U0109881

抗日戰爭時期
上海話劇人
訪談錄

邵迎建

著

寫在前面

　　我實在幸運。二〇〇五年，在上海圖書館查資料時，巧遇一青年──他一連數日在我旁邊的座位上打著電腦。後來知道他是上海戲劇學院的博士生，叫彭勇文，正在趕寫博士論文。當他知道我的研究課題後，主動要為我介紹他們學校的教授，他告訴我，他們學校最老的教授九〇歲，叫胡導。胡導! 我喜出望外，從桌上堆得厚厚的複印件中抽出一頁四〇年代的文章，專論胡導的，他大驚──什麼？六〇多年前就這麼有名了?!

　　就這樣，我認識了上蒼賜給我的課題導師──胡老。胡老在三四十年代就是上海話劇界的著名導演兼演員了，而我的課題正是「抗日戰爭時期的上海文化──以話劇與電影為核心」。

　　我們一拍即合。胡老非常高興，在淡出歷史六〇多年後，終於有人關心這段話劇了！接著，胡老為我介紹了他當時的戰友們──洪謨、喬奇、黃宗英、白穆、吳崇文、林彬、黃宗江、顧也魯、舒適、狄梵（按訪談順序）。
話劇老人們給我講述了一個個過去的故事，有聲有色、有血有肉。印在舊報刊上的鉛字被激活，如煙的往事有了清晰的脈絡，共同的記憶勾畫出一段真實的歷史。

　　感謝蔡登山先生及秀威公司，因他的建議，這些零散發表在日本及大陸的文字終於能夠整理成書，亦感謝編輯蔡曉雯，是她耐心整理編輯，又設計了如此精美的書衣，使這段記憶能以煥然一新的面貌與台灣讀者見面。
衷心希望通過老人們的口述，讀者能進入活生生的場境，貼近彼時、彼地、彼人，觸摸歷史，亦衷心希望讀者能喜歡這本小書。

<div style="text-align:right">

邵迎建
二〇一一年七月三日於日本德島

</div>

1
訪胡導

胡導，原名胡道祚，1915 年生。1940 年代上海話劇的四小導演之一。原上海戲劇學院教授，唯一一位獲上海戲劇學院終身榮譽稱號的人。85 歲拜孫女為師學電腦，87 歲出版了中國第一部《戲劇表演學》，以後出版《戲劇導演技巧學》及《幹戲七十年雜憶——上世紀三四十年代上海的話劇舞台》。2007 年 4 月被人事部、文化部授予「國家有突出貢獻話劇藝術家」榮譽稱號。

時間：2005 年 8 月 19 日
地點：上海龍華路胡導宅

邵迎建（簡稱邵）
胡導（簡稱胡）

邵　我先簡單地介紹一下情況。我現在正在做一個研究，叫「抗戰時期的上海文化──以話劇和電影為中心」，先做話劇，電影準備放在後一步。我為什麼要研究這個課題呢？我一開始是研究張愛玲的，研究過程中，我發現張愛玲的出現並不是孤立的，也不是偶然的，她背後有著一大片文化背景，有很多電影和話劇。我還發現要研究淪陷區文化必然要涉及到孤島，因為它整個是一片。為什麼先做淪陷區呢？因為這一塊完全是空白。而孤島還有很多人做過，也就是說資料要容易找一點吧。

胡　孤島和淪陷區是聯繫起來的，我覺得淪陷區話劇的繁榮跟孤島打下的基礎是分不開的，沒有上海劇藝社在孤島的繁榮，沒有孤島的上海劇藝社培養出了那麼多演員，就不會有淪陷區時的話劇的繁榮。像苦幹就是上海劇藝社出來的，佐臨先生是上海劇藝社的導演，吳仞之先生也是導演。他們出來成立了苦幹的前生──上海職業劇團。他們是在淪陷以前從上海劇藝社分化出來的一批，這事兒你知道嗎？

邵　知道。一九四一年秋天，他們拉出來成立了「上職」。

胡　到現在為止，這個事兒還是一個公案，看法還有所不同。

邵　有個說法是他們不滿劇團的非職業性質。

胡　對，但是上海劇藝社已經是職業的了，要不是職業的話，培養不出那麼多人來。劇藝社在一九三九年初秋開始了職業演出，成立在一九三八年，一九三八年到一九三九年基本上是業餘性的。大概是一九三九年夏天在上海璇宮劇場職業演出了一個時期，一九四〇年初改到了辣斐花園劇場演出。劇藝社之所以能在上海演出那麼長時期，是因為在法租界找到了很多上層人士的社會關係。找到中法聯誼社，等於找到了一個護身符。劇藝社一直用的中法聯誼社的一個機構的名義。當時于伶先生領導上海劇藝社，他是中共地下黨專門搞戲劇活動的一個負責同志。上海劇藝社是他一手操辦起來的，他在這方面做了很多工作。他團結了一批戲劇家。比如說顧仲彝先生、李健吾先生，很有名的戲劇家。李健吾先生的劇本寫得很有特色，他

的劇本實際上不是改編，他是法國文學家，他法文非常好，他翻譯了很多東西，《莫里哀全集》是他翻的。好在什麼地方呢？他把法國的戲譯過來，改成中國劇之後，像《金小玉》，台詞都不是法國化的台詞，都是中國式的。他改編的戲的人物，都是道道地地的中國人、中國人物、中國性格、中國語言。李健吾先生在淪陷時期，改編了很多劇本，作了很大的貢獻。上海劇藝社時期，于伶先生還團結了很多戲劇家，還有實業家，比如李伯龍先生你知道嗎？後來李伯龍組織同茂劇社，李健吾同志也參加了。上海劇藝社聯繫了團結了好多戲劇家，應用了上層社會租界的影響，在法租界、在社會上站住腳了。從一九三九年秋天演了三個月就換到辣斐劇場，辣斐劇場一直演到一九四一年太平洋戰爭爆發。那時于伶已被日本特務注意，所以他離開上海了。上海劇藝社是地下黨領導，這是一個公開的秘密，所以當時沒法存在下去。因為日本人佔領租界一定要抓人的，馬上要抓人的，劇團馬上就得解散，包括佐臨先生成立的上海職業劇團，也同時馬上解散了，自己宣佈解散的。以後就轉入到淪陷時期的商業化話劇階段。

邵　您認為淪陷時期可以用商業化這一句話來概括嗎？

胡　我覺得淪陷時期主要是商業話劇，商業化了。純粹的……也許那時候還不完全是商業化，還帶有運動化的性質吧。

邵　對吧，我認為也是有運動化的性質……

胡　有話劇運動的性質。話劇運動公開的時候是用話劇運動的形式，但淪陷以後就不能用話劇運動的名字，那時候不能用同仁劇團的名字，那基本上就是老闆制。

邵　就是說孤島時期還是以同仁的名義，但到了淪陷區，一定要用老闆，就是後面資助的這個老闆，比如說榮偉公司。

胡　對對。榮偉公司老闆是黃金榮的兒子黃偉，他組織公司，完全是商業性質的。黃金榮不會搞話劇運動的，他們都是做商業的。淪陷區的很大的特徵就是商業性劇團。

邵　就是說在組織上和名義上。

胡　商業性劇團，組織上一定是老闆制，名義上一定是商業性的。

邵　當時榮偉公司剛成立時，您編導了《春》，是劇藝社的演員演的吧？

胡　是這樣的……，現在我先談談我是怎麼參加劇藝社的。我參加戲劇活動很早，我在一九三三年讀中學的時候，我們的中學開晚會，那時叫遊藝會，要排話劇，我愛看劇本，從小就愛看戲，他們排話劇時把我找去作為演

員，我也很高興。當時同學都不知道怎麼演話劇，總得找個人來教，找個導演。找到金山，就是大戲劇家的金山。當時他叫趙默，他是地下黨員，很早參加了戲劇活動。他參加過左聯，當時左翼戲劇運動領導的叫「藍衣劇社」，他組織了工人演戲。他很了不起，排戲時他做導演，我們跟著學，那時排戲就是他演一遍我們學一遍，就是這麼演。

邵　當時您是在上海什麼中學？

胡　持志中學，那時有個持志大學，大學裡有個附中，大學有兩個系，文學系和法律系，校長叫何世楨，是一個大律師。我在持志中學參加話劇活動。後來我認識了金山，金山搞左翼戲劇運動，組織了一個無名劇人協會。聯繫業餘劇團，進行演出。演出很可憐，佈景很簡單，就相當於我們現在的貧困戲劇（poor theatre）。用布條、門框、窗框做佈景，不可能職業演出。演員都沒有待遇的，自個兒貼車錢，自個兒貼飯錢來演戲，因為愛好嘛。我們都參加了無名劇人協會。我在中學裡組織一個劇社，就參加了這樣的演出。這樣我就慢慢跟左翼戲劇這些人熟了。左翼戲劇運動的幾個主要人物就是金山，還有趙丹、後來還有藍蘋、顧而已……有很多人。導演他們都是地下黨員，除了趙丹不是。導演叫章泯，這是一個好導演，一個很有修養的導演。他是我們後來戲劇學院的院長熊佛西的老學生。他們那時的一批導演文學底子都比較厚的，修養都比較深的。後來左翼戲劇的人就覺得專門搞那些貧窮戲劇不行，搞不出名堂來，不會有太大的社會影響。後來他們就決定搞比較經典性的演出吧，正規的經典性的演出，於是組織了上海業餘劇人協會。這個協會首先演出的是《娜拉》就是《傀儡家庭》。導演就是章泯，演員是趙丹、金山、藍蘋，還有魏鶴齡，都是好演員。這個戲演得非常成功，我看後感到很吃驚，原來話劇還可以這麼演的。以前的話劇都是破破爛爛的。以前業餘演戲的，那時有名的春秋劇社，魏鶴齡、舒繡文演的叫《梅雨》，就是破破爛爛的演出來的。一到《娜拉》我眼睛一亮，那是很規整的，用佈景片子，就是娜拉家裡，舞台設計裝置都是很下功夫的，佈景借鑒了很多外國的劇照。當時幾個演員和章泯導演都很下功夫。那幾個戲演得非常抓人。像藍蘋，是個好演員，這個人後來政治上怎麼樣我不去管他，從當時演出來說演得很好，她人並不漂亮，但這個娜拉演得非常動人。後來她出事後人家說她是個二流演員，三流演員，也可以這麼說，但是實際上她的演技還是很高的，她是一個很有修養的演員。這是一九三五年的事。一九三四年高中畢業後我沒有工

作，我幹什麼呢？就專門給業餘劇團排戲。我在中學裡，在美專劇社。美專劇社本來是趙丹他們的，他們後來畢業以後另外一批學生就組織了，我在很多中學裡跟美專劇社業餘導戲。業餘導戲也完全是自願的。

我是什麼時候參加上海劇藝社的呢？一開始我不是基本演員，我是特約演員。所謂特約演員是劇團要演什麼戲，需要哪個演員，請你來演，你就來了。演一場戲算一場演出費吧。就這樣從一九三九年的秋天到一九三九年底，我在上海劇藝社演過兩三個戲。劇藝社搬到辣斐花園劇場職業演出以後，我就簽了合同，成為基本演員，就是每月拿工資的。這下我就一直在台上演了兩整年的戲。從一九四〇年初到一九四一年十二月太平洋戰爭爆發，差不多兩年時間。基本上天天在舞台上演戲，這段生活對我來講是起到了很大的作用。對我學習戲，認識劇本，了解導演起到很大作用。這時我從事雙重工作，我有兩個職業。我是高中畢業以後，一九三六年開始在郵局工作，郵局的地下黨有很多活動。那時中國共產黨在上海開展活動。一九三七年抗戰，國軍撤退上海以後，中國共產黨發動上海的各企業、商業部門的職員起來搞活動，搞聯誼活動。那時租界可以相對地進行活動，但是不能用抗日的名義，絕對不能用抗日的名義，日本人就在外圍呢。當時老百姓還是相信抗戰會勝利的，還是聽國民黨政府的。我們地下黨也在展開活動。組織抗日的活動，但是不用抗日的名義。組織起大家來用員工的聯誼的名義。聯誼當中有一個活動就是搞話劇。我那時白天在郵局工作，晚上在業餘劇團活動。後來郵局地下黨也搞話劇活動，成立了郵工的劇團，他們知道了我，認識了我，讓我來參加，我也非常高興。後來在郵局的同志們很幫我忙，給我想辦法，地下黨同志活動能力很強的，我原來在包裹間工作，每天上午上班下午上班，他們幫我找到另外一個部門就是郵件出口的部門。那個部門每天需要三班，早班中班晚班，那裡有同志願意跟我調換工作，我就換到郵件分發組來了。他們幫助我，讓我做早班，每天早上上班，下午晚上都空了，我就可以搞戲劇活動。那時我上午在郵局工作，吃過中飯以後我就搞戲劇活動。上海劇藝社演出時，每天都是日夜兩場戲。下午一場戲晚上一場戲。下午晚上我都在上海劇藝社演戲。這兩年裡我演了好多戲。

邵　當時演戲好像工作量特別大，後來淪陷區石揮他們累倒一批又一批，是不是特別累？

胡　還好。年輕，有幹勁，也不太覺得累。每天早上到郵局上班，吃過午飯就到辣斐，到辣斐就上場演戲。這當中還要看劇本，還要看書。

邵 還要背台詞……

胡 背台詞，準備劇本兒。跟興趣和愛好結合起來了。

邵 那時聯誼是中共地下黨還是國民黨地下黨領導的？

胡 中共地下黨。

邵 國民黨也有活動吧？能區別開來嗎？

胡 中共地下黨的活動很積極，比國民黨活躍得多，國民黨做官兒啊。國民黨在郵局還是公開活動的。但是參加國民黨的人不多的。一直不多的。

邵 國民黨的中央已經到重慶去了，但國民黨的工作還是公開的，中共是地下活動嗎？

胡 國民黨一貫不公開吸收黨員的。

邵 （感到奇怪）國民黨不公開吸收黨員嗎？

胡 他公開吸收黨員，但不號召的。地下黨當然也不號召的，也不公開的，但地下黨大家都知道。拿郵局來講，進步的人士很多，進步的職員，但不一定都是共產黨。

邵 國共當時沒有表面上的對立，互相都知道嗎？

胡 互相都知道。誰是國民黨員，大家都知道的。但這些人也不是說我是國民黨我就了不起了。國民黨沒什麼威信的。在郵局也沒有什麼威信的，但是你要做官總要參加國民黨的。一般的在普通職員當中，他也不徵集黨員。普通職員當中那時共產黨的影響很大。大家都組織進步活動，看進步書籍，看電影，看話劇，進步活動比較多。不僅在郵局，那時地下黨在海關組織了海關聯誼會。郵局也有各種活動，利用工會。工會看起來是國民黨把持的，實際上也有地下黨。這裡面是很複雜的。中共的黨員在這裡起的作用是很大的。

邵 一般都知道進步人士是共產黨員嗎？

胡 看著這人很進步，也不知道是不是共產黨員。共產黨員從來不說我是共產黨員的。

邵 但要發展你參加時就會說了吧。

胡 那當然嘛，要是你積極追求，到了一定……我得到地下黨的幫助，同時我也參加地下黨的戲劇活動。因此我每天做兩個職業，兩個職業中，我主要還是搞戲了。郵局的地下黨的劇團我也負責的。郵局的業餘劇團也在排戲，那時我們排了一個戲叫《職業婦女》。這個戲是一個戲劇家，柳亞子的女婿叫陳麟瑞，暨南大學的教授，用的是石華父的名字。《職業婦女》

以什麼為題材呢？以郵局為題材。這個戲在上海劇藝社先演，一個喜劇。很有味道的喜劇。上海劇藝社演時我也參加了，我也是演員。郵局排戲時我就建議他們排這個戲。為什麼排這個戲呢？郵局那時候正在傳播一種說法，就是女職員結了婚以後就要被解僱。很多女職員年紀都比較大了但是都不敢結婚，一結婚就要被解僱的。當然女職員是反對的，地下黨也抓緊機會，我們就建議他們演這個戲。這個戲郵局演了，我參加了，組織大家一塊演。當時這個戲在郵局影響很大。演完這個戲後原來的那種說法就沒有了，有的女同志就結婚了，結了婚也沒什麼了。起了很大的社會影響。這是我在郵局演戲所起的作用。這也跟受職業演出的影響很有關係。

邵　最早是上海劇藝社演的。

胡　對，我參加了。郵局有個郵工劇團，地下黨同志找我來導演，排戲，負責這個演出。我就建議演這個戲。劇藝社演完後我就帶到郵局去演了。在郵局起的作用很大。

邵　胡老您很擅長導演喜劇，是吧。

胡　我喜歡。導演還是後來的事。

邵　但您在業餘劇團算導演吧。

胡　算。我是職業劇團的職業演員，業餘劇團的導演。我在職業演員期間的導戲不是太多，還是有的。兩年裡我差不多演了四十個角色。也包括有時候外面的業餘劇團也找我演，在郵局我也演。那時很忙的，但忙得很有味道。我有時在外面演戲時請劇藝社的演員臨時代我一下，我就到外面演戲，所以我演戲比較多。在四十多個角色裡，我喜歡學習金山啊，趙丹他們，創造性格化的角色。演的這個角色是個什麼樣的人？該怎麼樣的造型？說話該怎麼說？臉部動作該怎麼做？都要經過很好地思考，很好地設計，經過自個兒的鍛鍊。練，練出來的。當然我主張創造角色，但我不是每個角色都創造得很好。有的角色是很下功夫。走路怎麼走，說話怎麼說，怎麼些特殊的表現形態。真下功夫的。我演的四十幾個角色我都在改變自己。

邵　最深刻的是什麼角色呢？

胡　一個戲叫《生意經》，外國戲改編的。我演一個大商人，一個大漢奸商人，我演一個大肚子，我穿件胖襖，穿件特大的西服，走路都是像胖子走路，說話的聲音啊，都下功夫考究的。在《陳圓圓》裡面我演一個算命先生，用像京劇裡面丑角的辦法，用什麼老鼠鬍鬚啊，彎腰駝背啊。用了京

劇丑角的手法，每個角色我都希望演得不相同的。我演的四十幾個戲，不是每個戲都很好，但是有的還是有我自己的特殊創造的。

邵　我想插一句，當時演戲都說普通話吧？

胡　演戲一定得說普通話。我幹這一行，接觸的人都說普通話。

邵　您是演戲後開始有意識地說普通話的嗎？

胡　我是安徽人，我家鄉話跟普通話較接近。我在學校裡上海話也說，同學之間也說上海話，但是一般我都說普通話。

邵　家裡呢？

胡　家裡說安徽話。同學之間說上海話，我到搞戲時一定說普通話。

邵　當時招演員的一個條件是一定得會說普通話。

胡　不會說普通話沒法兒演戲。我接著說，我一直堅持演戲要創造人物性格化這個概念。我做導演要求演員創造角色要創造性格化的角色。關於上海劇藝社，談起來話很長，我也不知道今天能談多少？

邵　比較專業的題目，比如說角色性格化這樣的問題我們放在下一步談，我們現在主要談關於歷史的部分。把整個歷史過程拉下來。

胡　好的。到太平洋戰爭爆發前發生了一個事件，就是黃佐臨先生到上海劇藝社來排戲。這是一個很大的事件。因為黃佐臨先生很有名啊，他在英國留學，大家知道他是個戲劇家，但是沒見過這個人。他來了，他夫人丹尼也來了，他們在重慶國立劇校教書，你知道嗎？

邵　在江安。當時已轉到江安了。他爸爸去世，他回天津奔喪，回去時路過上海，就在上海定居了。

胡　定居後于伶先生就找他來排戲了。他頭一個戲我覺得很有意思。他的頭一個戲裡我沒有戲，我沒有角色，但是因為久仰他的大名很希望看到他的戲。

邵　是《小城故事》。

胡　《小城故事》，張駿祥先生的戲。那天沒有戲，我好容易在家裡睡覺。頭一天我也沒看戲。第二天下午我就特意到辣斐劇場去看戲了。可是我一進去他們就抓住我了，佐臨先生也在，馬上要我演一個角色，因為演男主角那個演員叫夏風的突然病了。其實馬上就要開戲了，叫我演，我連劇本都沒有看過，演出也沒看過，什麼事都不知道，馬上叫我演。

邵　（笑）哈哈哈……

胡　那我怎麼辦啊？救場如救火啊。佐臨先生就叫劇務把第一幕寫下來，第一幕是打麻將，她就把第一幕的台詞寫在麻將紙上，那麼就演了，他就告

訴我演的是四川內地的一個紳士，大概是什麼樣一個人，我就穿著長袍馬褂，穿著這衣服就上場啦。我也不知道怎麼樣，我就看放在桌上寫的台詞，還有人提詞兒，我忘了是不是我的夫人（指夫人王祺，原劇藝社演員邵注），好像是她提詞兒。她是劇務，她站在窗口提詞兒，我沒詞兒了就到窗口去聽她提詞兒，好在戲裡演我夫人的叫夏霞。很有名的。她趁演我夫人的機會有時候到我身邊來，裝著跟我耳語的樣子，來告訴我。就這樣稀裡糊塗把這個戲演完了。居然演完了，很不簡單的事兒！

邵　哈哈，不可思議。

胡　不可思議！嗬嗬嗬……戲我沒看過……

邵　連梗概都不知道？

胡　不知道啊。

邵　什麼都不知道？上去就演？

胡　當時也大概給我講了一下，講了我當然記不住了。我下面不知道幹什麼事兒。有一場戲裡面寫一個很荒蕪的花園，一個公館裡的一個花園，很荒蕪，裡面鎖都是生了鏽的。這樣一個氣氛，裡面有怪鳥在叫，很恐怖的感覺，我也不知道怎麼回事兒，演老園丁的人就把著我的手，偷偷地跟我講怎麼怎麼，很恐怖的感覺，後來有人叫「出鬼了，出鬼了！」啪地一個小偷，我真嚇一跳呢。一個叫花子，躲在花園裡睡覺呢。我真的嚇一跳啊。哈哈哈……這樣稀裡糊塗把這個戲演完了，白天演完了戲，晚上馬上看劇本兒。我那時演戲常常代戲的。我代過好幾次戲，這個戲代了我也就代下來了。

邵　當時觀眾滿場嗎？大概有幾成觀眾？

胡　上海劇藝社的觀眾對象主要是知識分子。主要是進步知識分子。買票他們不一定很有錢的，一般來講賣座不是太好，整個下來夠開銷吧。但是有幾個戲特別賣座，一踫到這樣的戲劇團收入就高了。像什麼樣的戲呢？在我的印象中，一個就是愛國主義的戲，第一次在璇宮劇場演的時候，就是《葛嫩娘》，賣座的。劇藝社是這樣的，連續不賣座不賣座，一賣座開銷就拉平了。所以這是一個很特殊的情況。

邵　就是說，賣座時就不光是進步知識分子了，一般的市民學生都來看，這樣就賣座了。

胡　市民。最賣座的是什麼戲呢？就是《家》。《家》演三個月，三個多月啊，市民觀眾來看的特別多。

邵　後來《家》拍成電影也很賣座。

胡　那時還沒拍成電影。

邵　電影是後來的事，張善琨導演的。

胡　不，那時候就是孤島時期，日本人還沒有把電影完全抓在手裡。

邵　還沒有抓住吧，基本上沒有抓住。

胡　那時是明星公司、國泰製片廠、新華製片廠⋯⋯

邵　還有費穆先生的叫民華影業公司，拍了《世界兒女》還有京劇《古中國之歌》。

胡　對對。現在上海劇藝社留下的人已經不多了，一位老導演叫洪謨，他比我大兩歲，精神很好。他是一個很好的導演，喜劇我是向他學習的。以後我給你介紹。

邵　太感謝了。

胡　我覺得我們上海劇藝社做了很了不起的貢獻，培養了那麼多人，包括我們上海戲劇學院幾位老教授都是從那兒來的，我很希望有人注意上海劇藝社這段事以及它的影響。

邵　其實劇藝社好像注意的人還是比較多，如顧仲彝先生的書，一半都談的劇藝社。淪陷時期的呢？我看了四、五本話劇史，都只有幾頁吧。

胡　太少了，太少了。

邵　談得很少吧，基本沒有提及。有時候談到黃佐臨先生，基本上是談楊絳和李健吾⋯⋯

　　（胡老拿出柏彬的《中國話劇史稿》上海翻譯出版公司，1991）

邵　這本基本上沒談吧。

胡　談了，談了，柏彬是我們學校的老師啊。她沒找過我，她從來沒找過我談，她找于伶談的。

邵　這本書主要是以共產黨為中心，談到了同茂劇社。主要是于伶和共產黨的關係談得比較多。你們這幾位淪陷區的大導演也有人提，但是提及得非常少。有一本《黃佐臨研究》的專著，裡面有很多回憶文章，但對淪陷區的戲目哪兒都沒有系統介紹。胡老您對這一點有什麼看法？

胡　那段歷史希望有人研究啊。

邵　您覺得有價值嗎？

胡　我覺得⋯⋯這是中國話劇、上海話劇發展的一個很重要的階段啊。上海淪陷的時候十幾個劇團呢。賣座都還可以啊，活下來多不容易啊！有很多好

戲啊！

邵　對！

胡　這些好戲沒有很好地加以研究。

邵　您認為哪幾齣是好戲呢？

胡　當然最賣座的《秋海棠》啊！《秋海棠》是個很好的戲啊。《三千金》啊，費穆先生是個很好的導演。

邵　莎士比亞的……

胡　就是莎士比亞的《李爾王》改編的。

邵　還有呢？您記得的？

胡　剛才說的洪謨跟韓非，洪謨是個好導演，韓非是個很好的喜劇演員，他們倆一系列的戲啊，一系列的喜劇演出。沒有很好地總結。我那時候也排了不少戲。很多喜劇，比如說《甜姐兒》啊，那時候很賣座的。這些戲都沒有很好地宣揚。我自個兒寫了一些，石揮演的慕容天錫，還有石揮演的《正氣歌》啊……

邵　《大馬戲團》。

胡　還有黃宗江，也是一個很好的演員。

邵　對。《大地》是他改編的。

胡　黃宗江演的很多好角色現在他演不出來了。還有很多很好的演員，這個我書上都寫了一些。上海劇藝社為後來淪陷期準備了一大批演員啊。張伐、韓非……。

邵　蔣天流。

胡　黃宗英是稍後出來的。

邵　跟著哥哥黃宗江，她是小妹，只有十五歲，住在黃佐臨家裡。

胡　你資料還是有一些，很好。

邵　我現在正在寫關於《秋海棠》的論文，已經寫了兩萬字，馬上就要殺青了。我這次到上海，找到了《秋海棠》的四個版本，重要的部份我都複印了。您沒有參加《秋海棠》的演出，但我想問問您對《秋海棠》有什麼印象？

胡　我覺得《秋海棠》了不起的是石揮的創作，我的書寫了，他為這個戲拜訪了好多演員，黃桂秋、梅蘭芳、程硯秋……你看了石揮的文章嗎？

邵　看了，在《雜誌》上。胡老，「秋海棠」象徵什麼，您還記得嗎？

胡　「秋海棠」不是主角的藝名嗎？

邵　是啊。但原作上說明，「秋海棠」借用的是中華民國地圖的形象。我認為

「秋海棠」的臉上被刻上的十字，就是被刺刀劃為「淪陷區、國統區、解放區」的當時的中國地圖，是「國破山河在」的中國的現實以鮮活的方式刻在一個中國人「秋海棠」臉上的恥辱的痕跡。帶著慘烈的傷痕，在極其艱難的生存條件下掙扎，忍辱負重、含辛茹苦地養育下一代的「秋海棠」正象徵了處於「被佔領」區全體中國人的形象。

胡　（非常專注地）喔，是這樣的……

邵　抗戰期間，日本的電影，比如說《支那之夜》……

胡　我不看的。絕對不看的。

邵　日本電影一部都沒看過嗎？

胡　一部都沒看過。

邵　大家都抵制？

胡　那是一種民族本能的反感。

邵　據說當時李香蘭的《蘇州之夜》的歌到處都在廣播，您也不聽嗎？

胡　不聽。什麼白光她們的電影我都不看。

邵　好萊塢的電影呢？

胡　看！話劇在上海的振興跟美國電影大有關係。為什麼淪陷區話劇會那麼興盛呢？因為觀眾沒有美國電影看了，日本人不讓美國電影上演了，因此我們很多話劇用了美國電影的手法。我排的《甜姐兒》就是用的美國電影的手法。叫流線型美國電影。我的《甜姐兒》用這個來號召的。

邵　流線型美國電影是個什麼概念？

胡　就是很輕快的，很明朗的調子，很明快的節奏。用這樣的方式，這是我從美國電影裡學來的。

邵　太平洋戰爭後劇藝社分兩撥，原劇藝社的一撥演《春》，黃佐臨同仁跟費穆的上海劇藝社合作演出的。我想聽聽這段。

胡　黃佐臨搞職業劇團時我們都離開上海劇藝社了，我也離開了。《蛻變》我演了，但我演得不好，我那時沒心思演戲。我到上海職業劇團時，黃佐臨他們就準備培養我作導演的。本來作演員我自個兒還有信心，後來看到石揮啊，黃宗江啊，嚴俊啊，韓非啊……。特別是石揮創造的角色，我覺得他們是演員材料，我不是演員材料。我非改行不可，作不了好演員嘛！作導演的能力還是有一點，決定改行。改行也沒那麼容易，想改就改。太平洋戰爭後劇團都解散了，怎麼辦呢？後來洪謨就組織了一個劇團，不用上海劇藝社的名義，那時上海劇藝社還有點財產，就由顧仲彝出面，把這筆

財產轉給洪謨，成立了新美（應為美藝）劇社。實際上還是地下黨在做工作。新美劇社演了幾個戲，包括我那個《春》。我作導演跟《春》有關係，我一直是演員啊，怎麼讓我表現我是導演呢？剛才我說過了，《家》賣座很好，觀眾都等著看《春》，我就抓住這個機會把《春》改編了，我的改編從藝術上講，從創造角度上講沒什麼了不起的，像吳天改編《家》一樣。不像曹禺改編《家》改編得那麼好，我很一般地改的，我又不想成劇作家。我想展現我是導演，我就要求演出時讓我自個兒導，但是我沒用我的名義，用姚克先生的名義，胡導改編，姚克導演。

邵　姚克沒有意見嗎？

胡　我們是好朋友，天天都在一起。當然導演費也給他一些。

邵　當時導演費比較高吧。

胡　當時是百分之四，我給他二或一，我記不起來了。他也很樂意，我也很樂意，用我的名義人家不一定來看嘛。

邵　我記起來了，我在《申報》上查到過，這個美藝劇社。

胡　對，不叫新美，叫美藝劇社。因為《家》的關係，《春》的賣座也不錯，也是很好的。後來演《秋》李健吾改編，佐臨導演。本來巴金指定，《家》是曹禺改編，《春》是陳西禾改編，陳後來是上影廠導演，《秋》是李健吾改編。《春》陳西禾寫出來了，但他不願意拿出來，我就先改編了。就用了我的了。從那以後我就搞導演了，後來那個榮偉公司，上海所有的演員，包括後來的苦幹都參加榮偉公司，你知道這事嗎？

邵　榮偉雖然有財力，但沒有劇場。後來只好解散。

胡　後來佐臨搞苦幹了。當時石揮和黃宗江有矛盾。

邵　所以黃沒參加苦幹。

胡　看過黃宗江的書嗎？

邵　看過一些回憶文章，回憶佐臨的。

胡　他跟石揮的關係你知道嗎？你找這本書好了。有一本書專門回憶他們的關係。我跟石揮、史原也很熟，但不是他們哥兒們，所以苦幹我沒參加。我跟洪謨，黃宗江一塊兒組織一個劇團。

邵　演了《大地》（黃宗江編劇）……

胡　對，叫華藝。

邵　是從榮偉出來後吧。

胡　我用胡導導演的名義是從華藝開始的。頭一個戲是姚克的《鴛鴦劍》，但

是沒有用我的名義，用的是姚克編導。頭兩次導演都用的姚克的名義。他是大戲劇家嘛。

邵　我想插一句，姚克先生是比較獨立的，沒有加入哪個劇團吧？

胡　獨立的戲劇家。

邵　《甜姐兒》就用您的名義了吧。

胡　對。後來我就用自己的名字了。我用的名字很多，有時我用李時建。我排《甜姐兒》是下了很大的功夫，我的回憶錄裡都寫了好多。

邵　成書了嗎？

胡　還沒有。

邵　《女人》您也導了吧。

胡　我參加了，是和洪謨、朱端鈞合導的。

邵　朱端鈞也是雙重身份，他同時還經商吧。

胡　他出生在一個餘姚世家，他英文非常好，先讀聖約翰大學，後來復旦畢業的。中國文學修養也很好，是個很好的導演。當時四大導演，四小導演你聽說了嗎？

邵　四大導演是費穆，黃佐臨，朱端鈞，吳仞之，這裡（指《雜誌》）共寫了七位，加上您和洪謨、方君逸。

胡　還有一個叫吳琛，吳天又叫方君逸。

邵　那我知道了。

胡　吳琛後來是越劇院的副院長。他導的戲不是很多，後來在越劇上很有成就。四小導演中我是最小的一個。

邵　按年齡嗎？

胡　無論是年齡還是成就我都是最小的。我的學歷也很差，我就是高中畢業，我沒讀過大學。他們的學歷都比較高。

邵　四小導演都是自由職業嗎？

胡　洪謨也是。基本上都是自由職業。當時除了黃佐臨有苦幹劇團，費穆有他的劇團之外，其他的都是自由職業。

邵　費穆先生跟卡爾登大戲院特鐵，是不是有青紅幫的背景？

胡　不知道。管卡爾登大戲院的叫周翼華，周翼華背後跟黑社會有沒有聯繫就很難說了，可能多少沾點關係吧。周翼華是經理。費穆跟這些人都很熟。費穆是個藝術家。我們這些導演對黑社會都是深惡痛絕的。

邵　三十年代上海大戲院都是黃金榮把持的，梅蘭芳演戲得有他們支持吧。

胡　當然，沒有他們支持是不行的。

邵　淪陷後您怎麼跟地下黨聯繫呢？

胡　跟郵局的地下黨。我跟劇藝社的地下黨員很熟。跟郵局的地下黨員更熟了。

邵　您是黨員嗎？

胡　不是，以後……，我是解放前夕參加地下黨的活動的。淪陷後跟郵局地下黨員不是組織上的聯繫，是友誼上的聯繫。

邵　那時你們話劇人地下是怎麼聯繫的？

胡　跟佐臨他們聯繫不多，跟洪謨，後來我們找了朱端鈞，吳天，吳琛這五個人都在華藝啊。在一起吃吃飯啊，聊聊天啊。朱端鈞家常去，洪謨天天見面。那是抗戰勝利後的事了，洪謨排喜劇《美男子》，排了兩幕，第三幕打電話讓我給他排，我就排了。

邵　您改編的《春》是怎麼通過審查的？

胡　不知道，我給了美藝了。演時也沒怎麼改啊。

邵　大概沒有審查。後來您還改編過劇本嗎？

胡　後來改編了一個叫《眼兒媚》沒演，世界書局出版了。那時世界書局出了好多劇本。

邵　碰上過日本人找麻煩嗎？

胡　沒有。但朱端鈞日本人就找了，約好日子跟朱端鈞談話了，還沒談就8·15了，抗戰勝利了。吳琛是被抓進去了，關了好久，跟高季琳、就是柯靈關在一塊兒的。李伯龍談過話，是否受過苦我就不知道了。

邵　上海聯藝劇社呢？

胡　洪謨幫著導過戲。我導過《甜甜蜜蜜》，韓非跟孫景璐演的。

邵　聯藝是韓非哥哥挑頭，背後是張善琨。聯藝的《文天祥》的上演僅次於《秋海棠》，排第二。

胡　因為觀眾愛看愛國主義的戲嘛。

邵　您對張善琨怎麼看？

胡　他跟日本人有關係。但劇團不能說是漢奸劇團，因為沒有演漢奸戲，當時很多名演員都在那兒演戲。演《文天祥》，另外演的商業戲，沒演漢奸戲。演《江舟泣血記》，那就是漢奸戲啊。

邵　那是日本人指定的。

胡　反美的。

邵　《萬世流芳》您看過嗎？

胡　沒看過。

邵　中聯的電影您都拒絕看嗎？

胡　沒什麼好看的嘛。那時中國電影很差勁的。看著沒勁兒啊。看可能也看過，沒什麼印象。

邵　美國電影手法都是以前看的美國片吧。上座率怎麼樣？

胡　《甜姐兒》比較好。用美國流線型手法，黃宗英也很好看，長得很漂亮，當然比不上《秋海棠》了。

邵　演員號召力很強吧。是明星制？

胡　是的，演員號召力很強，但不是明星制。石揮演秋海棠，但石揮生病，觀眾照樣看。不是說石揮不演，我就退票，沒有的。

邵　對，他病了，B 角演，後來 B 角也病了……

胡　C 角演。觀眾都不退票。B 角張伐，張伐後來病了，喬奇演，或者別人演，但是觀眾都不要求退票。

邵　當時說戲票在一個月前就預定完了。南京的，杭州的都來看。

胡　是啊是啊。

邵　確實非常轟動吧。您看過幾次？

胡　我啊？我沒有完整看過，我零零碎碎地看過一些。那時劇團比較熟，劇院也比較熟，都認識，跑進去就看。

邵　《闔第光臨》是您跟朱端鈞先生導的，好像這齣戲還比較轟動吧。

胡　還可以，因為那時演員都是明星，什麼顧蘭君啊，呂玉堃啊……

邵　這些演員是不是因為拍片子（中有空兒）……

胡　在日偽時期，他們這些人基本上不願意在日本人那兒工作，所以他們自個兒出來組織劇團。

邵　是嗎？但我看他們同時也在拍片子。

胡　也在拍片，拍著拍著他們就出來了。拍是拍過，他們後來又出來了。

邵　您後來導的《春去也》《琵琶門巷》都是中旅（指中國旅行劇團）的吧。

胡　《春去也》不是中旅的，是華藝的，華藝的一批人。不是華藝的名義了，和華藝的老闆鬧翻了後來我們出來了。用什麼名義我想不起來了。

邵　我可能記錯了《鴛鴦譜》《白燕劫》……

胡　《鴛鴦譜》是中旅的，《白燕劫》也是我給中旅導的。

邵　《葡萄美酒》也是中旅的吧。

胡　是的。

邵　您認為中旅的唐槐秋先生怎麼樣？

胡　他是一個藝術家。民族感情有的，愛國的。他不跟日本人合作，但是他搞職業劇團路子恐怕……他們劇團後來作風很糟糕。他女兒，又賭錢，又抽大煙，那是很糟糕的。私生活也很糟糕。他那個劇團必然要沒落。他那個劇團是商業劇團唯一的打明星制，唐若青主演，他用主演制，其他演員不能用主演制，唐若青一定要用主演制。他的第二個女兒唐湘青，後來也是用主演制，但是她不行，不是一個好演員。唐湘青我給她排過戲，唐若青我也給她排過戲。

邵　唐若青和唐槐秋到北京演戲還被抓過……

胡　那事有過。被日本人抓，所以唐槐秋這點是好的，他是愛國藝人。

邵　開始石揮是在中旅，後來被黃佐臨挖走……

胡　也不能說是「挖」，黃佐臨組織劇社，從上海劇藝社拉走好多人，十幾個，也不能說是「挖」，所以這個問題上是個公案，有不同看法。就是那時上海劇藝社已經發展到足夠兩個劇團可以同時演戲了。

邵　是膨脹到一定的程度必然要分化吧。

胡　于伶先生為此耿耿於懷，好像是把黨領導的這個劇團破壞了。有的人不這麼看，王元化就不一定這麼看。

邵　胡老，您認為淪陷區這一段作為歷史還是應該……

胡　我覺得特別是上海劇藝社這段歷史，為後來的商業戲劇打好一個人才基礎，這段歷史是不能丟掉的。

邵　您認為當時淪陷區話劇的特點除了商業以外，還有什麼特點呢？

胡　這個商業特點跟美國電影是很有關係的。抗戰勝利後美國電影一演，話劇馬上就掉下去了，這個邏輯是很清楚的。太平洋戰爭以前，上海也不過兩、三個劇團，但太平洋戰爭爆發後，美國電影一不讓演，上海十幾個劇團啊。

邵　您認為淪陷期演出的內容跟孤島期有什麼區別？

胡　商業性的。有些不同，比如說，孤島時主要演經典戲，不是直接，而是間接暗示孤島時期生活的。帶一定的愛國主義傾向，特別是演歷史劇，歷史劇肯定賺錢，肯定賣座。像《正氣歌》啊，《葛嫩娘》啊，還有《梁紅玉》啊，愛國主義的戲肯定賣座。到了淪陷區以後，只有張善琨他們搞的劇團可以演，因為他們的政治勢力，他們可以演《文天祥》，一般的商業劇團不能演的。也有業餘的。比如中旅演《桃花扇》……

邵　《桃花扇》中旅演過嗎？

胡　不用《桃花扇》的名義，叫⋯⋯女主角叫什麼？

邵　李香君？

胡　對，用《李香君》的名義。帶一點愛國主義精神的，基本上都是商業性的。喜劇啊，什麼《闔第光臨》，都是商業性的。但深層的含義有一點諷刺意味，有一定的社會意義。比如《甜姐兒》有很多處理就帶有諷刺味兒的，我在劇本裡發現一場戲，就是甜姐兒很任性。我就在第三幕裡用了，舞台設計克服了寫實，有三層平台，第一層是個部長，第二層是處長，第三層是普通科員。開幕的時候，規定九點鐘開始工作，九點五分科員陸陸續續來了，處長十點來，部長十一點來。有一場戲甜姐兒黃宗英隨手拿著電話「你找誰啊？」燈光打在陳述演的部長頭上，用無聲電影的手法表現部長在說什麼，黃宗英說「你討厭，我不要聽你的電話！」啪地就把電話掛了，然後一個大特寫光打向陳述，只見部長大人手持電話，卡通般地揮手亂舞，無聲電影式的，他張口大罵，但沒有聲音（胡老擺手作生氣狀），用美國電影的手法。這類東西都帶有諷刺意義的。商業戲就加一些幽默戲，俏皮玩意兒，帶諷刺的，但不用政治口號。

邵　都諷刺一些社會現象，不涉及到日本人。

胡　不涉及。

邵　當時你們就是日本電影不看，日本音樂不聽，跟日本人⋯⋯

胡　跟日本人不搭界。

邵　就是不理他。不理他也可以，是吧？

胡　可以不理他。

邵　我有一個理論，我認為，日本人要跟中國人發生聯繫必須語言通，語言不通就形成一個銅牆鐵壁了，他根本進不來。你們的話劇有日本人看嗎？

胡　那就不知道了。恐怕不多。

邵　因為聽不懂話，是吧？

胡　所以有時候諷刺的話有的啊，日本人真要抓碴兒的話抓得著的。

邵　但是他可能不懂。

胡　日本人可能那時也顧不過來。

邵　《秋海棠》很多日本人看過，寫了回憶，但他們並不記得劇中說了什麼。但張愛玲記下秋海棠說：「酒逢知己千杯少，話不投機半句多。」觀眾就特別轟動。我覺得這轟動說明中國人之間有一種默契，中國人之間知道在

這個環境中，怎麼通過一些經典的，古典的東西來溝通，對吧？當時觀眾都很容易跟台上共鳴吧？

胡　特別像演《正氣歌》，文天祥的一場戲，我記得很清楚，石揮演的最後一場，談到正氣，一大段台詞，觀眾看的時候一點聲音都沒有，一演完後半天，「嘩……」熱烈鼓掌，那時觀眾看戲是以看戲來表達自己的愛國熱情。所以《文天祥》特別賣座就是這個原因。後來觀眾不只是知識階層，市民階層也有很多人來看戲。後來搞喜劇搞得多也是苦中作樂吧，對觀眾來說，所以喜劇有段時間很盛行。洪謨先生在這方面作了很大的創造，佐臨先生也創造，我在這方面也作了很多工作。我主要就是搞喜劇。

于伶受審查後，上海劇藝社沒人提了。我是這樣感覺，提供你參考。我和洪謨是很想怎麼讓這些在的人……，包括于伶的夫人柏李，也是個演員，在上海，柏李是很好的演員，中國畫畫家，我可以給你介紹，你下次來和他們談談。還有蔣天流。原來很漂亮，現在已經很不漂亮了，八十多了。

邵　還是比原來就不漂亮的人漂亮吧（笑）。太好了，我找到您，就找到了一批老人。我們今天就談到這裡，我還會再來的。非常感謝。

2
訪洪謨

洪謨，1913 年 10 月出生，安徽安慶人。1935 年畢業於上海暨南大學物理系，獲理科學士學位並留校任教。抗戰爆發後參加中共地下黨領導的演劇 12 隊、上海劇社、青鳥劇社的活動，1938年為上海業餘戲劇交誼社社長。1938 年開始任導演，1939 年參加上海劇藝社。上海全面淪陷後，仍堅持話劇活動，組織劇社，導演並編寫劇本。為當時著名的四小導演之一。解放後繼續導演工作，導演範圍涉及電影及8個地方戲曲，其中最著名的是京劇《秦香蓮》、越劇《春香傳》及黃梅戲《女駙馬》。離休教授，中國戲劇家協會會員。

時間：2006 年 2 月 15 日
地點：上海紹興路洪謨宅
參加人：胡導

邵　洪老師您能談一談您是怎麼參加話劇活動的？您一開始不是學理工科的嗎？

洪　我從學校裡開始參加。因為學校裡通常都會有劇團的。

胡　暨南大學。

洪　從做學生時候起，顧仲彝是我的英文老師。那時候他在復旦也在暨南任教。當時通貨膨脹嘛，這些教授為了多拿一點錢啦，常常都不止在一個大學教書。像洪深他也在這兩個大學教書。因為這個關係，從學校活動開始演了話劇。也就在學校演出中我們認識了一些上海話劇界的人像應雲衛，于伶等人。從此我與于伶的關係一直聯繫著。後來畢業了還是不斷地參加業餘的話劇活動，一直到了抗日戰爭以後，于伶他們把話劇運動推得更深更廣一點，因此我始終跟著于伶一起，從業餘到專業，我放棄了自己原來的教師工作。

邵　您是哪年放棄教師工作的？

洪　一九四一年，太平洋戰爭爆發，學校只能搬走了，我還留在上海演戲。

邵　從太平洋戰爭爆發以後，您就脫離工作了嗎？在上海劇藝社時您是導演？

洪　最初在戲劇工作裡我什麼都做。我做演員，發覺自己很不適合做演員，所以後來就不大演戲了。舞台工作都做，從燈光，化妝都做。所以舞台工作各方面都比較熟悉了。後來上海劇藝社開始專業的演出，我也做導演了。

邵　聽說在蘭心演過一場《結婚》？是您導的？

洪　《結婚》是我導的，在上海劇藝社成立以前的一次業餘演出中。

邵　當時蘭心是不太允許中國人在那裡演戲嗎？

洪　對。

邵　你們怎麼能夠到那裡去演戲的呢？

洪　蘭心最初它是英國管轄的。我們最初到蘭心演《結婚》時它還沒被日本軍部接管，還是英國的。那個時候我們通過工部局的一些熟人找到了這麼個關係。演《結婚》時只是臨時在蘭心演了幾天。

胡　最早不是上海劇社嗎？

洪　上海劇社是那一段時間許多業餘劇社中的一個，其實就是一九三七年成立的救亡演劇隊第十二隊的人員。那時有一個人找到一個現成的登記證，是

法租界的登記證，上面法文叫做「上海劇社」。上海劇社的人員只是上海劇藝社的一小部分。

邵　是它的前身或者說更前身？

洪　也不能說前身。只是少數幾個人。

胡　演劇第十二隊是不是就是上海劇社？

洪　就是。

邵　這是三七年以後吧？

洪　三七年成立了上海救亡演劇隊，規模比較大。總領導人是郭沫若，裡邊分了十幾個隊，上海演劇總隊。然後這些隊到全國各地方去了。我們留在上海的是第十二隊跟第十三隊。後來第十三隊沒有了，就是第十二隊。隊長是于伶，副隊長是我。

邵　那個登記證的發現是在三七年以後了吧？

洪　這個就是在十二隊以後。因為十二隊這個名稱在上海成為「孤島」以後就不能用了。我們必須有一個劇團的名稱，這時候就有了一個上海劇社的登記證。我忘記是誰拿來的，大家很高興，我們有一個劇團的名稱了。

邵　從前這段歷史好像就是顧仲彝先生談到過。後來大概很多資料都是引顧仲彝先生的《十年來的上海話劇運動──一九三七年──一九四七年》的這一段。

洪　所以後來就是演劇十二隊了。演劇十二隊後來招了一些人，這些人在十二隊的時候，那時戰爭剛剛開始，那時候的活動是在難民所。

邵　哦，這段沒有人談到過。洪先生請您談一下在難民所是怎麼演出的？

洪　慰問傷兵醫院，難民所。在這兩個地方去演出作慰問。在抗日戰爭中也是大家的一種溝通，也是救亡運動的一個部分。

邵　洪老師，您在難民隊時主要演的什麼劇目呢？

洪　那時候演的劇目多半是比較小的。一般演得最多的是《放下你的鞭子》。你知道嗎？

邵　知道，這是街頭活報劇。

洪　我們還演了什麼《血灑晴空》。也是當時報上的東西拿來演的。那是跟海關劇團一塊兒演的。上海劇社，海關劇社都是業餘的，大家合起來演的。在海關的俱樂部裡演。反正可以演戲的地方都去，不固定的。

邵　除了海關俱樂部，難民所，還有什麼地方呢？

洪　學校。各中學，因為中學都在市區。大學都在遠一點的地方，就不能去了。

邵　那個時候您還是在一邊做助教一邊幫劇藝社工作。您個人的時間是怎麼安

排的呢？

洪　學校裡我的工作主要管實驗。時間比較充裕，因為工作內容我已經很熟悉了，不需要太多的準備。我已經一次都安排好了呢，可以一個星期只用兩個下午就夠了，所以時間就有了。

邵　那個時候你們助教不用講課嗎？

洪　就是上實驗課。學生做實驗的時候我們在旁邊看著，作指導。

邵　除了在學校，您把所有的業餘時間都放在劇團了。

洪　逐漸就是把重心移到了戲劇上來了。

邵　一開始您還是演員。您還記得演出的第一齣戲嗎？

洪　哈哈哈，我第一齣戲在學校裡演的。是《血的皇冠》。你不知道。

邵　不知道。

洪　也是翻譯的。是關於俄國最後一位皇帝。（轉頭問胡導）你聽過這個劇吧？

胡　聽過。我基本也看過。就是寫最後一個皇帝怎麼自覺改造了，這是個蘇聯戲。寫他怎麼自覺改造為一個勞動者，好像有這麼個意思。你演那個皇帝，是嗎？

洪　我演皇帝。那時候演得還很簡單。我記得辛漢文，我們那時候的一個化妝專家，他說你這個年輕的面孔化妝成老的太困難了。那時候年紀很輕啊，二十歲。這是在學校裡演的。

胡　我記得我看過你演出過一場戲。上海那時候大學生公演的。演《摩納凡娜》，一個外國戲，你演的男主角。我第一次看你的戲就是這場。

洪　徐蘇靈搞的。那時候在上海湖社。當時演出很不固定。因為話劇沒有一個專門的場地，能勉強演出就演出了。還有一個地方演戲演很多的，寧波同鄉會。

邵　哦，寧波同鄉會，很活躍的。

胡　那時候金山他們都在那裡演戲。

洪　寧波同鄉會演戲是演得很多很多的。

胡　左翼戲劇運動的業餘劇團都在那兒演。

洪　它在西藏路，鳳陽路口那裡。

邵　他們有個會報。資料有很厚的一大疊，我到圖書館去查資料的時候看見有人在看。

胡　寧波同鄉會在上海，很多資本家都是寧波人。

洪　上海工商業者在寧波人中是很……

胡　知名人士都是寧波人。

邵　他們實力很雄厚。

胡　那時候西藏路也叫虞洽卿路。上海一個大商人叫虞洽卿。

洪　就是寧波同鄉會的一個名人，負責人。他們能夠有錢蓋起一個會所來。別的同鄉會蓋不起來。

邵　會所裡邊有舞台嗎？

洪　有啊，有小劇場。

邵　大概多少觀眾呢？

洪　三四百人吧。

邵　洪先生您還記得當時你們在學校演戲的時候，觀眾呢？觀眾都是學生？

洪　都是學生。學校演出是因為什麼便利呢？學校有禮堂。我們學校有一個很好的禮堂，可以坐一千多人。很大，有舞台。

胡　那時候暨南大學在真如啊。在郊區。

洪　離上海火車站六七公里。

胡　八‧一三以後暨南大學毀掉了。

洪　房子到後來都燒掉了。

邵　在演劇隊時你們為難民演出的時候他們的反應怎麼樣？

洪　這沒什麼。難民他們很苦，有人去看看，不管演得好壞總歸是稍微有點安慰了。也就是這樣了。

邵　大概有多少難民所？

洪　可以說有幾十個難民所。

胡　到處都是難民所。因為上海那時候有租界。八‧一三以後，日本人打進華界來。華界的中國人通通逃到租界來。

洪　租界沒房子，因此難民所很多很多。

胡　你對這個可能不太了解。

邵　就是，我們還有專門研究難民所的。那麼每次你們演戲大概能有多少難民來看呢？幾百個？

洪　難民所有多大就有多少人看。有的難民所很小，幾十個人。

胡　有的難民所原來就是一個戲院，恩派亞戲院。那個戲院是停演了，臨時改成難民所，那有現成舞台能演戲，底下難民就看戲。情況就是這樣。

洪　有的難民所就設在空著的學校裡。所以難民所有大有小。

邵　您能談一下你們當年劇藝社創辦的過程嗎？

洪　抗日戰爭之後，于伶他們要把戲劇活動推得更廣，而且從業餘要向專業方面過渡。那麼最初成立青鳥，你聽說過嗎？

邵　聽說過。

洪　青鳥演出了之後，經過改組，我們想重新再成立一個新的劇社。但當時很難在租界當局中拿到登記證，很難，有兩次都失敗了。以為可以成功，結果卻不給登記。最後通過李健吾，他是留法學生，與他商量，找法租界的一個合法的團組叫中法聯誼會的一些人談一談，其中有些人也很熱心，於是決定就成立一個中法聯誼會戲劇組主辦的上海劇藝社。最初的名稱是這麼來的。時間久了就叫上海劇藝社了。

邵　後來開始招演員了。最初的演員就是一些學校熱愛戲劇的學生？

洪　最初的演員有一小部分所謂基本的一些人就是以前演《結婚》的上海劇社的人和其他劇社來參加的人，如胡導老師、喬奇是蟻蜂劇社的人。

邵　在上海劇藝社你們最賣座的一個戲是《家》，這《家》是您導演的。您能談一下《家》的情況及演出過程嗎？

洪　《家》主要是靠巴金的小說深入人心，所以觀眾就比較注意了。而且開始演了之後，《家》裡的戲劇人物故事跟我們每個人的生活都接近，所以觀眾就多起來了。

邵　大概演了三個月之久。是每次都滿座嗎？

洪　對，人比較多。我說一個小的故事。他（指胡導）的堂妹胡小涵演一個小姑娘，在舞台上穿破了七雙鞋，七雙繡花鞋。

邵　多長時間之內？

洪　三個多月裡。因為在舞台上上下下跑，年紀又輕，蹦蹦跳跳，所以最後穿破了七雙鞋。那鞋原是上世紀初盛行過的「小花園」（地名）生產的繡花鞋，專供曼步輕移的少奶奶們使用，輕巧有餘，卻是經不起這般穿法。

邵　每天演兩場，是吧？幾乎場場都很滿。

洪　夜場多半很滿。日場差一點。

邵　日場是下午兩點？

洪　下午兩點。

邵　觀眾裡學生很多吧？

洪　市民也多。《家》的生活每一個人都好像熟悉。

胡　上海的居民很多都從《家》裡頭這樣的家庭出來到上海工作。很多是這樣的。他們年輕人也讀了巴金的小說很受感動。很多居民成天過著家庭生活的。

洪　都是經過封建的家庭生活。

邵　是的，我媽媽也說她當年參加革命也是受這個影響。《家》當時打破了話劇演出以來的歷史紀錄。是吧？整個都是洪先生您導演的。在上海劇藝社和上海職業劇團分家的時候，洪先生您當時不在上海，是在香港吧？

洪　對。

邵　您當時不知道這件事情吧。

洪　我是因為父親到香港去了。那時候我父親因為政府撤退了離開上海，他也到香港去了。他在香港教書，後來生病逝世了，我到香港去。因為喪事，治喪去了。

邵　當時您就一點不知道他們分家的事情？

洪　不知道。

邵　等您回來這個上海劇藝社……

洪　我在香港，于伶在香港。我見到了于伶。後來見他很緊張地找我，說是上海劇藝社分家了。於是我們在香港做了計劃，看看走了多少人，還有多少人，怎麼辦？這會兒于伶通過地下黨的電台跟上海聯繫。請朱端鈞、顧仲彝來維持這個局面。

邵　洪先生當時您知道于伶先生是共產黨員嗎？

洪　這是大家的默契了，也不問。事情商量好了他去安排。我回到上海就跟朱端鈞一起繼續工作了，就是這樣。

邵　您到香港是幾個月時間？

洪　大概就一個多月時間。

邵　剛好是九月吧，是秋天。您回來以後上海劇藝社就演了兩個劇，一個是《妙峰山》，一個《北京人》。《妙峰山》是朱端鈞先生導演的。

洪　一個老的戲劇家丁西林的喜劇。丁西林也是物理學家前輩。

邵　我覺得理科的先生搞起文學來就特別的出類拔萃。好像頭腦的構造很不一樣，因為物理是理科之王嘛。洪先生您能談一下美藝嗎？

洪　上海劇藝社後來撤銷了，因為太平洋戰爭，日軍佔領了上海的租界，「孤島」不存在了，許多人都逃走了。我還留在上海。

邵　但是您當時留下來的時候沒有跟著大學走，等於就脫離學校了吧？當時您是否收到于伶先生的明確指示留下來堅持搞劇團活動，或者是您自己的主觀意志？

洪　于伶早就離開了，許多同人都沒有走。上海成了敵戰區，但大部份演員，

工作人員留在這裡。包括我自己，我們都得想辦法工作、生活、吃飯。在很緊張的時候，兩三個人商量我們是不是能夠再演戲。

胡　他（指洪老）的這個工作量是很大的，就是把劇藝社和上海職業劇團分開的這些人又弄到一起了。

洪　那個時候實際團結一批演員的是戴耘。戴耘是一個地下黨員，是我們的一個老的演員，但是沒人注意她。她周圍有許多更年輕的演員。

胡　我夫人王禎跟戴耘非常要好的。

洪　所以戴耘周圍有一群演員。人們都希望我們能夠把一個劇社弄起來，這些人才能夠生活。

胡　那時候以洪謨先生為首，有一個翁仲馬先生，還有個韓非，他們三個人作為主持。韓非是個名演員。翁仲馬也是一個演員，他是東吳大學畢業生，學法律的。

胡　他是清朝有名的大學士翁同龢的後代。

洪　我們這麼商量想把劇社再維持起來再組織起來。那時候需要錢，我找一個朋友投資五千塊錢，翁仲馬他們自己弄了一千。韓非也說弄到了，結果他沒弄到什麼錢。最後發覺預算始終不夠，那我們就打算放棄。準備放棄的時候，原來上海劇藝社管財務的一個會計顧興，是個地下黨員。完全沒想到，他平常就是一個非常規矩的會計人員。當我們正式宣佈不行的時候，他說你怎麼不跟我說啊，我可以幫助你。於是乎最後的最需要的兩三千塊錢是從他那裡拿出來的。

邵　當時要維持一個劇團的基本資金要幾千塊錢。是吧？

洪　我們要演出費。要佈景啊，要製作啊。也還要付一些錢給上海劇藝社，把它所有的東西很便宜的轉到手裡了。

邵　當時上海劇藝社的法人代表是誰啊？

洪　顧仲彝，他說你出來主持最好，他說你總得給點錢，形成買和賣的手續。

邵　我不太明白你們這個經營方式，你們不是也是上海劇藝社的人員嗎？

胡　實際上是上海劇藝社作為地下黨把這些東西移交給了他們。

洪　錢不夠的時候地下黨又叫顧興出來給了這筆錢。

胡　解放以後，顧興是上海市長寧區的區長。

洪　上海市商業局局長。一解放他就是局長了。

邵　所以那個時候你們才知道他的公開身份。

洪　那個時候才知道。起先不知道。

胡　他是以商人的面貌出現的。

邵　太平洋戰爭十二月八號爆發以後，美藝劇社在春節就開始演《夢裡京華》了。二月，第一齣戲就是《夢裡京華》。然後第二齣戲就是胡先生的《春》了吧。

胡　當時還有幾個戲。美藝劇社頭一個戲還有過去上海劇社演過的《結婚》，也是洪先生導演的。還有黃佐臨導演的，黃宗江、黃宗英演的喜劇。黃宗江還排了那個叫《紅鬃烈馬》。那是京戲改編的。

洪　那是頭一次以寫意的方式來演出話劇。

胡　以演京戲的方式來演的。唱詞沒有，就是講話，說白。那是一個中國人熊式一在英國，他把中國的《紅鬃烈馬》用英文寫出來了。在英國，用英國人演的。後來黃宗江又找到這個本子又把它改成為話劇了。

邵　演的時候叫什麼名字呢？

胡　就叫《紅鬃烈馬》。

邵　但是我在報紙上好像沒有看到過這個名字。

洪　叫《王寶釧》。這個戲觀眾不大接受，太寫意了。話劇觀眾不接受。但是在演出上這是一個最初用寫意的辦法演的。

邵　是一個創新啊。另外，我有一個疑問，美藝之後就是商人辦的榮偉公司，榮偉公司之後是華藝。華藝的時候洪先生排了一個《人世間》，一個《鸞鳳和鳴》，還有一個《晚宴》。後來一年基本沒有排什麼戲。參加《大地》排了一個序幕。參加《女人》排了兩三個景。洪先生，您能談一談華藝的情況及以後解散的情節嗎？

洪　華藝發起人是他（指胡）。他發起之後就來找我。

胡　華藝是這樣的。有一個姓傅的建築商老闆，他跟李邦佐還有關係。有個名票友叫孫鈞卿，他跟李邦佐是連襟。傅老闆就是孫鈞卿的朋友，是傅老闆拿出資本給華藝的。李邦佐和黃宗江來找我。後來我們就找了洪先生，也找到了朱端鈞先生，就這樣成立了華藝。華藝那時候的吳天、吳琛、洪謨、朱端鈞都是原來上海劇藝社的導演。

洪　華藝時我們都在一起的，我們合作都很好的。我負責所有的演出，那時候逐漸走向職業化，演員要簽合同，談待遇。

邵　華藝您是製作人啦。

洪　我管演出啦。

胡　他在華藝的時候主要是排《晚宴》和《大地》。

邵　《大地》的廣告打出的劇團名不是華藝，是藝光劇團，在蘭心演的，這是
　　怎麼回事呢？

洪　我們華藝為什麼能在蘭心演呢？蘭心是日本軍部管理的。

邵　對，這段事我特別想知道。

洪　我們通過一個間接關係。有三個人，一個姓趙，趙六，趙四小姐的弟弟，
　　李健吾的同學，清華大學的，出生名門，但沒事情做。還有一個姓沈的，
　　沈令年。他是一個銀行職員，一個很有名的大書法家沈尹默的兒子。他們
　　認識了一個類似交際花的女的。這個女的跟日本報道部的人熟識。

邵　哦，然後就把蘭心大劇院租過來了。

洪　這個女的以前大概也演過戲。這個女的找了沈令年和趙燕生組成三人，他
　　們打了一個招牌叫藝光劇團。

邵　喔，原來藝光劇團就是他們三個人的招牌，但沒有實體。

胡　他們三個人以藝光劇團的名義提供戲院，華藝劇團出面演出。

邵　哦，我就是鬧不清這裡面的關係。一會兒又是藝光，一會兒又是華藝。藝
　　光最開始也找過李健吾先生他們。它誰都找是吧？

洪　誰都找。剛才不是說嘛，趙燕生與李健吾是清華同學。

胡　是李健吾介紹了華藝跟藝光簽合同。

邵　李健吾先生後來跟華藝的關係是一個什麼關係？

洪　李健吾呢他介紹許多關係，他自己不跟劇團發生關係，只是把劇本拿來給
　　你。他主要就是推銷他的劇本。

邵　後來苦幹同人在蘭心演《福爾摩斯》。石揮導的，也打的藝光劇團的招牌。

胡　我們那時去參加藝光，後來苦幹又參加藝光，

邵　藝光到處去承包，藝光就是一個皮包公司啦？

洪　藝光就是三個人的代理公司，就是三個人的中間商。跟日本報道部有關係
　　的女的叫李眉。

胡　我們只曉得報道部有個王二爺，聽說了，沒打過交道。只有那三個人跟我
　　們打交道。李眉是吳漾的前妻。吳漾是華藝的一個當家小生。很漂亮的一
　　個小伙子，年紀也不小了，專門演漂亮小生的。解放以後他在昆明軍區做
　　話劇團長。大概死了有三四年了。

洪　吳漾跟李眉原來是夫妻關係，後來離開了，但是兩個人還是藕斷絲連吧。
　　那時吳漾在我們劇團演戲，劇場是從李眉的關係來的。當時吳漾跟李眉不
　　公開來往，我們從來不過問。

胡　這很微妙的。

邵　李眉他們三個承包，華藝就包給它了？

洪　也不能說承包。藝光提供這個劇場，華藝在蘭心劇場演，然後大家分成。

邵　你們大概交多少錢給他們？

洪　分成就是收入的百分之五十五我們華藝拿，百分之四十五藝光拿。

邵　他們三個人拿。實際上就是包括舞台就是前台的維持。

洪　前台的維持是藝光的事情。我們負責佈景啊，燈光啊。

胡　這都是藝光的吧。我們是演員啦。

洪　這都還是我們花錢的。木工啊什麼都是我們花錢的。

邵　《福爾摩斯》從前洪老您也導演過的吧。

洪　《福爾摩斯》最初是我排的，在蘭心演和在蘭心排的。最早那次演出是姚克和黃佐臨負責前、後台，後來軍部把蘭心封掉了，所有東西都封在裡邊了，所以我那個《福爾摩斯》就停掉了。

邵　是日本兵來查封的嗎？

洪　日本兵來查封的。你知道有一個人小牧正英？舞蹈家。

邵　知道，知道。我在報紙上看見過的。

洪　他大概那個時候出面代表日本報道部的吧。我們沒見過這個人。我們看過他演芭蕾舞，他跟白俄一起演。他是正式學過芭蕾舞的，我們在蘭心看見他演出看見他排演等等。當時跟他沒直接關係。

邵　您還記得當時查封你們的細節嗎？就是來一個通知就查封了？

洪　就說是不行了。我們借來的樂器啊，有很貴重的樂器啊，有一個低音單簧管封在裡邊了。他們很著急啊，因為這個樂器很貴很貴的。結果很長時間也沒拿出來，最後拿出來了。

胡　我記得我在裡邊演一個角色，我演的大強盜嘛。天氣熱得不得了，我因為裝個胖子，穿件大皮襖熱得要死，那個戲要演下去我肯定會中暑。演了兩天，第三天我去演戲，日本人站在那兒了，不讓進。就是這樣的。我是知道的。

邵　那時日本人稱它為「敵產」，就是英國人的資產。您演了兩天都已經覺得挺不下去了嗎？

胡　不中暑，我當然還得演了。後來蘭心怎麼開放的就搞不清楚了。

洪　後來啟封了。李眉通過王二爺租到蘭心戲院。藝光劇團就跟華藝定了合同，我們又進了蘭心。但是有一間化妝室封存著我們的東西還在那裡。

胡　我們有個叫「綠室」，專門供演員休息的地方。東西都擺在那裡。

洪　擺在那裡，看得見拿不到。最後不知道怎麼打開了。

邵　洪先生您還記得一九四三年八月的時候，汪精衛偽政府收回租界，他們這時候想把話劇團統合起來。集體演《家》，各個劇團抽出人來。後來上海藝術劇團的費穆先生不合作，上藝就解散了。那段時間的事您還記得嗎？

洪　演《家》是徐卜夫出面的，你知道這個人嗎？這個人原來也是演員，後來到南京去了，到汪精衛政權那裡去工作了。

胡　他後來就在搞《家》這回事。我們大家都不參加的啊。

邵　他本來是一個什麼人物？

洪　本來就是個演員，他們夫妻兩個都是演員。夫人叫蔡瑾。

胡　汪政權要來抓話劇的這麼樣個人物，但誰也不理他。話劇界的人有這樣的默契。

洪　他呢，從南京拿一點錢來要演出一次才好報賬。他就到各劇團找人拉人湊一台演出，不湊起來他也過不去。

邵　據說當時他們態度很強硬。說如果演員、導演不參加以後就不許再參加話劇活動。我看顧仲彝先生那篇文章上面這麼寫的。你們還記得嗎？

洪　但是沒有劇團認真看待徐卜夫，就只好私人向演員情商。我記得李景波演那個老五。反正各劇團湊了幾個人就演出了。當時只是他奔走組織了一些熟人就把這次演出了，敷衍過去。

邵　打的牌子是汪政府慶祝收回租界──《家》。我在《申報》上面看見這邊是費穆先生的《楊貴妃》廣告，演完就告別了舞台，上藝從此就解散了。但是八月解散，九月十月又復活了。那個時候劇團是不是總在換名字？

洪　換名字就是這些人，還是這些人嘛。他們總歸要演戲要生活，只不過是換個名字就是了。

胡　從蘭心大劇院下來以後，我們在上海大戲院演的《女人》。也是朱端鈞、洪謨、我三個人排的。

邵　八月以後華藝也解散了。你們華藝解散的直接原因是因為張善琨要來統合了吧？

洪　不是，不是，就是老闆把錢花光了。

胡　我們退出華藝是傅老闆不太同意我們有那麼多的編導。朱端鈞先生就認為要麼我們在一起，要麼我們就分開。就這樣我們離開的華藝。後來傅老闆在上海大戲院還演了兩個戲。以後也維持不下去了，就散掉了。有的到蘇

州去了，有的搞別的劇團。戴耘他們就搞了一個同茂，在金都大戲院演。

邵 後來胡先生就變成了自由的導演。我看康心先生文章上寫的，洪先生在華藝參加《大地》以後到華藝解散，後來一年沒再排戲。也就是一九四三年八月以後。

洪 有一年沒排戲。那就是在華藝負責演出很累，很疲倦。一會兒演員不幹了，管這種事情非常麻煩的。就想休息了，神經上太緊張了。

胡 後來我們演《釵頭鳳》你在不在？

洪 沒在。因為我到聯藝去了。

邵 聯藝劇團是四三年九月成立的。顧仲彝說聯藝是張善琨出來主持的，但是韓非的哥哥韓雄飛來招集的。您能談一談這段嗎？

洪 聯藝他們找我去的。沈天蔭，還就是韓雄飛啊，就是韓非的哥哥，我跟沈天蔭原來不認識。

胡 聯藝主要負責人沈天蔭原是個製片人。

洪 從前他是張善琨下面的一個製片人。

邵 您跟張善琨有過接觸嗎？

洪 沒見過。知道他是老闆，但是我們沒觸。

邵 一點兒沒接觸，他也不到劇團來嗎？

洪 他主要的精力都在電影公司。這是他附帶有一批話劇演員在聯藝。他也知道當時這些演員不會到華影去拍影片，因此始終不曾有人去。

邵 我看顧仲彝先生寫的，偽政府想統合話劇界，但你們都裝聾作啞都不理他，所以這事也就不了了之了。最後張善琨組織聯藝劇團才算了結。看來張善琨跟話劇團的各位都沒有什麼接觸啊，他只是一個高高在上的一個老闆。

洪 他還是高高在上。他就是一直是跟川喜多長政在那邊嘛，在所謂華影啊，丁香花園啦，所以蘭心劇場這邊好像沒來。來沒來過我都不知道，我沒碰到過。

邵 據說聯藝當時很豪華，可以把電影的佈景全部拿到舞台上來。

洪 也沒有。舞台佈景就得舞台上製作。不能用電影的。

邵 可是我在當時的雜誌上看見說他們特別賣座就是因為他們佈景豪華。

洪 好像吹噓這個豪華，其實還是兩回事。舞台幕工跟電影幕工還是不一樣的，電影佈景是相對固定的，舞台上是隨時拆換的。

邵 聯藝它當時招的這些演員是比較高薪吧。說很多演員都去了，好像顧先生表示比較遺憾啊。就說因為當時生活程度之高吧。

洪　本來聯藝他們找我去是因為話劇常常是一個月或一個月不到就要換戲，所以找我找得很急。結果那時候正在演《文天祥》，等到我去了以後反到沒事了，因為《文天祥》演了三四個月。

邵　《文天祥》僅次於《秋海棠》，是賣座率第二好的。

洪　《文天祥》在那裡演，那時候開始排過了《闔第光臨》。我剛準備排，後來又說不忙了。

邵　為什麼？

洪　就是因為《文天祥》越演越好嘛。《闔第光臨》是為了接的，以為是一個月或一個月不到就要換戲了。

邵　《文天祥》當時演的那個情節您還記得嗎？《文天祥》就是以前的《正氣歌》吧？

洪　石揮最初演的那個《正氣歌》，就是吳祖光的那個劇本。

胡　後來誰導演的？廣告上好像也沒有導演的名字。集體導演啦？

洪　最初是張伐、白沉主演過。

胡　那個戲的影響還是滿大的，袁雪芬改話劇可能跟這個戲都有關係。

邵　《文天祥》演到後期您已經是聯藝的成員了吧？當時聯藝是什麼形式？合同還是正式成員？

洪　我們是合同的啊。

邵　是按劇簽合同還是按時間簽合同？

洪　就是按時間，他每月給工資。另外導演有戲再拿導演稅。

邵　當時我記得導演稅還是比較高的。

洪　不高，很低的。

胡　百分之四。

洪　沒有，百分之一點幾，劇本百分之三。

胡　百分之六啊。

洪　後來到李健吾啊還有《春》的時候高起來了。反正這個數字有變動，很難說了。劇本最早就是百分之三，到後來加到百分之六了，百分之六時間不長。

胡　我覺得百分之四吧，後來我在聯藝排的戲也百分之四啊。

洪　哦？不記得了。反正每月有工資。做導演呢還有導演的錢。

邵　那就是當時您編了《闔第光臨》也沒有通過什麼審查嗎。是不是因為這個聯藝劇團當時張善琨還是比較有勢力吧。徐卜夫後來跟張善琨是不是一回事啊？

胡　徐卜夫與張善琨兩回事兒。

邵　徐卜夫算不算汪精衛偽政府的，他是不是在宣傳部管什麼事兒？

洪　張善琨跟徐卜夫好像還沒直接關係，因為徐卜夫是南京的，那麼張善琨是和川喜多長政共事的，川喜多長政是華影的。

邵　華影就是軍部要求川喜多長政來組織的。川喜多長政就跟軍部提出一個要求，不要他們插手具體業務，要尊重上海文化人。軍部答應了。川喜多長政基本上持有一個保護政策。

胡　戰後黃宗江在東京見到當時的中華電影的川喜多長政，川喜多長政說他當時是錯了。他是做了好事的，他對中國是友好的。

洪　是啊。川喜多長政後來到中國來過。

胡　來謝罪的。

邵　我的研究後一段要想把這個事弄弄清楚，我要研究川喜多長政和中國電影界的關係，包括和張善琨的關係。我看了很多資料，日本人回憶川喜多長政的。他周圍的人全都看過《秋海棠》，而且讚不絕口。川喜多長政看了《文天祥》後，說每個人都愛自己的國家，他有這麼一句話。所以他部下也都去看聯藝演的《文天祥》。咱們接著談吧。《闖第光臨》胡先生也參加過？

胡　那是後來。

洪　後來聯藝不演了之後朱端鈞拿去排了。

胡　叫天祥劇團，是另外一個劇團演的。

洪　因為劇本是我寫的，我創作的。

邵　洪先生您還創作過什麼樣的劇本？

洪　我創作的很少。這個《闖第光臨》是那時需要，我臨時創作的。

邵　當時您創作這個劇本時有沒有很煩瑣的審查手續？

洪　沒有什麼手續。

邵　是不是因為當時這個劇團的後台是張善琨，所以還比較容易通過？

洪　沒有，創作之後就交給孔另境去世界書局出版了。

胡　世界書局出了好多戲劇書，劇本。

洪　孔另境是茅盾的小舅子。

邵　洪先生，現在這個劇本您手上都沒有了吧？

洪　我改編的一些戲都沒了。

胡　《闖第光臨》上海戲劇學院有。你的其他書都沒出版？

洪　都沒出版，後來好多戲劇都沒出版。文化大革命原稿都散掉了。

胡　他改過好多喜劇，《真假姑母》、《美男子》。他有四五個劇本呢。那時抗日戰爭晚期到抗戰以後這一階段。好多戲劇都跟韓非合作的。韓非是演員，他是編導。有一系列喜劇呢。

邵　是不是根據演員的性格改編的？

胡　他很會運用韓非的才華。

邵　你們倆有很好的默契，比較像佐臨先生跟石揮一樣。當時你們二位都特別的注重於喜劇，當時你們是怎麼想的？

胡　我是向他學的，他的幾個戲劇我看了非常被吸引，排戲的時候我就在喜劇上下功夫了。當然趣味上他比我高得多。我覺得喜劇能夠展示導演，看得出這是導演搞的。那時我還不是個導演，我希望做一個導演，總要讓觀眾知道我能做一個導演，所以我在喜劇中用了很多導演花樣，很多東西從他那兒來的，但是呢沒他高。

洪　胡老師太謙虛了，藝術風格不同是當然的。

邵　洪老師的喜劇的想法或者導演的技巧是怎麼來的呢？

洪　我也說不出來，這很難說。

胡　洪先生這個人比較有修養的。他很俏皮，很幽默，這個抓人。

邵　洪老，日本電影您看嗎？

洪　看過，我看過，

邵　還記得看過的什麼電影嗎？

洪　那時候看過一些武士道的電影。那時候想知道武士道是什麼樣的事情。

邵　《支那之夜》您看過嗎？

洪　《支那之夜》沒看過。李香蘭的，是吧？

邵　說當時電台都是在放這個片子的插曲。

洪　電台那時都聽到過《支那之夜》的這首歌。

邵　顧先生說聯藝就演了兩齣戲，就是《文天祥》和《武則天》。可是後來您跟韓非一塊兒演了很多喜劇時候那個劇團也叫聯藝，叫聯藝劇社，前面的叫聯藝劇團，一字之差，是不是跟前面那個聯藝不是一回事呀？

洪　最後張善琨他們也不幹了，快勝利了。剩了巴黎戲院。因為聯藝後來有巴黎跟蘭心兩個戲院。

胡　後來你不是和屠光啟在巴黎另外搞的嘛。

洪　是啊，那就是用了聯藝的名字。

胡　也是聯藝啊？

洪　聯藝的名字我們用了。沈天蔭把巴黎這個戲院就移交給我跟屠光啟、喬奇，巴黎戲院的業主同意，甚至是促成，不然就關門停業了。那時候我跟戴耘商量，這些人還要演戲啊。我們就在巴黎演了幾個戲，一直演到勝利。

邵　等於最後這個聯藝又是原來上海劇藝社這幫人的了，又改頭換面了。

洪　改頭換面了。就是韓非、張伐等走了，變成戴耘這批人了。因為交給我，我還是找戴耘，以原劇藝社的人員為主。

胡　我在你們那兒排過一個戲叫《蠻女天堂》。

邵　看資料我只知道聯藝不是說是張善琨的公司嗎？到最後完全鬧不清楚了。所以這些事不找你們當事人完全弄不清楚。

胡　《蠻女天堂》實際上是葉明編劇，用的是胡導編導。

洪　那個時候無所謂劇團的名稱，戴耘就管喬奇他們叫桃花劇團，因為喬奇和嚴俊兩個小生不是外面有許多女的來找嗎？這是一個暫時過渡的，實際名義還是聯藝，但是是我在管，我在負責，有屠光啟還有喬奇、嚴俊。嚴俊、喬奇周圍有許多女的圍著他們。所以戴耘就叫他們桃花劇團。

邵　桃花劇團這個名字我好像沒有看到過……？

洪　沒有，是一種私底下開的玩笑，因為有這麼兩個小生，許多女的在局外追隨。

邵　那就是說真正的張善琨那個聯藝演完《武則天》之後就沒有了。是不是他工資發到這裡為止。

胡　不，它演過一個《海葬》（四四年九月十四日，邵注），是朱端鈞先生導演的。是《武則天》之前之後我就搞不清楚了。

邵　是之後吧。《海葬》也是聯藝的嗎？

胡　是石華父編劇。

邵　聯藝具體的工資了一段時間後就沒了，可是那個名字還保留著。

洪　即劇場的合同未到期，就由同人自己演出，就是上面說的巴黎戲院。

胡　你再查查資料看，聯藝在蘭心大劇場演到什麼時候？

邵　蘭心大劇場後來就變成聯藝專門在那兒演了。那時好像報導部的日本人又犯了什麼錯誤，被遣返回日本了。

洪　對了。大概是王二爺出了問題。

邵　王二爺出什麼問題了？

洪　不知道。

邵　反正王二爺就不管蘭心了。是不是因為張善琨的關係他也能拿到蘭心？

胡　藝光後來撤出來是不是就是王二爺的問題？張善琨再拿到了，咱們就不了解了。

邵　對，張善琨的聯藝是八月之後。所以我的論文就寫了「太平洋戰爭是個大事，四三年八月收回租界是個大事件，在這兩個大事件期間，話劇團都有個大改組的過程。但實際上話劇的核心人物從來沒有停止過活動，只是劇團名不斷的改頭換面。」

洪　不斷改動。人就還是這些人，但中間有出入。《海葬》怎麼演出的我也不記得了。

胡　我只記得《海葬》是朱先生排的。《海葬》穆宏演的，那個場面滿大。什麼時間我也搞不清，這個你查資料可以查出來的。

邵　後來的四四年以後的什麼《甜甜蜜蜜》都是聯藝的招牌。

胡　《甜甜蜜蜜》是我排的，在麗華演的。

邵　所以我就非常吃驚，我說這到底是什麼關係啊？

胡　聯藝後來是兩個劇場，麗華也是。我的那個《甜甜蜜蜜》不是韓非演的，是孫景璐、白沉演的。韓非演了三天突然得肺炎了，演不了了，後來一直是我代下去的。

邵　對，我在一個廣告上看到，您又是演員又是導演，洪先生也是。我都鬧不清楚怎麼回事兒。

洪　後來我沒演過戲。早就不演了，三九年以後沒上過台。

胡　後來我導演的戲常常由我代戲，演員出事了都是我來代了。今天就談到這兒吧。你們看是否再談一次。

邵　我們大家核實一下，再回憶一下。過兩天可不可以再談一次？請您回想回想，我再確認一些材料。以前我所有了解的情況都僅僅來自文字，所以這個聯藝就把我攪得一塌糊塗。還有關於對張善琨的評價。他在香港時說過，他當時是跟重慶有關係的。重慶讓他跟日本合作的，說他的每個電影劇本都是送給重慶審查了的。現在有日本的研究者說實際上當時川喜多長政相當於在幫重慶政府做工作。我會繼續調查這事的。

洪老，謝謝您。咱們下次再談吧。

時間：2月17日（第二次）

邵　因為我要做一個話劇年表，所以上次基本上問的都是我對一些歷史事實的疑問。談起來就牽涉到很多背後的人和事，所以非常瑣碎。我們今天就談比較大的問題吧。我先提問，洪老，您是孤島時期的劇藝社的當事人，您認為孤島時期的話劇跟淪陷期的話劇有什麼根本的不同？

洪　根本的不同，應該說它有這個從前到後連續的關係。連續的這方面，無論從對待戲劇的態度還是對待戲劇事業的態度這些關係都有些慢慢的改變的。因為在孤島那個時期把戲劇跟抗日連接起來了。雖然那時候不能夠明說抗日這兩個字，但實際上在思想裡頭都有這個意識。像上海劇藝社早期有這麼些人聚在一起，不是完全職業的，半職業的。每一趟只拿一點點車錢，這樣子都還願意來。這個就是有剛才我說的把戲劇作為一種寄託，從抗日情緒上的一個寄託。

邵　孤島時期是這樣的。那麼淪陷期呢？

洪　後來淪陷了，那麼形勢更嚴峻了，那抗日根本絕對不能說了，最好大家都不要議論了，議論萬一怎麼樣就惹出麻煩來。所以在這方面有意識的大家不談。

邵　孤島時期大家公開還可以議論抗日的事情嗎？

洪　可以。

邵　我看當時的一些在孤島上的雜誌都公開罵汪精衛。

洪　對，這些都是可以的。只是不能公開在報上啊文字上寫就是了。那麼租界當局審查你們的這東西也就這樣子。你們意識上是什麼我不管，只要你們字面上不提到抗日，那它就能過去了。那麼等到淪陷呢這審查情形就兩樣了，不是租界當局了。如果你思想裡頭仍就有這個呢就不敢說了。

邵　那您做話劇工作或導演時，在思想上有沒有一個特別大的分界線呢？

洪　對我來說到後來淪陷時期，我已經導演過幾個戲了。那麼對於戲劇呢就把它當作一個事業來看了。所以好像在努力方面什麼並沒有什麼變動，總還是把戲劇這個工作作為一個事業來看了。

邵　我提一個非常私人性的問題。我覺得您一直是學物理的，您把物理放棄了，投身劇運，對您這一輩子是一個重大的決策。您現在已經完成全部工作了，再回過頭來看，您覺得您這個決定是……？

洪　我覺得當時是在一定環境下，我如果再去繼續搞物理，除了讀書之外別的

什麼都沒有了。一點研究物理的環境也沒有了，所以改行了。

邵　是不是像當時說的全國抗日起來，學校已放不下一張平靜的書桌了？當時有這種說法。所以很多都投身於抗日運動。您是不是當時也出於這樣的動機？就覺得單純的物理已經用處不大了，國家都這樣了。

洪　暫時沒有什麼可做的，除了教學生之外。因為物理你要看書，你要實驗，還要有經費支持，那時候根本沒這個條件。完全沒有了。

邵　暨南大學呢？

洪　暨南大學從原址搬到租界裡來。租房子暫時上課，其它都不能進行了。

邵　您管的實驗室的那一套都沒了。

洪　實驗室雖然東西拿出來，但是設備什麼都很難裝了。打了很大折扣。所以那時候就是並沒有需要我考慮我這時是做這個還是做那個，沒有。就是自然而然你必須做這個。

邵　就是當時可以說是一個無可選擇的選擇。

洪　哎。不大需要太多的選擇。那麼在孤島時期還有一種熱情推著你往這邊來。

邵　後來局勢安定以後，您還想過回到您的本行嗎？

洪　還能想嗎？科學發展得很快，我已經落伍了。對吧。

邵　您在孤島和淪陷期的導演上，您覺得在思想上或者說在形式上吧，導演的劇目和內容有什麼特別大的變化嗎？

洪　在孤島的時候選擇劇目主要是劇團的負責人考慮得多，我當然也參與。那時候主要要看這個劇演出是不是對老百姓啊有點好處。很低的要求。有好處，能夠在精神上在各方面思想上給他們一點好處。當然戲劇有娛樂因素，如果有點好處就更好。而到淪陷的時候，這一點就很難。主要是給觀眾提供戲劇演出。就是這種主要的區別。

邵　你說的這個好處也包括政治上的好處嗎？

洪　對，也包括政治上的，精神上的以及像《家》，也就包括一種反對封建思想的想法。

邵　到了淪陷期以後，你們作為話劇運動的骨幹力量或者領袖人物，大家想的就是以娛樂為中心嗎？

洪　總之那個時候主要的從消極上說呢，就是說我們要能夠使戲劇上演能夠繼續下去，這樣大家有工作有生活，這是首要的。在淪陷期首要的就是自己能生活，能生存下去。選擇劇本就是希望觀眾喜歡，但是我們還是不肯毒害觀眾。總希望如果有點好處還是好的，沒有也可以吧。就是這樣子。

邵　為了生活這是一個非常關鍵的一個目的吧。洪老您接著談。

洪　積極方面呢那時候就是希望這戲劇事業能夠建立起來。既然從事戲劇就希望戲劇事業能夠建立得比較正常正規。所以還是以一個比較嚴肅的態度去工作的。

邵　一開始，就是淪陷之後，我看美藝演的那些劇目其實也是淪陷之前就已經準備演的劇目。

洪　劇目來源還是從前的。像李健吾從前在一起，現在還是如此。

邵　當時所有的小製片廠都統合了，但是敵偽，也就是日本和汪精衛對話劇界除了要求重新登記外，沒有採取任何具體措施。

洪　有過這種說法，可從來沒動作。後來他們也覺得很困難，也沒這麼做。

邵　太平洋戰爭後，上職與劇藝社都宣佈解散了，後來又看看形勢……？

洪　估計那個形勢，覺得這個有可能，然後再私人出面活動，慢慢地一點點試試，是不是還能做？結果試了發現還可以繼續。就這麼個過程。

邵　噢，試探性的。在淪陷的整個演出過程中，日本人和汪精衛的偽組織有沒有過具體的干涉？

洪　這個我們實際上沒有接觸，因為跟檢查方面沒有接觸。檢查是由前台劇院去應付的。他們跟檢查方面一向有點往來，他們熟識，有點這種私人的交往，由他們去。

邵　也就是說你們每一個新的劇目先告訴前台，前台要去報批嗎？

洪　我們選劇目的時候，我們考慮這個劇目觀眾是不是能接受，有生意，觀眾會喜歡嗎？考慮這個戲演出有沒有一點意義？有一點更好。然後再考慮它是否能通得過？就是不能過分的顯露出來明確的抗日意識。這些問題都考慮過後，覺得可以再交給前台。

邵　你們當時也考慮到隱晦的抗日因素嗎？

洪　我們不想用廉價的口號影響我們的大事。

邵　那麼後來由於美國電影不能上映，你們的觀眾就越來越多了。您還記得淪陷之後演《夢裡京華》時觀眾反應的情形嗎？

洪　《夢裡京華》是說袁世凱的事情。但也沒明說就是袁世凱，反正寫了這麼一個政治鬥爭。我們覺得這裡面兩個主要人物還是很正義的，覺得這還有點意義，同時也不會惹出麻煩來。

邵　當時滿座嗎？

洪　滿座的時間不多，很少。那個時間觀眾也不大敢出來，因為剛剛淪陷。

邵　那個時候是不是上海街燈都沒有？我看報上說南京路一片黑暗。

洪　街燈是有，但是戒嚴的。十點以後不許你在路上走。

邵　那個時候你們晚場演到幾點結束？

洪　胡導沒說嗎？那個時候演戲時間非常苦。又想演兩場多一點收入，那麼場次就變成了好像是一點鐘演，演完了稍微休息一下接著又演。

邵　就是要在十點以前結束。

洪　差不多九點鐘就要結束了。要考慮到觀眾回家走路的時間。

邵　那麼第一場從一點演到四點，第二場戲從六點演到九點。

洪　五點就開始。演員是連續兩場。那一段時間實際上是比較艱苦的。後來戒嚴時間不存在就好多了。

邵　過了一段時期晚上就可以允許大家出門了。

洪　後來淪陷期舞場都有了。而且滬西、南市還出現了賭場，叫「羅士」，通宵的，後來是畸形繁榮。剛剛淪陷的時候我們很苦。

邵　四二年的春節你們就開始上《夢裡京華》。後來又開始上胡導先生的《春》。然後原劇藝社和上職人馬一會兒又合，一會兒又分。這個分分合合是不是都主要是私人關係啊？就是我跟你合得來咱們就一塊兒做。

洪　有私人關係。那天不是談到了嗎？當他們上職這批人分開來的時候，比方說石揮他們這些人在一起。那邊劇藝社老人員戴耘影響著一些人。另外還有中旅的，好像有這麼個淵源吧。有時也看需要，這一點更重要。

邵　我認為的確像您說的有三個淵源。現有的資料談苦幹的相對比較多，中旅的不太多，你們原劇藝社的這支，後來除了提到過跟共產黨有關係的同茂之外，其他的完全斷掉了。您對這段歷史，也就是對於有關劇藝社和淪陷期話劇方面的資料情況的現狀有什麼看法嗎？

洪　沒什麼看法。儘管說有這麼些淵源，但是私人之間的來往，私人之間的關係還是非常好的。你看，我是跟于伶的關係，跟地下黨系統比較接近的。所以美藝這些演員就是靠戴耘他們這一群的關係。但是後來戴耘他們到同茂去了，我到聯藝，我又跟韓非、張伐他們在一起。所以這些橫的關係都沒什麼分別的。胡導是從上職分出來的，還是很接近的。

邵　你們合作比較多的就是胡導先生，朱端鈞先生吧？

洪　就是這樣。胡導從劇藝社分出來到上職，他的工作機會不多了。那時候組織華藝要成立一個劇團他首先找我。因為我一方面跟演職員關係比較好，因為有美藝這個關係下來，一方面跟他們也很好，所以他找我。另外我跟

朱端鈞他們年長的專家這一批關係也比較好，所以後來我能把朱端鈞也請到華藝來。

邵　當時朱端鈞有本職工作，他在經商。

洪　他經營綿紗，織布廠。他父親有個布廠，他有一個綿紗商號。綿紗那時候有正規市場同時也可做投機生意。他父親的布廠要用綿紗，那麼他買賣綿紗。

邵　白天他就是在商號工作。

洪　在那時候外灘那邊的所謂商業區的寫字間工作。

邵　上職拉出去以後劇藝社請朱端鈞回來導的《妙峰山》，當時是您去請的嗎。

洪　沒有。那時候我在香港。

邵　劇藝社時期就常請朱端鈞過來導戲嗎？

洪　于伶跟朱端鈞相知很深，他們友誼深厚。就像我上次說的。分開了，于伶走了，好像有點亂。我跟于伶在香港會面了，商量了決定請朱端鈞，顧仲彝兩位比較年長的來出面負責。

邵　孤島時期你們有時候經常可以開會。淪陷期以後象洪先生，顧先生還有李健吾先生首先要聯絡才能合作。你們是以什麼形式聯絡呢？可以公開聚會，可以公開開會嗎？

洪　不公開開會。大家互相拜訪，去找。在家裡即私人訪問。等到在一起工作我們就在劇團的辦公室裡談。劇團有一個簡單的辦公室，那麼三五個人在辦公室商量點兒事情還是可以的。

邵　我昨天去訪問喬奇先生。還有胡先生也談到過，就是說喬奇先生因一個洋行的人來找他，別人就說他跟日本人有關係，劇藝社就不給他工作了，最後他只好從劇藝社出來了。胡先生也說因有人說他是托派，他才去了上職的。當時雖然你們表面上沒有政治團體，但是好像還是很敏感的。對個人的政治背景非常敏感，顧先生說的劇藝社前身的原青鳥劇團就因為人員太複雜了，他們就把它解散了，重新組織一個劇團，為了純化組織。這方面您有什麼體驗？大家雖然沒有專門的綱領，可是大家互相很警惕。誰跟誰往來？有沒有特別複雜的政治背景？這個怎麼來把握？或者有什麼標準？

洪　沒有。那時候幾乎是一種感覺了。比方胡導原來在郵局，大家覺得這個關係沒什麼問題。

邵　也沒有什麼具體標準，就是靠平常在日常生活中接觸的感覺啦。像太平洋戰爭一周年時，上演《江舟泣血記》就是以前的《怒吼吧，中國》，這時候報上登出要讓石揮演主角，但石揮並沒有去。好像只有一位以前演西太

后的叫江泓的，只有她一個人參加了，話劇演員都沒有參加。那麼那個時候是否也有人來動員話劇演員來參加？

洪　這個無需太怎麼樣，大家很自然的就不願意去靠近那個《江舟泣血記》啊。

邵　我後來看話劇演員幾乎沒有人參加。報紙上一開始都打出演員表了。

洪　那就是因為知道它的背景是什麼？大家就這麼互相一傳聞就都躲開了。這還是一個抗日情緒，民族意識。

邵　那時您導演的喜劇比較多，其中有一個《職業婦女》。您弄了一個大花瓶在舞台上，後來說白領的辦公室裡的漂亮女辦事員好像是「花瓶」。那個比喻是不是就從您的舞台上開始說起來的？

洪　這個「花瓶」的說法呢很早就有。我讀中學的時候國民黨剛剛建立政府，那時候機關裡有女職員了，那時候就有人說女職員沒用處，就是「花瓶」。一九二七年以後，國民黨的南京政府成立之後有女職員，從那時候就有「花瓶」一說的。

邵　您的中學時代就有這種說法。

洪　是的。有時候某一個機關女職員多一點就有各種說法了。我那個《職業婦女》就是根據原有的典故把它形象化了。

邵　是不是您在舞台一演出之後，這個說法就更盛行了。當時是把一個非常大的花瓶搬到舞台上了嗎？

洪　也不是吧。反正是利用一些花瓶來說明。這是在導演上有這種方法叫作會意。把這意思表現出來了，一種象徵了。

邵　在舞台現場上是怎麼表現出來的？因為我在文字上看見的，我不能想像舞台現場是一個什麼情形？

洪　我現在都記不太清楚。反正一再運用這個花瓶。

邵　據說是一個很大的花瓶。

洪　多大不記得了。我到是記得有個花瓶扔來扔去，又怕砸碎了，還特地的做了一個木頭的花瓶。而且砸碎的在戲裡也有。反正職業婦女叫做花瓶的典故是早就有了。

邵　我看《職業婦女》的文本就是批評她的上司，但是我看到結尾是很溫情的。雖然說他又投機又做什麼買賣，又發國難財，還歧視婦女，把婦女當花瓶。可是我看到最後對他完全是很好意的，很人性化的。是不是三十年代或者四十年代都沒有像解放後那樣，火藥味特別足，一個人的缺點都被拔得很高，帶批判性質。我看到那個結尾非常吃驚，我覺得對他太溫和

了，大家都是好人，不過中間有些矛盾。

洪　再看這種矛盾並不是你死我活的。一種小問題了。所以就採取這樣的形式。

邵　是不是在四十年代以前咱們的文藝作品表達的火藥味都沒有那麼濃的？當然像歷史劇《李秀成》啦這些是表現你死我活的又是另外一回事。但是表現日常生活的都是一種溫情主義。我是52年出生的，可以說我是在火藥味中間長大的。

洪　這有兩方面，一方面是在知識分子當中，大家對缺點都是善意地說一下，沒有那麼大的火藥味兒。第二呢，劇本作者的表現，首先決定它是諷刺性的世俗喜劇，導演據此體現出演出的風格。

邵　洪先生導演的一個系列主要是喜劇？

洪　淪陷這一階段說起來沒有什麼太多可說的。因為聯藝那裡一個《文天祥》就佔了很多時間。後來演《武則天》，《武則天》是孫景璐演的。

邵　也就是說那時候孫景璐也加入聯藝了。

洪　好像是吧，聯藝人也很多的。其實從上海劇藝社開始，沒有任何外人或影響能夠參與到劇目，藝術等等任何方面。第一個你外行，第二個任何情形下任何力量都進不來的。你是話劇這一圈裡頭的人大家就接納你，你不是你就沒法自己進來了。

邵　我看顧先生的文章，其實就是在淪陷以後，雖然日本讓川喜多長政把電影界統合起來了，但我們的話劇界本身像一堵銅牆鐵壁。是不是有一點這個意思吧。任何外來勢力，或者外來的政治影響它都無法真正的進入裡面。它無法改變其本質，他根本沒辦法操作，他的手伸不進來的。

洪　我再舉一個例子，比方後來成為榮偉公司，你知道嗎？

邵　我知道。

洪　他是黃金榮的兒子弄的。他們黃家一向是弄京劇的，後來他兒子突然想起來弄話劇。那個時候他能夠把那個公司組織起來也談了很久。他能夠請全體人去吃飯可以的，單獨請兩個女演員去絕對辦不到。根本從來沒有一次外界能請一兩個女演員去吃飯的，這種事情絕對沒有過。

邵　請也肯定是會被拒絕的。

洪　大家對自己的職業很重視。我們不涉及任何其他東西。

邵　我們就是幹話劇的。其他政治勢力青紅幫都不要想染指。

洪　都無從影響。

邵　但是在京劇界他就可以請到名牌演員了？他要捧場。

洪　這也是一個歷史傳統。他們要敷衍這些人，到一個地方要拜會社會上有關係的人。要拜會這些流氓頭子，希望人家捧場。

邵　話劇一開始就沒有這些？

洪　一開始就沒有。始終就沒有過。

邵　我在報紙上看過說京劇演員他們是京劇科班出身，他們的水準比較低一些。而話劇演員一般都是知識分子，像您也是在大學工作的。黃佐臨先生，顧仲彝先生都是大學老師。然後演員都是中學生或者大學生，他們看完話劇以後受其影響。像孫景璐是在武漢參加中旅的。蔣天流是太倉的一個中專生，他們都來演話劇。你們話劇人知識分子之間相互的凝聚力是很強的。這是以一種什麼方式來形成的呢？

洪　最初的是民族意識，是抗日，就是這麼一個動機。後來雖然不能說抗日了，但是大家對工作總覺得我們還是很正當的工作，自己很重視它，有這種自尊。

邵　還是有這種使命感。話劇跟京劇比較還是很年輕的一種劇種吧。

洪　我們跟京劇之間也很好，互相之間也很好，但是我們對社會保持自己一種很獨立的態度。

邵　你們演員之間除了排戲和演戲，業餘的時間你們經常開會嗎？或者像共產黨一樣老是要統一思想嗎？你們這方面的工作是怎麼做的？

洪　沒有什麼。這個就是大家自發的。

邵　沒有什麼文字上和字面上的東西，就是大家平常在日常生活中形成的一種整體感或者是連帶感吧。話劇人整個在淪陷期間生活很苦吧？

洪　嗯。淪陷期一般人生活很苦，話劇佔了一個好處就是你說的美國電影沒了，它還在這時候發展了，所以相對說我們比苦的人又好了一點。

邵　洪先生，在您的這麼長的導演生活中間您覺得淪陷期的那一段不管它的性質如何，算不算您在演藝生涯或者導演生涯中間非常昌盛的一段？就是從演劇密度上整個一條線拉下來看，四十年代、五十年代、六十年代、七十年代，是不是四十年代那一段劇目很多或者說是最充實的一段？

洪　那時候是因為它興旺，所以大家對話劇事業興趣更濃。

邵　可不可以說是一個話劇的最高潮或者是一個頂峰？就是從熱度上說吧？

洪　當然那時候只能說由於這種特殊的社會關係，美國電影沒有了，觀眾那時候增加了，促使話劇事業興旺起來了。

邵　後來您的《闔第光臨》是電影明星們演的。電影演員當時是怎麼跟你們聯絡的？也是個人來找？

洪　電影演員他們是在華影（日本統合的中華電影聯合股份公司的簡稱，一九四三年五月成立），私人之間有來往，不太多。不過覺得他們是在華影的，我們不去。他們已經是電影界了，沒辦法了，他們只能在華影，這一點我們理解的，所以也沒有歧視他們。還是大家來往一樣的。

邵　當時他們被統合以後，你們也沒有認為他們是……？

洪　只是心裡知道，他們是在那個環境裡頭的，是在華影那個環境裡頭的。

邵　當時有沒有想敬而遠之，最好不要跟他們接觸。

洪　他們一樣可以來演話劇，並沒有排斥他們。

邵　當時在春節時，電影演員他們就會自己租一個劇場，利用電影演員的號召力，他們也演一齣戲。但是到後來天祥演您的《闔第光臨》時，當時來了一群電影演員，其中有呂玉堃、姜明、梅熹。是不是當時拍片子不是那麼多了？

洪　他有空來我們都歡迎嘛，大家還都是同行嘛。你有空來歡迎，劉瓊後來不是也演很多話劇嗎。

邵　好像他也導演過很多話劇。

洪　導演過，也演過很多。他跟費穆很熟悉的。

邵　對，對，費穆那個團是經常約他去演的。

洪　這些人我們並沒有另眼相看。只是理解他們原來是在電影公司的，現在電影公司被圈了這麼一圈，他們本人並不怎麼樣。並沒有另外的看法，就是採取一種理解的態度。

邵　哦，大家都互相理解。那個時候華影的一些片子您看了嗎？像《萬世流芳》？

洪　我看過。

邵　您當時有什麼感受？

洪　也沒什麼。就是去看了一看，哦，原來就這樣子。

邵　我去年看了《萬世流芳》。我覺得里邊的台詞都可以作為抗日的台詞來讀。

洪　它有這種抗英的意圖。

邵　因為林則徐本來就是抗英，他說我們中國就這樣下去就會亡了。

洪　所以還是有民族意識的。

邵　對，對。就是說是華影拍的好像……。

洪　沒有什麼這樣的標籤。

邵　沒有，完全沒有。而且完全可以認為是一個抗日片子。現在淪陷期這段時期的電影在中國電影史上是不承認的，認為它就是被日寇控制的，那麼

它中間演的所有的電影好像都被定性了。他們不談這一段，就像沒有這一段。話劇史上這一段也談得很少。其實我覺得話劇這一塊在某種意義上完全可以說是一塊淨土吧。我剛才聽了您的這句話以後有特別深的感受。我現在做這個題目也包括電影。解放這麼久了，大家對淪陷期都避而不談，您對此有何看法？能談談嗎？

洪　那時的情形很難說得清楚。就像川喜多長政你理解，但是其它人要理解不是太容易。我們知道一點後來川喜多長政還到中國來，覺得他還不是一種侵略性很強的人，但是……

邵　他當時背景就是在侵略我們，他進租界就是日本軍打進來的，他跟著進來的，他當然有他的立場。

洪　還有昨天我說那個舞蹈演員小牧正英。他是一個舞蹈演員，但是蘭心戲院封的時候是他來封的，他是代表報道部來的。因為他熟悉這個劇場啊，他在這個劇場演過戲。但是小牧正英後來也到過中國來，是解放後。我們還是把他當作舞蹈界人士招待，並沒有太怎麼樣。

邵　可是我們就是不能忽略當時這個大背景，是吧？

洪　事實上我們沒跟日本直接接觸。我們不願意也沒有接觸，事實上我們做到了。

邵　實際上也是不理他也就是可以不理他，因為日本人他不懂語言的話就更無從談起了。事實上在整個期間您也沒有直接的跟任何一個日本人有過接觸？

洪　沒有。

邵　日本人進了租界以後，就是進來的當天軍隊從街上走過，後來看到日本人嗎？

洪　看到了。比方我們過橋，如果你走路你要在他面前停一停行禮，然後那個行禮並不是太怎麼樣，也就是稍微這麼停一停。我們沒走過這橋，但是坐過電車，電車在那停一下，司機在那兒喊一聲，電車裡面的客人坐著不動就是了。

邵　有時候好像軍人要上來。我看楊絳的一篇文章，她跟一個日本兵對視。

洪　我的經歷就是我坐電車路過這外白渡橋。車走到橋當中的時候停了一停，日本兵喊了一聲，司機喊，車裡頭的中國人不動，然後又開了。

邵　哦，他也沒上來。

洪　他沒上來。

邵　他喊了一聲喊什麼呢？

洪　大概就是一種表示敬禮的意思，還是什麼意思我不懂了。

邵　司機說的日本話嗎？

洪　大概是。

邵　司機是中國人嗎？

洪　中國人。因為司機每天要跑來跑去，規定他在那裡停一下，由他代表這些人喊一聲，這就是我唯一的經驗。我沒走過這個橋，要在他面前敬禮。

邵　如果要走的話就要給他敬禮。

洪　據說是要這樣的。

邵　您認為淪陷期的話劇有意義嗎？我現在不斷地問我自己這個問題。您作為當事人，您有什麼看法？

洪　淪陷時期這是一個過程，這個過程它是在那個環境下的一種方式存在的。意義應該是有一點的吧。

邵　就是在那麼嚴峻的環境下面，我們還在努力。

洪　消極的說我們要生活下去，積極的說我們還是工作了。是不是可以這麼理解。

邵　對。而且我覺得還是這樣，我們雖然是娛樂，我們並沒有毒害大家。胡老說的一句話特別重要，「我們苦中作樂。」當時董樂山先生也有一篇文章，他是以麥耶的名字發表的。他說上海人為什麼喜歡看舞台上比較豪華的場面，因為我們在生活中間都是苦啊，沒有米沒有吃的，錢不夠用，我們能到什麼地方能找到一點快樂呢？就只有在舞台在劇場。我認為至少我們中國人能夠確認我們有這樣一個空間，還是我們中國文化的空間。不管你外邊怎麼樣，說我們這裡是個淪陷區，但我們中國人之間還在交流，劇場這個空間本身就是一個交流空間。

洪　還有戲劇本身是一個社會文化。在正常情形下它是有的，那麼在特殊情形下還能夠維持它也是一個意義啊。在特殊情形下不能維持覺得很遺憾，還能維持就還是有點兒意義。

邵　我覺得這個本身就是一個很重要的意義了。就像我研究張愛玲的時候，當時大家都不承認她，我就說她是在講日常生活，講日常生活中男女間的一些意義，而不像三十年代的口號式的東西。您能不能談一下後來您寫《闔第光臨》的時候，這個劇本是您編的，當時您編它的宗旨是什麼呢？

洪　當時沒有。就是生活中存在的一種現象。人生間的一種小的矛盾，而這種矛盾有點困難有點苦，但是也只能這麼樣過去吧。

邵　因為我沒有看過這個劇本，不能提出非常具體的東西。後來您到文華公司，跟佐臨拍片子。現在研究電影史的也承認那一段兒是很燦爛的，一個

高峰時期。話劇從技巧上是不是在四十年代也達到了一個高峰？

洪　勝利後話劇也還是很興旺的，但是後來劇場越來越少了，都被電影佔據了。剛勝利時還是很好的。

邵　場地也是非常重要的。話劇的興旺非常客觀的一個理由就是因為美國片子不能上映了。您當時看美國片子多嗎？

洪　看了很多，從三十年代就是老觀眾。胡導先生說過，我們從這裡面吸取一些營養，就是不自覺的或者是有意識的去吸收一些美國片子的影響。但是表現美國生活方式的電影，跟我們還是有距離，只是一種藝術上的體會就是了。

邵　您從三十年代一直看美國片子，一般是在哪個劇場？是聽原聲嗎？

洪　我們從前進得最多的是國泰，很近，大光明還有後來關掉的新華附近的影院都看的。

邵　當時國泰，大光明放的片子有翻譯嗎？

洪　那時候有的戴耳機，耳機裡有翻譯。你買票進去之後，由服務員拿著一串耳機問你要嗎？你要吧給一點錢，他就給你耳機，椅子上就有插孔，插上之後就有聲音了。現場有翻譯人啦，根據這片子來翻譯。

邵　我的問題提的差不多了。洪老您還有什麼……？

洪　沒什麼了。我隨便談，比方你研究張愛玲。我們從前看她許多小說，覺得也很好看。後來她嫁了一個汪偽的這麼一個人，大家覺得太遺憾了。

邵　當時你們就知道了嗎？

洪　不，隔了一些時候知道的。

邵　當年她出名以後，是不是她每出一篇作品你們都看？

洪　我們很喜歡看她的小說。當時我們就是看，當然當時在社會上她也很紅。她也到過劇場來看過戲啊，跟一些人認識。可是我們沒直接接觸過。我曾經問過李健吾先生，李健吾在大學裡教文學批評。我說現在張愛玲很紅，你怎麼看呢？他基本上沒有表態。

邵　他不置可否。

洪　絕對不肯說肯定的。

邵　還是比較否定吧？您還聽說過對張愛玲的文章的別的反映嗎？。

洪　沒有，我們就覺得看看很好看。我們搞戲的覺得她寫人物還是寫得很好的。

邵　您當年沒想到要改編她的什麼作品吧？

洪　沒有。

邵　後來她的《傾城之戀》是她自己改編的。45年時就在新光劇場演出過。也演了一段時間吧，好像舒適和羅蘭演的，說是一時之選。

洪　舒適也是一個很好的演員。後來他到香港去了。

邵　他當時也是華影的吧？屠光啟也是，我看電影上面經常有他的名字。

洪　他是不是華影的我不記得了。

邵　胡老說的，後來朱端鈞先生是由哪個劇團請他去導他就去導，並沒有像費穆先生跟上藝是一個整體，佐臨先生跟石揮他們是一個整體。說你們這幾位後來就比較自由的，基本上沒有一個固定的組織形式。是這樣的吧？

洪　對。後來屠光啟在剛剛勝利的時候他突然出現了，從哪兒來的我也說不出來。他出來找到我說我們一塊兒來做吧。於是我、屠光啟、喬奇、嚴俊，這樣我們就成立了一個劇團。這是頂的聯藝的名義，聯藝的合同尾巴，我們這個劇團演了。還有的演員就是戴耘他們。那時候很簡單嘛，在敵偽剛剛倒下了，勝利剛剛來臨，一個交接的空白時候，社會上固然有點空白，行政上固然有點空白，但是人的生活還得繼續，不能空白。在那個時候聯藝的合同還在，於是我們就演了。

邵　我想在抗日戰爭時期洪先生是不是感覺到政治上有過好幾個空白。比如說三七年上海剛淪陷的時候是不是也有一段空白的時間，然後到淪陷的時候就是大家不知道應該怎麼辦，那個時候政治上交替很快，作為普通人我們突然不知道聽誰的好了，無所適從了，也算一個空白。

洪　美藝就從空白裡出來的。

邵　那段歷史您經過了好幾個空白。空白這麼說比較確切吧。

洪　只能這麼說吧，但我們沒空白。因為我們要繼續生活下去，我們繼續演下去，它只是政治形勢上的一個停頓。

邵　您感覺這幾個空白對您的藝術上面有沒有什麼直接的影響呢？

洪　沒什麼。

邵　那麼我要說一個比較現實的問題了。對於藝術上最直接地感到有影響的還是新中國成立之後吧？因為共產黨對宣傳部門的控制是比較厲害的。在這麼長的歷史中間，從三十年代您做戲曲開始，真正感到被控制了的是不是在五十年代？這是多餘的話了。

洪　就我的具體工作而言，我沒搞創作，我沒有寫劇本，沒有寫文章。做導演工作嘛它是再創作了。再創造它是有所本了，有題目的再創造。

邵　因為您沒有做本的事情？所以對這個體會……？

洪　只是這些運動都經過了。

邵　因為我是解放後生的，我有一個感覺，我覺得其實好像解放前在藝術上還是比較自由的，可不可以這麼說。到五十年代後⋯⋯。

洪　我們感覺經過這些政治運動，政治運動一來覺得緊張了一陣子。

邵　哦，在以前作為一個普通人就是不斷的遇到大背景突然的變化。你們這一代經過了二十世紀，這是一個非常動盪的世紀。

洪　非常動盪。經過淪陷，經過勝利，經過解放。

邵　對，經過了差不多一個世紀。

洪　記憶現在差了。許多東西都記不太清楚了。跟胡導先生一道談嘛，有的東西就談起了。

邵　很好很好。我弄清楚了很多細節，很多事情我基本上有一個輪廓了。洪老，您導的戲最受歡迎的是那一台嗎？四十年代的。

洪　我想像胡導先生常說的我導的《鍍金》大家比較重視一些。

邵　具體的說它在什麼方面比較⋯⋯？

洪　就是說如何掌握喜劇的風格。喜劇有各種風格，首先是劇本給你提供一個條件，或者說場地吧，你根據這個場地來再創造。如何來定這個風格，然後來發展它。在這點導演工作上，每人都有一些新的想法。

邵　還有印象比較深的呢？

洪　最早的一個喜劇就是《職業婦女》了。

邵　這也是反響比較大的了。

洪　上次說過的有一些戲，劇本我導演的，我改編的都沒有了。這一系列的。原來勝利後有一個私人的劇團叫中國演劇社，就有一個演出人他找些演員找個導演，由導演提出一個劇本就演出了。在蘭心劇院我們演了好幾次，這個多半是我。我拿的劇本，我導演的。

邵　這大概是在四五年？

洪　四六年、四七年。

邵　那個時候觀眾還是很多嗎？

洪　還是很多的。先是韓非、張伐後來是喬奇。

邵　文華公司是後來的事吧？

洪　再往後就是文華公司。那麼這個公司跟文華公司交叉的，演出人陳忠豪和我後來都到文華公司去了。

邵　文華公司應該是解放前就是做電影呢，是做得非常好的。

洪　比較有實力的，就是經濟上比較好的。

邵　淪陷期之後，你們跟費穆先生、佐臨先生也沒有什麼太直接的聯繫？

洪　我跟佐臨比較熟的，文華公司時期我們在一個公司，上海劇藝社我們也是一塊兒的。他比我長十歲，我很敬重他。心目中的前輩。

邵　後來分家之後跟佐臨先生還是有一些個人的來往。

洪　跟佐臨先生在工作上接觸不多，私人關係還是很熟的。你知道我從前的一個戀人英子是在苦幹的。大家幫助英子治病，佐臨盡了很多力量的。

邵　當時英子病了以後，大家具體的都是募捐還是……？

洪　也不算募捐了，就是大家幫助，比方幫助介紹醫生，介紹人認識，後來有醫院就提出來說我願意接受她。那麼在這個醫院治療一段時間之後呢，另外的醫院說我們來吧。

邵　當時好像演員病倒的很多，很苦的。

洪　很苦，她是肺結核。那時候肺結核沒藥，沒辦法。

邵　不治之症啊，現在想來已經不是什麼事兒了。

洪　比較有效，但是還是很屬害。學術上沒有什麼可談了，都是零碎的事情。

邵　零碎的事情很重要。在日本吧就是注重細節。有的學者去講學，日本學者提問說那你知道當年美國電影說英語，觀眾是怎麼看懂的？有的人就沒法回答這樣的問題了。可是這樣的問題很重要啊，雖然是一個非常小的細節。我有點兒受日本學風影響。另外為什麼注重細節，因為細節是報紙上讀不到的，資料上全部都讀不到的。這回我澄清了非常多的問題。謝謝您，再見！

3
訪喬奇

喬奇（1921～2007），原名徐家駒，出生於上海，祖籍寧波。著名話劇、電影演員。抗戰爆發後，1938年投身上海「孤島」劇運，參加星期小劇場演出及華光、蟻蜂等業餘劇社。不久，到中法戲劇學校學習話劇表演。1939年任職業話劇演員，參加過中法劇社、上海劇藝社、大鐘劇社等。1941年在金星影片公司參加了電影工作，並在上海藝術劇團演出的幾部名劇《大馬戲團》《秋海棠》中擔任角色，成為當時上海話劇觀眾最喜愛的話劇演員之一。1951年進上海人民藝術劇院任主要演員。喬奇先後參加過90部話劇的演出和近40部電影、電視片的拍攝，還演過歌劇和舞劇，創造人物形象達130多個。1962年起任中國人民政治協商會議上海市委員會第三、四屆委員，第五、六屆常務委員。

時間：2006 年 2 月 16 日
地點：上海華山路喬奇宅
參加者：胡導

邵　喬老，您演過秋海棠吧？

喬　對，演過的。

邵　您還記得您演秋海棠一些情節嗎？

喬　秋海棠的前面一共演了三個半月吧。前面兩個多月是石揮啊，張伐啊，（還有陳平啊，後來不演戲，他就到圖書館去了，山東人。）最早開始是石揮演的。秋海棠的演出過程也是一個挺有意思的過程。因為當時苦幹劇團沒地方演戲，劇場沒有。那麼當年黃佐臨先生就把苦幹的一批朋友從上海劇藝社分出來了。分出來了以後，自己成立了一個上海職業劇團，後台是電影廠一個叫金星電影公司的一個老闆（胡：老闆叫周劍雲），他主持的，就是這個人他讓黃佐臨先生跟另外一個叫吳仞之、我們中國的一個名導演，他們兩個人，

胡　還有姚克，他當時在上海職業劇團。

喬　他們三個人把上海劇藝社分出來了。招的一批年輕的，指當時的年輕的，那麼老的像胡導他們這批人，我呢已經被開除了。上海劇藝社說我跟日本人有關係，這個事情都是莫名其妙的事情。

邵　哦，您一開始還是上海劇藝社的？

胡　他最早是上海劇藝社的。

喬　上海劇藝社分支的一個機構成立了一個叫……，那麼再往前談。

邵　我們乾脆就從您是怎麼參加戲劇活動的開始談起。

喬　我參加戲劇活動就是跟著他參加的。

邵　跟著胡老。

喬　所以我叫他老師一點沒錯，從ABCD剛剛開始都從他來。

胡　他以前也演過戲，後來他參加了一個上海華聯俱樂部，上海洋行華聯聯合會啊？

喬　華聯俱樂部是後來的。

胡　那麼我開始是在華聯俱樂部，後來才到蟻蜂啊。我認識你在華聯俱樂部，然後再到……

喬　你是在九江路認識我的。

胡　九江路我不記得。

喬　在什麼大報館樓上，是不是在樓上啊？

胡　華聯那時候在南京路啊？

喬　最後才到南京路。

胡　我排你的戲的時候，華聯俱樂部排《忍受》啊。

喬　《忍受》不在外灘那地方。外灘那地方一直到後來解放以後不是都是華聯嗎？那個是後來，最早我們是在一個梅白特路，就是在卡爾登後面的一條路上，在人家家裡的客廳裡頭。

胡　噢，那什麼劇團我想不起來了。

喬　這個我們以後再談。首先談這個，我開始演戲在洋行職員的洋聯。怎麼開始的呢？又講到我學校裡的事情。因為中日戰爭就是中國軍隊離開上海了，撤退到了南京。戰爭非常難，聽下來非常慘痛的。這種事情引起了我們全國人民的一種義憤，那個時候所有的老百姓包括像我這樣年紀的人對日本人的看法是一致的。所以這個事情要是講起來跟日本有關係，是吧？所以你們那位首相講的話我們都不能同意。因為我們都自己經歷了，我們不知道他經歷了沒有？那麼這個歷史事實沒有任何一個人誇張的。那麼今天我不談這個事情，實際上這個背景是這樣一個背景。所以我們年輕的學生都起來反抗。上海撤退的時候有一個四行倉庫，倉庫裡我們有一批中國的士兵留下來做抵抗吧，中國的軍隊都全部撤退了。

邵　當時您是高中生？

喬　初中到高中的時候。

邵　那個時候您就開始參加演戲了？

喬　為什麼我參加戲劇活動的呢？那時候整個社會反對日本帝國主義。那時候租界是英國人法國人的租界。我現在住的地方是法國人的租界，我對面的戲劇學院就是英國人的租界，叫公共租界，這又是另外一個歷史問題了。在學校裡唸書，我們抗日戰爭起來以後，所有的學校都停了，學校裡頭很多學生都參加了社會的活動了。當年我是一個童子軍，日本也有童子軍。我以童子軍的身份參加社會上的童子軍的抗日行動，所以要講起來跟日本人來了有點關係，沒有日本人的侵略我不一定去參加這許多社會活動嘛。那時候是初中，到社會上參加活動是整個一個夏天，中國人撤退的時候也是在十月十一月份差不多。撤退以後社會上限制了對抗日戰爭的支援啊。很多難民住在街上。過了蘇州河，即上海的南邊就是南市，是中國地界，

中國本身的地方打得一塌糊塗，所有的住戶都成為難民，房子都燒掉，那我是親眼看見的。因為中國沒有飛機，那個時候飛機也是跟現在不能比的，飛機繞了半天，嗚……，俯衝嗚……咚一個炸彈，就這麼樣子飛，但當時我們中國沒有啊，就是日本人炸，就是炸所有平民的屋子，還有打仗。所以每天晚上不用點燈，上海的租界的兩邊火光沖天，一直燒到中國軍隊撤退，是這樣的一個情況。所以上海戰爭的感受是很強烈的，引起所有人的憤恨。我是參加了社會的活動，學校裡的活動就沒參加，那麼我到社會上就參加了童子軍的社會服務工作。

邵　我插一句，您是在哪所中學？

喬　上海，當時叫國光中學，現在改名字了。現在的這個學校還把我當校友。因為後來上海有許多共產黨地下黨辦的學校，我也曾經念過高中，解放以後合併了。國光中學出什麼人才？打藍球的人才，所以很多上海的籃球界的老前輩我都有同學關係。那麼回到學校裡頭呢，學生會有活動了我也不參加。

邵　那您演的第一齣戲是什麼戲？

喬　我演第一次戲可以說是很特殊的一個背景。在那個學校以後呢，參加學生的一個學習，每個禮拜有兩次活動。有唱抗日歌曲的，有演講的。到最後上海租界跟日本軍隊有了聯繫了，不許學生再進行抗日的宣傳活動。在學校裡每個禮拜唱抗日歌曲停下來了。有人就講我們怎麼辦？那麼分組到每個學校的學生家裡頭，分成抗日的學習小組，每個禮拜還是兩次學習。然後時間多了一點呢，我記得來輔導的幾位同志就輔導學指揮啊，學音樂啊，學樂理啊，最主要是學唱歌曲。到最後說這個好像太單調了一點，我們學習學習政治時事，另外又派了一個年輕的同志來做輔導。我們這個小組一個禮拜兩個晚上在學校邊上的同學家裡學習。當時輔導員二十幾歲，我們才十幾歲。我記得那時候學習到毛澤東寫的《論持久戰》，我們是在那個環境之下學習的。學習到後來突然之間我們同學家裡頭有便衣在那兒監視。這個便衣倒不是日本的便衣，是警察局的，是從前那些巡捕房裡頭的那些便衣啊。那時候他們叫什麼人我都不記得了。我晚上到他家裡去，不走前門走後門，因為有人監視不能活動了。再學下去巡捕要抓人，不是日本人來抓，那時候日本人還沒有進入租界，太平洋戰爭還沒開始。那麼我們怎麼辦呢？我們就兩個老師，一個姓姚的老師是教音樂的，姓錢的老師是教政治的，那麼他們說我們只好停下來了，然後再分頭到別的地

方進行我們的抗日宣傳活動。姓錢的老師在跟我們討論時講起現在有一個地方他們演話劇，誰願意去吧？我就舉手說：「我去。」為什麼我願意去呢？我小的時候當過電影的臨時演員。我母親要現代化一點了。我是個孤兒，沒有父親的，母親把我撫養大。母親把我帶過去當過幾次臨時演員。我發現我當臨時演員演過的有一個戲在我們電影歷史上有名字的，叫《大人國》。大人國，小人國不是有名的嗎？我現在回憶這個戲是日本人翻譯的，改編成話劇的，拍的是日本戲，不是中國戲，那時候還是無聲的。我母親帶我去我就演過這樣一個戲。當時我還拍過其他幾部戲，《火燒紅蓮寺》我都參加過的。

邵　哦，《火燒紅蓮寺》您也參加過的，是演裡邊的小孩子角色？

喬　就是演小孩，群眾演員嘛。臨時演員就是群眾演員。有點戲演的角色就是《大人國》。我本來有個弟弟，他在另外一個戲《新遊記》（是開發西北的一個戲）擔任角色。我拍的戲是演一個船長的兒子。這個《大人國》是一個日本的戲改編的，所以我清楚得很，我們都穿日本的服裝。我的母親穿的和服，戲裡的父親是個船長，他穿的是船長的制服，這個演員也是有名氣的叫上官武。整個戲裡船長很粗暴，在船上打水手，在家裡打老婆，打孩子，打自己的孩子，鏡頭拉出來，我出現在這個戲裡。它最後結尾父子又和好了。大人國從哪兒來的呢？船長在船上喝醉了酒做了一個夢，一下子這個船翻掉了，把他衝到了大人國。後來他怎麼覺悟的呢？最後他在大人國裡一點辦法都沒有，他受到教育。醒來以後他覺得船上的人怎麼看見他，都害怕他都躲開他，他覺得他不應該這樣，對船員們都好了，回家對老婆也好了，對兒子也好了，就這麼一個戲。胡導，我沒有給你講過這個戲吧？因為我拍過戲，所以當時問誰願意去演戲，當然我願意去。錢老師說：「如果演話劇必須講國語。」中國漢語，古文化嘛。我有一個同學現在還在演戲，他現在還在八一電影廠做戲劇工作。徐益抗是張含的老公。當時我和徐益抗同在一個小組裡，一道參加話劇團。他說他願意，他說「我會講國語。」他比我小一歲，長得比我高。錢老師說：「好，我就帶你去啊。」結果因為我不會講國語就去不成了。後來我想了想說：「老師，我雖然不會講國語但我可以從頭學啊？」就憑這一句話。「好，好。」那個老師同意了。真的很巧，這位老師是寧波人，我那個同學也是寧波人，我們幾個都是寧波人。這位老師就是洋行職員，他在洋行裡做事，所以我記得就叫洋行聯誼會。

胡　華裔洋行聯誼會。

喬　不是華裔，華裔是後來加上去的，原來就叫洋行。解放以後一個領導同志，他是第一任外貿部的副部長，多少年一直在那裡做外貿工作，一個很有名的叫什麼洋行，解放以後它還存在。到最後解散，這個組織有好多人去了台灣，這個洋行在台灣也有，他們就吃了比較大的苦頭。有一批人一直留在中國都參加了政府工作。那麼後來我還碰到過一些人，現在名字叫不出來了。這個人當年就是參加這個洋行抗日什麼聯誼會了。我參加工作是這樣一個過程。我去了以後認識了許多人，那個後來當部長的領導當年年齡也並不是太大，比我們都要大了，叫他伯伯。一直到解放以後他當官兒我們都認識，我到現在為止這個人的名字都記不得了。進去了以後，本來他們是在活動的，後來說是解散了，不能活動了。我是屬於話劇組，這個文化俱樂部是抗日聯誼會，我參加的就是這個組織的話劇組。上海話劇活動在一個叫星期小劇場的地方開展，所有的業餘劇團都可以在此演出。每個星期有兩個劇團、三個劇團演出獨幕劇，所以是組織得很嚴密的。業餘劇團怎麼能演出呢？要佈景沒有佈景，要導演沒有導演，什麼都沒有，但只要有人組織把劇本排出來，這個星期小劇場就會出面派人輔導。第一是派導演來，第二當你排戲成熟，可以演出的時候，它就讓你把舞台的裝置畫出來交給他們。化妝也是他們來，演出費也都是他們付。每個星期早場，在現在的新光大劇院。

邵　這是不是就是劇藝社組織的？

胡　就是劇藝社的前身。

喬　劇藝社且後了，現在在這個地方叫上海業餘戲劇星期小劇場，它就是一個星期演出一次。那麼這個劇場只要你有人組織排戲，它就會幫你打理一切，從導演，佈景到服裝，至於賣座不賣座你別管，只管演出。

邵　你們只需要配備演員和劇本？

喬　劇本它都給你。

邵　哦，你們只要有人？願意演戲的一個團體？

喬　這是一個很關鍵的事情。

胡　我呢是做導演的，就是做這樣的導演。

喬　有一批業餘的同志做導演，比如說胡導老師是郵局的，他的業餘喜好是做話劇導演。

邵　誰是後面的組織者？

喬　這個往深處說，這個組織者就是上海抗日宣傳隊。抗日戰爭開始以後，上海所有的演員，戲劇工作者組成了十個抗日宣傳隊。

胡　演劇隊。

喬　那時候不叫演劇隊，叫抗日宣傳隊，後來在武漢改成演劇隊。十個就留下了一個在上海，另外九個團體都離開了上海。楊華松也參加了這個隊，他是我們上海老的滑稽演員，比我們年齡大。當時朱本華是電影公司的一個演員，他們也參加了這個宣傳演出。不叫演劇隊，那是後來到了武漢，周恩來他們重新整頓了，又搞了十個。

胡　有的隊改了編號，原來的三隊改成幾隊啦？

喬　情況是這樣的。我現在就講最初的情況，指所有的戲劇工作者包括電影在內。上海本來有個很有名的劇團叫業餘劇人協會，就是趙丹他們。抗日戰爭以後就集體組合成了十個抗日宣傳隊，離開上海跟著部隊走，有的到了台兒莊，第一次中國跟日本打仗中國取得勝利，我們有兩個演劇隊參加，有一個同志犧牲了。有一個老導演叫王文藝，他去了以後，在台兒莊打勝仗後又回到上海，後來這個團體又到了武漢，他又從上海去了武漢。他們出去以後，作為民眾聽到的消息是上海戲劇宣傳隊參加了台兒莊戰鬥，大家共同分享勝利的喜悅。台兒莊勝利以後這個團隊又散掉了，有的人回到上海，有的人又去了重慶，在那裡又組成了新的集體。在武漢時周恩來把宣傳隊重新整頓，改名為救亡演劇隊，有十個隊（一二三四五六七八九十）。所以後來的演劇隊跟初始的演劇隊不一樣了，是重新組合的。有的到了延安，有的到了武漢，武漢撤退到重慶，在重慶站穩以後，在重慶發展起來，我記得話劇的情況是這樣。

邵　您在星期小劇場演過什麼戲呢？

喬　第一次演戲我就在星期小劇場演的。我記得它離我家很近，在鳳陽路上，卡爾登後門出去的一個弄堂裡。洋聯的劇團等於是個獨立的業餘演出劇團，當時上海還有一個劇團叫青鳥劇社，是個職業劇團，也輔導這些業餘劇團。我們曾經跟他們聯繫過，我記得裡頭有個演員特別輔導我們。第一個戲叫《買賣》，我裡頭演的 BOY 侍者。我那個同學他特會講國語。

邵　當時因為您不太會講國語，就只能演 BOY。

喬　不會講，簡直都上不了台。上去講個「是」還可以。當時上去大概講了兩個「是」還是三個「是」，第一次排戲就是這樣。到後來排不下去就垮了，沒有排成。後來又讓星期小劇場派人來，他帶了一個劇本來，叫《黎

明》，作家是張瑞芳同志的親戚，瑞芳同志也演過。我記得這個導演叫貝岳南，是一個廣東人。

邵　他能說國語嗎？

喬　廣東國語。劇本拿來貝岳南就開始選演員，最初選不到我的，因為我說了一口上海話。剛剛排完三個「是」的戲，排完後大家又在一起念台詞，我也參加念，不會講，反正我得參加的呀。貝岳南非常好的，叫所有的人都念一遍，最後決定讓我演工人，一個主要角色。演工人老婆的是劇團裡的另一個演員，都是業餘的。我國語都不會講。貝岳南一句一句地教我，

邵　用國語一句一句地教你啊。

喬　每句台詞都是他教我學。這以後很長時期我的國語裡都帶有廣東腔，他廣東口音很濃。

邵　一句一句地教，這個老師很不簡單。

喬　真是不簡單呢。從零開始，我是一點兒不會演戲的。我小的時候演電影是當群眾演員，是無需說話的。真正講國語是貝岳南一句一句教出來的。排好了戲就準備演出，先去浙江路口的一個茶館——那時候是個難民收容所——綵排，我第一次演出就在收容所裡，跟難民在一起，演《黎明》。

邵　難民看戲時候反應怎麼樣呢？您還記得嗎？

喬　自己排戲，也沒有觀眾和演員的分別。觀眾很近，就在邊上，具體觀眾到底有什麼反應我一點印象也沒有了。為什麼呢，我實在太緊張。在戲裡我是怎麼講話的都稀裡糊塗的，一直到最後被巡捕房的便衣給抓走。戲裡演那個女的從頭到尾都在台上，我是開幕以後才上台，然後一直演到最後我被抓走，這時天要亮了，戲裡還有個孩子。後來提起我演過《黎明》，瑞芳同志說《黎明》她也演過。後來為了排戲單方便，我的名字把「徐」去掉，改叫喬奇了。

邵　您原名也就叫徐喬奇，是吧？

胡　他的夫人你知道吧，一個很有名的演員叫孫景璐，是電影演員也是電影明星。

邵　噢，……太知道了。孫景璐一開始是中旅的，後來是中中劇團的，武漢人，是在武漢參加的中旅。中旅到武漢去巡迴演出的時候，她當時是學生。

胡　孫景璐演《日出》的時候演兩個角色。

邵　後來她在淪陷區也是特別有名的。

胡　那夠累的，一二四幕演陳白露，第三幕演妓女翠喜。

邵　咱們剛才談到的您第一回在難民所地攤的邊上演的《黎明》非常緊張。

喬　不是地攤，就是難民收容所里邊的地舖把它挪開，那麼就在里邊演出。你問我有什麼感受？只是緊張，其他什麼都不記得了，只把詞兒比較準確地念出來。那麼裡頭有一個插曲，就是準備演出那個女演員的水平不夠，本來要跟我一起演工人的老婆只得臨時找了一個演員演，就叫了吳銘啊，所以我還是很信任的，一個老演員帶著我演的這個戲。當時這個吳女士在這個業餘戲劇團有三姐妹的，包括柏李在內。

胡　柏李、張可、吳銘，昨天給你談過的。

邵　跟您一塊兒演的。

喬　不是，臨時把吳銘找來頂替那個排戲的女演員，因為她上不去了。

胡　吳銘就是一個地下黨員，從事星期小劇場的組織工作。

喬　她是主要的負責人之一。

邵　最後她跟您搭檔了。

喬　所以這個戲能夠有觀眾，我覺得並不能說明好像我一上台就能把觀眾抓住，這絕對不是。

邵　您太謙虛了。

喬　不是謙虛，實實在在當初根本就不懂什麼叫演戲，能夠把導演給我的東西都消化，這又正是我的長處。我向別人學習，國語是一句話一句話教出來的。這次演完以後，第二週的星期日上午正式公演。

邵　噢，像綵排一樣。

喬　那時候我還不認識胡導呢。我有一個乾弟弟，是我母親的親戚介紹的，他是我的過房爺什麼的，他的兒子到上海來看了我這第一次演出，其他人都不知道，學校裡也不知道。此後認識了胡導，第二個戲正是胡導同志來給我排戲的。

邵　哦，你們很早彼此之間就認識了，從第二個戲開始。

喬　在這個階段，演完戲以後我初中畢業了。高中我沒有在本校念下去，我換了個學校，到私立上海中學讀高中。我跳了一級，初中畢業以後直接念高二了。

邵　跳一級也不吃力？你完全因為成績好就跳級了吧。

喬　是，我拿報告單去報名，去的時候大概有主任在，那時候他認識了我。本來初中畢業就考高一啦，很多人去考高一，我報了高二，他們一看我的成績單就批准了。念了半年，然後又換了一個學校，這個學校是地下黨領導的，四馬路的一個華華中學。國文老師叫魯思，是一個影評，劇評家，他

對我的演戲有很大的幫助。每個學期我交一篇作文。這個學校整個氣氛與其他學校不一樣，因為它是地下黨領導的，我記得校長也是地下黨員，當然他的身份沒有公開。在此校每個學期我需交一篇作文。我們還在課堂裡唱紀念九一八的歌，在那所學校沒有太多顧忌的東西，進步事物都很支持。

邵　就是比較公開的。

喬　學校校長都是地下黨員。

邵　那時候還沒有到太平洋戰爭時期，是吧？

胡　還早呢。三八年、三九年。

邵　那時候日本人也進不來租界？

喬　進不來的。可是他們之間有交情。

邵　你們這種公開的，比較進步的活動只要在校內也不會感到有什麼壓力？

喬　沒有什麼壓力，比較放鬆。那麼我繼續在僑聯。僑聯搬家後，胡導老師來了。第二期就是《劊子手》。你排的。

胡　我排的？記不起來了。

邵　當時胡老師是導演。

喬　你是導演。

胡　你演劊子手吧？我忘了。

喬　你怎麼忘了，我最要緊的戲，你教的。我們排的獨幕劇叫《忍受》。

胡　《忍受》是不是我排的？

喬　當然是你排的，你還教我說「忍受！」最後一句話拼命的叫，演完以後要這麼講忍受（咬著牙講出）。我們在哪裡演的，在西城游泳池。游泳池搭了台義演。這個戲本身就只演了一場。

胡　那個女主角誰演的？蘇江，《忍受》是蘇江演的吧？這個戲就是上我們這個劇場排的，不是華聯排的。

胡　那時候是蟻蜂劇社。

喬　《劊子手》是華聯，在西海大戲院演的。

邵　這是第三次。然後《忍受》之後的是什麼戲呢？跟胡老還有關係嗎？

喬　後來就跟著他走了。

邵　就是胡老到什麼劇團去排戲，您就跟著去？

胡　我也是蟻蜂劇社的。他加入蟻蜂是我介紹的。蟻蜂劇社是一個地下黨員叫胡大忠組織的，這個人是不錯的。他身體很不好，死得很早。這個人又是做學問的人又是搞政治的人。

喬　他不完全是搞政治的人，是搞學問的人。作風各方面都跟別人不一樣。他很受我們年輕人尊重。

胡　他辦了一個叫蟻蜂戲劇圖書館。

邵　裡邊有關於很多戲劇方面的圖書。

喬　不是。他這個戲劇圖書館是外面的圖書館，因為他搞的劇團就在我的學校對面。

胡　他住在木登南路。現在就是初祁路。那麼這些都是地下黨，我認識地下黨就是通過他。後來有兩個姓王的兄弟倆，蟻蜂劇社的主要成員，王正也，王正州。

邵　蟻蜂劇社也是一個業餘劇社，是吧？大概排一場戲需多長的週期？

喬　沒有計劃。

邵　沒有計劃？有劇本就排。

胡　後來胡大中就通過蟻蜂劇社參加星期小劇場，後來變成星期小劇場的領導。他作為地下黨員來領導這個小劇場了。不久就死了。

喬　我初中畢業以後，就到了私立上海中學。那時上海的星期小劇場給租界當局封掉了，因此星期小劇場的活動就停止了，外面所有的劇團又逐漸都起來。

胡　那時候我們在蟻蜂劇社組織了很多學習，比如說學習拉丁話學文字，就是現在我們用英文的字母拼音啦，那時候叫拉丁話學文字，地下黨領導的。還有學社會科學，都是進步活動，實際上都是地下黨員在領導。

邵　當時學普通話嗎？

喬　也學。

邵　有課嗎？

喬　沒有課，就自己學。

胡　學社會科學書籍，《大眾哲學》這類的進步書籍，所以那時候做了許多工作的。星期劇場實際上做了很多文學工作。

邵　當時啟發青年一個最主要的武器就是文學。

喬　是，是。《大眾哲學史》流傳了很長時期。

邵　對，對，王老師（指胡導夫人王祺）說她也念了《大眾哲學》的。

胡　這就是學馬克思的唯物辨證法，實際上就是這個。

喬　那麼我們直接組織過幾次蟻蜂劇社的活動，參觀哈同花園，原址就是現在的中蘇友好大廈。

胡　慰問四行孤軍營，就是抗戰的時候上海一個有名的孤軍嘛。

邵　就是孤軍奮戰。

胡　我們帶戲在那兒演出，恐怕你也去演的。

喬　我演的。

胡　我想起來了，我們還排過一個戲，叫《鎖著的箱子》。

喬　《鎖著的箱子》就是這次在孤軍營演出的。

胡　《鎖著的箱子》他那個演技呢，他的表演有很大的進步，這個我記得。

喬　我都不記得。這是我的第三個戲，好像是。

胡　他在那個戲裡，我覺得就開始有創造性了。交給他的東西他自己會創造性地把它體現出來了，我在回憶錄裡寫下了這一段的。

喬　你的回憶錄給我了嗎？

胡　沒有，還沒拿出來。那段我有機會寫好了給你看。再以後我們就參加了中法劇社了。參加中法劇社之前，他就用星期小劇場的關係，吳銘的關係就讀了中法戲劇學校。

邵　對，對。沈敏是你的同學？

喬　對。

胡　中法戲劇學校這段事你可以問他看。

邵　對，對。中法戲劇學校我是看顧仲彝先生的文章說：「中法戲劇學院出了幾名優秀的演員喬奇，沈敏。我就記住了兩位的名字。對，對，對，您談一下這一段。

喬　中法戲劇學校那時我還是在高中唸書呢，就是在蟻蜂劇社的時候。因為我們蟻蜂有好幾個人一道去考中法戲劇學校的，我們一共有五個人，包括蘇江，包括顧正，還有一個年紀很輕比較漂亮的一個叫歐什麼，一個廣東小伙子。報考當然需要具備一些條件了，首先要高中畢業生，因為它是大學。

邵　它算一個大學專科？

喬　是大學。如果考取，你可以申請助學金，學費可以免掉。後來我知道這所戲劇學校是中法聯誼會，就是中法留學生的友好聯誼會。很多當時法租界的董事長都是其成員。

胡　校長就是馮執中呀，他是駐法聯誼會的理事。

喬　中法聯誼會為何創建這所中法戲劇學校呢？這還與上海劇藝社有關。最早上海劇藝社的資助者是中法聯誼會。

胡　上海劇藝社能夠成立就是由於中法聯誼會有人支持。昨天洪謨談到這個事兒，就是李健吾出面代表法國李學之的。于伶找到李健吾，他沒有參加中

法聯誼會，由李健吾出面以法國李學之的名義參加中法聯誼會。

喬　這個我不知道。

胡　我也不知道。我也是聽洪謨講的。

喬　我後來知道上海劇藝社後台是中法聯誼社。

胡　那時有個法國劇藝社，有個很有名的趙志游，他曾經做過青島市長，他對搞話劇很有興趣，上海劇藝社是他出面來主持的，後來他又辦了天風劇社。初斌彝作了漢奸以後，馮執中就投靠他了，馮後來被打死了。

邵　對，當年你們在學校學習的課程是什麼呢？

喬　事實上就是我們蟻蜂劇社的幾個人一道去考的，要不然的話我也不敢去考。第一語言不過關，第二對戲劇實質了解什麼？才當演員一年多懂個屁。三九年我進入這個中法戲劇學校。我進入戲劇學校還有一段故事，我們五人去考，最後發榜我們五人全部落選。到底什麼原因呢？後來學校補招了我，為什麼能補招我呢？戲劇學校有一個有名的舞蹈家叫吳曉邦，他被招來當舞蹈教員。他上課以後就排了一個戲叫《罌粟花》。《罌粟花》是寫日本帝國主義在我們中國販毒的戲，排的時候由於學校裡的學生不夠了，我也不知道學校錄取學生的條件，但是學生被錄取總歸有一個標準，可是當時在我們落選的學生看來，考進去的學生並不比一般業餘的演員水平高啊，看來都是關係戶。他們真正也沒有很好地考，實實在在講後來我去見校長，他讓我去看我考試的成績，「你為什麼沒有取呢？」我說我來參加過考試，沒考取，他說「你真要念的話你自己付學費啊。」當時我們戲劇交誼社在現在延安中路上的一個浦東大樓辦公，樓底下就是璇宮劇場，樓上辦公的地方都租出去了，我們交誼社在上面五樓或六樓有幾間房。另外吳曉邦又自己搞了一個舞蹈學校也在浦東大樓，大概在四樓還是五樓。吳曉邦在戲劇學校教舞蹈班以後，他就利用這個班給他的舞蹈班排戲，排舞蹈。不像現在舞蹈就只是跳自己簡單的基本舞。他不是編排基本的動作，而是通過排練舞蹈劇，他來進行舞蹈的動作的編排。排這個戲叫《罌粟花》，罌粟花是指日本，還有希特勒，還有墨索里尼，三個人是演罌粟花的，有代表進步的人民，等於是群舞啊。我剛才講的盛捷還有楊帆這兩個演員舞蹈技巧好得不得了，他們主要扮演反對罌粟花的，還有一群人扮演群眾、農民，人手不夠，學校裡的學生不夠，他們就去交誼社商量，請交誼社動員一些業餘的演員來幫助他們演出，這是吳曉邦提出來的。所以就這一點而言，在我整個生命當中吳曉邦也是一個很重要的人。

為什麼呢？後來正是王氏兄弟把我介紹給吳曉邦，不只介紹我一個人，是把這一群年輕演員都介紹給吳曉邦，幫著他去排這個《罌粟花》。吳曉邦看到我跳跳蹦蹦的，他說：「唉，你不錯。」就讓我演個角色，不是演群眾了，這個角色就是罌粟花手下的販毒者，就是有了角色了。另外的演員是中法戲劇學校正式學生，叫李什麼。

邵 後來就把您正式吸收為中法戲劇學校的學生了？

喬 不是正式，是去幫吳曉邦演出的。

邵 後來就變角色了。

喬 是啊，本來是群眾啦，因為我跟吳曉邦講我小的時候練過武術，所以跳啊蹦啊比別人要靈活一點。他就讓我演那個販毒者。後來試跳以後他就正式同意了。因為他排的戲規模比較盛大嘛，缺少群眾演員就要業餘演員來補充，一來這個戲就成功了。學校第一次向家長匯報演出就演了一個《罌粟花》。罌粟花演了以後，社會反映很強烈，因為是針對日本帝國主義的販毒，而且舞蹈的水平也相當高，一個楊帆，一個盛捷，他們的舞蹈非常……後來盛捷就成了吳曉邦的夫人了。我們戲劇學校開始就是上海劇藝社的同志們去辦的，教務主任是于伶。我們考試的時候都是于伶他們考的。

邵 于伶先生除了組織劇藝社，還是中法戲劇學校的第一任教務主任。

胡 中法戲劇學校開學的時候，劇藝社大概剛剛成立，恐怕這樣有這個關係。

喬 又借了上海劇藝社的牌子成立中法戲劇學校的。大部分教授都是上海劇藝社的職員。

胡 那時教員比如有朱端鈞先生、許幸之。

喬 還有好多人如吳天、徐渠。

邵 差不多像一家人一樣。我以為是兩家人呢。

喬 上海劇藝社能夠創立的話就靠中法聯誼會。中法聯誼會創立了上海劇藝社以後，又覺得要培養一些年輕人，那麼他們成立戲劇學校。因此上海劇藝社的主要的幾位學者都參加了戲劇學校。

邵 您在中法戲劇學校學了幾年呢？

喬 總共不到一年。

邵 就一年啊？一年以後校長就被暗殺了。然後就開始專業演戲了嗎？

喬 不，聽我講。我演罌粟花的時候呢，教務主任換了，許幸之先生成了教務主任，他來審查劇目，學校的演出。學校的舞蹈班由教務主任來審查，審查完了以後突然有一次吳曉邦跟我講，他說：「哎，你演不演話劇？」我

說：「怎麼啦？我考慮考慮。」我說：「我考過沒考取。我們好多人都沒考取。」他說：「許幸之先生說他排的《裝腔作勢》中傭人這個角色沒有人演，同學當中排不出來。許幸之先生跟我商量說是不是借一借喬奇。」我在演販賣毒品的時候，身體的動作比較靈活，我演得跟人家都不一樣，人家都是這樣的，我是演得搞這搞那的。那麼他問我怎麼樣？我說我當然有這樣的希望，能夠參加戲劇學校去演出，我當然很高興。一邊我還在高中唸書，沒有什麼負擔，作文一年就交一篇，因為老師是寫戲劇評論的魯思啊。他問我你參加不參加，我說同意試試看吧。這樣我就到戲劇學校了。當時莫里哀的一個最主要的角色在整個一個班上沒人演，我就去頂這個角色去了。那時我的國語也是講得糟糕透了，好在許幸之也是蘇北人，他說的國語也不很純正，所以他對語言的要求也馬馬虎虎。只要你動作、情緒對了他就讓你過去了。在這個時候校長找我談話，他說他們學校開辦了差不多一個學期了，你來參加彙報演出，但你不是我們學生，這怎麼可以呢？問我你想不想來唸書呢？我說我當然想，我沒考取啊。他說你來你來，看你考試的考卷怎麼樣，把我一個人拉到辦公室給我看，因此我親眼看到了我的考卷評分，語言評分是「下」，動作評分也是「下」。校長說：「不管怎麼樣，要是我在現場考評的話我也不能取你，對吧？」我笑著回答：「不管怎麼樣你現在邀我來演出，我是來參加演出的啊，先演出再說。」這就是匯報演出，三個戲我演兩個。一個是吳曉邦的舞蹈劇《罌粟花》，另一個是《裝腔作勢》。《罌粟花》是第一個戲，《裝腔作勢》是最後一個戲，每天這麼演出。中法戲劇學校的演出水平都比較高，群眾很接受，所以戲演完，我算正式學生。你要問我學校學習情況怎麼樣我不大知道。因為戲演出不久，學校就關門了。

胡　這裡我補充一點，這個戲是他演得非常好的戲。他演的這個角色是要有一定的喜劇修養的演員才能演得出來的。莫里哀的戲有的很滑稽，很誇張的啊，一般的演員演不出來的啊。所以通過這個戲許幸之先生看上他了，就說看上他的才華了。

喬　這點我覺得我總歸是感謝老天。你說是吧？我什麼關係都沒有，許幸之我也不認識。最主要的是我們胡導老師，那時候在華聯排了兩個戲，第一個戲是《劊子手》，第二個戲是《忍受》，就是他咬著牙教我的啊，他自己示範啊，那麼這是個基礎。不管怎麼樣說，後來演喜劇怎麼樣這是碰巧了。我要過去沒有學過武術，這就跳舞跳不下來，是吧？跳舞跳不下來，

許幸之看不上，你怎麼辦呢？

胡　這個戲的確他（指喬奇）把喜劇風格演出來了。他把這個傭人的風格演出來了，相當誇張的，演得很有趣，觀眾也愛看。所以他這一生碰到很多好導演啦，後來費穆，費穆對他培養起了很大的作用。許幸之，他遇到的好導演是不少，後來還有黃佐臨，朱端鈞。

喬　在人藝，一直到最後我演馬克思，導演是黃佐臨。

胡　作為演員的條件他本身的修養都有關係，可是這些導演看上他這點，許幸之就是看上了他，許幸之要不是他，他那個戲排不出來。

邵　反正我覺得喬老從骨子裡邊兒有一種幽默感。

喬　我這個人一點沒有幽默感。

邵　非常幽默。

喬　真的，到現在為止，不管什麼時候，這幾位老師我是永遠不會忘記的。不是老師了，他們給我的太多，我付出的少。比如開頭時候胡導他來了以後，他排的那個《劊子手》，那就是一遍一遍地教啊，到後來演劊子手的時候，我已經是說老師的東西在台上演出，他教我的東西。再舉個例子，《裝腔作勢》，戲演完以後回到課堂，我第一次上課，老師是一個很有名的人叫嚴工上，不知道你聽說過沒有，教普通話，這位老師也是南方人，教北方普通話是嚴謹極了。上課的時候問我，我本來不是學生，可戲演完後就當上學生了。「你這些台詞怎麼念的？」我說「就這麼念的。」他說「你念一遍我聽一聽。」實際上是因為他看到了我在台上演出的情況，現在說來是笑話。我念台詞抓賊，那時候你知道我念什麼？我念「澤」啊，「澤」啊，這個我永遠記得，永遠不會忘。因為先生讓我念，我就知道我這幾個字念不準的，可是我照樣出來了，照樣演了，觀眾居然也肯定了。這些經歷讓我都覺得我的運氣太好了。進了戲校以後呢，這個學校突然之間給封掉了，校長被打死了。封掉了怎麼辦呢？一般情況說解散就解散了，可我幸運的是許幸之先生又成立一個中法劇社，把一個咖啡館改成劇場。

胡　跳舞場，本來叫聖愛娜花園舞廳的改成辣斐花園劇場。

邵　哦，辣斐是這麼來的。

喬　是許幸之先生改造了，由舞廳變成了劇場。還有很多設備一般劇場都沒有的。台底下可以通的，新得不得了。

邵　就是適合演話劇的。

喬　劇場又沒有樓上，就是一層。第一場戲演《阿Q正傳》。《阿Q正傳》演完就要排下一齣戲，這就是曹禺先生的《原野》。舒適跟許幸之先生是很要好很熟的朋友。舒適那時候還很年輕，他跟你（指胡導）同年的吧？比你還小點兒？今年九十。

胡　比我小一歲。

喬　當年他也是個青年，我才十九。阿Q裡我演紅鼻子老拱，你演藍皮阿五，都是魯迅先生小說裡的人物。他們準備第二個戲演《原野》。演《原野》當時周曼華剛剛從內地回來。《阿Q正傳》胡導也演的。

胡　我演得不好。後來焦大星是他演的，基本上是第二主角啊。

喬　《原野》裡面仇虎的對立面就是焦大星，還有女主角花金子，這一台戲就這麼幾個人，主要的就是三個人到四個人。同學中間選下來以後，我演焦大星，一個白傻子是一個後來叫天然的學生演的，他現在是電影廠的導演。接著學校就被關閉了，那麼以後學校解散，解散以後許幸之先生自己靠他的關係把一個舞廳改成了辣斐花園劇場。第一個戲就是演《阿Q正傳》，那麼這個戲是他自己編的，自己導演的。他第二個戲要演什麼，我都不知道。我們很多人都離開了學校，因為學校關了學生們差不多都回家了，很多學生跟學校都沒關係了。還有一部分學生跟著許幸之先生，問許以後怎麼辦，他回答說組織劇團，大家就留下來了，不是全部。他最好的學生盛捷就沒有參加劇團就還是跟著許幸之先生。他有一些朋友包括舒適在內的年輕演員，有一部份因為抗戰回來了。有許多人因演劇隊解散了就回來了，那麼周曼華也是其中一個。他們準備排《原野》。《原野》這個戲整個兒是什麼呢，許幸之先生已經做好了很多導演計劃，他對這個戲也有興趣了，所以舒適是根據許幸之先生的導演計劃這個基礎上再做計劃，他來導演，他自己又演仇虎。在學生當中只選了我和天然兩個人，另外還有一個周啟和你。

胡　我只演了一場，主要是周啟演的。我這個戲演不好的。

喬　這件事對我也是很意外，因為我不是職業演員，我和職業演員在一起。當時工資學生一個月才拿二十塊錢，他們每個人演一場戲五塊錢，有的十塊錢一場，還有二十塊一場。一天有兩場。

邵　當時有點半職業了？

喬　不是半職業，就是職業了。中法劇社一來就不錯，因為它要請很多名演員來演出，工資當然跟我們學生不一樣，學生是學生的呀。

邵　劇社名字叫中法劇社？就是一個職業團體了。你們學生參加演出的話還是一個月二十塊錢，可是特邀演員五塊錢一場，十塊錢一場，一天兩場。哦，一天就把你們的一個月的——

喬　超得多了。我記得五塊十塊還算少的，也有比五塊十塊多得多的。排《原野》，那對我來講生活經歷也沒有。《原野》剛剛演過，抗日戰爭前夜在上海演過。這個舒適是懂的，我覺得舒適很認真，我覺得我很難評價他，脾氣不好，經常發脾氣，可是對待朋友是非常誠懇，非常忠誠，他一點一點地教你，有很多東西我從來沒有體會過的，從他那裡排了半個多月就上戲了。《阿Q正傳》演了半個月還是演了一個月？

胡　沒有。演的時間不是太長，半個月吧？還有一個女演員你忘了，夢娜，演焦母。

邵　中法劇社演到什麼時候？

喬　就演了兩個戲。《原野》只演了十天左右。

邵　就解散了？

胡　解散了，賣座不是太好。

喬　解散了，從我個人來講《原野》又跨了一步，自己可能不太覺得，但覺得有人教我，有契機。

胡　喬奇當然是我跟他比較熟了，就是他從導演教戲，他學著當演員演，然後到演許幸之的《裝腔作勢》的時候開始有所創造，到焦大星的時候主要是自己創造。

邵　哦，就可以發揮了，完全可以發揮了。

胡　不是要導演來教了，自己在創造了。

邵　就是一個稱職的演員了。

喬　演了焦大星以後，每場戲五塊錢。成為一個職業演員了。

胡　或者說基本掌握了職業演員的那個技巧。

喬　我記得我正式做職業演員是三九年的《原野》。

胡　以前的表演基本上還是業餘的味道，導演要教的，後來就不要教了，完全是職業演員了。

喬　這都是很多老的先生給我的機會。這不是為了捧我的老師，因為舒適到今天為止，你知道我和他的關係。

胡　他後來發展成為完全職業化的演員了。我記得到抗戰勝利以前，跟羅蘭排那個喜劇《二度蜜月》，那是四幕戲。當時他還在跟女主角在麗華演戲，

每天晚上排戲，一天晚上排一幕，共四天晚上，第五天連排，第六天就上戲。他們完全擁有職業演員的本領了。你記得不記得？咱們排四個晚上啊，一天一幕啊。

喬　我已完全不記得有這個事了，太平常了，印象不深了。

胡　那完全是職業演員了。這次我回憶了一些職業演技，作為一個職業演員它是有一個過程的，而且有些東西本身它一定要掌握的，比如說代戲，趕場，甚至於這個戲我沒看過我照樣代了。那時候你不在上海劇社，黃佐臨導《小城故事》，夏風病了，一下子我去看戲，我還不知道，劇本我還沒看過，馬上叫我去代戲，我就代下來了。

喬　有一次我代戲，我也可以跟你匯報。就是石揮演《大馬戲團》，我演達子，台上一個詞兒沒有的，很少很少的，我老坐在台上。黃佐臨排戲的時候說因為看過我演一個講清朝的戲，最後一幕是我風癱了，一句話沒有，只是聽著音樂睜著眼睛看，只做動作。最後一幕戲把我抬上台，往台中間一放。他說我看你演這類角色，你就演達子吧。達子就是沒有戲的一個角色，是個殘廢，馬戲團的丑角。黃佐臨先生當時就說：我看過你某某什麼什麼戲，你演的那個戲可以在台上這麼多時間，只用人家給你的很多東西的反應，演這一場戲，那時候自己心理上有矛盾，石揮作為主角兒演員一下子又成為一個大紅人了，心裡頭有點兒不平了。可是我現在看來這對我也還是個鍛鍊。我天天坐在台上演戲，一方面看石揮演的戲，看石揮演的慕容天錫，天天看，演到最後兩天，禮拜天的日場演完以後啊，突然之間石揮在台上病倒了，那這個事情大家都知道了。但晚上要不要演？不演要退票呀，一談起退票不得了的。我在後台我也沒話講，最後顧仲彝先生提議他說：「喬奇你來代好吧？」我說：「我不代，不代。」當時石揮的群眾關係都不是太好。要我代戲，那麼作為一個團裡的領導的決定要我代，我代還是不代？我可以不代，這個太突然了，日場演完了，最後我飯還沒吃了，我一咬牙說：「好，我來代。」居然我代下來了。所以石揮在他的自傳裡頭寫到：「慕容天錫演到最後我生病，突然之間在台上暈倒，感謝喬奇代頂了我的戲。」

邵　哦，您代就毫無困難，立刻就代上了。

喬　哪是毫無困難，困難是有的。

胡　作為一個演員，在這種情況下就得頂，有火也得上。救場如救火啊，有這麼一句話。

喬 那你想想這個事情居然我自己頂過來了，我自己也佩服自己，沒想到自己會有這麼一個能耐，因為每天看著戲等於每天陪著他背詞兒，我所有的戲都是坐在台上，觀眾看著達子，我也就是在那兒看著慕容天錫。

邵 《大馬戲團》是淪陷期以後比較轟動的，那個時候石揮由此得了話劇皇帝的名字，《申報》上有人寫文章，第一回給了這個封號。

喬 接著就是他演《秋海棠》。

邵 秋海棠他也是 A 角，您是 C 角，是吧？

喬 我大概是 C 角還是 B 角？

邵 C 角。張伐演的 B 角。

喬 我就離開上海藝術劇團了。

胡 他C角，那時候石揮跟費穆已經離開，到苦幹去了。

邵 他們中間怎麼會突然間又以藝光的名義跑到蘭心去了？

胡 整個苦幹參加了費穆的上海藝術劇團，那麼到了一定的時候了，黃佐臨這批骨幹演員就離開了費穆這個劇團，參加了藝光去了。

喬 最主要的是石揮跟費穆之間的矛盾。

邵 石揮跟費穆不是說很好嗎？

喬 石揮要做頭兒，石揮最大的性格特點是他要出人頭地，他要當王。費穆當然他不是一個像石揮那樣的人，他是一個學者，你要怎麼樣？事實上上海藝術劇團是費穆的一個電影公司停下來以後辦的。

邵 喬老，您是中法劇社散掉以後，您就加入上藝了嗎？中間還參加過別的劇團嗎？

喬 我在上海劇藝社的時候，上海劇藝社說我跟日本人有關係。

邵 為什麼這麼說呢？

喬 我也弄不清楚，有很多事社裡也弄不清楚。當時有人打電話到劇團裡面找我，我問對方是啥人？對方是某某人，是原來劇團的一個臨時演員，女同志。在《葛嫩娘》裡我演一個農民，跟我在一起演農婦的也是一個業餘演員，戲演完以後我們搬到辣斐劇場去了，那麼這個女的來找我，她是日本一個洋行的一個職員，那個時候說日本洋行來找我事情還得了，他們都說我跟日本有關係。

胡 這樣的誤會啊那個時候有一些。但他們這些搞戲的包括搞劇團的，警惕性高，有這樣的事也是可以理解的。

邵 那個時候還是在孤島時期，是吧？

胡　那些敵偽的方面也想打進來，是有這個情況，所以他們警惕性比較高的，但是有時候就是抓住一點蠅頭就莫名其妙地作文章。

喬　當時我還是一個中學生啊。

胡　這個事不管啊，具體情況他們不去考慮。

邵　就是您也不知道這個人是怎麼回事兒。

喬　我也不知道，後來我出來以後我才知道人家說我跟日本洋行有關係。日本洋行我什麼人都不認識。

胡　我不上次跟你說我也是被人家說我是托派嗎？

喬　他是托派？

邵　因為當時環境比較艱苦，大家警惕性比較高，有些時候也會疑神疑鬼的。

喬　你總得好好調查一下吧，那個人我根本不認識。認識是認識同台演戲的，她也是來跑群眾的。我那時候在劇藝社算是簽約的特約演員，我演一個老農民來慰問葛嫩娘，因為這個戲演得觀眾轟動，時間很長，比較熟。我到了辣斐劇場以後，劇藝社搬到了辣斐劇場。

邵　那就是說中法劇社完了之後，辣斐劇場就作為劇藝社的專門的劇場了。

喬　劇藝社搬過來了。

邵　然後您就參加劇藝社了。

喬　哎，哎，開始的時候劇藝社還沒有搬過來，辣斐劇場結束以後是胡導老師帶著我到劇藝社，同劇藝社定了合同。

胡　也不是我帶你去的，反正找到我們一塊兒簽合同的。

喬　那麼誰找我去的呢？人家怎麼會找我呢？就是因為你去了把我帶去了。

胡　蟻蜂嘛，我們都是蟻蜂的關係去的。

喬　已經跟蟻蜂沒有關係了。

邵　後來聽說什麼洋行的找您，有這樣的風言風語您就退出劇藝社了，是這樣的嗎？

喬　劇藝社我等於是被開除了。名義上不是開除，實際上不排你的戲，兩個月坐下來你只好走，所以就跑了。那時候比較有名了嘛，人家還找我演戲，後來到天風劇社，演《十字街頭》，趙丹的十字街頭話劇是我演的。

邵　天風的時候，有時候費穆先生在那兒導演，有時候姚克先生在那兒導演，是吧？

喬　姚克先生主要是編劇。

胡　《清宮怨》是姚克寫的劇本。

喬　費穆導演的。

胡　天風劇社是趙志游辦的。

喬　上海劇社搬走了以後，這個劇場沒有人演戲了，那麼他們去搞了天風劇社。

胡　天風劇社後來主要靠費穆導演的《清宮怨》。

喬　後來就紅得不得了，《清宮怨》演了差不多一年吧。

邵　那個時候費穆先生是一個小製片公司的頭兒，《清宮怨》是請他過來導演的，是吧？

喬　是這樣，因為他自己獨立搞了一個電影公司。那麼拍拍戲啊，臨時請他來導演戲。開始是這樣，後來導演《清宮怨》以後他就紅得不得了，開頭天風的戲不賣座的，主要是靠《清宮怨》。

邵　您在天風的時候就碰上太平洋戰爭了？

胡　太平洋戰爭在《清宮怨》以後。

邵　太平洋戰爭的時候，您當時是天風劇團的成員嗎？

喬　我就不記得了。

邵　也許是合同演員。

喬　有些演戲是沒有合同的。

邵　就是導演請您去演就去了。

胡　《清宮怨》你沒演，是吧？

喬　《清宮怨》沒演。

喬　太平洋戰爭以後我主要在電影公司。

邵　那一段您怎麼參加上藝的，您有一篇回憶我讀過，回憶費穆先生的。演《秋海棠》時觀眾的情景您還有印象嗎？

喬　演《秋海棠》是後來石揮他們準備撤退。我後來才知道石揮演秋海棠每一場戲他要抽稅，這我也不知道，後來我去演了秋海棠以後，發工資的時候給我另外有一筆錢，我不知道為什麼，他說每天的百分之幾是演出稅。一般演話劇啊，就是導演有百分之幾的稅，導演不拿工資的，編劇有百分之幾的稅，那麼演員拿稅的我生平就拿過一次，石揮提出來的，所以他一直在拿的，不過話說回來，他演得也不多。他提出來的演員要拿稅。

邵　主角才能拿這個稅。

喬　所以這個事情外頭的人都不知道。石揮後來演著演著他就不演了，接著就是張伐演，到最後他們要走了，非但自己走還抓了我們幾個演員走。原來上藝的演員，一個是男的。

邵　您扮演秋海棠一直演到最後，不是演了四個月嗎？觀眾還滿座嗎？

喬　滿座。

邵　到最後都滿座？那為什麼四個多月以後不再演下去呢？

喬　四個多月以後，我為什麼不演下去，底下要換劇本的呀。

邵　可是如果是不斷的有觀眾就可以不斷地演下去啊。

喬　那當然，那當然，這個氣勢已經往下掉了。

邵　但是還是滿座。

喬　還是可以滿座的。

胡　所以那個時候上海劇藝社開始的不用明星制啊有一個好處，明明是這個演出角色，但廣告從來沒有登過石揮主演，所以石揮要是不演換一個演員演，觀眾從來沒有要求退票的。費穆堅持不用明星制。

喬　石揮實際上恐怕這三個多月裡頭沒有演滿一個月的時間，而且他提出來演員拿稅，這是我體會到的，因為人家沒有拿到我拿到了。那麼我到費穆的劇團去呢的的確確是因為上海淪陷了，也就是太平洋戰爭開始了。孤島被接收了，所以我跟電影廠的老闆去講我不來了，電影廠被接收了，合併了，我就對周經理講我不參加。當時我也不認識費穆。

邵　您就是因為日本人統合電影公司，然後您就退出電影圈了吧。在淪陷期您看過日本片子嗎？《萬世流芳》二位都看過吧？

喬　我看沒看過忘記了。因為我家門口就是大華電影院，是專門放日本片子的。

胡　《萬世流芳》是中國片子吧？

邵　《萬世流芳》是中國片子，日本片子您看過嗎？

喬　日本片子我看，因為家門口就是專門放日本電影的。不過我是不大要看的。

邵　當時那個大華電影院熱鬧嗎？

喬　不是很熱鬧，一般化。

胡　那時候中國人對日本片子不感興趣。

喬　一方面到是民族意識，另一方面實實在在講日本片子那針對朝鮮片子來講的話，日本片子沒有朝鮮電影強烈。

邵　您在淪陷時期跟日本人面對面的接觸過沒有？

喬　我有個日本朋友，他是上海公共租界警察局的一個職員。他對我不像對中國人那樣，在平常我們一直保持比較一般的關係，我有什麼戲我也不請他看，他要看戲他自己買票。

邵　他會說中國話，是吧？

喬　他就喜歡跟我見面講講話，他從來也沒有到後台來看過我，因為他住在我隔壁那個警察大樓裡。

胡　那時候我印象裡咱們中國人跟日本人不搭界的。

邵　您跟這個日本人算一種私人關係，他不過是來看看您的戲而已。

喬　看戲他又不要我買票。

邵　您就把他帶進去？日本人不要票？

喬　不是，他是警察局的呀。

邵　哦，他可以隨便看。他對這些戲有過什麼議論嗎？

喬　戲演得好嗎吹吹，比如《秋海棠》，他說戲很好的，確實我不參加了，他覺得很可惜。

邵　那就是演什麼新的話劇他都去看。

喬　他對中國戲都很熱心。

邵　但並沒有監視的意思？

喬　沒有，對我們戲沒有過一點點疑義。

邵　他是警察局的，他的中國話說得非常好，聽力完全沒有問題？

喬　日本投降以後，他回到日本以後我們一直保持通信。

邵　哦，一直跟您通信？

喬　到解放以後，他都給我通信，一直到他死，他妻子我們都不認識的，他一個人單身在上海沒有結婚，回日本結的婚。他叫佐伯。

邵　解放後你們倆還在通信？

喬　還通信。

邵　他的信您保存下來了沒有？

喬　沒有，沒有。你想嘛，我所有的東西在文化大革命中間全部都沒有了。若還有他的信不是還是一個證據嗎？

邵　您在演戲上也沒有碰到過日本人找麻煩？

喬　有的，當面找麻煩沒有。在費穆演出劇團的時候有幾次日本人來騷擾我。

邵　怎麼騷擾的？

喬　要我們讓出劇團來，劇場他要演出。

邵　好像這個是您寫過的，是吧？

喬　大概是吧，我都忘了。

邵　他們來騷擾，讓你們退出劇場。

喬　他要演出。其實我今天可以實實在在講，這個演出是我們地下黨搞的，裡

頭的工作人員解放以後都是上海當官的，我都碰到了。

邵　這個是上藝的演出還是後來新藝的演出？

喬　上藝。

胡　你碰到這麼多導演，費穆很有特點啦，費穆的排戲跟很多導演都不一樣的啊。

喬　他沒劇本兒。

胡　是啊，他沒劇本兒。（轉向邵）所以下一次再談的話請他談談費穆。

喬　費穆是我的恩人啊，不是說老師。讓我懂了很多很多，當然我現在想起來也不一定通。還有一個是黃佐臨，在他最後的幾年中他當院長了，好多戲人家要演他就讓我演。到不是說我們私人之間有什麼，最早的時候他還是冤家，他是苦幹的，我是上藝的。黃佐臨在他最後的時候排《馬克思傳》，讓我演馬克思。我是這輩子也沒想過我要演什麼領袖人物，偉大的人物，我從來沒想過。這個我沒想到，的確我可以相信你，你可以相信我，我從來沒有想過演什麼偉大人物，我演的角色都是人家不要演的，我來演。

喬　今天我怎麼也沒想到我談了這麼多。

胡　下次再找他談談吧，談他自個兒，他演的最得意的戲。在創造上他很有成就的。他跟幾個不同的導演比如說費穆、黃佐臨、包括許幸之、朱端鈞這些導演都很熟，熟悉他們這些導演不同的特點。他經歷過這麼多導演，這些導演一般都比較欣賞他的，那麼這些導演的特點他腦子裡總有印象。這也是孤島時期的導演藝術財富啊，這在他腦子裡記得。

邵　對，對，跟每一個導演都合作過，所有有名的導演您都合作過的。今天謝謝您了，我們再約吧。

時間：2006年2月20日
地點：上海華山路喬奇宅
參加人：胡導

邵　請喬老先從《秋海棠》談起吧。

喬　《秋海棠》是篇小說，費穆準備把它改編為話劇。因為那時石揮他們都在我們團裡了。費穆沒有改編秦瘦鷗的劇本，好像已經有人在什麼雜誌把它改編成話劇。我們《秋海棠》的戲是導演們一邊排戲，一邊編劇的。

胡　費穆排戲的習慣。

喬　準備排戲的時候，顧仲彝先生，黃佐臨先生，費穆先生，他們三個人分工的。又改編又導演，現在我們從劇本上讀到的酒樓的那幕戲，一共有三場，酒樓就有兩場戲，到最後結尾在後台。第四幕是黃佐臨先生編排。三個人是一面改編，一面負責導演。第一幕是在羅湘綺的家裡，第一幕到第三幕是顧仲彝先生負責編排的，最後費穆先生在前面加了序幕，沈敏演羅湘綺。整個戲演出有差不多三個半小時到四個小時。本來給我的角色是演趙玉琨，後來我又準備演秋海棠的 C 角，當時也是陰錯陽差的，我原本不會參加演出的。因那時正好我最要好的朋友舒適在美華大戲院導演《霓裳曲》（姚克編劇、白虹主演的），舒適來找我。當年舒適第一次導演《原野》，就選我演焦大星，這樣才使我成了正式職業演員。我並不是不打算演秋海棠，事實是沒有分配我演啊，後來張伐演過以後才輪到我來演。因為每天兩場嘛。《秋海棠》的演出那是空前的，很紅，演出比較熱。我戲演完以後給我的工資加了一些，開始我都不知道，後來我去問，據說這是石揮那時候要求的，主演拿百分之二。

胡　他後來在費穆的上海藝術劇團。石揮他們離開上藝以後，上藝接著演《秋海棠》，完全是他演的。

喬　《秋海棠》沒有停，只有張伐和沈敏留下來陪我演出了第一場！費穆先生把我從美華戲院叫回去的。

邵　哦，當時您還在姚克那裡演？

喬　我在演出嘛，當時《秋海棠》又不要我演，那麼舒適叫我去了，我在美華大劇院主演《霓裳曲》。《霓裳曲》演了沒多久又換了別的戲了，所以我又演了第二個戲。《秋海棠》與《霓裳曲》是同時演出的，在外面我演了兩個戲，然後再回來演《秋海棠》。

邵　當時劇團沒有給您排戲的時候，您也可以外出演戲？

喬　那時候就是如此，自由主義就自由到這種地步。

邵　上藝也並不是每個月給您發工資？

喬　發工資，如果我不演戲我就不拿工資了，演出費就不是上藝付了。當然舒適是我的老大哥，一告訴他以後，他說：「不給你演就我們自己演出嘛。」他給出的工資要比演《秋海棠》高得多了。

邵　哦，您主要還是聽上藝的？

喬　那當然，我是費穆的學生嘛。我跟費穆演出很多年沒有訂過合同。最早同

劇藝社還簽有合同，我還記得我和胡導老師一道去簽的，代表劇藝社的是徐渠。這個合同作為紀念保存著，一直到文化大革命不知道弄哪兒去了。

胡　半年一簽，後來就不簽合同了。

邵　後來喬先生您到別的地方演戲都是自由的嗎？就是朋友叫一聲，就去……

喬　可是如果你進電影廠的話得有合同，那你就是電影廠的人了。

邵　我在廣告上看到您演過《地老天荒》。

喬　那是我第一次主演的電影。是金星電影公司拍的。就是在那個時期，舒適第一次做電影導演。

邵　您能談一下這段歷史嗎？

喬　當時還沒有發生太平洋戰爭。我演《阿Q正傳》，演《原野》。那個時候日本人還沒有進租界，是「孤島」時期。演《秋海棠》是「孤島」以後。我看報得知，日本人跟美國人打起來了。接著便是租界裡發生了大變化，所有的白種人全部都進了集中營，租界的所有行政機構都被日本人接管，十二月八號我還在金星電影廠。

邵　八號以後是不是立刻就中斷了？

喬　沒有中斷，日本人統治租界以後，接著就是把所有的美國人歐洲人集中起來關進集中營。日本人逐漸放出話來，所有的劇團要怎麼樣，所有的電影廠要集中起來，那個日本人好像叫川喜多（長政、邵注）。這些舞台戲劇沒有被集中，所以費穆先生就把自己的電影廠關掉，組織了上海藝術劇團。卡爾登的老闆叫周裕華。

胡　周信芳跟周裕華的關係很好，他的劇團一直在卡爾登演出，他本人又是票友。

喬　原來苦幹沒有同上藝合併之前就準備排一個關於京劇方面的戲，但不是《秋海棠》，而且我還受過培訓呢。因為我是個話劇演員，演京劇什麼都不懂，不會。後來我還正式學過幾天票友式的京戲。

邵　您是怎麼學京劇的？

喬　費穆自己本身也喜歡京劇的，所以和周裕華他們非常要好。撤退時費先生跟周信芳，梅蘭芳都是很好很好的朋友，所以後來梅蘭芳有好多戲都是由費穆導演拍成紀錄片的。

胡　解放前那個《生死恨》就是費穆導演的。

喬　後來也導演過梅蘭芳的戲。

胡　解放以後他沒有導演過了。

喬　解放以後費先生沒在上海。

邵　就是說一開始在舒適那裡排的是插入京劇的戲？

喬　不是，我們那個話劇團幾個領導對京劇都有特別興趣，其實跟京劇的票房有關係。

邵　當時話劇票房始終不像京劇那麼好吧？

喬　因為京劇有很厚的群眾基礎。我還可以告訴你一件事情，周信芳還演過話劇《雷雨》，你聽說過沒有？

邵　這是哪一年的事情？

喬　哪一年，對不起，我不記得了。

胡　我知道，我去看過的，朱端鈞導演的，在卡爾登。

喬　一共演兩場。

胡　一場。

喬　我去看了，記者唐大郎還與台底下觀眾交流呢。

邵　唐大郎我知道，他辦小報，是有名的才子。

喬　唐大郎也喜歡京劇，可是他自己不唱，但《雷雨》唐大郎參加演了一個傭人。

邵　那個時候票友都經常上台？

喬　我還可以告訴你，後來上海票友的一個票房演出過《秋海棠》，三場或四場。

胡　誰演的？

喬　名字叫不出來了，他跟我很好的。《秋海棠》還是我去導演的。

邵　您導的？業餘演員演出的時候是您導的？

喬　裡頭好幾個都是京劇演員。演羅湘綺演員的名字到嘴邊都講不出來。後來我們在金城大劇院也演過《秋海棠》。

邵　對，對，金城大劇院之後是您演的秋海棠。

喬　我導演，我演。

邵　又導又演？

喬　賣座情況也是不錯的啊，要賣不上座的話就不能演，一演就賠本那還得了。讓我去執行就是了。

胡　就是費穆那個團解散後。

喬　我們正式解散了。

邵　（查看自作的年表後），是四四年一月二十四日，演員有陳文新、葉明、吳景平，喬奇，執行導演徐慈，《申報》廣告上寫的。

喬　徐慈就是我，我作導演時的名字。

邵　喔，以後我就知道了徐慈就是喬奇先生。

喬　徐慈這個名字還是費穆給我取的。這點又給你知道了。

邵　我就是為了解謎來的嘛。

喬　我們戲劇的一個理論就是沒有鬥爭就沒有戲劇嘛，這是西洋來的一個理論。

胡　看起來沒有鬥爭就沒有戲劇，實際上在活動當中也是這樣。

喬　人生也是這樣。也有一個過程。日本人進了租界以後，第一件事情就是把電影都抓起來，那麼所有的電影廠都表態，還是依靠電影公司拍電影。在這個過程當中就談判了，金星電影公司，還有其他電影公司，苦幹劇團那個時候也進了金星公司。我是老早就進了金星電影公司的了。太平洋戰爭發生後，金星電影廠老闆周劍雲找我談話，留下來還是走？我說我走。他說很好，石揮他們也都不參加。當時他給我講過這樣的話。那時我是小青年，我有一個朋友叫毛羽，你曉得吧？

邵　知道，他是編劇本的。

胡　不是，他是搞宣傳的。

喬　毛羽他們幾個人合開了一個皇后咖啡館，在皇后大戲院邊上的一個咖啡館。我們有些人就喜歡去哪兒轉一轉，毛羽的工作是寫文章編報紙。

邵　咖啡館是對外營業的吧？

喬　是的。有這麼個集散地沒事就去晃晃。

胡　皇后人戲院後來叫和平電影院。

喬　就是劇院的一個小間，把它開發成咖啡館啊。

邵　你們私人之間是一個什麼關係？

喬　去喝喝咖啡，有時候是他們簽掉了，有時候自己付付錢，就這麼回事吧。

邵　是不是那個時候你們都在咖啡館接觸？

喬　自然的。

胡　日本人控制不了咖啡館。在咖啡館的客人，那時候叫 D.D'S 咖啡館。一家白俄開的 D.D'S 咖啡館。「沙利文」。我有時候去，就在那兒喝喝咖啡了，聊天就聊上了，很自由的。

喬　也不是會員制。

胡　很鬆散的。

喬　你要來就來，要走就走，來去自由嘛。

胡　文藝界演員常常上咖啡館聊天。

喬　舞場太貴，咖啡館都自己人開的，就去了。有時候喝一杯咖啡，有時候不喝咖啡，就坐坐聊天。

邵　咖啡當時也不貴？

喬　什麼咖啡，也不是真的咖啡，就叫咖啡館啊。

邵　是喝茶嗎？

胡　茶也好，咖啡也好，就是大家在一塊兒聊聊。不太貴，一般負擔得了。

喬　你真的喝咖啡的話，上海有戲劇小咖啡館，專門賣咖啡的。就是小俱樂部，現在的網巴。

胡　那時候叫霞飛路現在叫淮海路，那一帶像這樣的咖啡館很多的。韓非，石揮有時候也到那兒去泡咖啡館。

邵　從那時候你們就開始泡，泡很多個小時嗎？

胡　泡一天也可以，你不愛泡，坐一會兒也可以。

邵　喬先生當時泡咖啡館泡很長時間嗎？

喬　首先要解決吃飯問題吧？不像現在吃飯問題不是很大問題。那個時候反正有空就去轉轉，大家見見面談談，有什麼事情商量商量，不是有組織的。有組織的就是我們學校裡學生會組織的學習會是地下黨領導的，在同學家裡頭開，每個星期兩次。後來日本人注意了就散了，就取消了。

邵　喬先生，您是黨員嗎？

喬　我現在是黨員。

邵　當時呢？

喬　當時不是。

邵　您是哪年入的黨？

喬　那是文革以後了。那時，我參加進步活動。我聲音好，一人頂倆，學校裡歌詠隊都參加的。當時歌詠隊也是地下黨領導的。學生會實實在在就是黨的工作，所以我一直想要入黨。我的老阿哥，老弟兄就開始啟蒙我，我才理解我們這裡上課也好，什麼也好，總之要把日本帝國主義趕出去。所以後來周劍雲找我談，我說我不參加，後來到毛羽的那個小咖啡屋，毛羽說他自己參加了費穆的劇團了，他讓我去。他們在演《楊貴妃》。我們當時很敬仰費穆的，他就是把電影廠關了組織話劇團的。第二天我到卡爾登，非常簡單，也沒有寫什麼介紹信，反正我是個演員，大家都知道。早上到卡爾登門還沒開，從後門去找到費穆先生，他從觀眾樓梯走來，說馬上要去排戲了。我說沒關係我等會兒。後來就排《鐘樓怪人》，就是《巴黎聖母院》。《巴黎聖母院》這個劇本是袁牧之改編的，最後馬戲團的成員與老百姓一起唱「讓我們來比一比，看誰的拳頭凶。」觀眾在台下一起激動

地站起來。由於這個戲的鼓動性強，演出沒多久，給當局禁止了。這以後我算是「上藝」的基本演員了。

邵　一九四三年八月份，南京汪政府派一個叫徐卜夫的人來要話劇界慶祝收回租界，演《家》，戴耘也參加了，這一段您還記得嗎？

喬　我們是在上藝，沒有參加。本來說要我們參加，逼著我們參加，後來費穆先生把劇團解散了。我們個人到蘇州去了。

胡　費穆先生為了逃避《家》的演出而解散了上藝。

邵　解散後演員個人就到蘇州去了嗎？

喬　作為個人去蘇州。實際上上藝劇團一部分人去了。

胡　你們演出時，我到蘇州去看過戲。

喬　《三千金》。三個女的演的。觀眾不少，我們上海演員去演出，觀眾還是蠻多的。

胡　華藝劇團解散以後，也是在蘇州演出。他們演完了我們到蘇州去演。我們以個人身份，不是以團體身份。

邵　華藝也是在四三年八月解散的？

胡　四三年的十一月還是十二月。他們演完了，我們再演。

喬　我們這幾場戲演完了以後，我們上藝又恢復了，改了個名字，實際上它本身沒有改。

邵　內部人員沒有變，只是換了個名字，日本人就因此不找你們麻煩了嗎？我覺得很奇怪。

喬　我們改了名字再來嘛。給你講啊，也是漢奸在日本人面前打馬虎眼兒。還有件事情我覺得很奇怪。有一次我們劇團又解散了，日本人一定要演我們演的《秋瑾》，這事兒可有意思了，日本人一定要我們劇場讓出來讓他們演《秋瑾》，一個日本人出面的，他不是政府。

邵　名字您還記得嗎？

喬　記不起來。

邵　身份還記得？

喬　反正到解放以後，我們市裡的宣傳部副部長他說他當時就參加他們的劇團。地下黨啊。

胡　這個副部長叫什麼名字？

喬　現在副市長的父親。他就給我講過，你們那個戲我們要來演出你們不讓劇場，後來你們解散了劇團。我們是不讓呀，這是明打明的日本人來跟我

們搞啊。演出還是通過了汪精衛的，當時是電影廠出面來搞的，華影出面的。這是日本非要演不可的，但演員都是我們的中國演員，舒適他們去演的，江泓演秋瑾。

邵 演出了幾場？你們劇團演《浮生六記》以後就叫新藝劇團了吧？

喬 忘了，改了好多次名字了。

胡 那時候叫什麼名字，只改變劇團名稱，很顯然，那時候人沒動就換了個名字。

喬 主要的是你日本人要搞的東西我們不參加。

邵 費穆先生是一直沒有跟日本人合作過，從來沒有合作過。

喬 日本人要來，他就組織上藝了。

邵 後來他們（指日本人）又命令你們把卡爾登讓出來吧。

胡 後來你們又回來了吧？

喬 這從大段上回憶的話，後來我們又回卡爾登去了，毛羽又回來主持這個劇團。又演出什麼包括重演《浮生六記》。

邵 是四三年八月以後，《家》演完以後你們從蘇州回來的事吧？

喬 那個時候，對於其他劇團的情況不是太注意，為什麼，我們集中搞沈三白寫的那個《浮生六記》的劇本。我們從蘇州回到上海趕上的是加班火車，很擠。他們在上海卡爾登樓上等我們，我們下了火車不回家就首先到了卡爾登。

邵 就去演戲啦？

喬 不是去演戲的，集合啊。我們這個劇團有這個地方，劇團說是在卡爾登等我們回去，趕到火車站，排隊上了火車，什麼時候開也不知道，開到上海已經天黑了，黃包車就拉我們到卡爾登，他們就站在陽台上等我們，就在後面功德林吃了頓素菜飯。吃完素菜以後每個人發本筆記本，拿回去看看，明天開始來排戲。筆記本就是沈三白的原作，看上去我們印象都沒有的，看不懂啊。

邵 很難懂嗎？

喬 不是，他寫的是他年輕時候所遇到的一些事情。所以一面排戲，場記就把劇本的台詞記下來，把它安排到主台作為調度這麼記下來，排了一個禮拜上台了，客滿。

邵 張愛玲也看過的，她還專門有一篇文章寫到過。

喬 張愛玲當時已很有名了。

邵 當時您對張愛玲有印象嗎？

喬　印象是有，我也沒怎麼看過她的文章，後來她有一篇小說改編成話劇，是舒適在新光大劇院演的。舒適對張愛玲這個戲還是比較熱情的。張愛玲我沒見過，張愛玲最要好的朋友一個女作家，名字忘了，對張愛玲能夠知道一些就是通過她來介紹的，沒什麼關係。

邵　怎麼認識的？

喬　她到後台來看我們嘛，我們就認識了。

邵　我看顧也魯先生的回憶錄《上海灘從影記》，他說電影演員中也結拜義兄弟，你們演員之間有這種關係嗎？

喬　我跟胡導老師是老師跟學生的關係。

邵　跟舒適的關係呢？跟您平輩的演員之間？

喬　舒適也是我平輩的演員，可也是我老師啊。他導演兩個戲，一個電影一個話劇，他第一次導戲就是我演的。但我們沒拜過把兄弟。

胡　他是沒有拜過把，但有些人時興拜把，像顧也魯啊，舒適、呂玉堃啊他們都拜過把兄弟。

喬　我從來沒有過，因為我都記在心裡，我自己也清楚誰對我好誰對我不好。胡導對我沒有不好過，反正他不承認我是他的學生，我們的關係很特別，我特別感覺到有些事情要向他匯報，就像我入黨。

邵　胡老是哪年入黨的？

喬　以前他就是黨員。

胡　不，不，我是五六年入黨的。

邵　但是有左翼思想。

胡　我在郵局跟地下黨員接觸很多。

喬　他給我們做導演的時候，他的思想表露以及對我們的要求都有左傾思想。

邵　請您概括一下您在抗日戰爭時期的活動。

喬　我談談感慨，實實在在講我是一個很不幸的人，我三歲父親就死掉了。他是山裡一個農民的兒子，到上海來跟現在一樣來打工的。當時在上海打工的人就是打工，我父親比較要強就去自己學，學了以後考進一個煙草公司當了職員，他比較受重視，所以把他派到蘇州等幾個地方當主要的負責人。生了兩個孩子，我和弟弟。我的弟弟在十五歲的時得了闌尾炎，後因穿孔去世了，當時我只會趴在牆上哭。家鄉的印象一點兒沒有，能夠記起來的是我父親從離開家鄉就沒有回去過。聽我叔叔講出原因後我才有點知道。我的祖父是個老農，我母親跟我父親結婚以後，鄉裡人說我母親是

個大老闆的女兒，所以這個老頭子每個月到上海來要錢，每個月要這麼多錢到最後我父親負擔不起了。因此我父親跟我的祖父就不來往了，從此再沒到上海來看過我母親和我母親的孩子。是我母親一人把我和我弟弟帶大的。我母親當時參加過一些婦女活動，所以電影廠招臨時演員的時候她也去參加。

邵　她是大戶人家的女兒？

喬　她也是農民家庭。她做的工作是當人家的褓母。我父親做了煙草公司的職員以後，她就沒有再去工作。我都沒想到，怎麼會做演員，我一口上海話。要沒有碰到胡導老師這樣的老師的話，我怎麼會堅持下去？他要求我們的是比較正派的，就是地下黨他們的要求，一上來就什麼商量都沒有的。很嚴肅的叫你們看什麼書，講道理，講為什麼要這麼做，這麼做為了全體人的利益，不做亡國奴。那時候看一本《大眾哲學》，可是我現在記不起來《大眾哲學》到底講了些什麼了。所以我做了演員以後，我沒有在外頭賭過錢。

邵　您和母親相依為命。

喬　我聽她的話。

邵　一直贍養您母親？

喬　當然贍養。我賺了錢都是全交給我母親的，演戲以後，從一九三九年起錢都交給母親了。我不會花錢。

邵　您是母親非常好的兒子。

喬　那當然了，有人讓我參加有關日本的什麼，我絕對不去。劇團演出也沒什麼，我不太說，因為我在費穆這個劇團裡頭。關係一直在他那兒。抗日戰爭爆發以後，電影的賣座也不好，漢奸的電影廠拍出來的電影沒有幾個好的，也是不賣座的，所以本身這個行當的收入非常少。當時很多劇場都改成話劇場，比如淮海路的巴黎電影院就改成話劇院，電影不放啊，就叫大戲院。

邵　您看過華影出品的電影嗎？

喬　當時興許是這樣，華影出來的電影是我們中國的電影，能看就看，不看也就罷了。有時候他們宣傳得是很厲害的。因為自己的職業擺在那兒，晚上要演出，白天要排戲。因為大華電影院就在我家門口，有時也去看看。大華電影院的工作人員都認識，從小在那兒長大。

邵　您還記得您看過的電影？

喬　有印象的沒有了，李香蘭的電影沒看過。

邵　《支那之夜》。

喬　沒看過。

邵　沒看過嗎？大華一開始演的日本電影就是《支那之夜》。

喬　就是。

邵　您沒看過，但還記得當時上演的情形嗎？

喬　沒什麼意思，就是不想看就不看。

邵　當時您還在拍片啊？

喬　首先自己的片子要看。我這個人很不專業，不大用功。

邵　四五年八月十五號勝利，你們六月份在《申報》上發了一個啟示。當時是一個什麼形勢你們還記得嗎？

喬　我們在巴黎大劇院演戲。

邵　當時是不是日本人已經……？

喬　也不能說，可是他們日本人裡頭抓得還是很緊的了。對我們中國人的統治……，還有東北關東軍呢，如果蘇聯不出兵，關東軍又打了。

胡　當時很熱鬧。

喬　熱鬧以後就打內戰了。

邵　後來接收人員就都從重慶回來了。那時是不是有段日子到了華影的都被懷疑？你們話劇界就沒有被懷疑？

喬　不過後來話劇界也還是去拍了電影。也不是由日本人出的導演，不知道……

胡　那根本不是日本人編的。

喬　是代表日本人編的。張善琨代表日本人編的。

邵　是華影嗎？華影您也去拍過片子，是吧？

胡　是楊小仲主持並導演的。

喬　楊曉仲是導演啊。後來太亂了。

邵　請講一下是怎麼個亂法？

喬　怎麼亂法？就是經濟上它沒有那麼強了。拍戲錢不夠嘛，導演頂著，所有的戲是由導演來拍完的。能夠收回成本來就收回成本來。

邵　後來話劇演員也去拍電影了嗎？喬先生後來您也去了？

喬　我去拍過兩部電影，都是楊小仲這個導演來找我的。

邵　我說呢，最後看他們那一幫電影演員都來演話劇了，我就弄不懂，電影演員後來都怎麼了？

胡　呂玉堃他們從華影出來了。

喬　他們離開華影了。

邵　為什麼離開呢？也是因為經濟原因？

胡　當然也有政治原因，也不願意再跟日本人走了。

喬　而且在華影的話，他們每天都有經濟上的變化，通貨膨漲。

胡　他們演了洪謨的《闔第光臨》，朱端鈞導演，我也參加了。

邵　他們用了一個天祥公司的名字。

胡　天祥公司是另外一個老闆投資的。這個老闆也許是老闆，也許就是演員也就是明星。

邵　之後還演過一個《金銀世界》。

喬　都是臨時湊合演出。

邵　還有《女秘書》。

喬　《女秘書》，是洪謨導演的。《梅花夢》是我演的，主角就是清朝打太平天國的三個大功臣之一，名字記不起來了。最早就在旋宮演出。仇銓導演的。後來我在卡爾登演，在梅花夢中我給黃佐臨先生一個非常強烈的印象說我在台上不開口也演戲。最後一場戲已經老了，癱瘓了，他還想到梅花夢。這場戲我一句詞兒都沒有，在台上就是用眼神，用身體語言表達意思。

邵　我不記得看沒看到過這個資料。資料上說日本人在蔣伯誠家發現了電台後把張善琨抓起來了，放出來後張善琨逃離上海了，是不是那之後華影就……

喬　華影后來就基本上不存在了。他們接我們去拍戲，為什麼我們後來自己覺得可以去拍戲了呢？同日本人沒有關係了嘛，拍戲的錢都是中國人拿出來自己拍的，出版還是由以華影的名稱出版。抗戰勝利前夕，華影自己拍了很多場戲嘛。楊小仲不是也拍了戲嗎？日本人管不了了，因為他自己管理不住了。政治上的發展使他沒法再控制其它，商務上的事情他也很難控制。

邵　能不能這麼理解，楊小仲出來的那段時間，是不是那時候華影在實體上已經不在日本人的掌握之內了？當然我要查一下背景。

喬　無所謂它有什麼權力了，因為它手裡的錢拿不出來，你拍什麼？拍戲的錢都是導演想辦法借的錢拍的。

邵　是導演去請你們，你們也知道跟日本人沒有什麼關係了，所以你們才參加的嗎？

喬　哎，是這種關係，所以拍出來的戲呢還是華影的。

邵　打的是它的牌子，但實質上已不在它的控制之下了。這個很重要。

喬　日本人已經控制不住形勢了。

邵　演員之間無論在電影界或話劇界都是根據跟導演個人的關係來工作的嗎？

喬　就是，你談得攏就談，都是個人關係。

邵　你們記得《春江遺恨》嗎？

胡　日本人演的還是中國人演的？

邵　日本人和中國人合演的，王丹鳳在裡邊也演了一個角色。你們還記得這個電影嗎？

喬　印象是有的，當時大家對這個戲都避而遠之。這個也代表華影啊。

邵　也代表所謂的中日合作。

胡　華影的像這樣的片子不多吧？

邵　就這一部。還有一部歌舞片……

喬　要我自己想的確想不起來，一點點到以後可以想起來一些。四大導演聯合導過四幕話劇《日出》。

胡　小孫（指喬奇的夫人孫景璐）參加了。

喬　她沒有參加，她生病了，是路珊去演的。

胡　四大導演的戲，你演那一幕？

喬　第二幕。

胡　誰導演的？

喬　黃佐臨導演的。費穆是第一幕，黃佐臨第二幕，吳仞之第三幕，朱端鈞第四幕。排這個戲在這種情況沒有什麼合同不合同的事情。

胡　他們四個導演商量嗎？

喬　他們導演之間研究這部戲要誰演，導演之間他們是商議的，跟哪個劇團都沒有關係。

胡　所以那時候導演和演員大家都互相熟悉的，都認識，都很熟的，有的關係稍微遠一點。

喬　仇銓一死，大家都來幫助。像冷山，他是中國旅行劇團的，都上。

邵　黃河、丁力、舒適、梅熹、宗英、張伐、姜明、喬奇，穆宏、戴芝、韓非、石揮、呂玉堃、丹尼、唐槐秋、胡小峰、史原他們都上了。

喬　孫景璐臨時生病由路珊頂的。

邵　觀眾是不是特別熱烈？

喬　不得了啊，劇場裡頭不但坐滿，連地板上都坐滿。

胡　是個大事。就是一個名演員仇銓死了。

邵　叫「追悼仇銓先生紀念公演」。

喬　追悼是追悼，實際上是為了給他家屬募捐，因為他死是沒有地方給他撫卹費啊。大家湊錢給他買個墓地，給他下了葬。

胡　所有的大導演，名演員都集中在這兒。

邵　大家募捐，這是最典型的例子。你們還記得他們家屬還有什麼反應嗎？

喬　冷山原來是中旅的，後來就參加了天風，然後又到了費穆先生那兒。我到上海費先生那兒演的第一個戲就是演《巴黎聖母院》，袁牧之同志改編的，叫《鐘樓怪人》。這個戲是仇銓演的，我們都是配角。費穆先生的很多戲都是他演的，就是我說的那個《梅花夢》原來也是仇先生演的，呂玉堃演的秋海棠，他演的軍閥，拍電影時華影臨時把他請去的。他也不是華影的演員。

邵　《秋海棠》是華影拍的，我看了那個片子。

喬　電影是臨時把他調去的呀，他不是華影的演員。

邵　你們當時演戲是不是特別累？

喬　這不用說了，白天要忙家務，家務之外還得排戲，一天三班，沒有休息的時候。所有的人都有父母啊，那個日子不是好過的，也許某幾個人能多賺幾個錢。現在日子好過，我什麼都不管了。

邵　後來國民黨接收時沒有為難話劇演員吧？

喬　沒有，沒怎麼樣。

邵　對華影的人呢？

喬　一般觀眾對他們還是比較諒解，因為你不幹你到哪去幹去，要吃飯怎麼辦呢？有些特別招搖的會被議論的，日子不比現在，的確是很辛苦，演戲都是苦讀中作樂。哈哈哈……當年的生活本身很艱苦的，日本人統治著我們，他自己本身就沒有辦法。而且他呢又是小吃大，自己本身的實力就不夠，這麼大的中國他怎麼掌握得了。他一點辦法也沒有，他也統了，但他沒有辦法管。華影他拿去準備有所獲的，最後跟他發動的戰爭一樣他掌握不了。

胡　這就像在他的書裡講的一樣，「電影戰」沒搞成功。

邵　他們有一本《電影戰》的書，就是說怎麼來指導咱們，他的票房都列出了數字，他最賣座的電影只有一萬多人看。

喬　一個電影院一天到晚就演日本電影，可是觀眾不去看。

邵　大華電影院。

喬　大華電影院後門兒就對著我家的弄堂口。沒什麼人。

胡　他有個統計數字的，他每天六百多人，我們《秋海棠》是多少人？

邵　卡爾登劇場九百個座，一天兩場，一千八百人吧。

胡　數字差得很大，日本電影只是我們《秋海棠》的一個零頭啊。

喬　門可羅雀。你想想話劇啊，一下子能演幾個月，一天頂多演兩場到後來吃不消才變成演一場。

胡　這個戲包括上海劇藝社更早演的《明末遺恨》、《家》、《上海屋簷下》、《正氣歌》這些戲都是排隊買票的啊，最高記錄當然還是《秋海棠》。

喬　對，時間差不多就有四個多月。

邵　胡老您一直是搞話劇的，可不可以說《秋海棠》是空前絕後的？

喬　非但是話劇，連戲曲都演。

邵　對，崑曲也演，滬劇越劇也演。我們就可以說第二部是不是就是《文天祥》啦？《家》啦？

喬　沒有數字統計。

邵　《家》演了三個多月呢。

胡　後來還演呢。

邵　反覆演的。那就是說，這個《秋海棠》是上海的標誌品牌，賣座最好的。

胡　現在看起來是愛國主義，特別是在孤島期淪陷期，我們中國人在日本人壓迫的氣氛之下，看這個戲等於抒發我們的愛國主義情緒。

喬　我記得我在劇藝社演《葛嫩娘》也演了好幾個月吧？突然之間觀眾嘩嘩地鼓掌，他們心裡有壓抑。是日夜場，石揮演《大馬戲團》演了幾十場，他都在台上暈倒了嘛。

邵　對，對，後來是您去頂的。

喬　只頂演了一場。我演《鐘樓怪人》中，有個白馬王子被抓住以後觀眾轟起來，與台上群眾一道唱著歌，讓我們來比一比，看誰的拳頭硬。後來這個戲被禁演了。好幾個戲觀眾跟演員一起呼應，當時心裡頭十分痛快，能夠有所發洩。

邵　後來抗戰勝利後在話劇史上都把這一段默殺了，您對這個有什麼看法？

喬　上海卡爾登是中國話劇的出發點但被拆掉了。

邵　拆掉了嗎？什麼時候拆掉的？

胡　前幾個月。

喬　還有辣斐花園劇場不演話劇了。

喬　還有一個璇宮劇場也沒有了。你想為什麼上海對文化的記憶都很淡，都拆掉了。還有一個情況呢，中國話劇的發展是在重慶的說法我也不大同意。

邵　對啊。

喬　事實上話劇在上海怎麼起來、發展，它怎麼推銷的？話劇發展是在上海吧？話劇的觀眾怎麼爭取的？至少我們參加過的人有體會，每星期早上等於是送票啊。

邵　對，對，就是劇藝社時，胡老就是認為我應該把那一段整理出來。

喬　做這許多工作，他們都是自費啊，都不要錢的。演出那天早上化妝師自己帶著化妝品跑的來給演員化妝，化好妝讓他們去演出，因為這些演員沒有一個會自己化妝的。

邵　化妝師本身是一個職業化妝師還是有別的工作？

喬　都是業餘的，洪謨也是業餘化妝師。

胡　有劇團演戲了，我們就去幫別人化妝了。伊青女士他們在演《日出》時非得找我去給他們化妝，其實我也不會化，也就化上了。

喬　我是說這許多工作都是推廣發展話劇運作的一個底子吧，就說我演的那個《黎明》，導演貝岳南什麼都不是，他就帶著劇本來給我們排，密密麻麻演，演出完了以後，他一個銅板都沒有拿到。

邵　這個背後組織者是誰？

喬　中國共產黨。

邵　現在中國共產黨好像整理這方面的資料不多。你們當事人希望我們晚輩作點兒什麼工作？

喬　我們今天的發展都是來之不易，沒有當初人的犧牲就沒有今天。當然犧牲不一定是死，他們每天下班後就跑出來排戲，排完以後想盡一切辦法上演，其實演完以後也拿不到什麼錢的，早上來演出一清早要來，還把佈景給你做好放好，讓你們演出，那麼這些業餘演員通過演出得到了鍛鍊，得到了比較深的認識，話劇也發展起來了。

邵　後來電影的基礎也是話劇。

喬　所以現在電影好像怎麼樣怎麼樣，為什麼電影跟戲劇不能在一起呢？解放初期戲劇跟電影在一起。現在電影協會把戲劇丟在邊上不管。很多東西要知道當年是話劇運動推廣了我們中國的戲劇，話劇在我們上海的確做了很多的工作，你說重慶演話劇的確也產生了很大的效果，但是你現在比比，到不是因為我們有機會參加了上海的戲劇運動，我覺得最主要的工作在上

海。于伶先生對我是不大喜歡的，後來有一次法國的一個紀念日，法租界在上海劇藝社辣斐花園劇場開慶祝會，于伶把我和沈敏兩個人請到台上去做接待，我覺得他也很高興。

邵　您講的是三九年以後的事？

喬　那是四〇年左右的事。

邵　喬老，您還有什麼要說的嗎？

喬　我們今天的相會也是比較難得的，因為我們代表了兩個國家。

邵　我是中國人。但我在日本任教，我的研究經費是日本學術振興會給的。

胡　她的國籍還是中國。

喬　日本人也不容易，到今天為止，我看到小泉胡說八道這個事，到現在為止，毫無一點點……

胡　右翼保守勢力的代表。

喬　是啊，沒有這樣的啊。你看看德國的領導，的的確確，到今天為止，他對世界，對蘇聯犯的罪都低頭承認。而且呢，日本本身地域就比較小，野心到特別大。所以他做人啊……我這個人講話……

邵　您當然應該講話啊。

胡　到時間了。

邵　今天就談到這裡吧。謝謝您。再見！

4
訪宗英

黃宗英，1925 年生，著名演員和作家。生於北京，曾任中國作家協會理事，中國電影家協會理事。

時間：2006 年 2 月 23 日

地點：上海華東醫院

邵　黃老師，請您談談您是怎麼到上海去演話劇的吧。

黃　那時候我十六歲，十六歲已經是愛上層樓，愛上層樓，為賦新詩強說愁。
　　有一點兒蒼白少女的那個味兒，因為父親死得早嘛。父親死得早就覺得我
　　自個兒的家道中落，日子過得是比較淒清。我們很淘氣的，但是我真是一
　　想什麼事兒的時候就覺得我還是快樂的。那時候家家過年都點紅蠟燭，係
　　紅包裹，我家過年的時候就點一對白蠟燭。因為我父親死了，燒那個白包
　　袱，有些感慨，等會兒淘氣又忘了，玩兒去了。我們家裡頭特別淘氣，特
　　別愛玩兒，兄弟姊妹的一塊兒演戲一塊兒玩兒淘氣，我爸爸說不淘氣將來
　　沒出息。我們家裡沒有所謂家庭教育，沒有說你好好唸書啊，沒有查過我
　　們得多少分兒啊，沒有。我媽媽是個家庭婦女，她嫁給我父親日子也挺好
　　過的。我父親是勞工神聖，主張要自己動手做事兒，我母親一聽見我爸爸
　　的汽車喇叭響就去洗手絹兒去了。我母親只會做一件事就是織墨盒套，用
　　紅紅綠綠藍藍白白的線給我們織墨盒套，是上學寫毛筆字用的，同學都羨
　　慕我的墨盒套，以為我的母親多能幹多能幹呢。

邵　那時候是在北京？

黃　那時候是在北平、青島。青島上了三年學，天津衛上了六年（用天津話
　　說）。哎呀，我北平沒上什麼學。哦，是五歲開始，我們家上學上得早，
　　上京師第一蒙養院，也分大班小班的。考那個的時候我就記得口齒很伶俐
　　的。那時候是考小孩兒，你叫什麼名字啊，你爸爸……，考到黃宗洛的時
　　候就問他你在家跟誰玩兒啊？他說我在家跟小妹玩兒。小妹是你什麼人
　　呢？小妹是我姐。好了人家就說這小孩兒連大小都不知道，你在家裡再玩
　　兒一年再來吧。（笑）他現在也叫我小妹姐。前邊大姐二姐大哥二哥都管
　　我叫小妹，我爸爸也叫我小妹，我娘也叫我小妹，他比我小一歲，他就跟
　　著大人叫，就叫我小妹。我還有一個小弟，他一想別人都叫我小妹他叫我
　　什麼呢？他也跟著叫，跟著叫也沒有人不許他叫，我們家裡這「不許」這
　　兩個字兒很難聽見的。

邵　您父母也從來不說？

黃　從來不會說不許什麼。

邵　哦。那對孩子就是很放縱了？

黃　可以說是這麼樣子的。

邵　雖然很放縱，但你們都很成功啊。

黃　沒有怎麼管過我們。不是沒有怎麼管過我們，根本就沒有管過我們，而且帶著我們淘。

邵　怎麼帶著你們淘呢？

黃　我寫過因為有一個對比在那兒，孫道臨從前叫孫以亮，跟我哥哥在崇德中學一塊兒上一年級，他兩個人都穿著長袍上學，兩人就坐著包車回家，孫道臨到我們家玩兒，就看見我爸爸帶著我們爬棗樹，打棗，就是跟孩子玩成一片兒。假如地上有一道乾的溝，這乾的溝可以走過去的，我爸爸說當它是有水的跳過去，跳過去。上房頂啊，爬房啊，就是跳兩個房子之間的距離啊，我爸爸都是跟著我們跳。很淘氣的，我家無「不許」。

我家的書挺多挺多的，我們就什麼書都看。小的時候摸著一本那個叫淫書的《金瓶梅》我也就拿著看了，看了半天以下刪去，以下刪去，我說這個書有什麼好看的。

邵　給您看的是節本？

黃　不是給我看的。那書那時在我們書架子上，還有什麼百科全書吧，我是看到以下刪去，看了沒意思，不看了。這是太小的時候的事兒了，離你想要知道我的事兒好像太遠點兒。我父親其實就是早年搞電訊機械，他留學也是搞電機，就是現在也屬於電機範圍。我碰電就傻。

邵　好像女的都有點這個問題吧。我當過電工，但是我也不喜歡那些電器。

黃　我看書，大一點兒就看泰戈爾啊，再大一點兒就看蘇聯小說，快要到十三四五，到演戲的時候我常常是等場，演小角色嘛，等場就看挺厚的《罪與罰》什麼的。

我上學一直是前三名，從來不用功，從來不背書。我常常是作為一個排的長嘛，小排頭吧，就給別人背書，我給第二個座位的人背完書然後就給第三個座位的人背書，背到最後那個我也會背了。

邵　這是老師要求的？

黃　全班都這樣，老師給我們的書背，連背書帶提詞兒。我背書啊是一絕，一下就背下來了。兩百行的詩句你頭一天給我，第二天我怕忘詞兒，拿著本兒，我必須要做的就是自個兒寫一遍，這詩不是誰的，是我寫的，我感覺這詩是我寫的我就不怕了。我就把它寫一遍，就拿著它，大概知道到哪兒我是翻頁兒，基本上我可以這樣就背下來了，就表演了。就是魯迅逝世紀

念多少週年呢，張瑞芳啊，王丹鳳啊好多人都在，就讓我在那個紀念會上背《一件小事》，這散文比詩難背得多啊，我就去背詩了。第二天把那本書拿著，我一看啊我底下的朋友都低著頭，就怕我忘詞兒，結果我很穩當的就把這個故事講了。我現在早上六點半自己聽英文，也不是為什麼，起先是為了鍛鍊別把很容易忘掉的事兒忘掉。現在要寫就常常想不起來，比如我把它提摟（做提的手勢）起來，也可以說提，好多這種詞兒都想不起來了。很傷心地告訴你，我曾經可以在電腦上自己處理文字的，很刻苦地學的，從兒童識字拼音法起，我不要什麼五筆字，我說這種不會記得，幹嗎跟它在一起啊。我就用「四八五」電腦練練練練，師範大學的家教教我做，自個兒能夠慢慢地打字了。我打了二十八封還不知二十九封我跟馮亦代的情書，我給李輝打了電話，我給你傳過去好嗎？他說你傳過來吧，我就嘎一聲傳過去了。我就又打電話給李輝，說傳過去了嗎？他說傳過來了呀，我說哎呀怎麼傳過去的呀？覺得非常奇怪。

邵　哦。您是用伊妹兒傳過去的？電腦傳過去的？

黃　嗯。

邵　好厲害。

黃　一點它就到了別處去了嘛，可我二十九封信呢真是那麼快就到了，我就覺得非常的快樂。現在我也許跟你們說說話就會發病，你們別害怕。我有好幾種病會常常發的。

邵　咱們歇會兒吧。

黃　沒那麼嚴重，歇會兒，你們歇，我還在心裡想著。後來有一陣我就胡裡胡塗地睡，睡來睡去睡不醒，起來叫我吃完飯又睡，後來覺得不對了，就去查腦子，已經栓塞了。有兩個栓塞點，我的左邊就輕度偏癱了，後來這樣子又有兩次，我居然還能夠給你們談五六十年前的事兒，也是很不容易的。它叫腔隙性腦栓塞。

慢慢兒地又找回來一點兒記憶。可是我想找回電腦記憶，我坐在那兒出冷汗也找不回來，我就說去去去，它對我這麼無情我就不理它了，我就還用手寫吧。我要理它不又得下好多功夫嗎？因為我不明白它，所以我就老用不好，比如剪下來留起來以後再用，後來我又不知道把它留哪兒了，我又著急，它老干擾我的創作思維。我那時用是雖然可以用了，但是我的創作思維快於我的打電腦的速度，想想看既然上天罰我忘了它我就忘它吧。我是寫得跟花臉似的但自個兒也是明白的，有些什麼新的想法就可以「得

兒」地加到哪兒，加在哪張稿紙犄角自個兒也明白。

小時候淘氣很難看，小斜眼兒，上海話叫斜白眼吧，就有一個黑眼珠到了眼睛的中間。在青島又曬得跟黑炭條似的，頭髮是黃毛還翹著。

邵　好頑皮的一個小姑娘。

黃　好難看啦。我就記得一年級上的是江蘇路小學，那時候我的那個老師我還寫過，叫姜老師。那老師選學生，見沒人選我，那個圓圓胖胖的老師就說：「我要她，我要這個小斜眼兒。」

邵　那個時候老師選學生嗎？

黃　分班，其實沒有什麼考試，分班就一籮一籮趕啦，高中低先讓我們站成排，然後是哪一排，哪一排，然後再選一下嘛，大概是這麼樣的。他說要我這小斜眼兒也沒有傷我的自尊，我很少有自卑的。

邵　後來到班上是不是背書背得特別好？

黃　背書不要說了，背書背得特別好。後來被男老師喜歡就要命了。到了十六歲男老師喜歡，全班起鬨。

邵　年輕的男老師？

黃　中年的男老師。全班都看出來了，老叫我起來答問題，跟四十個學生講課說就跟黃宗英一個人講。

邵　眼睛直瞪瞪的盯著您？

黃　講來講去就講到我這兒來了。我就不上學了，我不上了。那時候在天津耀華，也就是十六歲上半年吧。下半年就到上海了。

邵　是不是就因為這老師在追您？

黃　還因有點兒病。他一喊黃宗英全班就無緣無故地笑了。這對一個少女來說不管怎麼樣臉上都有點兒掛不住，害怕上這堂課。那是個很好的學校。

邵　哥哥宗江先到了上海吧。

黃　這個你去問宗江。宗江唸書念得也不願意念了，也是尋找出路。那時候中旅的戲也是我們挺喜歡看的，他到了上海，到了上海職業劇團，他就給家裡來了一封信，那張紙也就這麼大吧（用手比劃）：「吾妹，劇團正在用人之秋，盼妹能南下，看能幹點兒什麼。你大哥，娘好吧？」像便條兒一樣的蛤蟆字螃蟹字。我看見了，我說：「娘，大哥讓我到上海去有事兒做，他們劇團正在用人之秋，大哥也幹戲了，我也去跟他去幹點兒雜活去吧。劇團裡需要用人呢，就是什麼後台前台都需要用人。」

黃　我父親四十七週歲得傷寒症肺病去世的。我從小愛看小說《小婦人》

（LITTLE WOMEN），老大是一個很端莊的大姐，老二是一個很頑皮的像男性的孩子，老三老是做善良的事情，最後讓她去照顧一個傷寒的女孩子，她自己也得傷寒死掉了。我在家庭裡頭做這個幫助父親母親姐姐的事情。想自己做佩斯這樣一個姑娘，到開灤礦務局去做護士，不花學費還上學學醫，還有點津貼，可以扶助弟弟，想賺錢養家。我在家裡臨摹《靈飛經》小字，在文秘方面學會了英文打字，我這人，沒看懂的文件我也打，因為打字是不看文，只看字的，我打字打得不慢，怪吧？這時候來了哥哥的信，我帶著簡愛的小提包小手提箱就跟著我六叔一家（他們南下定居）到上海了。我一到上海就先到哥哥住的地方——辣斐德路，就是現在的復興西路，桃園村。一張單人床，我哥哥就搭一個地鋪在我的床前，我要是要起來呢，我那腳就到了我哥哥的床上，挺Romantic。我哥哥說我這個名字黃宗江在上海話不叫黃宗江，叫王宗剛（用上海話說），人家叫王宗剛你就下去開門問他什麼事情？他就走了。不一會兒我就聽人叫王宗剛，王宗剛，我就跑下去了，我說我哥哥不在家，您是誰？王宗剛，賣黃鬆糕的。聽不懂，是一個音吧。後來到了晚上，在喬家柵去吃了一碗餛飩麵，一半餛飩一半面，吃也吃得飽，味道也好。到了卡爾登（長江劇場）的後台，從辣斐德路到長江劇場那個路反正挺遠的，我們都是走著來走著去的，捨不得那三四分錢的車票，反正年輕，覺不著長，就覺得馬路短腿長，腿長馬路短。進去的時候就說宗江的妹妹來了，就聽見一個北京話：「呃，這個兒頭！我可不跟他配戲。綠豆芽……」我們到後台去，他化妝我就看他化妝。後來就見了黃佐臨，吳仞之，姚克，上職劇團的三大頭。那時候我不知道開會是什麼，因為我沒開過什麼會。圍繞我們劇團有李健吾，有時候他們來導演，有時候他們來泡後台。

邵　泡後台就是聊天吧。休息一下吧。

　　宗英老師甜甜地說：「下一個節目，吃巧克力。」

邵　您能吃巧克力嗎？

黃　上帝沒有告訴我說非得聽醫生的。

邵　看來黃老師特別喜歡吃巧克力。

黃　巧克力姑娘（用上海話說：「甜姐兒」）。有一個說法，巧克力是有百利而無一害。我忘了把它剪下來貼在牆上，人家就不會送什麼百事可樂了。我演《甜姐兒》時上海益民糖果廠每天送我兩包「甜甜蜜蜜」糖，隔一個時候就送我讓我請全體職員、演員吃的。另外，每禮拜送我一盒巧克力。

《甜姐兒》是巧克力姑娘，胡導導的。我從小就喜歡吃巧克力，我們家就是經濟情況好時也不是天天給孩子吃巧克力。（指示褓母）：把它（指巧克力）收到我看不見的地方。

黃　那天晚上就認識了吳仞之。他說跟著我來咱們登記一下道具。底下我就偷偷問大哥什麼叫道具？又不是和尚廟道士觀，哪兒來的道具？他說你看過劇本沒有啊？我說我看過劇本啊，莎士比亞我看全了呀。哥說道具就是戲裡頭用的東西，大的床叫大道具，小的化妝盒叫小道具，就登記這些東西。哦，當天晚上一直幹到吃晚飯。吃晚飯就叫蛋炒飯，我的基本餐就是蛋炒飯，經常吃蛋炒飯。劇團賺點錢我就吃肉絲蛋炒飯，劇團大滿月了，劇團加薪了，我就叫什錦蛋炒飯。

邵　演《蛻變》時吃什錦蛋炒飯？

黃　當時演《蛻變》，就把我擱在那個燈光台，就是側幕下場門兒樓上，我在那個地方看《蛻變》，我一看，看得我汗毛一翎一翎的，眼淚劈裡啪啦地流，為什麼呢？我是從淪陷區來的，他們還可以喊打倒日本帝國主義，他們還可以罵日本，我就鼓掌鼓得沒完啦，（丹尼演的）丁大夫就是秉公仗義什麼的，全體站起來致敬，包廂，二樓，插著好多燈呢。

邵　您管燈光嗎？

黃　我哪管燈光啊，我當時跟燈光站在一起。

邵　吳仞之先生那時候是管燈光的吧？

黃　管家婆，管燈光的我現在想不起來了。劇團草創嘛，他在那兒搞道具登記，效果登記，他搞導演啦，他在那兒點家當呢，非常高興。我跟我哥哥一塊兒到後台去，我對黃佐臨說是太好了太好了，對誰都說這太好了太好了，特別高興。咱參加了一個進步的團體。接著第二天就讓我管道具登記，一走神，它是兔子我寫了一個公雞，越規矩的時候我越毛糙。黃佐臨說你首先就登道具，登道具還好，就是實物一個一個，家當也不多，反正字兒還寫得清楚，很圓滿地完成任務。我那時的字兒比現在的好。第二天他說明天我們登記效果，我又不說話了，回家問：「大哥，人家笑了哭了我怎麼登記？」他哈哈大笑，他說效果就是怎麼來的吧，下雨啊就是拿那個大笸籮抖啊，打雷是拿大鐵片啊，道具的槍啊，道具的什麼馬蹄聲啊。「大哥」我說，「如果是讓我考劇團我大概是考不進來了。」效果登記完了，吳說你到佐臨那兒去領任務吧。到了黃佐臨那兒，我說他那兒的事兒完了，我到你這來領任務了，他說，就做場記吧。全場每一個女演員的戲

你都要看熟，就在音樂台看戲吧。音樂台設在台口嘛。話劇，我覺得那個時候沒有樂隊，到了什麼時候？到了得想法子賺錢的時候才有樂隊。

邵　記住每一個女演員的台詞？

黃　哎。

邵　您的記性特別好，立刻就記住了吧。

黃　白記。

邵　沒有上場？

黃　在佈景片子後邊兒。或者是給她們提詞兒。他們那個《蛻變》是不用提詞兒，換新戲就得提詞兒。《邊城的故事》誰知道我是演那個民女甲還是乙啊，穿一個大袍子包起來。我們那時候常常是日夜兩場的，日場完了我就不下妝，就登台謝幕，就帶著這個妝就一直等到夜場。談工資，一個月是實習大概給我十塊錢吧，他們大概十六塊錢。

邵　您到上海是什麼時候，那時已經淪陷了是吧？

黃　我昨天算了算，在一九四一年九月，還是孤島時期。

邵　那就是上職快演《蛻變》了。

黃　已經演《蛻變》了，《蛻變》已經演紅了。

邵　哦，演紅的時候您到的上海？

黃　我到的是上海職業劇團的卡爾登劇院，不是先去劇藝社。

邵　十二月八號淪陷的那一天您在？

黃　十二月八號大家夥兒都知道出事兒了，我看到的是我們的票房封了。再以前呢就是我們在 Rehearsal Room（排練室）就開了一個一句話的會。

邵　一句什麼話？

黃　黃佐臨就說到 Rehearsal Room（排練室），因為是在蘭心嘛，門上寫著 Rehearsal Room。大家都老老實實的，從來沒有那麼老實過，我們都是打打鬧鬧說說笑笑走的嘛。大家都悶頭到了排練室，我還記得很清楚，因為這一刻很嚴肅，我小不拉子沒找著椅子就坐在捲起的地毯上，旁邊好像是胡小菡，double bass 大提琴的影子就照過來，顯得房間暗了，然後黃佐臨看大家都來了就說了一句話：「咱們不給日本人幹！好了，散會。」宗英想了一想，說：到蘭心好像不是上海職業劇團。我們未必是十二月八號開的那個會。

邵註：查《申報》，四一年十二月八日上職在卡爾登演《邊城的故事》。黃佐臨同人最早到蘭心的時間是在四二年七月十五日，演《福爾摩斯》。只演了一天蘭心就被日本人查封了。上面那個場面可能發生在那時。

邵　大概是十二月二十號左右，我記得書裡寫的上職和上海劇藝社都解散。過完元旦，在春節的時候美藝就開始演……？

黃　《王寶釧》。那段時間以後。

（胡導老師從門口進來。）

黃　我們都吃過巧克力了。《甜姐兒》原來叫《巧克力姑娘》吧？

胡　叫《賣糖小女》。她（手指黃）就是巧克力姑娘。

邵　《夢裡京華》呢？

黃　我沒有演。

邵　接著是辣斐日夜兩場的《春》，春是胡老導的。您和宗江夏霞都演了。

黃　我演很少的戲，演那個妹妹。

胡　她演淑華。一個敢想敢說的這麼個角色。

黃　二楞子。

邵　搬到佐臨家是在淪陷之後嗎？

黃　佐臨問我們在忙什麼？我們說我們在找房子，房東把房子頂了賣了，他們預備到香港去，那時候我們的房子不能住了，在找房子。

黃　他說：「別找了，到我家去吧。我象徵性地收你們一點錢，省得你們老覺得不安，就收一斗米的錢。」一斗米是八塊還是十塊錢？石揮吃飯要吃三大碗。

邵　石揮在家裡又練英文又練功的吧？

黃　石揮在家裡頭怎麼刻苦我不太看得見，我也不太敢理他。

邵　他很驕傲？

黃　沒有，應該說他很沉默，驕傲倒不太覺得。

邵　我看您文章上寫的，在佐臨先生家，佐臨讓您頂書走台步。

黃　後來佐臨讓我給他平反，他說讓人頂書不是他的教學方法。他最反對了。

邵　是丹尼讓頂的嗎？

黃　也不是丹尼，是石揮。

邵　是小師父啊。

黃　現在我在台上我很有台風的是吧，胡導？這個石揮有功勞的，當初演戲的

時候我的腿老動來動去的，無意識的。他說：「你那麼高的個兒，動來動去幹什麼？話劇舞台每動一下都有它的目的的，你這樣晃是毫無目的的。你站定了就站定了，要走你就走，你要走四步就不能走三步，要走三步就不能走五步，你的腳是要演戲的，不是讓你在那兒亂動的。」後來我上台特別釘得住，在台上特別的有分量。《甜姐兒》就是因為演得破紀錄，演了一百多場，這胡導也是知道的，那是第二次復演的時候，頭一次演的時候沒怎麼叫響。第一次就是十二月八號以後，後來新成立的劇團演《甜姐兒》，一般。

邵　噢，在蘭心演的？

黃　在蘭心演的時候就是已經紅起來了。開始不太紅，一般。

邵　為什麼？

黃　往前說，我們曾經合在一起叫榮偉劇團，榮偉是黃金榮的兒子叫黃偉在一個大集團裡頭，我哥哥的名聲也上來了，馬徐維邦找人演秋海棠，先找的我哥哥，我哥哥沒接。

邵　那個時候就找了嗎？應該比榮偉再晚一點。

黃　我以此來說明我哥哥的話劇地位，就是跟石揮有點對峙，是天無二日啊，國無二君嘛，有一點說不出的糾葛。

邵　您沒到別的劇團就是因為您是跟哥哥吧？

黃　跟哥哥。

邵　您還記得當時上演《秋》的情形嗎？當時報上說是太平洋戰爭後話劇界的大聯合，對觀眾來說是一劑強心劑。

黃　榮偉後來解散了。

邵　夏天就解散了。華藝在卡爾登演了一個《人世間》，有沒有您？

黃　沒有我，是林彬。

邵　《鴛鴦劍》裡有您。

黃　我和黃宗江。

胡　他們兄妹倆人演的男女主角。

黃　他是演少數民族苗族，有特別的印象是我哥哥的那個精彩的死，我哥哥不是說像那個羅密歐與朱麗葉一樣的，他趕到來我已經假死在那兒，他就自殺，自殺之前他又舞劍……

胡　又劈祖宗牌位。

黃　我不知道，我閉著眼睛在那兒，我死在舞台上不能睜眼。劈祖宗牌位，然

後要滾翻了，然後怎麼著就死了。他死了我就醒了，我看見他死了，我拿起刀子就把自己給刺死了，因為我覺得我再也不能滾翻了。他把怎麼死的演得淋漓盡致。

胡　你應該有個印象，我對你那段戲沒有排好，宗江文章裡後來寫了，你說我是實力派讓我想辦法。

黃　沒有辦法啦，他已經把那戲唱得別人沒辦法再唱下去了。說我是馬馬虎虎就死了，這確實。在那場戲裡我一看見他死了之後，立刻就拿刀自盡了。

胡　芙蓉草特地到後台來看宗江，和宗江交上朋友了。

黃　芙蓉草說，你們這話劇還沒有鑼鼓點兒，黃宗江的戲鑼鼓點兒都在身上了。

邵　請接著談談你們的《甜姐兒》啊。

黃　《甜姐兒》第一次演賣票是平平的，開始不是很瘋的。好像第二次我從北京再回到國華再排演的時候，在金都大戲院就演得下不來了。那時候報上就寫出什麼小寡婦重做馮婦，拿我的私生活來號召觀眾。

邵　有一段時間好像您心情很不好，到北方去了以後，後來又……

黃　再回上海。我跟他（指異方）結婚，他十八天之後就死了。他是心臟病，到現在不知道什麼心臟病。

邵　雜誌上有一個專欄，上面也有他的照片。

黃　二十三歲，他本來是學神學的。他也是燕京大學的學生，他其實大概在音專學作曲和指揮。當時我們的樂隊就是他們那些人。

邵　結婚才十八天。後來呢？

黃　他們家裡都信神，他母親就希望我做修女，希望我把自己貢獻給神，天天帶著我去祈禱，他們那個祈禱很野的：「啊，主啊，上帝啊，請憐憫我們啊，請降臨啊。」一大群寡婦孤女老太婆，叫婦女唱經班，她就希望我奉獻給主。我這什麼也不信的人突然間冒出來要把自己奉獻給主覺得不可思議，從小自由平等博愛。我吃完早飯就拿一本《約翰·克里斯多夫》到山上去看書去了。後來上海來人接我，就是戴耘和林寶齡。戴耘是地下黨員，林寶齡是國民黨特務。

邵　他們倆怎麼弄到一塊兒了？

黃　就是他們倆人一塊兒來接我的。

胡　林是男的還是女的？

黃　男的，很帥的。

胡　是不是沈浩原來那個丈夫啊？

黃　誰的丈夫也不是。是他們解放以後告訴宗江的，他們想發展我，後來覺得我這個人太迷糊，太糊塗不可靠。

邵　但戴耘是共產黨啊！

黃　共產黨也想發展我，也因為我太糊塗，太迷糊沒有發展，也把我做黨的力量來使用。

邵　共產黨地下工作者和國民黨特務他們倆一塊兒去接您，他們互相之間知道對方的身份嗎？

黃　都不知道，可能作為同一劇團的人，當時頭是李伯龍，我回來就到金都了，到國華劇社了。

邵　回到國華您演的第一個戲是什麼呢？

黃　是《甜姐兒》。

邵　就是《甜姐兒》，就在金都吧。

黃　一共演了一百一十多場是吧？現在我回頭再說，黃佐臨說我們不跟日本人幹，就停了一陣子，後來因為那個川喜多長政手伸向了電影，沒有伸向話劇，劇團慢慢恢復起來了。解放後我入黨的時候，別人就批評。當時黨給我們這個劇團有指示，要攏住這個劇團，不要放棄這個陣地。要團結這一批人，可以演一些兒女情長，風花雪夜，無傷大雅的戲來保好戲。所以黃佐臨他們就又出來了。五六年高級知識份子的那個文件出來之後，起先老培養我上黨訓班，後來人家都加入黨了，就沒我，我也不明白怎麼回事兒。後來黨對高級知識份子的政策出來之後，登在報上。因為我是高知，我怎麼會想到我是高知？劇團可以說大學生不斷，就我的文化比較低。與大學生聚在一起，在前途茫茫的時候都陷入獻身藝術的夢，我就是在這個大學生藝術團裡頭成長的。

在五一節的一個夜晚，張駿祥講述自己的經歷一直講到他後來出國，講到一點半，一點四十之後通過（入黨）了。就輪到我了，我講了五分鐘，後來也就通過（入黨）了。（開懷大笑）

邵　您剛才談到的可以演一些戲來保住好戲這段話是……？

黃　這段話是說：我入黨的時候有人說我不該走開。

胡　說她不應該離開這個陣地。事實上就是柏李、戴耘攏住了這個劇團嘛。原來上海劇藝社就是共產黨的地下黨員搞的嘛。

黃　先演《儂發痴》又叫《處女的心》。

胡　最早的時候太平洋戰爭爆發不久，在美藝劇社的第一個戲就是《儂發痴》。

我想起來了，美藝劇團演的第一個戲主要演《結婚》，加一出獨幕劇。

黃　《結婚》是個什麼戲？

胡　是果戈里的戲，就是最早洪謨在上海劇社就排過的，後來上海劇藝社以後他們臨時拿不出來戲就拿這個戲替代，原來小鳳他們都演著，這個戲很短。

黃　我知道，我墊過一個戲。我來墊一個戲，開場白的一個戲。

胡　就是黃宗江黃宗英，實際上黃佐臨導演的《儂發痴》。

邵　您還記得淪陷之後不給日本人幹的方針嗎？

黃　就沒有人再提了，不知道。我後來離開劇團想到北京去上大學，我就說我老演這種沒有意思的戲。他們接我回來的時候國華正在演楊絳的《弄真成假》，沙莉演的。後來我演的是《甜姐兒》。

邵　我看到您寫的一篇文章說，「文革時，有人問，當時汪政府出來讓大家演《家》的時候，您參加過嗎？您說，可能我演過吧。」我看後直急，我在廣告上沒有看到您的名字嘛，您怎麼自己給自己背黑鍋呢。我想，什麼時候見到您一定要告訴您。

黃　我先不承認演過，我說我沒演過，他們都說你演了的，我說我想我沒有為收回租界演這個戲。但我沒有覺悟覺得收回租界是不好的，是吧？我不會說收回租界是反動的，那我就演過吧。過幾天他們又來了，說你這個人不老實，那時候你根本不在上海你怎麼演？

邵　您還記得演過《甜姐兒》（查《申報》廣告，下同。四一年四月一日～六月十二日、一〇四場；一九四五年三月二日～四月十日、黃宗英主演，共計一六〇多場，魏於潛編劇，章傑導演，金都劇場，國華劇社）之後還演過什麼？

黃　《甜姐兒》《荳蔻年華》（范禹編劇，章傑導演，四四年十月二十一日～十二月十日，五十八場，二十二日換《上海屋簷下》）勃朗寧姐妹的「Wuthering Heights」《呼嘯山莊》，英文譯名《魂歸離恨天》（七月二十七日～九月二十四日），觀眾也是喜歡的，笑聲不斷。

邵　對這些戲觀眾反應如何？

黃　賣座都不錯，在劇團那我也是搖錢樹吧，一有我演出，劇團的票房就賣座。後來要求演好戲嗎，像《晚宴》。《晚宴》其實我也上台了，台底下沒有多少人。

胡　那是早期了。

黃　他們就演那種可以上的那種戲。在排《一年間》沒有我的事兒，我不開心。我們是上下午在舞台上，早上排戲。

胡　是哪個劇團排的？

黃　國華。

胡　後來沒演吧？

黃　沒演，不能演。

邵　您在北京時您的婆婆想讓你做修女？

黃　人生如夢，我第一次到上海高興啊，我喜歡上海，喜歡辣斐德路那條路，喜歡在辣斐那個屋子排戲，喜歡那個場景──包括碰到英茵的那個追悼會，每個人發一張紙唱：「再見吧英茵，安息吧英茵。」領著咱們唱。回來就是在北京我已經不能呆了，讓我做修女我當然不能去做修女。臨走時婆婆把我帶到神父那裡，神父就說你要走毀滅的路，婆婆買了件皮大衣給我送行，他們來接我，我說媽媽我沒有當修女的命，還是讓我走吧，我婆婆就放我走了。

邵　您第二次回到上海有什麼印象？

黃　感傷，也有快活，因為朋友是老朋友，可事過境遷，有點憂鬱。我長大了。

邵　是的，長大了，經過了悲歡離合。看雜誌上那陣兒有些您的文章，您在北方時就有北方來信。請您談談對那段時期話劇的總體印象。

黃　我覺得我們在淪陷區的話劇啊，各個劇團都還是比較努力的，演得還是比較好的。我們在換新戲的時候都差不多停一天嘛，就看別的團的戲，我覺得都挺認真，在那個夾縫裡頭生存。中旅一直在演，我去看中旅唐若青的《魂歸離恨天》，她在台上一直站著冷啊，帶個熱水袋，演到半場還讓後邊給她換一個。明星制有點兒末路了吧。

邵　《秋海棠》您看過嗎？什麼印象？

黃　看過，很感動，對盧碧雲的戲，對石揮的戲，對英子的戲。就是石揮那一聲：梅寶，寶貝，惹人淚下如雨。

邵　您個人跟日本人接觸過嗎？

黃　東洋軍呢，武漢裕華大樓事件之後，這就是在上海邀請我們去勞軍舞會，（裕華大樓事件就是燈熄了強姦舞伴），那個大樓事件之後，在上海想再組織一場，當時我找醫生朋友給我打了一針發燒的針，進了醫院……。

胡　那已經是中央軍了。

黃　我們還在天津演過戲呢。南北劇社，第二次，我走了，到天津去。先不是戴耘他們來接我，先是孫道臨來找我，說咱們不演戲了，咱們還有家，還可以幹別的，我可以翻譯點什麼，你也還可以上學，可是老老少少的怎麼

辦呢？求你還是回去演戲。他跟衛禹平一起來的，老老少少的吃喝什麼沒有，我們在天津演《甜姐兒》。跟北京一批人，孫道臨、上官雲珠。在大光明演了三個戲，一個叫《瘋狂世家》，忘了是黃宗江翻譯的還是誰翻譯的，兩個瘋了的老太太殺人狂。還在燕京大學演。

邵　這個期間您看過日本片子嗎？比如李香蘭的《支那之夜》？

黃　沒看過，我就是看她的賣糖歌，《萬世流芳》。

邵　那是中聯（中華聯合制片股份有限公司，華影的前身，一九四二年四月成立）拍的，您當時對中聯有什麼印象？

黃　我不理他們，我們劇團解散了，他們劇團有個叫黃漢導演找我來演一個女主角，我沒演。後來是歐陽沙菲演的，歐陽沙菲從此紅了起來。在Rehearsal Room（排練室）開了會之後，我們都已經是金星影業公司簽了合同的基本演員，金星公司的經理叫周劍雲，他做了一件好事，把我們這二十幾個人的名單沒有報給川喜多長政，所以我們留下來了。

邵　要是報給了川喜多長政，他們會強迫你們嗎？

黃　上報了你要說不幹的話可能要會發生什麼，我們也不知道。

邵　當時你們下面有沒有正式開會？

黃　解放以後開會對我是一個新詞兒似的。我在美藝演過《結婚進行曲》，是陳白塵編劇的。他們把我接來之後我沒地兒住就住在李伯龍家裡，跟他太太和小姐住在一間大房間裡頭。李伯龍每天下了戲他要跟前台結帳，騎個摩托車他要我等他，他拿摩托車帶我。我說不行你帶著帶著人就把人帶沒了。有個笑話，他人矮，他騎著小車過紅綠燈的時候，中叔皇就把兩個腿站起來歇一歇，他就走了。（哈哈哈）他太太有一次坐到他後邊，他回家去就找他太太找不著，不知道他太太到哪裡去了。他太太回來說，你過馬路也不招呼我，你自己就走了。所以我不能坐他的車。他每天回來，不管多晚，先塞給我兩瓶冰的牛奶，我說一瓶夠了，他說喝兩瓶吧，營養營養，你那麼瘦。

邵　他是地下黨員吧？

胡　不是，但他為地下黨做工作。他很有學問，是個翻譯家，他英語很好的啊。

黃　後來把他劃成資產階級了我覺得不太對。

胡　按毛主席的階級劃分法他是資產階級啊。

黃　我昨天一直在想，八大頭牌你知道嗎？

邵　那天在白穆先生家還談到了，您想起來了嗎？都有誰呢？

黃　有石揮，還有盧碧雲，有人提到她嗎？盧碧雲是個很好的演員，後來到台灣去了，應該提她一提。

邵　一九四五年五月三、四日在金城大戲院演出《家》，您還記得嗎？

黃　是因為當時話劇著名女演員英子女士生肺結核，住虹橋醫院，將不治，她已沒錢付費，話劇界名演員就湊起來為她義演兩場，收入除掉開銷，盡數給英子治病並料理後事。平時我在《家》中飾演梅，這兩場我演英子的角色鳴鳳，想到英子快死了，我在台上演到悲處，哭得妝都沒有了，手絹可擰出水來。

邵　您見過張愛玲嗎？

黃　我可能見過，沒有印象。當時還有一個叫潘什麼什麼？

邵　潘柳黛。

黃　潘柳黛。反正有兩個穿著很奇特的人有一次在我眼前出現了。如果是張愛玲一個人出現我不奇怪，兩個人都是奇裝異服，我就記住了。我沒看過她的小說，我看過徐訏的小說。想不起來了，以後我想起什麼來再告訴你。

5
訪白穆

白穆，1920 年出生，原籍浙江寧波，生於天津。當過學徒、雜工。17 歲時在獨幕劇《洞房花燭夜》首次扮演角色。1941 年加入中國旅行劇團任演員。淪陷期間從未中斷過演藝活動，1944 年被譽為上海八大頭牌話劇演員之一。1947 年從影。1949 年後歷任上海電影製片廠演員、演員劇團副團長。

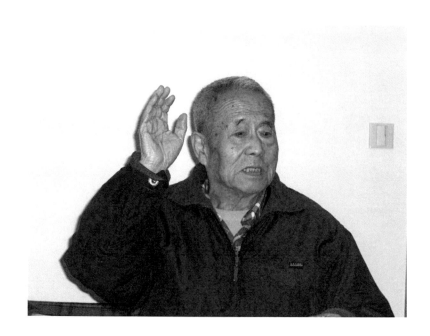

時間：2006 年 2 月 18 日下午 3 點
地點：上海新華路白穆宅
參加者：胡導

胡　她（指邵）有個什麼想法呢，就是中國的地圖是秋海棠的葉子，在抗戰時期劃在秋海棠臉上的十字就意味著作者視為中國地圖被日本人傷害，這個是她發現的，我以前沒有發現過，她的文章就是談這個事兒。這個事兒顧仲彝都沒有講過。

白　有這樣的感覺，但沒有人講過。

胡　以前黃佐臨也沒有講過，費穆也沒有講過，誰也沒有講過。

白　寫文章的一些其它理論家們也沒有反映過。

邵　當時想到也不敢說的呀，當時你們是在淪陷區啊。

白　是淪陷啊，淪陷以後這個問題說還是可以說的，是吧？

邵　你們不認為我有一點兒牽強附會嗎？

白　那到不是。因為你這樣一來呢，恰好（作手勢在臉上劃十字）這個這個……我們很遺憾的就是上海這麼多人沒有意識到這個問題。可能也沒有看到你這篇文章。

邵　我這篇文章剛出來。

白　當時也沒有人這麼議論這方面的事兒。

胡　這個是一個了不起的發現，連秦瘦鷗自個兒也沒說過。

邵　秦瘦鷗在文本中寫明的啊。

胡　沒有人說過這個事兒。她給洪謨談了兩次，昨天給喬奇談了一次。我想到很多人年紀太大了，像柏李，前幾天我跟她還談得很好，現在怎麼家裡人說她神智不太清楚了。她（指邵）很想請你談談在孤島時期你從北方來參加上海淪陷區劇團的演出的情況。跟你請教請教。

白　那段時間前後相差就兩三年，但那兩三年跟現在比的感覺好像兩三代人的感覺。說到我們這些人到上海來其中有這麼一個原因。我大概是一九四一年的上半年或者是四〇年的下半年進了租界。日本人進租界的十二‧八是哪一年？

邵　四一年十二月八號，太平洋戰爭爆發。

白　我是十二月八號以前就到上海了。

邵　您是從北京來的？

白　我是從北京來的。

邵　為什麼從北京來？

白　從四〇年開始，北京有些業餘從事話劇人都陸陸續續地往上海跑，後來我們互相發現也就都是愛好話劇或者是愛好戲劇運動的人。上海原來的一部分人抗戰之後就陸續從上海到重慶，其中還有少數人到了延安，就這樣叉起來的。這應該說從三八年開始，這時間這麼叉過來了，所以變成這麼幾撥人。最早從北京來的人就是石揮，大概是四〇年，他怎麼來的呢？因為上海都沒有什麼關係啊，他就是根據北大教授陳綿的一封信。陳綿和中旅的唐槐秋兩人曾經在法國讀書，都是留法學生。陳綿大概是搞文學藝術這類東西，唐槐秋是學航空的，所以感覺很奇怪，一個學航空的人，怎麼後來航空回來沒有任何作為，一頭就扎到話劇裡邊去了。這樣他到北京時兩人熟悉了，本來都是在法國留學，雖然學的科目不是一樣，但是都是那一代的留學生囉。陳綿可能也有點兒文學底子囉，對話劇特別喜歡。陳綿的家庭在北京也算是大家族了，我曾經到北京他家去過，因為沒地方排戲，話劇也有些業餘活動啊，那就在陳綿家裡排戲。我現在回憶起來陳綿家裡雖說不富麗，但相當堂皇啊，很大很大的屋子，他的愛人是法國人。由於唐槐秋，陳綿他們兩人這樣的關係，需要有些參加話劇活動的人啦。我和石揮兩個人還不是在同期，石揮到上海的時候，我在北京也並不認識石揮，因為我們從來沒有在一起活動過嘛。他最早來上海，他開風氣之先。接下來就是黃宗江啊，黃宗英啊，丁力好像晚一點，我感覺比我還晚來。

胡　丁力是四二年來的。

白　那比我還晚一些。我是怎麼來上海的呢，吳漾從北京也到上海來，我在北京跟吳漾的關係很好，有這麼一條線說你來了，就一個個串起來了。

邵　像現在到外國一樣，拔蘿蔔似的，一個連著一個。

白　對對，就是這麼個意思。我是因為吳漾他先來，大概是四一年年初左右到的上海，他是什麼關係來的我就不知道了。他來了考進上海劇藝社，這大概就是四一年的事情。

胡　他考進上海劇藝社正好是上海劇藝社分家。上海職業劇團分出去，吳漾就演那個《北京人》。

白　上海劇藝社變成一個大團體，人數還不少呢。那個時候的大團體規模跟現在不好比了，那時候大團體有三四十人就是了不起的大團體，現在一個劇團總是一百多口人。就在這麼個情況下吳漾加入了上海劇藝社，到上海劇

藝社排了《北京人》，戴耘那時候和他們都在一起，就這一部分人了，我就是根據這個。吳漾先到上海來了，我們在北京聽信兒，他說我考進上海劇藝社了，我們得到這個消息周圍幾個人很高興啊，我們大概也有出頭之日了。到底想幹什麼呢，很坦率的說，有沒有一些政治色彩的想法呢，我應該承認至少我沒有，他們有沒有我就不敢說了。我們一個勁兒的大願望就是，我只要進劇團演出，能夠參加職業話劇團。

邵　當時您多少歲？

白　二十一歲。

邵　在北京的時候你們屬於那個劇團？沒有劇團？業餘的？

白　演出就叫北京劇社。實際沒有這個劇社，就說沒有什麼形啊，有一個劇團必須有團址啊，這些都沒有的，就是有一些人，散佈到四面八方的。

邵　就是有戲大家就聚在一塊兒演。

白　有戲了就大家約，就是這樣活動。

邵　您四一年到了上海以後呢？

白　四一年到了上海印象很清晰，我到上海的時候日本人還沒有進租界，所以十二月八號印象很深，我正好住在外灘一個朋友家，半夜日本人的炮轟轟的，真是親眼看見的。兩三天後日本人進租界，再過一段時間英美人就都戴著紅箍在手臂上，這段我都親自經歷了。

胡　那時候你還沒有參加劇團？

白　參加啦。

胡　哪個？

白　中旅。我到上海就到了中旅。我到中旅和石揮是一個路子，就是陳綿寫信給唐槐秋先生，因為他們關係最好。石揮第一個到上海是託陳綿給他寫信，陳綿也樂意給他寫信，當時我並不在場。後來我知道這個情況之後，我就和陳綿這樣說：「陳先生，我也想去上海。」他那個意思好像是你幹什麼去？我說我也想參加話劇活動。他說好那你去啊，我說你給我寫一封介紹信，我在那裡沒有人認識，他說你讓我怎麼寫呢？聽說你給石揮寫了，差不多那個意思，介紹我去得了。他說好好，非常隨便的，當場在家裡拿個筆就寫了，好像一共還不到二十個字，就是寫了一個便條給我，我拿了便條就從北京到了上海。到上海時大概是夏天，兩個印象，一個從火車站到租界要過外灘的外白渡橋，外灘還有一個日本人的崗口，日本人拿槍站在那兒，每個中國人過去都要這樣（做鞠躬姿勢），過一個人就要

這樣，他看你不順眼了就把你拿下，你要有麻煩了，有的也就過去了，這個印象最深。第二個印象就是他們進了租界沒有多久，我在蘭心劇場就看見有些男男女女的外國人，英美人，歐洲人在那個咖啡館約會，像告別似的。他們一部分人統統被弄到浦東去了，都弄到集中營去了，這個給我的印象是最深最深的。他們那時候戴上紅袖章，就像我們文革時候紅衛兵戴的一樣。

邵　那是敵國標誌。

胡　那時候你在中旅參加演什麼戲？

白　第一個戲《羅密歐朱麗葉》，在一個小劇場。

胡　按照原裝演出？

白　我那時候又不懂，什麼原裝不原裝，這個導演叫趙燕士，是文明戲的導演吧？後來他就給滬劇團還是越劇團寫劇本。

胡　那時候演羅密歐是誰啊？

白　不知道，說不清，和北京的演出差不多，都是四面八方的。

邵　是不是在綠寶劇場？

白　不是綠寶，就是原來那個滬光電影院不到，就在延安路上。

胡　龍門是吧？

白　對了，是龍門。

邵　龍門大概多少觀眾？特別少吧？

白　大概最少也有五六百觀眾。

邵　當時您演《羅密歐與朱麗葉》不是中旅嗎？

白　不是中旅，我還沒有加入中旅。

邵　您拿了那張便條一開始還沒有進中旅？

白　還沒有進去。因為當時有一個叫侯景夫的演員你還認識（問胡導）？跟吳漾住在一起的，後來到香港去了，改名叫侯一軍，這個人已經沒有了。我這張陳綿博士的便條就是通過侯景夫轉到唐槐秋手裡的，唐槐秋這個人很爽，說：「好好，你讓他來看一看吧。」不久侯轉告我唐先生想看看你，就像談生意一樣看看。唐始終給我的印象是很好很好，很慈很慈，他說：「好吧好吧，進來吧。」就這麼進來了。進來就幹了半年啊，前幾個月基本上無戲，也沒有替人演出，我們沒有什麼地位。那麼有時候到後台看看，幫他們做做事情嘛，做做配音、效果，這個我印象最深了，就是敲打兩個竹筒仿馬蹄聲，就搞這些。

胡　那演什麼戲啊？

白　戲都忘了，反正他們在台上演《梅蘿香》。

胡　《梅蘿香》你沒有演？

白　沒有演，沒有演，演不上戲。

胡　那時候中旅人不多的呀。

白　人不多。趙恕、湯琦、陳玉麟、唐若青台柱了，吳漾不在。那麼石揮原來也就是這個路線，我是跟石揮這條路線相同。後來我知道石揮先到中旅，再到劇藝社。十二月八號以後，日本人就進了租界，這時候我有的時候就跟著一些個雜牌劇團跑跑碼頭，轉一轉，到南京啊，到揚州啊，就像跑碼頭一樣。

胡　還沒有進入中旅嗎？

白　已經進了中旅。進入中旅演了兩個戲之後，我又出來了，很方便，出來進去也無所謂。

邵　也沒合同。

白　沒有合同。進中旅就講清楚了，我就是中旅的人，我就是中旅劇團的演員。

邵　有工資嗎？

白　有一點兒。

邵　大概多少錢？二十、三十？

白　那不止，以我們現在這個標準大概七八十塊錢吧。

邵　太平洋戰爭爆發以後只有中旅沒有解散，上職（上海職業劇團）、上藝（上海劇藝社）都解散了。

白　上職是怎麼解散的？這個我們不知道。

邵　太平洋戰爭以後他們都登報宣佈解散了，只有中旅沒有。

白　它這塊牌子還繼續存在，還是唐槐秋任團長，唐若青是主演，這個一直存在到抗日戰爭勝利之後，中旅已經落魄了，相當落魄了。所謂落魄除了經濟原因以外，大家對它都不看好了，它最後已經到跑夫子廟，很狼狽了。

邵　四四年十二月中旅就沒有了，報紙上就沒有中旅這塊牌子了。

胡　後來抗戰勝利以後它跑碼頭，還到北方。

白　對，到北方，到天津，到北京，到濟南，都去演，反正跑碼頭，就不在上海立腳了。

胡　最後在南京飛龍閣一個很小很小的茶館落腳了，很可憐。那你在中旅演過幾個什麼戲啊？

白　好幾個戲吶，我都記不住了。

邵　太平洋戰爭之後，四一年十二月，四二年一月那段時間的事情您還記得嗎？

白　之後有一段相當低落了，劇團那時候算中國旅行劇團還存在，但實際上也就開始跑跑小碼頭之類的了，沒有什麼更多作為。那個時候我還記得上海演過一次《家》，好像上海演過好幾次《家》。

胡　你說那個《家》大概是南京大戲院，就是洪謨講的那個。

邵　就是四三年八月慶祝收回租界時。

白　就這個內容，這個好像是汪偽他們搞出來的演出。

胡　對，對。

白　但是上海到最後都參加演了，後來我聽婆婆（中共地下黨員戴耘）說了一次。後來我問她，我說「婆婆，南京大戲院演出是怎麼回事兒啊？」她就給我說了。

邵　她怎麼說？

白　她說她們支部小組研究這個問題，不參加很困難，這些人吃飯怎麼辦？本來想自行解散的。就這批人，要你們在這兒，你們不參加名義沒有，當然你們不能抗議了，反抗日本人都不參加，反抗汪精衛，也不讓公開說，可你又不能說你不參加。後來研究了很多次啦，我記得婆婆就說：「當時研究了，不是什麼幾個人的問題，有相當一部分人還有個生路的問題，他們這些人怎麼辦呢？」大概內部有兩個條件，不演他們的戲，全力研究，後來就選了這個《家》。

邵　當時汪偽沒有提出演什麼戲嗎？據說叫一個徐卜夫的人來的。

白　對，對，有這麼個人，這個人那個時候好像就是國民黨的還是汪精衛的？

邵　汪精衛宣傳部的，說是他出面組織的，是不是戴耘也是他聯繫的？

白　就是他出面聯繫的。《家》沒演幾場，印象當中演了四、五場。

邵　對，對，大概是在八號到十二號的四天裡演的《家》。你們為什麼叫戴耘叫婆婆呢？

胡　她專門演老旦，叫婆婆叫慣了。

白　這裡邊對她還有一種尊稱。

胡　有尊稱也有親熱。

邵　你們當時知道婆婆是地下黨的嗎？

胡　感覺到她是，但不明確。

白　但是後來到了抗日戰爭勝利之後，那就不是感覺到了，那就知道了。

邵　當時為演這個《家》開的這個會，您是什麼時候聽說的？

白　是解放以後敘述歷史時說起這件事情來了，後來知道的。

邵　那就是說黨內還是開過會談這件事情的。

白　她是這麼說的，別人問她說演《家》那事情是怎麼回事啊？婆婆就說了剛才我說的那些情況，黨內也考慮到還有這麼些人，不演呢總歸不大合適的，要把這批人維持住嘛也得演一演，但是有一個條件，不演他們的戲，後來選選選，選到《家》。

邵　報紙上登的是集體導演。報上登戴耘參加了，蔣天流參加了，韓非、張伐也……

白　不參加不行的。

胡　我們家那個老太太（指原劇藝社演員王祺）可能也參加了，我記不起來了。王祺參加沒有參加我都忘了。

邵　這件事情您還記得什麼細節嗎？這個對我來說很重要。

胡　你參加了這個演出嗎？

白　我沒參加。那時候我還挨不上呢，要點名啊還點不到我頭上。

邵　哦，那個時候是指名的。誰點名啊，徐卜夫點名嗎？

白　不知是徐卜夫點名還是誰點名，反正有這麼些人做這事。

胡　韓雄飛也在裡邊是吧？

邵　韓雄飛後來是聯藝的，他出面來組織的聯藝。

白　對，韓非的哥哥。

邵　這個聯藝的事情您還記得嗎？就是《家》完了之後就成立了一個聯藝演藝公司。

白　不不，《家》完了之後還沒有完全成立聯藝。那個時候《家》完了後來就成立苦幹劇團了。

邵　苦幹是九月。

白　成立苦幹的時候不是一下子就很爽，記得嗎？我記得還借個名義，大概沒有一個名義恐怕還很難成立，什麼名義呢？叫《申報》助學金。

邵　對，對，沒錯，《申報》助學金，它是以《申報》作後台的。

胡　苦幹先參加費穆那個上藝，你參加沒有？

白　我沒參加。苦幹那時候一部分人參加了費穆那個上藝，上藝後來一解散，佐臨又帶出幾個人來一塊兒，他們就要預備搞苦幹，有柯靈、姚克他們醞釀要搞苦幹，名字就叫苦幹劇團。但一時掛個名不行，你還得要個什麼名義演出啊，你還得成立劇團這些都很麻煩，後來先是到北京去演。苦幹

到北京演出以前，我從中旅出來了。上官雲珠也在中旅待過一陣，上官雲珠、我、林榛這麼被拉到苦幹裡邊去了。苦幹分三部分人馬，最中堅的力量是佐臨跟石揮、史原、張伐，這是一部分力量。還有一部分就是姚克帶的幾個人，帶了上官雲珠，帶著我。吳仞之吳先生也帶了一些人，帶的藍蘭，林彬他們是這條路到了苦幹。

胡　這個情況我都不了解，反正我們那時跟朱端鈞在一塊兒的。

白　那麼怎麼辦呢？那麼後來就到北京去演出。到北京苦幹有幾個老戲了，是吧，什麼《大馬戲團》啊。

邵　到北京是五齣戲，有《大馬戲團》和《秋海棠》，另外三部戲我記不起來了。

白　還有一個戲就是姚克的，叫《七重天》。就是說原來沒到北京去之前，姚克曾經在上海寫了《七重天》，在巴黎電影院演出。那時候黃宗英，婆婆恐怕這部分人是和地下黨有點聯繫的。演完了之後，《七重天》這撥人湊起來就到了北京了，到了北京演了大概半個月左右的時間就回來了，回來的時候上海就已經辦成了。苦幹劇團以《申報》助學金的名義在巴黎演出。

邵　您跑碼頭是從哪年開始的？

白　這沒辦法論年頭，沒事兒了，幾個人湊在一起說，哪兒有什麼劇團或南京有什麼……

邵　沒有事兒了就去跑碼頭？

白　就這麼個特點兒，好，研究個戲吧，完了就去了。我在東北遇到一點事情也是演戲的事情。被東北的日本公安局懷疑，你們這些人是幹什麼的？後來我在瀋陽住在一個戲曲愛好者家裡，那個朋友告訴我的，就說今天有兩個日本警察局的人來了解，他說我這個地方你不能住了，其實什麼事都沒有。這樣我回到長春，我想這樣待下去不對啊，而且人精神上的狀態總是有點兒不對啊。後來一下子跟宋來兩人說起來，那人很不滿在東北，這種情況年輕人一拍即合，說我們一塊兒逃出這個地方。那個時候從東北到北京還要有一個護照呢。

邵　您這兒談的是更前邊的事，到北京之前的事情是吧？是哪年呢？

白　這是三七年三八年。

邵　當時東北到北京要什麼樣的護照？

白　那時候滿洲國啊，有一面青天白日滿地紅這麼一條國旗，上面還有一個黃布袋。

胡　那是華北王克敏的。

白　我沒有護照，那時候十七八歲嘛，就那麼呼嚕呼嚕地進來了，明明看到我對面一個中國人怎麼幾句話就幾個耳光，最後就把這個人拉下去了。火車一到天津我就跳下火車。

邵　因為你沒有護照做身份證明？

白　沒有什麼證明。

胡　那很危險囉？

白　那當然很危險囉。

邵　您能不能簡短地談一談您的出生經歷和在東北的一段？

白　我是在天津出生的，跟家庭謀生打工到了東北，到東北是十七八歲，後來就到了北京。到了北京混混就認識了吳漾他們，從那兒的關係他們把我從北京一直帶到了上海。

邵　您說太平洋戰爭之後您已經參加中旅了，一邊拿著中旅的工資一邊跑碼頭能行嗎？

白　以中旅名義出去演出就是中旅來發你工資，不跟著中旅你自己也沒法出去，我在中旅一年多的時間吶。後來出來了就跑碼頭，有時候也看這個可以就約，我們跟王祺還一塊兒到南京都去過嘛。這樣的話就是誰約你到哪裡去參加什麼工作，演什麼戲你就跟誰，他們就跟你定合同。

邵　您什麼時候正式脫離中旅的呢？

白　到了上海，我記得大概四三年的三、四月份，我離開中旅大概是四二年的下半年一塊跟著演出，四三年就進了苦幹了。苦幹第一個戲是一個外國小說改編的《飄》。

邵　那是四三年十月了，《飄》是苦幹已經有了實體後演的。

胡　我在巴黎看過你跟上官演的一個戲，也是外國戲改編的你記得吧？

白　哦，《雙喜臨門》，是姚克編劇的。

邵　這個《雙喜臨門》是《飄》、《樑上君子》之後，四四年年初上演的。

白　苦幹那時候一分倆，一部分就還在巴黎佔據著，一部分就到了上海大戲院演《正在想》，好像正好春節。

邵　您四三年沒進苦幹之前還是屬於中旅的，是嗎？

白　準確的時間我已經搞不清楚了。我也算中旅的也不算中旅的，當中有過渡，跟人出去演出這種情況有的，離開中旅跟上官雲珠他們去北京演出的。

邵　您能回憶起當時在中旅演過什麼樣的戲？還有中旅的一些情況？在日本人進了租界以後，您在中旅碰見過日本人找中旅的麻煩或者聽見過日本人干

白　涉你們的一些消息嗎？

白　沒有。日本人進了租界之後，邵華拉著中旅的人到剛蓋好的皇后大劇院去演過戲，我也在那兒演過戲。

邵　白先生您接著談您到苦幹演《雙喜臨門》的事，您對那個戲有什麼印象嗎？

白　那個戲原來是個外國戲，後來改成了中國風俗的戲。

胡　這個戲我想起來了，是白文演那個飯店老闆，我記得你跟上官，四個人的戲。

白　一共四個人，女的沈敏、上官，男的就是我跟白文。

胡　一個外國戲，一個喜劇。

邵　是不是很熱鬧？

胡　不熱鬧，但是也是很幽默的。

白　不過說句公道話，從觀眾到我們這些演員都還沒有能夠把這個幽默發掘出來。

胡　那個戲是喜劇。

邵　當年是這樣的，從《樑上君子》之後，各個劇團都打出喜劇，接著是《雙喜臨門》，後來又是《八仙過海》。當時觀眾有什麼反應？您還有印象嗎？

白　這個沒有印象。倒是《樑上君子》，觀眾的反應很強烈。

胡　《樑上君子》你演了嗎？

白　演了。

邵　您扮演什麼角色？

白　演那個叫王瑞德的。

胡　那戲是佐臨先生的。

邵　對，是佐臨先生改編，佐臨先生導演。

胡　而且他的手法是比較誇張的，鬧劇形式。史原演包三，石揮演大律師。包三從律師的口袋裡偷了一個表，導演處理叫是讓石揮拿一個鏈條啊，很長很長的鏈條，像這類誇張的東西。

邵　白先生您對那時候的幾個鬧劇有什麼印象嗎？

白　這印象不深了。但演《樑上君子》到不是戲本身留下的印象。《樑上君子》我遇見兩件事。一件事是，有一天佐臨到後台來了，也不曉得跟丹尼說點什麼，我們也不知道。後來就傳過來了說下邊有幾個日本搞文藝的人他們要來看《樑上君子》，看完之後佐臨陪著他們到後台來看一看，那時候後台也就是個汽車間嘛，巴黎電影院後面的一個汽車間改了一個後台嘛，打個招呼，很簡單，他們就走了。從佐臨接待過程中感覺到他們對這個戲很滿意。這話佐臨從來也沒公開跟誰說過。

邵 白文先生的文章說日本人也去看的。

白 第二件事就是苦幹演了這個戲不久之後，走向內部分化。首先因為一些人事糾葛，姚克、上官雲珠、包括我要拉出來，我們一塊兒想換一個劇團，韓非知道了，他讓我到聯藝來。當時在聯藝的張伐也就到了苦幹了，等於對調一下子。我參加了聯藝，張伐從聯藝出來參加了苦幹，就這麼個過程。在這個過程中，這事我從來沒有跟別人說過，佐臨知道了，知道之後約我，「白穆啊，明天到我家來談談。」到他家吃了頓中飯。我當然也不曉得，吃中飯就吃中飯，怎麼會拉我一個人來呢？中飯完了之後佐臨就跟我說了，他說：「白穆啊，你要到聯藝去啊？」我說：「有這個事情。」那麼他就不響，丹尼在旁邊兒說了：「白穆啊，黃先生已經有了一個戲正預備讓你來排。」我說：「什麼戲？」「也是翻譯過來的叫《大香檳》」，我到現在這個名字還記得很清楚。可是怎麼回事呢？她說：「原來這個戲準備給宗江演的，黃宗江後來不知道怎麼搞的就跑掉了，現在你來了，黃先生覺得你合適，讓你來演。」我還記得大概我回答說：「是不是晚了，我已經跟人家說好了，等我再回來吧。」後來他說：「好吧，你自己再考慮考慮。」所以後來我離開苦幹的時候，好像大家很平靜很正常，實際上心情是有點兒波瀾的。

邵 那樣您就到了上海聯藝？

白 我是到了聯藝。

邵 聯藝當時是不是工資特別高？

白 稍微高一點。

邵 您在聯藝演了什麼劇目？

白 當時韓非的哥哥是聯藝的主事，韓非當然也有一定的位置，是一個人物囉，我們關係都很好，直到解放之後，到文革。

邵 您記得在聯藝是演什麼？聯藝成立以後演了一個《香妃》，然後演《文天祥》，之後是《武則天》，這幾齣戲您參加過嗎？

白 參加過，《文天祥》《武則天》，《武則天》就是我和張伐兩個對調，還有《袁世凱》，張伐調到苦幹去，我從苦幹出來到這兒，那麼他們這些戲還都在啊，怎麼辦呢，我們就突擊啊，張伐的戲我來演，我在苦幹的戲張伐來演，雙方都還能互補，就這麼個情況。

胡 張伐那時候主要演文天祥是吧？

白 演文天祥啊，是白沉和張伐兩人雙演。

胡　那你演哪個啊？

白　演哪個？想不起來了。

邵　《文天祥》您演過嗎？演《文天祥》的同時，《雙喜臨門》也在演啊？大概您還沒有去聯藝吧？

白　對，你說得對，《雙喜臨門》完了之後我到了聯藝。

胡　就他跟張伐對調。

邵　所謂對調其實是說大家底下在做工作，剛好形成那麼一個效果。

白　就是那樣，不是我們現在的對調，也沒有做工作，就是兩人談談合適了就成了。不要說這種情況了，就是現在講組織關係也就是通過個人關係了。

邵　您還記得仇銓先生去世以後，上海演《日出》紀念他的事嗎？

白　我知道一點兒。

胡　這是哪年的事啊？

白　四四年抗戰勝利之前。

邵　您也是老中旅的吧，您參加了這個演出嗎？

白　不完全是中旅的人，那等於上海的話劇界都參加了這個會。

胡　那時候上海四個大導演每人排一幕戲啊，黃佐臨，朱端鈞，吳仞之，費穆四大導演。

邵　仇銓是得什麼病去世的？

白　按現在說屬於心血管這類的。

胡　他是中旅的，我跟他不太熟，我們認識。

邵　白先生，當時有沒有人拉過您去演電影呢？

白　那時候沒有。

邵　演《文天祥》那段時間，您還記得上海聯藝里邊一些什麼事兒嗎？您參加那兒是不是心情很愉快？

白　那時候整個事情是這樣的，在敵偽時期，《文天祥》在上海一共演過兩次。第一次是上海劇藝社，那一次演得是相當轟動，當然我們說那時候石揮戲也演得不錯，那個時候觀眾對這個戲很轟啊，確實還有他的愛國主義的。他不能在別的地方發散，哦，這個戲是愛國戲，提倡文天祥精神吧，觀眾啊非常明顯，不用任何語言來表達這個觀眾的心情，場上滿啊滿啊。為什麼第二次又在蘭心演《文天祥》呢？沈天蔭啊，張善琨啊，他們這些人在某種程度上講，他們是從生意眼，商業角度，這個戲演得紅啊，很紅很紅啊，因此他們鼓動再演那麼一下。這個二屆文天祥就是張伐，白沉他們來演的。

邵　白先生，您知道聯藝後台是張善琨吧？

白　知道。

邵　您認為他是從生意角度來選這個劇目的？

白　他也是順著這些能夠賣錢，這點你要擺事實，至於說愛國不愛國他們還沒有提到這樣一個覺悟程度上來。一樣的問題從哪個角度來看，他就是從這個角度上看。

邵　就是因為賣錢？

白　因為《文天祥》在上海劇藝社一炮打紅之後啊，關心的人那是非常非常踴躍的。

邵　是，非常賣座的。

白　特別石揮演得很好。

邵　後來張伐也演得不錯。

白　聯藝這次連演了三個月，不到四個月。天天天天演。

邵　從四三年十二月十五號演到四四年五月十三號，但是五月十三號之前並不是每天演，有時候停演。後來換了一個京劇《文天祥》。

白　這個我就不知道了。你這個材料是哪裡來的呢？

邵　我查了《申報》的。

白　所以你說得這麼清楚。

邵　您演過文天祥嗎？

白　演過。

邵　是演文天祥本人嗎？

白　不是演文天祥。我和韓非兩個人一塊兒演的什麼，記不大清楚了。

邵　您還記得二演《文天祥》時觀眾的反應怎麼樣？

白　很好。日本人已經進來了，抗日戰爭還沒有勝利。觀眾的情緒仍然很高昂。那時候我們已經發現這個問題了，這戲怎麼越演越紅啊，越演觀眾越多呀？我印象記憶最深的就是蘭心劇院門口，一到五點多鐘客滿的牌子就掛出去了。有個這麼大的客滿的牌子，我還記得是紅的，上面是黑字還是金字塗上客滿，就告訴觀眾今天的票沒有了，客滿了，經常是這樣的，所以連續演了三四個月。

邵　是，是，它僅次於《秋海棠》，《秋海棠》是公演時間最長的，第二就是《文天祥》。

白　演了三四個月，最後被禁演了。後來大家覺得這件事很滑稽啊。

邵　是禁演了嗎？

白　名義是禁演啦。

邵　怎麼禁演的？

白　不讓你演了啊。

邵　有這個事兒嗎？請您再談一下。

白　有這個事兒。

胡　《文天祥》是禁演的吧？

白　《文天祥》，第二次最後給禁演了，因為生意還很好被停演了。

胡　那就是日本人禁演的囉？

白　那當然是日本人。

邵　日本人禁演了《文天祥》嗎？

白　就停演了。禁演，停演就是它沒有演了，一般話劇沒有說演到六七成座就撤了，那麼除非五成座以下的觀眾，老闆就給你撤了。你看《文天祥》一直客滿一直客滿，最少有八成座以上嘛，這種情況按照常理不會停止的。

邵　可是當時張善琨還是中華電影聯合股份有限公司的總製片人、副總經理啊，他應該還是有一點權力的吧？

白　當然有權力。

邵　《文天祥》也遭禁演了嗎？我現在看日本人的資料，都說他們去看了，並沒有說禁演了這個戲。

白　是禁演了，我的印象是禁演了。

邵　那後來就是京劇的《文天祥》接著了。

白　京劇《文天祥》事我就不知道了。

邵　後來演《武則天》的時候您還有什麼印象嗎？

白　有印象。對了我剛才說錯了，我和張伐兩個人對調的時候是《武則天》，不是《文天祥》。《武則天》演一個徐茂功。

胡　慷慨陳詞就是跟武則天對唱的。那時候武則天是誰演的？

白　武則天是羅蘭演的。我印象是羅蘭。

邵　聯藝後來一些組織內部的事情您還記得嗎？您進聯藝以後有什麼印象特別深刻的事情嗎？

白　聯藝剛開始在上海成立很轟，他們自己以為成立了一個大劇團，能夠與聯藝抗衡的當時就是苦幹劇團。苦幹在巴黎劇院演出位子大概在八九百人，他們在演《文天祥》的時候，我們這邊兒就在演《樑上君子》，那生意非

常好，非常火爆，可以這麼說，那時候就是這麼一個印象。至於內部什麼情況沒有什麼印象了。

胡　聯藝不是由張善琨搞的嗎？

白　哎，張善琨搞的，他實際不到聯藝來，在那兒坐鎮的是沈天蔭。

胡　但大家都知道是張善琨搞的劇團。

白　這都知道。

胡　在你的印象有沒有這是個漢奸劇團的感覺？

白　有這麼點感覺，感覺上不是因為劇目，是因為後台是張善琨，張善琨的名聲不太好，一個是因為華影，就是這麼個情況。

胡　他在劇目上到是沒有演過漢奸戲。

白　但是因為他這個老闆的名氣很大，張善琨至少在影劇圈裡這名字是並不怎麼很香的。

邵　你們大家對他的印象是因為他老跟日本的川喜多長政在一起吧。

白　所以他下面也有一群人，他也拉跟這個圈有關係的什麼韓非啊，很多人都是通過韓非啊給他網絡進去的。

胡　張善琨那時候搞的華影啊，日本人是誰你知道嗎？

白　長谷川一夫。

邵　長谷川一夫是演員，是川喜多長政。

白　對對，川喜多長政。我跟他沒有任何關係。

邵　除了佐臨先生帶著日本人到後台來，您還見過日本人嗎？

白　沒有，沒有。

胡　所以那時候我們搞話劇的從來不跟日本人見面的。

邵　昨天洪謨先生講了一個事情比較有代表性，他說：「我們話劇這個團體是很自尊的，我們有我們的原則。比如說黃金榮的兒子組織榮偉公司的時候，他說他請我們全體的話劇人員吃飯，可以，但是他要單獨請我們兩個女演員出去吃飯肯定不會得逞的，我們女演員絕對不會跟他出去吃飯的。」他意思就是我們這個團體是一個清清白白的團體。

白　他這個說法我覺得還是比較合適，我們常常把清白和革命都絕對化。很難說，我們那時候認為，第一你不和日本人打交道，第二你不在有日本人的背景下做事你就是行了，好像標準並不是要求很高很高，但是最少做到清白。在某一段時期真正能夠支撐上海文藝陣地的是話劇，的確是話劇。

邵　不過洪謨先生沒有用「清白」這個詞。

胡　不演漢奸戲。

白　他們偶爾也有一個人出面要組織演一個漢奸戲啦。

胡　就是《怒吼吧中國》改編的《江舟泣血記》。顧也魯在一篇文章上談過啊，他演這個戲喊了一句抗日口號嘛。

邵　《武則天》以後您又到了那個劇團呢？張善琨這個聯藝在《武則天》之後就基本算解體了，但是聯藝這個名字還在，他們已經付不起工資了。當時好像是說他們付很高的工資來聘請演員，這是顧仲彝先生在他老早寫的《十年來的上海話劇運動》中說的。他說「沈天蔭任前台經理，每個戲上演因與華影公司的深切關係，一切都可借用，不惜工本的講究，所以賣座奇盛。前後半年多的演出《文天祥》一劇到佔了一半以上的日期。」他說就演了三個戲，但這三個戲以後聯藝的名字還在。到後期，洪謨先生談到跟巴黎的合同還存在，所以他們還用聯藝的名字，基本是洪謨先生導演，韓非主演。

胡　我在那兒排過《蠻女天堂》。

白　《蠻女天堂》，在哪兒演的啊？

胡　在巴黎。是陳露跟于飛演的。

邵　四四年七月到四五年八月這一年之間的事兒您還記得嗎？聯藝沒有了，您又到哪個劇團了？

白　大概是美華。

胡　四五年的元旦還是春節，他跟孫芷君，你記得吧？他們演一個戲，我在後邊給他們排過一個戲叫《鶯妒燕嬌》，在麗華，那時候你跟孫芷君是主要演員，黃河、羅蘭、王祺演那個《鶯妒燕嬌》，那是我排的，一個喜劇，是春節。

邵　那個時候，還是以聯藝的名字吧？

胡　那時候不叫聯藝，是一個老闆投資的，叫什麼名字我就記不起來了。是你來找我的。那時候我剛在麗華導演了孫景璐的《甜甜蜜蜜》，後來韓非突然生病了，我代演他演了一個多月。

邵　您還代韓非演了一個多月？

胡　他演了三天突然生病了，因為我是演員出生嘛，所以我排過的戲差不多我都代過。然後排完這個戲我就結婚了，那時候還代戲，工資比較高囉，結完婚就到你們那兒排《鶯妒燕嬌》了。在那階段在那幾個劇團之外你還演過什麼戲？

白　我想不起來了。

胡　麗華，你們好像演了好幾個戲。

邵　這個麗華是不是應該是在四五年啊？

白　四五年，對。

邵　《武則天》以後蘭心又演了《海葬》，您還記得嗎？

白　記得，《海葬》在蘭心。我沒有參加，穆宏、羅蘭演的。

胡　那個戲氣魄很大啊，朱端鈞排的。演《海葬》以後，大概就是韓非和孫景璐在麗華演《甜甜蜜蜜》。聯藝不是那個時候在蘭心麗華兩個地方演戲嗎？後來麗華又接了你們那個戲《鴛妒燕嬌》。

邵　聯藝在蘭心演《袁世凱》時您演過沒有？

白　《袁世凱》是我替張伐演的。袁世凱是陳述演的，里邊有個角色叫洪什麼就是張伐演的，他那個戲沒演完就調苦幹去了，我從苦幹來到聯藝，說聯藝下面有個什麼戲要排，就等著排這個戲。

邵　那您是演《袁世凱》的時候去的吧？《袁世凱》是四四年十二月。勝利後還演過《秋海棠》嗎？

白　以後呂玉堃他們拍過電影的。

邵　對，那是四四年。您看過《秋海棠》的電影嗎？

白　沒看過。《家》最早洪謨導演在辣斐花園嘛。

胡　連演三個月。

白　這個戲我看過。

邵　您看的時候有什麼感覺？看這個戲當時有什麼印象嗎？

白　沒什麼印象，就是一個戲。

邵　您感覺中間哪個主角演得特別好，或覺得特別受啟發。

白　印象不深。但是你要說那段時間啦，我對演角色的演員當中，只有一個演員到現在我的印象都是很深的。英茵，演《北京人》的，的確是個好演員。

邵　英茵也是太平洋戰爭以後去世了吧？

胡　對，對。她的情人給日本人殺了，她自殺了。

邵　您看過《傾城之戀》嗎？

白　我知道，但沒看過。在新光大劇院演出的。

胡　舒適演男主角。

邵　您見過張愛玲嗎？

白　張愛玲見過，沒有來往也不認識，我知道她是張愛玲。

邵　您是在什麼情況下見她的？

白　我在蘭心，一天下午我們提前到蘭心二樓去化妝，看到她跟朱端鈞談些什麼事情。

邵　哦。什麼印象？

白　很怪。

邵　怎麼個怪法？

白　就是衣裝打扮得很怪，就這麼一個印象，其他的印象沒有。張愛玲名字是知道。常常在報紙上寫些小文章。

邵　您也沒有看過她寫的文章？

白　小文章到是看過。

邵　具體怎麼怪還記得啦？

胡　她那個裙子有個箍，

白　對對對，戴一個童帽不像童帽，反正很怪，超出中國人世俗的打扮，就這麼一個感覺。

邵　胡老也見過張愛玲嗎？

胡　我跟他差不多時候見到的。

邵　也是找朱端鈞先生的時候？

胡　也是差不多吧，反正我見過她也是在蘭心大劇院或者是在哪裡，就在那一時期吧。

邵　什麼叫箍啊？

胡　那時候外國人大裙子不是這地方有個大箍嗎？

邵　哦，它把裙子撐起來了。

胡　她這個箍在這地方（用手在膝蓋以上圍一個圈），很怪的，她的打扮很不一般。

邵　是出眾吧。

白　出眾當然很出眾，你想這麼怪的人哪還不出眾呢。

胡　她見人的眼光好像很高傲的，看人都很高傲的看人。喔，不早了，今天就談到這兒吧。

白　以前的事兒了，都過去了，（豪邁地一揮手）就讓它過去吧！

6
訪林彬・吳崇文

林彬，1925 年生，北京人，著名演員，13 歲出演《賽金花》中的珊兒，抗戰時期參加上海聯藝劇團、苦幹劇團等。解放後演過《不夜城》《林家舖子》《林沖》《地下少先隊》《巴山夜雨》等多部電影。1956 年，上海譯製的第一部拉丁美洲國家的影片《生的權利》（墨西哥）由林彬主配。曾為數十部翻譯片配音。《城南舊事》片頭旁白為林彬所配。

吳崇文，1919 年生，筆名文宗山。江蘇常州人，1942 年起先後在上海任《海報》影劇版編輯，《鐵報》總編，同時任上海《正言報》文藝副刊、《草原》及《每週影刊》主編。主編《春秋》《電影》《生活月刊》《文選》等月刊雜誌。1950 年任《新民晚報》文化版及體育版編輯，後又主編《五色長廊》專刊。著《兩代兒女》《古城新月夜》。

時間：2006 年 2 月 21 日
地點：上海林彬、吳崇文宅
參加者：胡導

邵　林老師，請您談談您是怎麼開始演話劇的吧。

林　我小時候喜歡唱京劇，我姐姐喜歡拉胡琴，票友嘛。話劇《賽金花》，賽
　　的女兒珊兒要唱幾句，我的表姐沈浩演賽金花，她要我去試試，我說我
　　不去，她說你去吧，這樣我就認識了編劇阿英，演了十幾場，劇照我還有
　　呢，十三歲的。後來我就唸書，在暨南附中，暨南搬家搬到內地去了，那
　　麼高一下半年我轉到夏風那個致遠中學，念到高中畢業。一面演話劇一面
　　唸書啊。後來想，演話劇能做職業嗎？再念大學，念法政大學，我跟沈浩
　　一塊兒去報名，她念法律我念經濟。那書又厚，還在演話劇，早上唸書，
　　下午排戲，晚上演戲，噢喲暈倒了，暈倒以後生場大病，怎麼辦呢，沒辦
　　法就輟學了，人家說算了，下海吧。

邵　那是哪年的事情？

林　李健吾李先生來找我的。

胡　那是什麼時候？你已經唸完大學啦？

林　沒，我想那是淪陷時期？我跟江泓，我演祝英台，她演梁山伯嘛。有馮
　　喆。在浦東同鄉會演，是借中旅的場地呀，演了幾場。有一天李先生到
　　我們家來了，說咱們今天不演了。我說幹什麼啊？他說有一個印度大使來
　　看，是傅如柵帶來的，咱們不演。我說好不演就不演，我在家待著。後來
　　黃佐臨先生導了一個《稱心如意》，楊絳寫的，李健吾演我外祖父。

邵　您演過《稱心如意》？

林　我演那個女孩兒呀，結果舅子家不要，誰家都不要。李先生演我外祖父，
　　唉，一定要和我一塊兒演，我說好我演我演。

胡　《稱心如意》是什麼劇團？

林　聯藝劇團。夏風在那兒的。上海聯藝劇團。

胡　是誰負責呢？

林　夏風嘛，他組織的。

胡　也是李先生搞的？

林　李先生也在，李健吾，吳仞之，黃佐臨先生都在。

邵　一九四三年春天，上半年。停止演美國電影，邀李健吾組織的話劇團。

林　聯藝演了六個戲，我演了五個，演完了黃先生就讓我到苦幹了。

邵　六個戲您還能記起名字嗎？

林　《花信風》是第一個，《稱心如意》《啼笑姻緣》《滿江紅》《一線天》《人之初》。

邵　我這裡都能查出來。這幾部戲觀眾反映最熱烈的是哪部？

林　《稱心如意》挺好的，賣座很好的，李先生在台上有一個動作，我叫君玉，他就這麼拍手（做拍手狀）君玉啊喊個不停。李健吾先生他也愛演戲，他要演戲過癮。滿濤的劇本《一線天》。

吳　張可的哥哥。

邵　好像最後那個《啼笑姻緣》賣座不太好吧？

林　《啼笑姻緣》我演的關秀姑，陳璐演沈喜鳳，其他人演誰，我都忘了。那時他們跟夏風有意見不開心。

邵　誰不開心，為什麼？

林　夏風，幫柳家，柳家老闆呀，柳中浩，他幫柳家他們看不慣。

吳　後來藍蘭，章傑他們幾個人退出了。

邵　所謂幫柳家是怎麼幫啊？柳家是老闆啊。

吳　說他是虧本啊。

林　就是我們工資很低很低啊。

邵　就是他把很多錢給老闆了。

林　不是，老闆賺錢他壓低底下的工資啊。有一個演員叫郭德剛，不知是日本憲兵隊的呢還是敵偽特高科的。我搞不清。

胡　他是敵偽警察局的。

邵　他在劇團裡做了什麼？

林　沒有，沒有，一點兒沒有，就在一塊兒演戲。

胡　他不暴露。

林　一塊兒演《人之初》，不是我打了他嗎？打了他到後台去，他們就捅我，說你壞了壞了，他有手槍的，那我不要嚇死嗎。是這麼回事。

邵　您看見過他的手槍？

林　沒有看見過。

吳　還有王龍、倉隱秋的愛人也是特務，後來知道了，有時候我們化妝，王龍來搗亂，蘭心有個管燈光的叫阿琪（外國人）他挺幫我們的，把他們趕走。

邵　怎麼搗亂？

林　他來跟你開玩笑啊，一間一間的小屋嘛，我跟戴耘一塊兒，還有沈浩三個人一間嘛，他就來開玩笑，我火了就拿東西扔他。

邵　他總是這樣？

林　開玩笑啊，就等於上海人說吃豆腐。

邵　打情罵俏。

林　哪受得了啊。

吳　後來韓非來解決的。

林　我在黃先生的「苦幹」（指苦幹劇團），後來是韓非拉我到聯藝的。是韓非哥哥韓雄非負責的。

邵　那就是後來那個聯藝劇社了。

林　後來我們在的聯藝劇社是張善琨的手下沈天蔭辦的。

邵　您能談一下四三年上半年的事嗎？

林　《家》義演我參加的，是幾個醫生組織的說要開個醫院。

邵　您參加了八月份《家》在南京大劇院的演出嗎？

林　我沒參加，那是四三年上半年的事。我在聯藝演了半年戲，黃先生讓我到「苦幹」去了，「苦幹」他們離開費穆到巴黎戲院（淮海路），他叫我到那兒去演戲。

邵　「苦幹」您演的第一齣戲是？

林　《樑上君子》。

邵　您還記得當時的情節嗎？

林　我演妹妹，丹尼演姐姐，石揮演姐夫。有史原，有林榛，有王駿等，王駿後來說到工廠去了。

邵　您還記得當時演的一些情節嗎？一些小細節，越小越好。

林　當時老愛笑場啊，自個兒笑，叫笑場啊。丹尼呢就怕黃先生，丹尼是黃先生的夫人啊，她呢就愛笑，反正碰一點兒事就想笑，她總是一笑完就問我佐臨來了沒有，佐臨來了沒有？黃先生每天要到劇場看一會兒戲。怎麼會笑呢？其中有一個人是一個惹人笑的人，就是後來做大指揮的李德倫，這個人有勁極了，我們都好著呢。他在燈光間放音樂，有戲就放音樂，燈光間是個後台有一個小樓梯爬上去，他又長得魁梧，又大又胖，他在《樑上君子》裡演個巡官，沒有一場戲他不出漏子。可是黃先生很喜歡他，大家都喜歡他，他人挺好，反正他在小的燈光間又負責音樂，上場了就聽見他下小樓梯咚，咚，咚，咚下來了，在台上我們都聽得見。下來以後他一拉

門進來了，進來就說話，一說話發現了公文包忘帶了，回頭就走去拿，夾好了又開門進來，你說丹尼能不樂嗎？我們都在這台上樂，他一點兒沒事，他照說。怎麼辦？就是每次都有漏子。有一次一場戲一點兒漏子沒出，我們到後台就看見黃先生就拍他肩膀表揚他，黃先生話很少的。他笑話是很多的。後來他不是到國外去學習了嗎？黃先生就跟我說你知道德倫的笑話嗎？我說他不走了嗎？他說是走了，有一天他上學去，（他恐怕給黃先生寫信的）他說換三部車，他說人家都看他笑，他也不懂為什麼，他就趕著去上學，後來大家都看著笑而且低著頭，他奇怪了，他一看皮鞋一樣一隻，一個色兒一個，他就一套就走，你看笑話吧。他色盲你知道嗎，在後台化妝就老找我，因為我最小，你看勻不勻，勻不勻，從來沒勻過，幫他弄，他分不清，他根本分不清。

胡　他怎麼走的呢？他跟地下黨的同志通信的時候，又給另外一個人通信，兩封信交錯了，非走不可了。

邵　這麼稀裡糊塗。

林　他是個馬大哈。

邵　笑場是不允許的吧？

林　不允許的，怎麼允許呢？還有個白文也是。白文，石揮，我跟沈敏演姐兒倆，我們演《飄》，白文也演。在花園裡，藍蘭、莫愁、石揮，白文是大近視眼，結果他下台階看不清，一個花園他出場有三階兒，他就拿腳試著，一個階兒一個階兒下來。

邵　那個時候不能戴眼鏡啊。

林　他演小生嘛怎麼能戴眼鏡，不好戴眼鏡兒的，哎呀，就是大近視眼也是笑場。還有個藍蘭，我們叫她藍姐，人挺好挺好的，跟我們都挺好。她呢那時候就兼作做生意，老忘詞兒，該她說了她沒說，老是我叫她，藍姐你，「噢」，她只要「噢」一句她就接著說，受不了，有些東西沒法說。

邵　你們這麼笑場不影響票房嗎？

林　感覺不到，有時候觀眾也糊裡糊塗過去了。

邵　想笑了要止住挺不容易的。

林　沒辦法。那非得挺住不可。我們《樑上君子》排戲有個王駿，晚上要拿著一雙皮鞋慢慢進來，跟我（扮演的妹妹）私會，結果排戲的時候出來了，黃先生用天津話說：「回去」，又回去了，一會兒又出來了，「回去」，又回去了，他沒有帶戲上來。

邵　不教嗎？

林　不說，好幾次了，黃先生憋不住了，（學黃先生的天津話）「你做嘛出來？」（學王）「我，我找她啊。」說找我，（天津話）「什麼時候？」「晚上。」（天津話）「晚上你怎麼啦？」他就拎著鞋戚哩咔嚓地來了。就是說你應該慢慢的。

邵　就是說那個情景應該體會出來。

林　對啊，黃先生不大善於說話的。他啟發人也是讓你自己琢磨去。你排戲他一直沒有跟你說話吧就是你對的，一會兒讓你回去啦你就不對，沒帶戲上場，就這樣。

邵　是不是你們那個時候已經是很熟練的演員了？

林　我看別人都挺好，我反正一邊唸書一邊演戲。

邵　您唸書跟演戲不衝突嗎？

林　我不跟你說嘛，上午唸書，下午排戲，晚上演出。後來到了蘭心暈倒在台上嘛。

邵　那時候暈倒的還有石揮。

林　石揮連著演的。很累。

邵　非常累，好像孫景璐也昏倒過。

林　話劇演員很苦的，有時候下午晚上連著兩場。丹尼是拉著我跟沈敏兩人去學芭蕾。我們叫丹尼一直叫金先生，來學芭蕾，學費好貴哦，那個時候俄國人夫妻倆教芭蕾，丹尼也高我也高。到那兒去了，那個時候胡蓉蓉已經高班了，胡蓉蓉小孩兒呐，年紀很小。

邵　我在《雜誌》上看見過，叫她童星。

林　胡蓉蓉學舞蹈的。那個時候她矮著呢，她資格已經挺老了，我們剛進去。頭一課是什麼拿大頂，倒頂哪行啊。第二個動作劈叉，那受得了嗎？

邵　那時候你們二十歲吧？

林　沒有，那時候高中還沒有畢業呢。就是金先生讓我們去學啊，她說演員要學芭蕾，後來我就跟她說學芭蕾撇著兩腿怎麼走道啊，我說在台上話劇演員學芭蕾有什麼意思啊。我學了一個月，說什麼也不幹了，受不了啊。他也不教你，最後一個月當中就教你跳，這樣子跳（做兩腳交叉動作）。

邵　學芭蕾最基本的動作。丹尼一直在學嗎？

林　她恐怕也沒有一直學。她拉著我，沈敏兩個我們三人一起去的。

邵　那是那年的事情？

林　就在「苦幹」的時候，四三年的下半年，就是韓非把我拉去的嘛，黃先生
　　還不高興呢。

邵　您就脫離了「苦幹」。

林　我老老實實地跟黃先生說：「黃先生，韓非叫我到聯藝去。」他說：「我
　　們底下有好些戲呢要你演。」我說：「那怎麼辦？」他說：「你去吧。」
　　噢，我就去了。

邵　您到聯藝演的第一個戲是？

林　演了好幾個呢，第一個戲是《武則天》，我演小尼姑啊，孫景璐的武則天。

邵　孫景璐演武則天，洪謨先生導演。您記得《武則天》當時也比較賣座嗎？

林　是的，還有《豔陽天》《大團圓》。

胡　《大團圓》是後來的，是我排的，是抗戰勝利以後的事兒。

林　那麼聯藝還演什麼戲啊？我沒演過《文天祥》。

邵　當時是不是工資比「苦幹」高得多？

林　高一點兒，我也不知道，反正每個月發了工資我就交給我娘。那時候演戲
　　都養家啊，我的姐姐教一輩子書，我父親在一個煤礦公司的辦事處工作，
　　後來淪陷了工資就沒了。

胡　你們倆什麼時候結婚的？

吳　四六年，抗戰勝利以後，今年正好六十年。

邵　六十年是什麼婚來著？

林　金鋼鑽。

邵　鑽石婚囉。

林　慶祝六十年是在家裡過的。家裡孩子給我們辦的，不出去。

邵　孩子來看就心情特別愉快。林老師您是什麼時候開始學演戲的？

林　我學啊，我根本就不會演戲，哪兒懂啊唸書呢。在學校裡我有一個老師挺
　　好，程俊英，她是學者，專門研究《詩經》的。那時她在暨南附中擔任我
　　們的班主任。她特別喜歡我，我們初一班級比賽，她導演一個游擊隊的母
　　親，讓我演老太太，我那時候十三歲，虛歲十四歲。

邵　那是您第一次演戲吧：

林　不是第一次，那時候已經演過《賽金花》了。她說你演媽媽，還一個男同
　　學演我兒子。我說演媽媽？她說是演老太太，你家裡有沒有老太太？我
　　說我奶奶是老太太，我奶奶那時候要九十歲了。她說你把你奶奶的衣裳穿
　　上，我說噢我回去就找我奶奶，我說把您衣裳給我，噢，你要什麼？就一

個黑絲絨的帽子，把她的棉襖棉褲穿上。班級比賽，我初一，沈敏高二，沈敏那個時候也在暨南附中唸書，高二，程之哥哥也跟沈敏同班，也是高二，結果排下來我們第一名，程先生就買個蛋糕給我。後來我退休了，在中山公園門口看見程先生，她在華東師大，我就叫她，她來封信請我到她家去，華東師大宿舍，請我吃飯。她福建人，後來寫了一本書送給我，她真好。我退休以後去看了她幾次。

邵　那時候是不是你們高中……？

林　是的，那時候我們班級比賽我還記得張可、吳銘（後來在北影我看見她）。

胡　吳銘是北影的黨委書記吧？

林　她們倆還有喬奇，那時候恐怕剛進上海劇藝社，管燈光，她們倆來幫我們輔導一下。

邵　就是在初中的時候？

林　我初一。

邵　他們來幫你們。

林　那時候喬奇恐怕是剛進去，他管燈光。

邵　也就是說上海劇藝社推廣群眾工作……

胡　上海劇藝社有個星期小劇場，也就是交誼社工作，吳銘就是在那兒工作。

邵　他們除了演戲之外，推廣工作做得特別的好。

林　蠻好的，也不知誰請來的。

胡　我那個時候是做導演的。

邵　星期小劇場好像有個組織人。

胡　就是張可，柏李他們主持，還有一個王元化。

林　王元化也在劇藝社啊？

胡　王元化就在星期小劇場交誼社。最先他組織操作的，于伶主要管劇藝社管職業演出，王元化他們就輔導業餘劇團。

林　八一年我拍《林家舖子》時，趙元和我去看歌劇，一看指揮是李德倫，多年不見了，看完了到後台，我就叫李德倫，他就過來了，「誰……？」一看哎喲高興死了，多少年不見。頭一句話問我什麼，那是五七年以後五八年，「傑迷是不是右派？」

胡　傑迷是陳述一。

林　我說：「不是。」「怪了」他說「他怎麼不是右派？」那時候他正好在譯製片廠當廠長。陳述一，廠長。我記得我在上海譯製片廠翻譯了配了多少

片子的音啊，有幾十部呢。

邵　您是一直在南方長大的？

林　我北京人，念小學來的上海。我父親那個辦事處搬到上海，我們全家都搬來了。

邵　小學幾年級的時候？

林　大概小學四年級吧。家裡都是北京人，父親母親姐姐。

邵　您當年演戲是不是跟說普通話也有關係？

胡　有關係啊。

林　頭一部就是《賽金花》要唱兩句京戲，找不著就找我了。

邵　您京劇是怎麼學的？

林　在家裡我父親沒事兒就哼哼，我姐姐呢喜歡，我姐姐一輩子沒結過婚。煤礦公司的辦事處有個票房她也去，也帶我去，老師教我戲，一個禮拜就都教完了，再也不肯教我了，我學得快。

胡　你那個時候學旦角還是學……？

林　學旦角。後來我姐姐又喜歡崑曲，她就學吹笛子，我姐姐很聰明的，那時候她也帶著我去先霓社聽，聽傳字輩兒的。她看人家吹笛子，她知道哪個譜怎麼唱的，怎麼動手指，她就學會了吹笛子。

胡　那是很聰明的。

林　我姐姐很聰明。我演《梁山伯祝英台》不是要唱嗎？李先生跑到我家跟我姐姐說你幫幫忙幫幫忙，姐姐吹笛子。

胡　那個劇本是李健吾改的是吧？

林　大概是。

胡　李健吾導演吧？

林　也是導演。是在致遠中學排戲嘛。怎麼租給致遠中學呢，就是我父親煤礦公司的辦事處，因為淪陷了嘛，把辦事處的辦公室出租，為了維持職工的生活。那時候費穆在那兒實習，在我父親那個公司實習，所以後來我演話劇我父親從來沒有帶我去認識費穆。還有胡導導演，導過《結婚十字街》。有白穆，在麗華。

胡　《結婚十字街》是什麼戲？我全都忘了，演什麼我全部記不起了。

林　麗華就是汽車公司改的了，賣汽車的，我就住在隔壁嘛。就是六河溝辦事處，我就住在宿舍裡。

邵　林老師，太平洋戰爭爆發您有什麼印象？

林　我就知道大世界扔炸彈。

胡　那不是，那是一二・八。

林　扔炸彈正好在我們家附近嘛，大世界那兒。

邵　八・一三是三七年，那之後……

吳　上海劇藝社還沒關門。

胡　日本人進租界以後關門的呀。

吳　還沒關門。我跟你講我在上海劇藝社，那時候上海劇藝社戲不演了，（日本人十二月八號進租界的）十二號我在門口，憲兵隊三個人在上海劇藝社找姓吳的，第一個找吳仞之，第二個吳天，第三個吳琛，都是姓吳的，因為我在旁邊看他們都是找姓吳的。

邵　日本人來找？

林　抓，抓人。

胡　沒有抓你啊？

林　抓的。

吳　十五號。到晚上日本人抓了陳歌辛、周曼華、醫生衛光旦，還有一個是魯迅的愛人許廣平。這幾個人關在裡邊，男女混關的。

邵　您也被抓進去了？

吳　抓進去了。

邵　因為姓吳？

林　找不到真正的姓吳是誰。

邵　就把吳老師抓進去了。

吳　關了七十五天。那麼我也不知道什麼事關進去，把漢奸吳四寶也關在裡邊，翻譯家周起然也關進去了。進去了以後也不知道什麼事情，反正裡邊的人關照你，你不要承認是共產黨，你什麼黨都不要承認，我又不是共產黨，國民黨也不要承認。關了以後，放的時候是怎麼放的呢？七十五天以後放的，就是我母親花錢找一個日本醫生把我保出去的。出去有兩條路，一個是保出來，還有一個放你出來就是七十六號出來，七十六號轉一轉就成漢奸了。

林　兩條路，一條是做漢奸，還有一條就是你花大錢找人保出來。

吳　我那時候出來，我記得我母親來保我的，我講：「我一副眼鏡沒有了。」「走走走不要囉嗦了！」為什麼關進去，為什麼放出來也不知道。拷問過我一次。

邵　怎麼拷問？

吳　問我認識一個叫張冰獨，搞報紙的人吧？我說我不認識。這個人很混蛋，他開了張上海文化界的名單到南京去領賞。日本憲兵隊根據那個名單來抓人了。我怎麼知道呢？《大美晚報》朱曼華告訴我的，說這個人是報功的。解放以後我在報上看見有人寫文章提到張冰獨這個人，我就跳起來了，我說這個人是混蛋，後來這個人沒聽說了。柯靈放出來我找柯靈的，我們兩個人去找柯靈的，一個沈琪，就給柯靈講你快點走，還要抓人，柯靈後來跑了。

邵　您是十二月十五號跟許廣平一批抓進去的啊。

吳　我看見許廣平。提審時用繩子牽走的，我看見許廣平過來，就看見一隻狼狗撲到她身上。那時抓人後不問，關了你再說。

邵　監獄是一個什麼樣子呢？

吳　在四川路虹口憲兵隊。

邵　吳仞之也關了嗎？

吳　吳仞之沒關。吳琛被關進去的。

胡　吳天關了嗎？

吳　沒關。吳琛鬧笑話，他關在里邊，日本人上電刑，電線沒搭牢，他呢作戲哇哇叫，假裝很痛苦。

林　吳琛上電刑沒有開好他就演戲渾身亂動。那個時候我在新光（劇院）演戲，他放出來跑到新光來跟我們講的，他說：「哎喲，我可了不得，我上電刑了。」我說：「你上電刑不要嚇死人的，電刑什麼味兒的？」他說：「沒開啊，我就亂跳啊。」

邵　真聰明啊！

林　我在新光，周劍雲的劇團我沒待過，我就去演過一個戲《恨海》。

胡　大中劇社。

林　是柯靈找我的，他說這個戲是我寫給你的，那麼我去演的嘛。

胡　朱端鈞導演。

林　哎，朱端鈞導演。嗨呀，我給你說那個時候又沒飯吃了，就煮雞蛋，白吃雞蛋當午飯，排戲啊，我連吃五個還不六個，吃了好不舒服啊，難受極了。朱端鈞排戲也絕，他也不大說話的。我們以前在麗華演的，沈浩、盧碧雲、我、沙莉四個人演《少年游》，他導演，台詞兒我們都背出來了，沈浩背不出來，你看朱端鈞說什麼，「大姐，怎麼樣，還背不出來吶？」就這樣。很損的，那麼沈浩就沒辦法拼命念拼命念。

吳　《恨海》是哪一年啊？我們定婚那一年？

林　是四五年，我們定完婚我披麻戴孝嘛，演《恨海》。

邵　是四五年下半年，抗戰還沒有勝利啊。

林　沒有，白天在國際飯店定婚，晚上我去演《恨海》。

吳　披麻戴孝。

邵　當時您不忌諱嗎？

吳　我可不忌諱。

林　我婆婆不大高興了，那也沒辦法，有什麼辦法呢。

邵　我再問一下吳先生，後來他們，那三吳怎麼了呢？吳琛先生大概是以後被抓起來的？

吳　那段時間沒抓住他。

邵　是啊，十五號抓的，七十五天放出來以後，可是我看……

吳　他們沒抓，吳仞之沒抓著。那個時候三個人都沒有被抓著。

胡　據說吳仞之抓起來了，說不是他就放出來了。

邵　但是我看他後來也沒改名字，《申報》上都是他導，要抓他，他就是榜上有名，他怎麼能夠還用原來的名字？

胡　放出來了。實際上他沒抓住當然他就用他的名字，他可以活動嘛。吳琛改了名字，改的魏於潛啦。

林　你給我說過一次，你說有一次找一個人來問，讓那個人認你認識不認識？

吳　憲兵隊叫張冰獨（不是漢奸嗎）找人，跑到我門口叫我名字了，別的人講外面叫你的名字你不要響，實際上他不認得我，只知道我的名字。結果叫我名字我不響，他認識我嗎？那個人根本不認識我。後來他們講的，這個人抓我們，證明他認識我們，出來之前日本憲兵請他吃頓飯，中飯，吃得蠻好。看看一個人沒找到，回到憲兵隊裡一潑冷水一浸，泡在浴缸裡出來以後再用腳踩。蠻殘酷的。

胡　這是日本人幹的事兒？是不是叫張冰獨來認人？

吳　就是張冰獨。

林　這個人後來呢？

吳　不見了。這個人本來在上海搞報紙，後來到南京不見了。解放以後，報紙上登這個人的東西，《回憶張冰獨》，不知道是誰寫的，我找這個人找不著。

胡　你參加劇藝社跟吳仞之有沒有關係？

吳　吳仞之的關係。

胡　那時候上海劇藝社分家啊。

吳　上海劇藝社分家的時候我還在。

胡　分家的時候我們都是跟著黃佐臨，吳仞之出來了，那時候你還在劇藝社。

吳　我沒有離開。

胡　一直到美藝你都在，是吧？

吳　不在。

胡　分家的情況你記得嗎？後來有一次開過一次會記得吧？我在會上發言的時候，就是說那時候有一個托派的嫌疑。你記得這個事兒嗎？在會上我就提出了，說我是托派，是小狗史原告訴我的。史原有一次告訴我，說劇藝社戴耘他們說你是托派。那時候黃佐臨先生他們在搞上職嘛，他們讓我參加上職嘛，我想我要是托派的話以後這些人不會找我了。他找我到上職我就到上職了，跟他們一道出來了。這個事你記得吧？

吳　我不知道。分的時候夏風發言聽到的。夏風那次會上非常慷慨的，後來夏風進去後上海劇藝社演的關門戲是《北京人》。英茵也參加演出了，英茵演的《北京人》。

胡　先演《妙峰山》後演《北京人》。

吳　《妙峰山》是仲馬跟小鳳啊。

胡　仲馬、小鳳、柏李，朱端鈞導演的。那時候我們是在上職演《蛻變》了。你還記得當時分家的情況嗎，你是什麼看法？

吳　分家的時候，我是同情分出去的人。我進上海劇藝社鬧個笑話呢，吳仞之其實一直住在我家的。

林　他父親教語文，吳仞之教數學的，還有一個姓吳的是教英文的，三個人都是常州人，都非常好的哥兒兒。吳仞之年輕時候是住在他家的。

胡　你叫吳仞之叫叔叔，不是親叔叔。

林　不是。不是。

吳　從小就叫他叔叔，一直住在我家的。

胡　他的父親是寫小說的，是個作家，鴛鴦蝴蝶派的，叫吳綺緣。

邵　吳先生，請您談一下劇藝社這一段的情況。

胡　傳說你是國民黨，你是不是國民黨？

吳　這個事情很精彩，你們也都不知道這個事情。

林　他也不知道，文化大革命搞清楚了，他不是國民黨。

胡　都傳說你是國民黨，跟共產黨搞亂的。

林　所以于伶在上影廠一直壓我，就因為他（指吳）是國民黨。結果他根本不是，到了文化大革命外調，軍宣隊跑北京跑哪兒，後來跟他說你不是國民黨。

胡　後來這樣的事很多，我也不是托派嘛。

林　還有一個洪謨，也不是國民黨。一個作家叫施濟美也在一塊兒的，另外李健吾也不是國民黨。

胡　實際上洪謨在上海國民黨宣傳部工作過。

吳　我也工作過，他也工作過，都是宣傳部的職員。

邵　是哪年的事兒？

胡　是抗日戰爭以後。洪謨已經打到國民黨去搞戲曲，就那個意思。

邵　吳先生，您請接著說。

吳　我進上海劇藝社是由吳仞之介紹的。當時我搞報紙，編報的，報紙停辦了，他就讓我進去。我進去的時候，毛羽、沈琪剛剛離開，我進去誰都不認識。吳成榮這個傢伙混蛋，他跟毛羽沈琪比較好的，他講我進去毛羽沈琪跑開的。其實我跟毛羽沈琪蠻好的，結果他在報上寫一段說我是國民黨派去的，所以從此以後我變國民黨了。

邵　您當時知道沒有登報申明一下？

吳　那個情況還可以登報申明嗎？

胡　我也一直不曉得，今天很多事情我搞清楚了。

吳　說我做了國民黨。解放以後文化大革命審查，說你是國民黨嗎？我那時候火了，我說你說我是我就是，毛主席講過，國民黨也有好的，我說我又沒參加過什麼事情。我跟池寧蠻好的，我們都知道他是地下黨。我思想改造最後通不過了，是給池寧看的。

林　池寧說你的事兒我都知道嘛，沒事兒。

邵　您談一下您在劇藝社怎麼活動的，怎麼工作的？

吳　就是宣傳。

邵　怎麼宣傳？

吳　報紙上登廣告、出特刊、寫說明書。

邵　您這裡還有那個時候的特刊和說明書嗎？

林　文化大革命就全都沒了。

吳　《文天祥》的說明書我寫的。

胡　《正氣歌》。

吳　《正氣歌》是後來的。幾個說明書都是我寫的。

邵　您還記得當時演出的情景嗎？觀眾的反應，甚至一些細節吧。像剛才林老師說的一些細節。

吳　讓我想一想。

胡　我拿過一份托派的報紙，後來就說我是托派。

林　這個我們都不知道。

胡　白沉文化大革命以後才告訴我的。我這個托派問題解放以後思想改造我也談了，當然他們也調查了，到婆婆（戴耘）那兒去調查，他們說聽說有這麼一回事兒，他們也搞不清楚。後來思想改造以後我就入黨了，把我這個問題就取消了。沒有什麼證據嘛。

吳　我後來等到什麼時候呢，軍宣隊跑來跑去跑了多少次，證明你們幾個都不是國民黨。文革時冤枉事情蠻多的，這次卻做了件好事情。

邵　最轟動的戲是那部？

吳　《家》，後來是《正氣歌》。

邵　《家》和《正氣歌》當時的情況您還記得嗎？

吳　廣告是我寫的，抗日的。我記得《文天祥》中寫的「光照日月，氣壯山河」。

邵　《家》當時演了三個多月，您說為什麼那麼轟動？

吳　那時候上海中旅的戲都是老的，《梅蘿香》啊，《雷雨》，上海劇藝社《女子公寓》等，後來吳天改編了《家》，洪謨導演的，第一個版本。英子演鳴鳳，韓非演覺慧，這些小青年都喜歡的。

邵　觀眾主要是年輕人吧。

吳　看過《家》小說的人。

邵　把那些演劇報印出來發給每位觀眾嗎？

林　不發，買的。說明書送，刊物是買的。

邵　特刊一般印多少份啊？

林　他不知道。

邵　當時您在報上用的什麼名字？

林　筆名啊，文宗山。

邵　每次公演一個戲大家都要請報紙記者來，看了以後再請你們在報上發文章？

吳　聯繫報紙記者來看，請他們寫東西。大報小報都有。大報《新聞報》、《週報》登的魯思的。

胡　吳湄是魯思的嫂嫂，魯思的哥哥是很有名的中央社記者，這個人很進步的。

吳　魯思跟我蠻熟的，他編《中美日報》，我編《正言報》。上海淪陷以後，我放出來以後編《海報》。海報以後編《亦報》、《大報》、《新民晚報》。

邵　淪陷以後的話劇您看過嗎？

吳　那時候的話劇都看，十三個場地演話劇。

邵　您怎麼看？

吳　每天看戲的，我基本都看過了。

邵　是嗎？您對當時的戲是什麼印象呢？現在《海報》哪裡還能查到？

胡　《海報》上海圖書館有。

邵　您當時寫了很多劇評吧？

吳　我沒有寫，我編。

胡　後來沈琪到哪兒去了？

吳　沈琪跟我們在《正言報》，後在幻燈片廠。

胡　《正言報》的後台是誰？

吳　吳紹澍。他後來起義了。費彝民（費穆的弟弟）是《正言報》的。

邵　我現在再問一個問題，您看過日本電影沒有？

吳　我看得很少。

邵　《支那之夜》您看過嗎？

吳　《支那之夜》歌聽過，李香蘭的。

邵　那時候華影的電影您看嗎？《萬世流芳》什麼的？

吳　華影張善琨我恨死恨死了。

邵　為什麼呢？

吳　張善琨啊，報上我罵張善琨，

林　他罵張善琨的，張善琨喊人拿槍要打他，給他鈔票堆著他不要。

吳　張善琨的華影，那時候敵偽時候電影都是華影發行的。張善琨那時候的華影廠，眾所週知是漢奸嘛。我編報紙，兩個公司一個張善琨的華影，一個柳宗浩的，我一直批評他，尤其是華影。張善琨那時候託人叫我在報上不要罵他了，送給我鈔票，託誰呢？漫畫家江棟良（華影廠的），送給我我不收，我說不要給我鈔票，張善琨不是好弄的。

邵　這是哪年的事情？

吳　勝利之前。後來我又罵華影廠了，張善琨就講了，吳某人拿了我的錢還罵我，結果他就找《海報》的老闆金雄白，金雄白說如果說我查出來他是拿

　　了錢再罵你們，你去搞他好了。他沒有拿錢呢你不能動他。結果一查下來那筆錢被人揩油了。這個人後來被華影開除掉了。

邵　這個事後來您怎麼知道的？

吳　金雄白告訴我的，我沒有拿到錢，張善琨下來一查呢是沒有拿。

邵　勝利前告訴您的？

吳　勝利前告訴我的。這個事還有下文呢，有一天張善琨托人來請我吃飯，我說誰？我說我不吃飯。他說童月娟（張善琨的老婆）代表張善琨請你吃飯。我就給他講不要來搞這一套鬼花樣，他也弄不了我，我也弄不了他。

邵　您知道張善琨是漢奸？

林　知道，那時候我們在聯藝，沈天蔭叫我到張善琨那兒去拍戲，我不幹，說什麼也不去。他是漢奸我們都知道。

邵　可是聯藝的後台還是張善琨呀。

林　張善琨是後來，出面是沈天蔭啊，本來我們不知道呀。

吳　沈天蔭是張善琨的蟹腳（爪牙）。

林　我在唸書時候都學日文，日本人來教，我們都不學。

邵　那個時候你們學校不在租界是吧？

林　在租界啊。

邵　租界也學日文？您能談一下這一段嗎？

林　學日文就派一個日本人來教，那是敵偽時候。

邵　那個時候你們日文一週有幾節課？

林　忘了，反正是從字母學起，什麼 KA，KI，KU，KE，KO，NA，NI，NU，NE，NO，別的都不認識，我們根本就罷學，怎麼辦呢到考試它一定要有成績的，他就允許你抄書，抄都抄不來，不聽呀也不看呀也不念，那麼就學會一個字兒，他就問你 WAKALIMAXITAKA？意思是你懂了嗎？「王家裡賣山芋」（WAKALIMASEN）意思我不懂，就是不要讀，後來就讀英文。

邵　抗戰時期你們還有什麼記憶比較深的事？

林　外頭我聽得很少，除了演戲唸書別的沒事兒。

邵　跟外界不接觸。

林　接觸，就是演一個戲完了到黃先生家去，他招待我們。

邵　他當時是怎麼招待你們的？

林　散了戲大家都走了，他騎個自行車讓我坐在前頭帶到他家去，他說我比丹尼還高，到了家弄點小吃。那時候黃蜀芹（小時候叫胖胖）還抱在手裡

呐，黃先生抱著黃蜀芹跳舞，我也不會跳舞，我就在旁邊吃點兒東西。

邵 黃先生在生活中間也不愛說話啊？

林 也很少很少，反正大家都愛跟他在一塊兒就是了，你要不理他他生氣。還有一個張駿祥也是。他（指吳）跟著我叫張先生，後來到幹校，在飼養場，張駿祥愛人周小燕在養雞，他也在養雞。

吳 我坐在那兒，張駿祥到飼養場來了，我看見他了，想怎麼稱呼呢？張先生又不能叫，我就繞路走了，不理他。後來他看見我說，吳崇文，過來過來，你不認識我了？我說，我怎麼不認識你啊。我就怕用什麼稱呼。在幹校演話劇，張駿祥跟我一起看戲，他看了就說，這不是話劇，是叫劇。

邵 抗日戰爭日本人打進來之後，你們認為話劇界演話劇的總體上……？

吳 我記得那時候演話劇分幾條路，一個上海劇藝社一條路，還有一個是天風劇社，天風跟上海劇藝社一個老闆。

邵 上海劇藝社有老闆嗎？

胡 名義上說有一個老闆。

邵 什麼老闆？

胡 趙志游，他是上海劇藝社名義上的社長。

吳 他解放前做過杭州市市長。他是上海劇藝社和天風的老闆。還有一個綠寶。

邵 綠寶是文明戲，文明戲好像當時是比較活躍？

吳 剛開始是文明戲，後來改話劇了。第一話劇比較好弄，第二話劇比較規矩。

林 我覺得敵偽時的話劇都蠻好的，有的是娛樂性的了，有的有抗日的意識在裡頭。

邵 您覺得蠻好的？吳先生呢？那段時間的話劇您覺得有什麼特點嗎？就是孤島和淪陷期的？

吳 那個階段戲基本是改編的，像內地曹禺的戲，吳祖光的戲，還有中旅跑碼頭的，輪流外頭去演出。

邵 吳老，您看過《秋海棠》嗎？

吳 看過。

邵 您對《秋海棠》是什麼印象？

吳 《秋海棠》啊，我跟秦瘦鷗蠻熟的，這個戲啊戲本身不壞的，後來他們改了。戲改得還不錯呐。

邵 您還記得當時演的情景嗎？

吳 最好一場戲是石揮的一場戲：「酒逢知己千杯少。」

邵　您還記得「酒逢知己千杯少，話不投機半句多」。這是他第一次跟羅見面的時候說的吧？

吳　前邊坐在衣箱上說的。觀眾反應蠻好的。

邵　是不是說到這全場都很感動？

林　話劇那時候沒有多少捧場的。

邵　當時觀眾怎麼表達他們的感情？

林　觀眾很感動的。

邵　感動了是不是就站起來？

林　沒有站起來的，演得好時鴉雀無聲，沒有拍手的。

邵　吳先生，您也記得這句話，這句話是以前張愛玲在當時看的時候她就受感動了。

吳　是很淒涼的，石揮演出來了。

胡　這場戲非常感動人的，趙丹的文章裡也提到了。喲，這麼晚了，今天就談到這裡吧。

7
訪王祺

王祺，1920年生，1941 年加入上海劇藝社，活躍在抗戰時期的
上海舞台。

時間：2005 年 8 月 19 日
地點：胡導、王祺宅
參加者：胡導

邵　王老師，請講講您是怎麼參加話劇活動的吧。

王　我也是學生啊，逃難逃來的。上海閘北的。學校也給炸掉了。劇藝社就招過兩批，我是第一批，我跟李明、張伐、史原我們都是一批的。第一批取了九個。蔣天流第二批，比我晚一年。穆宏晚一點。

胡　石揮好演員，一下就被注意到了。我們的吳天導演去看戲，把他叫到我們這兒來了。石揮先演夏衍的戲，是小生。

王　當時一天演兩場，沒有時間，天天都在舞台上。當時年輕，也沒覺得怎麼樣。早上九點到十點開始排戲，下午就是演戲，一天兩場，晚上還有一場。

胡　我當時上午在郵局工作，他們上午還跳芭雷舞，練基本功。

王　于伶的夫人是劇藝社的演員。請了兩個俄國人教，學費還很貴，一個月二十塊錢。那時一個月就是幾十塊錢。付二十元滿利害的。

邵　演員有多少？

胡　基本演員是十七、八個，其他有二、三十個，好多演員都是臨時的，臨時特約。

王　當時演員很忙，沒有時間。一天三班，早上排戲，下午演戲。我剛進劇團演《陳圓圓》，我跑龍套，站在背後演宮女，每場戲都有。沒有時間出去看戲。當時上職出去，我們都有情緒，不願意出去看戲，實際上當時也沒有時間。演員一年到頭在台上，很少有機會空下來。

邵　王老師上職出去時您沒走嗎？

王　沒有，我一直在劇藝社，直到太平洋戰爭，劇藝社解散。

胡　我們都跟朱端鈞先生。

邵　一批演員團結在一位導演身邊，劇團則換名字。

王　換名字是因為換老闆了。

胡　不成文的。演員也需要有好導演，有名的導演也需要有演員。我們主要是跟朱端鈞。當時一個是黃佐臨、吳仞之，後來吳也沒在一起了。佐臨先生都是一批好演員，石揮、張伐、英子。這批演員都需要好導演，好導演也需要演員。

王　這批演員都是劇藝社的嘛！

胡　是的。上海劇藝社分化後，像我、洪謨、戴耘、王祺主要就是跟朱端鈞了。費穆有他的一批演員。

邵　如喬奇。

王　喬奇、盧碧雲，現在在台灣的盧也是跟他的。

王　美藝是怎麼成立的呢，美藝的老闆是小鳳的老子。

胡　洪謨講不是。

王　反正戴耘帶我到小鳳家去。他老子是漢奸啊。

胡　是的，他有勢力啊，社會關係要依靠他的勢力，但美藝社他沒參加。翁仲馬是他女婿。錢是顧仲彝把劇藝社的東西作價，作為美藝的了，洪謨講過，實際上那都是地下黨的東西。

王　當時很困難，我記得戴耘帶著我到處跑籌錢，這些人要生活嘛，怎麼辦？

邵　後來成立了美藝劇團。

王　美藝沒演幾個戲。

胡　美藝頭一個戲演的果戈理的《結婚》呀。演過袁世凱，不叫《袁世凱》，叫《夢裡京華》。後來還演了一個什麼，後來就演《春》了。

邵　《秋》是不是比較好。

胡　《秋》是榮偉公司演的了。跟美藝沒關係了。榮偉公司是把所有的演員都包下來了，有一部分就演《秋》了。一部分在龍門大劇院演《春》。黃宗英在《秋》裡演素華。日本電影實際上沒人看的。淪陷區裡日本人還吹什麼戰略，實際上看的人很少。不要看的。

大華是南京路上原來的夏令配克。你文章裡講的很多日本片子我都聽說，但是我都沒看過，什麼《支那之夜》我就不知道啊，怎麼回事兒啊？

王　也沒有時間看，當時劇藝社組織就是杜美，都是蘇聯片子。日本電影很難看的，武士道，吃不消，受不了。劇藝社在杜美的差不多每一個片子都組織去看。在劇藝社圖書館看很多小說，都是蘇聯的。

邵　當時整個進步學生都傾向共產黨吧。

王　也不是，我們跟外部都沒有什麼聯繫的。整天就泡在劇藝社裡。早上來了就排戲，下午晚上就演戲。

胡　那時候劇藝社有個地下黨員叫戴耘。

王　我們基本上都是跟著戴耘走的嘛。

胡　後來同茂劇社戴耘也在。

邵　說同茂劇社最大的缺陷就是沒有固定的導演。

胡　一般那時候不太容易有職業導演，導演都是自由職業者。黃佐臨和費穆劇團主持人就是導演。《傾誠之戀》的導演朱端鈞是周劍雲找來的。吳天、吳琛、我呀，都是誰要找我們我們就去排。

邵　王老師，你們平常看《雜誌》是看什麼？

王　劇藝社有圖書館，當時還懂得一點用功，看小說。學員進去上課有講座，都是名人講。我記得看艾思奇的《大眾哲學》。

胡　《大眾哲學》是很淺顯的，用講故事，或生活的事引到哲學上。不是很高深的。

王　劇藝社有三位進步女將：柏李、張可、吳明（吳小沛）。那時我才十九歲。看她們都是挺高的。她們都是大學生，蔣天流呀、史原、我，我們都是中學生，當時我們進去每個星期聽一次講座，那些講座都是名人講。顧仲彝呀、李健吾呀、平辛呀。那時平辛還在。語言學家嚴工上啊，嚴工上老先生，能講各地方言都非常道地。我們作為學員來講也沒有什麼特別的訓練，就是每天在台上走。

邵　但當時你們都很刻苦，看當時的訪問記，她們都使勁讀書。

王　我記得當時我看有的書是這樣，演《家》，我那時有一兩天沒戲。當時演的是吳天的《家》，而不是曹禺的，曹禺的《家》還沒出來。服裝間當時放滿了衣服，想安靜只能在服裝間搬個椅子看。真正的指導也沒有，只是告訴你們有個圖書館，有的書你們可以去借。

邵　當時劇藝社的工資還是可以生活的，單身沒問題吧？

王　當時每月二十塊錢。還可以。對胡，你們都是五十塊錢。

胡　我們是六十塊錢。

王　當時我知道，你們都是五十塊錢，我們學員都是二十塊錢。大概過了一年的樣子。

胡　後來普遍增加了。

王　當時聽課交二十塊錢滿吃力的。

邵　都交完了。

胡　我們有兩種，我記得我是六十塊錢，柏李他們好像是八十塊錢。

王　那時精神很好的，晚上散戲沒有坐車的。

邵　都是租房子嗎？

胡　一個多小時吧。

王　精神都很好，第二天早上照樣去排戲。

邵 我覺得不論是顧先生還是朱先生你們都特別投入。

胡 那時叫幹戲。

邵 我第一次看到「幹戲」這個詞時，非常吃驚。我以為「幹」是毛澤東語言。

胡 苦幹的「幹」字就是這裡來的。我在三三年跟金山他們一起時，他們就叫「幹戲」。

王 都是自己有自己家的。那時出了辣斐劇場，都是走回家的。路線一起走。最後一站是他的，很遠的。他住當時叫北京西路，愛文一路。都住很遠，要走好長好長時間，要走半個小時吧？上班坐車，吃飯也很簡單，我記得有個很小的飯館叫保定館，他送飯來，大家每天兩毛錢吃個炒餅，生活很艱苦，想今天闊氣一下就買個羅宋麵包，買一瓶汽水。
我看演陳白露的名演員，沒想到她這麼漂亮，穿得也很漂亮也吃保定館。是一個天津人，

胡 保定人。

王 每天到後台來，定好後送來，演員兩場戲中間不下妝。那時很開心，一天三班也沒覺得累。有時也開夜車。只有一個戲開過夜車，就是《結婚曲》。于伶的《夜光杯》審查後通不過，就排別的戲，就那時候開夜車。真是很累很累，我記得那時坐沙發上簡直坐都坐不住了。一個禮拜要趕一個戲上去，不上戲是不行的啊。沒收入了。演得最長的戲就是《家》了吧？演了多長時間？

胡，邵 三個多月。

王 演了八十多場。《上海屋簷下》演得長，演了三個多星期。

胡 愛國主義的戲《正氣歌》演得也很長。

邵 上海的女性還是很開放的吧。

王 挺開心的。

邵 夏霞的《寡婦院》，當時張愛玲寫女性，不是沒有背景的，這些話劇就已經是她的背景了。她最後一篇小說中說學生中普通話不好就叫話劇腔。

王 那時有個文明戲劇場叫綠寶，他們話劇腔很重，就是拿腔拿調的。大家對綠寶不是……，好像他們要比我們矮一點。

邵 思想性比較差。南方人比較佩服北方人。

王 我們沒有捲舌音，是不是。我十九歲，什麼都不懂。

邵 您遭遇過日本人沒有？

王 沒有。我們在閘北，當時有個難民所，難民所苦透了。我父親有個關係，

搞到了一間房子。逃難逃去，找了一家慈善會。學校都炸了，看報招聘小學教師工資十塊、米八塊一擔。一千二百人考取了九個人。我是于伶和夏霞考的。

邵　今天太有收穫了。以後我還會再來的。

時間：2006 年 2 月 23 日
地點：胡導宅

王　上海職業劇團嘛，就是黃佐臨，吳仞之，還有誰？反正三個人嘛，走了很大一批人。我覺得那天沒有談到《北京人》吧？也沒有談到最後結束的時候的「上職」就是「苦幹」的前身啊。

邵　上職演《蛻變》之後，你們演的是《妙峰山》，在太平洋戰爭之前你們最後演的是曹禺的《北京人》。

王　《北京人》演的時候就是處在非常困難的時期，因為拉走的一批人都是比較能演戲的，都是骨幹演員，後來搞不下去了，請了英茵。

邵　那也是因為太平洋戰爭。當時《北京人》上座率還可以吧？

胡　蠻好的。

王　英茵是有號召力的，她演得是好，有幾個演員都不錯的，戴耘演那個陳奶媽也演得很好的，戴耘解放後是上影書記啊。

胡　《北京人》從一九四一年十一月十六號演到一九四一年十二月七號。

邵　胡老都去圖書館查過了。

胡　當中還演了一個《賽金花》，在《妙峰山》前。

王　《北京人》我參加了，《妙峰山》我沒參加。

胡　《賽金花》是以前演過的，這次呢再演。還有那天我查資料查到一個《枉費心機》，（對王說）這個戲我演過你也演過，你還記得不？

邵　哦。《枉費心機》我都不知道這個。

胡　我就演《枉費心機》的男主角，你演我追求的女的，你忘記了，我也忘記了。

王　我一點印象也沒有。

胡　賣座也不好，戲也演得不好，劇本也不怎麼樣。

王　我那時候十九歲啊，所以有很多事情我們都不知道的，他講那些事情我根

本就不知道，我們很年輕，考進去就是學員，反正一個禮拜就上一次課，就是請一些名家來講課，也沒有正式受過什麼訓練。

邵　學費多少錢？

王　沒有學費的。

邵　不是，你們進去有時候請專家來講課的時候。

王　我考進劇藝社就作為學員，當時考進去的還有誰啊，還有史原、毛燕華、冷靜、仇銓，仇銓是中旅考到上海劇藝社的，後來仇銓沒多久就死掉了。

胡　仇銓沒在上海劇藝社演過戲吧？

王　沒演過戲，但是他考進來的。考取九個人嘛，考進去沒幾天就沒幾個人了。

邵　就分家了。

王　不是分家，冷靜死掉了，還有王大經就是現在電影廠的李明，一個老幹部，他是從新四軍來的，在上海劇藝社呆了大概三個月就回去了。

邵　仇銓後來去世的時候是在淪陷期去世的，中旅還來了一個聯合演出紀念他的。

胡　他死了以後，後來演過一個戲，是八大頭牌還是什麼？四個導演演《日出》。

邵　對，對，對了四個導演導演《日出》，所有中旅出身的名演員都出來了。

王　上海有個階段是八大頭牌，上海其他劇團基本沒有，這八大頭牌我都記不起來了，有張伐、沈浩、石揮、白穆大概是八大頭牌之一吧？

邵　這也是淪陷期時期的嗎？

王　當時我們基本上都已經失業了，是不是淪陷時期我都想不起來了，反正只有八大頭牌演出，其他全都不演了。

胡　最主要是石揮啊。

王　石揮、張伐、史原、白穆、韓非，韓非是話劇演員，上海劇藝社的主要演員。

胡　他演喜劇演得很好，他跟洪謨搭檔排喜劇。

邵　我在一篇文章中看到說韓非是小開，他家裡很有錢嗎？

王　是小開。

胡　他們叫他小開。

邵　王老師在淪陷期演戲的時候覺得自己的日程緊不緊張呢？

王　我們那個時候只上午排戲，下午晚上兩場戲，從早到晚都在劇社。那時一般的演員都是這樣，早上排戲大概從九、十點鐘開始吧，因為有幾個大演員嘛像夏霞啊，藍蘭啊，藍蘭好像當時是個交際花，其實她是個地下工作者，是不是？

胡　搞不清楚。

王　她在台灣死的。

胡　她也可能是地下黨員，後來是文化大革命的時候不是抄家抄出很多東西來，把黨的許多秘密都抄出來了，藍蘭派到台灣做地下工作也給發現了，後來就犧牲了。可能是這樣的。

邵　哦，她是派到台灣去做地下工作的啊？

王　當時在劇藝社我們都知道她是交際花，很漂亮的，上海劇藝社台柱，一個是藍蘭，一個是夏霞，兩個台柱。

胡　那是劇藝社的兩個台柱子，她們是「孤島」時期的。

邵　後來你們（指分家的傷痛）彌合沒有？

胡　後來太平洋戰爭一爆發大家又在一塊兒演戲了。

邵　對，對，對。你們當年的劇照都沒有了？

王　當年的劇照很少。

邵　也有海報吧？

王　也很少。過去不像現在這麼宣傳，就幾張小報。

胡　他們還學芭蕾啦。

王　學芭蕾沒學幾個月，那時候蠻貴的，好像我拿到二十塊錢的時候交到十二、三塊錢的學費。

胡　是白俄來教的，他們都學的呀，張伐、石揮。

王　學芭蕾最後很難的。張伐、高揚、石揮、柏李、梅邨、戴耘都在裡頭。我們當時也覺得很貴，當時學員是二十塊錢嘛。

邵　就是說十二塊錢交了芭蕾舞費以後，您八塊錢就能生活啦？

王　反正跟家裡一起過過。學芭蕾舞你還得買買裙褲什麼的。

胡　你二十塊錢沒幾個月？

王　後來好像是五十塊了，最後拿的一百多塊錢。

邵　有人提了一個問題，說的胡老說當時你們跟日本人不搭界，真的能不搭界嗎？我說我想是可以的，因為日本人也說他們佔領中國的是點不是面，對不對，他在上海也不可能像一張網一樣全面地控制，對吧，控制不了的。

王　不過那時候劇本要審查。

胡　劇本審查也是中國人審查，是漢奸審查。

王　《葡萄美酒》（又叫）《夜光杯》那是什麼人審的？

胡　那是工部局審的呀，那時候日本人還沒進租界，工部局就是法租界公共租界，租界當局審查，後來淪陷以後，由漢奸的有關部門審查，日本人又不懂中文。

王　那時候《葡萄美酒夜光杯》是誰審的？

胡　法國人審查的呀。

邵　法國人是不是也請中國人審查？

胡　也是中國人。

王　那個時候就因為《夜光杯》沒有通過，馬上改排《紅色新婚曲》嘛，就一個禮拜，我記得《紅色新婚曲》我是劇務，晚上排戲，累了通宵我就在這樣一個沙發上靠一會兒。別人都說哎呀，很累了，我那時候剛進去不久。

胡　那時候你已經進去一年了。

王　我記不起來了，反正當時是累得不得了，那個戲一個禮拜就上去了。

邵　我覺得上海劇藝社比較像一個半公開的一個共產黨的組織，您進去的時候當時知道它有共產黨的背景嗎？

王　不知道，李明是跟我一起考進去的，就是現在上影廠離休的書記吧。我感覺他很進步，好像老給我說很多進步的話，真正的面目不曉得。

胡　他們共產黨員不說自己是共產黨員的，從來不說的，像柏李他們是共產黨員，不說的呀，但都心照不宣，參加劇藝社一般都是比較進步的它才吸收你。

王　不過他們起作用還是起作用的，像戴耘，後來是上影廠書記，我們幾個年輕的梅邨啊，我跟戴耘接觸很多的。

胡　那時候話劇呢在上海劇藝社時代呢一直沒有主演制，名單都是全體演員參加。一直到中旅劇團就開了唐若青主演的頭，中中劇團後來也是孫景璐主演，他們開的頭，在上海劇藝社一直沒有主演制。

王　後來有個階段你記得吧，排同樣大的名字但是當中空一格，這時候已經開始不一樣了。

邵　當時您知道婆婆戴耘是地下黨員嗎？

王　當時她的身份也並不明確，我們也不知道。我們也是三個人，戴耘、梅邨、我，走到哪兒都是三個人，但是具體有什麼東西她也不談。

邵　婆婆大概比您大幾歲？

王　大七歲吧。她參加共產黨我們都不曉得，聽她的話，覺得她講的是對的，就是這樣。其他沒有的，在那個時候就帶著我這麼一個小尾巴也可能她方便些。

邵　您是什麼時候知道她是黨員的？

王　解放以後。

邵　四三年的時候戴耘也參加了《家》的演出，

王　四三年演的《家》啊？不是吧？

邵　是，是，四三年八月，就是回收租界的時候演《家》。演過的人裡邊有戴
　　耘，也有蔣天流。洪謨先生說有一個叫徐卜夫的，他從南京來組織所謂收
　　回租界的慶祝演出。

王　敵偽時期的？

邵　敵偽時期的。

王　我參加了。在南京大戲院。

邵　對，南京大戲院，您參加了，您還記得當時您是怎麼參加的嗎？

王　不參加是不行的，就是說很有壓力的。當時正是下大雨，馬路積水，發大
　　水，上海發大水發得很大很大的。因為演員是由他們挑的，所以態度呢是
　　很不願意的，上台都是吊兒郎當的，不是很正經的演戲，上台都是馬馬虎
　　虎的。發大水的時候就是南京大戲院的人很少，正好是發大水，到處都是
　　大水。那個時候大家在台上演戲都不是很嚴肅的，你要不演的話他們要對
　　不起了，是他們點的名。

邵　當時也點了費穆先生那一撥吧，但費穆他們團就解散了。聽喬奇先生說他
　　們解散以後就去跑碼頭，回來立刻打出一個新劇團的名字就又開始演了，
　　也沒事兒。那個時候您肯定不記得是誰來請您參加的？

王　反正我是跟大夥兒走吧，劇藝社就是一批人，戴耘都在裡邊，他們參加當
　　然我也參加。前頭好像還有個事兒，就是在上海當局要話劇演員登記，好
　　像有這麼回事兒，那是在拉都路（現襄陽路）喬家柵小吃店樓上，劇藝社
　　很多人在那裡聚會簽名表示抗議。

邵　你們抗議登記啊？

王　差不多啦，就要登記的囉。

邵　登記是什麼意思？本來是一個一個劇團登記，後來又要讓每一個演員都登
　　記嗎？

胡　在南京就是藝員登記，好像是一種侮辱性質的。實際上藝員登記是敵偽搞的。

邵　藝員登記就是每個演員都要登記？

胡　不是，藝術的藝，員就是演員的員。從事藝術創造工作的人，從事表演的
　　人就要登記，同是在演戲的人包括京戲演員，說大鼓的，登記是帶有侮辱
　　性的，所以大家都抵制，沒搞成。

邵　這是哪年的事情了？

胡　那也就是那個時期了。

邵　如果是劇藝社的話那就是孤島時期了。

胡　這就是在敵偽啊，太平洋戰爭以後，也就是四三年四四年這個時期。

王　好像當時是妓女也是要登記，所以大家就在那個地方表示抗議了。

邵　你們就聯合起來抵制的？

王　就是大家簽個名，沒有什麼其他，就是一張紙大家簽名表示抗議囉，就是這樣。

邵　我想是太平洋戰爭以後吧。因為日本有這個政策。日本在國內就是這個政策。一開始話劇團登記也是日本的政策，所以藝員登記可能就是把日本的政策延續過來的。「美藝」那一段您還記得演戲的一些情景啊？或者是底下你們生活的一些什麼細節啊？

王　蔣天流演的《雲彩霞》，下來好像就是《大地》吧？

邵　對，對，《雲彩霞》、《大地》，那已經不是美藝了吧？叫華藝了吧。美藝演得很少的，美藝演了《春》以後就被榮偉收編了，收編了以後夏天榮偉就解散了，以後就變華藝了。華藝好像有時候還在卡爾登演過，就是費穆先生他們有時候戲接不上時。

王　就是林彬他們在那兒演《梁山伯祝英台》吧？

邵　對，對，是的，他們接不上嘛，然後華藝就在那兒演。華藝演了以後呢就是《鴛鴦劍》，昨天黃宗英說是她演的，她還記得他們兄妹兩個演的。你們還記得在藝光演過嗎？

王　藝光嘛主要就是《甜姐兒》了。

胡　《雲彩霞》你也演的呀？

王　《雲彩霞》我戲不多的。

胡　《晚宴》你也演的。

王　《晚宴》戲也不多。

胡　後來演《大地》。

王　《大地》演的，蔣天流演荷花，我演杜鵑。

邵　她已經說了，蔣天流她昨天說了她已經記不太清楚了。這個您記得觀眾反應怎麼樣？對觀眾反應特別留下印象的有沒有？

王　我當時在小報上看到。

邵　《申報》後來因為紙張短缺篇幅越來越少，就很少報道演藝圈的事情了。

胡　小報還是蠻多的。吳崇文就是編小報的。

邵　編《海報》嘛，《海報》就是金雄白的。到四三年的時候那就是肯定點了您的名的啊，我看這上邊有孫芷軍、戴耘、蔣天流、張伐、韓非、穆宏他

們都演了這個《家》的，四三年八月六號在南京劇場。

王　剛開始弄的時候聲勢很大的，誰要是不去的話好像就要對不起你的，那麼大家誰也不敢不去，但是去了以後正好發大水，發大水台下沒幾個人，觀眾很少很少。

邵　沒有心情看戲吧。

王　當時反正觀眾是很少的吧，在台上大家都是吊兒郎當稀裡糊塗的，也有一種心情就是這種情況。

邵　演出之後他們沒有勸你參加聯藝嗎？

王　沒參加。

邵　那個時候是洪謨、朱端鈞、胡導聯合演出，那時同時也在演《女人》。哎，我就覺得奇怪了，蔣天流這個《家》演沒演也不知道，她說她演《女人》的時候演一個妓女把腳抬得特別高，觀眾就使勁兒喝彩，她在床上就把腳抬得更高，面對觀眾，是《女人》吧？她說演一個妓女。

王　她參加沒參加過我記不起來了。《女人》最主要的演員是上官雲珠在上海大劇院演的。

邵　也在上海大戲院演的嗎？《女人》？

王　《女人》是在上海大戲院演的。

邵　（查看自製年表後）是，是，是。

王　上官雲珠是主要演員。

邵　王老師您在淪陷時期像華影的電影《萬世流芳》您看過嗎？不記得了？李香蘭唱那個賣糖歌，演那個賣糖女。

王　我好像聽過《夜來香》？

邵　對，對，《夜來香》是一隻歌兒。

王　這個我也不一定看過電影，我就是聽過她當時唱的這首歌。

邵　對，對，賣糖歌。昨天談到電影武士道，您說蘇聯電影是經常看的，日本電影看過沒有？

王　日本電影武士道好像看過很反感，接受不了，覺得很難認同。

邵　洪謨老師也說到武士道，他也想知道武士道是怎麼回事兒？說去看了一下。

王　日本電影就是去看了一次吧，反正接受不了那個東西。

邵　後來對戴耘，就是共產黨的這些活動還有什麼特殊的記憶嗎？

王　劇藝社要垮台了，當時劇藝社情緒很低落。我呢很受婆婆的影響的，因為我們經常在一起，婆婆的嘴呢也比較碎的，看不慣呢她就不看他們的戲，

我這個情緒跟婆婆完全一致的，我就是很氣憤他們（指去上職的一批）。他們一下子搞走了大概十個左右的演員吧，劇藝社沒多少演員啦，剩下的人撐不起來的呀。當時我最氣憤的是石揮，婆婆嘴巴裡我聽到的也是對石揮。

邵　哦，石揮好像不太謙虛。

王　同他演過一個戲，也沒怎麼接觸。

邵　大家回憶的時候都很愛護他。

王　《正氣歌》演的當時還是很轟動的。

邵　當時分家的時候英茵從哪兒請來的？

王　不是，她原來在上海就住在一個辣斐花園過去的一個叫克里木飯店裡。

邵　哦，她是自殺的吧？

王　她自殺的當天晚上演戲的呀。演戲到最後呢就一個一個說再見，連劇場領票的那時候叫 BOY 嘛，她下了戲以後跑到劇場前面 BOY 都一個一個再見再見。到底她是什麼心情呢還是有什麼個愛人呢還是情人呢還是丈夫我也不了解，反正這個人到底是什麼身份也不了解，是國民黨啊還是地下黨啊？

胡　國民黨，國民黨的軍統。

王　她特為跑到前台跟那個領票的 BOY 都握了手。

邵　後來說她有一個追悼會開得很隆重，您還記得嗎？

王　有個追悼會，有個追悼會。

胡　後來送葬的，她忘了這個事兒了。是不是就是靜安寺的萬國公墓啊？

邵　昨天黃宗英老師也講到英茵，說她剛到上海不久就發生了這個事情，開英茵追悼會她的記憶非常深刻。我在報紙上看見的在寶隆醫院說她是自殺的。

王　我想起來了，記得那個時候送葬看到她那個遺體的時候……。
　　英茵是請來救劇團的，就是不演戲馬上就垮台了呀，當時是屬於救，直接被搞垮的。去掉那些演員什麼黃宗江、石揮、張伐、英子、嚴俊這都是台柱演員啊，他一下全給拉走了，而且事前我們一點都不知道。

邵　悄悄的秘謀，胡老應該知道。

胡　就是上職拉出去的時候，這個中間是怎麼的？一開始是怎麼聯絡的？肯定是有一批準備拉出去的人。就是三個導演嘛，黃佐臨、吳仞之、姚克他們三人組織一個劇團，但是主要以黃佐臨為中心，那麼這些老演員們對黃佐臨都很崇拜的，黃佐臨要他們，他們當然都去的。黃佐臨這個時候又要發展自己，在劇藝社他有他的想法，他要按照他的想法來做事，他就這樣。吳仞之跟劇藝社也有些矛盾，也沒有什麼戲排，後來怎麼樣呢？他們就離

開了。我當時離開主要是因為人家說我是托派，他們一找我我就同意了。說我托派他們一下子不會要我演戲的，當然我到他們那兒去了。但是劇藝社那些負責人都不知道，這一下子給劇藝社打擊是很大的。

王　就是，我們很氣憤的，他們演《蛻變》都很轟動的，我就不看，很氣憤的，非常反感。劇團一下跨了，之前一點消息都沒有，黃佐臨經濟條件很好，黃宗江、黃宗英、石揮都住在他家裡，他有大洋房，當時就有什麼冰箱什麼什麼，他很有條件的，他可以籠絡一些人的。但是你不能對劇藝社這個樣子，你一下子拖走了，垮台了，我們都很反感。

邵　當時可能你們留下的人就沒幾個了，

王　一個孫芷軍，一個徐立，當時演《北京人》是這樣一些人，電影演員周起演袁任敢。

胡　後來這個劇藝社的地位還是沒有被取代。

邵　是是。

王　當時英茵不來演思懿這個角色沒有人演。

胡　英茵本來是名演員，後來到重慶去了，後來又回到上海拍電影，戲很重的，主要角色。

王　英茵的戲我沒有怎麼看過，以前很小的時候看電影英茵的印象也沒有，但是思懿來講呢孫景璐演，因為我演過愫芳，孫景璐在巴黎演《北京人》的時候也把我找到，但是沒有辦法比。孫景璐的口齒夠好的，聲音很滑脆的，口齒很清楚的，但是像曹禺寫的活龍活現的那個思懿呢非常的好，她每句話你看她講得很隨便，啊，愫妹妹怎麼怎麼樣了，你就知道她很會講話。愫妹妹你怎麼怎麼樣，表哥怎麼怎麼講……英茵演得實在是好，反正我是形容不出來，她演得實際，超越得非常的準確，非常的好，形象也很好，個子大大的，台詞也講得很好。

邵　就是說分寸把握得特別到家。現在還能看到她的什麼電影老片子嗎？

王　那些是不是好我就不知道了，因為跟她合作只有這麼一次，對待她所恨的人我覺得她的語言說出來用的語調不是很強，但是她很有份量。記得有一場戲是這樣的：老太爺（劉群飾）坐在台中央的躺椅上，我演的愫芳隨伺在側。思懿上場後就站在老太爺身邊，跟他談賣棺材的事，在談話中突然冒出這樣一段話：「我恨不得把愫妹妹的手砍下來給我安上。」愫芳能寫詩善畫，偶爾與表哥文清（孫芷君飾）有書信交往，思懿對此恨之入骨。英茵說這段台詞時，面向前方笑著說的，好像是開玩笑，說話間拉起愫芳

的一隻手，做了狠狠一砍的虛擬動作，當時我真感覺到是毛骨悚然，下意識地飛快地抽回自己的手，強忍著默默地回過身去心裡在流淚。在整個演出中，英茵的表演有多處閃光點，她把曹禺筆下的曾思懿演得活靈活現，十分準確而生動地在舞台上重現。江泰是徐立演的，當時徐立也演得很好，性格鮮明，有激情。戴耘演的陳奶媽，體現了她對曾家的深厚感情，樸實真實，蔣天流演的瑞貞也很稱職。總的來說劇本寫得好，人物性格鮮明，台詞極為生動。在當時劇藝社處在十分困難的情況下，演出都很努力，認真，演出效果較好。

邵　看來王老師演戲還是很進入角色的，完全是進去了，像當事人一樣說話不能自己。

王　聽說思懿的原型是余上沅夫人，一度是我們鄰居的陳衡粹老師是余上沅夫人。

邵　您看像嗎？

王　那是比她提高多了。

邵　您是說劇本比她本人提高很多？

王　那只是一個參考。

邵　就是說英茵演的那個人物比她提高多了。

王　就是從基本來講。

邵　這些細節很有意思，不是當事人根本不可能知道的。

王　當時都走了，能撐得起來的沒幾個人，演《家》的一批人孫芷軍啊，阿英的女兒錢櫻啊拼成一個《北京人》哦。

邵　在時間上跟《蛻變》差不多同時上演的。

王　我們垮台了，他們演我們不去看的。

邵　垮台了嗎？沒有垮台。

王　我們垮台了呀，我們不是十二月八號太平洋戰爭以後我們不演了，他們可能還繼續演。

邵　他們沒有演了。

王　後來有機會有時間看他們的戲也不看。

胡　《蛻變》也沒演了嘛，十二月八號馬上就沒有演了呀。

邵　他們那邊也一樣。因為都搞不清楚局勢怎麼樣了？太平洋戰爭以後日本人會怎麼樣？反正報紙上記載，在十二月十五號左右，兩個劇團差不多前後都停演了。

胡　剛才說英茵的時候，馬上不演的話英茵是什麼時間？

王　她就是當天晚上自殺的嘛，到前頭一個一個給 BOY 握手，辣斐花園劇場，我是親眼目睹的。

胡　就是太平洋戰爭發生的以前還是以後？

王　十二月八號以後就停演了呀，那她要早死的話，

邵　不是，不是，英茵是十二月八號？不會那麼巧吧？我查的《申報》上面寫到四二年一月二十一號在寶隆醫院訪英茵，《北京人》後衰弱吐血心臟衰弱，一月二十號自殺，生死未知。這是二十一號《申報》《春秋》上面的一條。

胡　這個報紙不會錯的。

邵　就說一月二十號這一天你們還在演戲？這個廣告是一月二十一號的消息，她說英茵是一月二十號自殺，就是她自殺的第二天報上就登出來了。

王　于伶他們恐怕早就走了。

邵　早就走了，春天就走了。哦，那是這樣的，一月九號在辣斐《家》原班人馬，吳天劇本，導演洪謨，演員有芷軍、劉群、韓非、戴耘、穆宏，那我可能沒寫，那是不是就在演這個？它說昨天晚上還是全滿，《家》要演到一月二十八號，但是這個《家》如果要有英茵的話，英茵的名字應該寫得很大。

王　沒有英茵了。

邵　那個時候辣斐後來又演《家》了，但是都沒有劇團名字了。

胡　英茵死在醫院，北京人演到十二月八號就停下來了。

邵　王老師當年您在台上有沒有過體力不支，受不了的時候？

王　還好，反正還年輕嘛，晚上勁頭大極了，下了戲要從辣斐走到成都路啦，每天都是走的。

邵　對，昨天黃宗英也說她也是走的，走得很遠。

王　當時有交通工具，可是大家都是走的。

邵　她是說我們捨不得那點車錢。
　　你們當時還都學唱京戲嗎？

王　當時在蘭心大戲院台上演歌女嘛，當時黃宗英演的紅玉，我演黛妮，把我排成雙 AB，是這種情況。蔣天流是沒有戲，我學京戲就那時學的，那些人呢好像是天天來給你們吊嗓子，那麼我們演出他每天晚上來伴奏。

胡　就是業餘的演京戲的票友。

邵　是票友來給你們伴奏？

王　是不是票友我搞不清楚。

胡　就是業餘愛好京劇的，會打鑼鼓，會拉胡琴，幫我們忙的。

王　他們也一本正經教戲的，平時在台上，我當時演的時候他教我唱個什麼《五花洞》，就唱四句，那麼我是在那時候學的。那麼蔣天流學戲，唱《白門樓》。就現在他們還在學戲，他們是琴師。

胡　解放以後了。

王　就現在，那麼以前我給蔣天流聯繫過，她說你來你來，我因為現在到她那兒去交通又不方便，那麼我一直身體不好氣接不上，她現在不是學梅派的，我呢是學梅派的，她後來給我說王祺我們有戲你到我這兒來唱，那麼上次談了以後我也沒去過。

邵　那個時候好像是各個話劇的很多劇本都穿插京劇，《秋海棠》、《雲彩霞》，我看以後的劇本好多好多基本上以演藝人的生活為藍本，《風雪夜歸人》也是，好像那個時候一個大題材就是這些？

胡　真正上演時不會犯忌的，沒政治性的，這是寫演員生活的，風花雪夜嘛。

8
訪宗江

黃宗江（1921～2010），演員，作家，劇影藝術家。中國電影協會理事、中國戲劇家協會理事。祖籍瑞安，出生在北平。10 歲時在北平《世界日報》副刊上發表獨幕話劇《人的心》，13 歲發表話劇劇本《光明的到來》。中學時代曾演出《國民公敵》，被譽為南開中學繼曹禺之後男扮女裝的最佳演員。1938 年，在燕京大學外國文學系唸書時，與孫道臨等人一起組織燕京劇社，演出《雷雨》、《窗外》、《悲愴交響樂》等話劇。抗日時期到上海劇藝社、上海職業劇團做職業演員，主演的話劇有：《愁城記》、《蛻變》、《正氣歌》、《鴛鴦劍》、《春》、《秋》等。

時間：2006 年 2 月 25 日
地點：北京黃宗江宅

邵　我首先介紹一下自己。我正在做一個研究課題：抗日戰爭時期的上海文化
　　——以話劇和電影為中心，我現在先做話劇這一塊。您寫到過一九四二
　　年，馬徐維邦請您出演電影的秋海棠，因此您就離開了上海，一九四三年
　　的一月底就到重慶了。請您談談您在上海的這段經歷。

黃　外行人呢有時候就不懂，你做這個幹什麼？國家的盛衰跟文化的盛衰有時
　　候成正比的，有時候不成正比的。有時候國家衰亡的時候藝術還很興旺，
　　國家鼎盛它卻……。戲劇興起就在清朝垂危的時候，還興盛於抗日戰爭時
　　代。我給你講啊，《霸王別姬》中有一句說：「日本人在的話京劇還可能
　　盛興呢」。這句話說得太……。我跟你講，現在的日本人你也知道，我也
　　相信日本造成這個……，可是你不能說假定我們被日本人佔領了，我們京
　　劇反而會興旺，日本人愛護京劇勝過今日的中國人。說明白了我的意思
　　沒有？

邵　明白了。

黃　上海劇藝社就不談了吧，胡導說得很多了。那是共產黨直接領導的一個劇
　　社。後來是黃佐臨先生讓我們組織劇團，叫上海職業劇團。話劇啊還很難
　　成為一種職業，因為大家那時候吃不飽，餓不死啊，他就強調這是職業。
　　因為上海劇藝社于伶很左，他覺得是叛變了上海劇藝社等等。
　　我待的時間是很短的，我大概在四一年的二、三月之內就考上了上海劇藝
　　社。那時候張伐也考上了，後來石揮也來了，石揮那時候已經是職業演員。
　　我剛去時，上海劇藝社演夏衍的《愁城記》。這戲找不到僕人啊，沒有僕
　　人，說你留著吧就留著提個詞什麼的。那時候有個電影明星叫精衛啊演
　　漢奸，是個胖子，還帶著一個姨太太。後來那個電影明星有時候拍電影什
　　麼的來不及，根本沒來過一兩次。我替他走台我就上去了，他就再也沒有
　　上。這個對我呢是個很大的突破，因為那時候我十九歲，我在學校演周
　　沖，是個周沖型人物，結果我一演演成一個又漢奸又胖的壞蛋，我一下子
　　突破了，我就變成一個性格演員了。本來是本色演員啦，因為十九歲的少
　　年嘛。胡導當時看完戲之後一個會上就說：「哎呀我看了黃宗江的戲，我
　　不說五體投地我四體投地呀。」我們就很好了，後來我們一塊兒和黃佐臨
　　組織上海職業劇團了。黃宗英那個時候在家也沒上學了，休學了，後來沒

地方去，我就叫她到上海來，找個職業嘛，就到劇團管管服裝之類的。結果有人結婚，那人在《蛻變》裡演姨太太，導演說這會兒你替她演吧，就這麼一場戲她就替她演了，從此她就走上演藝事業的道路。後來在上海職業劇團，抗日戰爭這個時候，不但演日場啊，還演早場啊，一日三場。夏天，我們流浪漢似的日子，我們就住在黃佐臨家。那時候黃佐臨的家就已經很高級的了，摟下就是客廳，然後餐廳，然後一拐進去就是我睡覺的地方。

邵　你們是什麼時候搬進去的？

黃　那我真是不知道，反正是一九四一年夏天，我記得演《蛻變》，反正還很熱。

邵　哦，演《蛻變》的時候就進去了，那就不是太平洋戰爭爆發以後進去的。

黃　爆發以前。

邵　《蛻變》是四一年十月十號開始演的。

黃　是嗎？那麼可能熱是因為我化妝化的。十月十號演的？

邵　《蛻變》從十月十號演到十一月十六號禁演了。

黃　太平洋戰爭是十二月八號。沒有禁演。

邵　十二月八號你們在演《邊城故事》。

黃　《蛻變》沒有禁演，我不記得。

邵　資料上都是這麼說的。

黃　資料有時可靠，有時不可靠。因為要禁演的話，我的印象一定會很深刻的。演得也差不多啦。我不記得禁演了，一點兒也不記得。

邵　我的論文引了詳細資料。

黃　我告訴你啊，《蛻變》已經演得差不多了，場數也不少啦，後來就演《阿Q正傳》，《邊城故事》，你還記得十二月八號我們是演《邊城故事》嗎？

邵　是的。

黃　我們住在黃佐臨家裡。十二月八號大家都有些思想準備了，因為孤島時期日本人已經佔領上海了，沒有佔領租界。忽然聽說，咱們家也有國外的東西（指黃佐臨家的收音機，見後文），就知道戰爭爆發了。日本軍隊進入租界了，但日本人還是沒有把軍隊放在租界，可是這邊美僑英僑等馬上戴個箍。開始時候沒有給他們攔到集中營，美僑英僑後來在上海有沒有進集中營我也不記得了。我告訴你，租界裡還看不見日本軍人，可絕對是佔領的。在街上一般是不露面的，什麼巡查啊。不過馬上我們劇團解散了，因為我們終歸是抗日團體。好像是在卡爾登後台見了一面，大家夥兒說現在

這個局勢啊，太平洋戰爭起來了，劇團就解散了，就這樣吧。是不是拿了點兒錢我也不記得了，因為我對錢一向不太在乎的。

邵　當時說的什麼話您還記得嗎？不跟日本人合作什麼的？

黃　當然不跟日本人合作啦，甚至用不著說。沒有什麼激昂的語言，大家都明白態度。還有一個，那時候覺得美國跟日本打仗是件好事，可是我們劇團不能存在了，基本上認為這個太平洋戰爭起來對抗日戰爭是有利的，基本上這個態度。所以也沒有激昂慷慨啊，沒有什麼最後一刻那個意思，就這麼解散了。我記得好像聚過一次，也不過就是現在解散了，還有點兒錢大家分一分。

邵　劇團解散之後，你們當時在佐臨先生家做什麼呢？

黃　現實，大家反正還過著吧。慢慢慢慢地商業劇團又恢復了。

邵　對，那你們什麼時候搬出佐臨家的？

黃　準確日子我不記得了。不就十二月八號劇團解散了嗎，慢慢地看起來還能活動啊，各種商業劇團就出現了，多半都是這種所謂「秋風」公司，劇團演一個戲就沒有了。

邵　哦，打秋風是這個意思。

黃　叫打秋風，就是秋風一陣就過去了。這個時候無法持久，最後蘇聯的一個獨幕劇籌備的時候就在那兒談呢，苦幹劇團，石揮的關係。你看我那本書裡，我寫得很詳細的。舉一個例子，黃金榮的兒子，名叫黃偉，他是個少爺，他還有他的班子。黃偉就是那種闊少爺，好像什麼也不懂，還就是不邪惡，還是太規矩，不會做事的人，還另外有老闆，韓非替他組織劇團，把我們都組織進去了。韓非就說我們榮偉公司，我們都是A級演員，我們每月工資六百，這個石揮就坐在那兒講我要六百零一。都是哥兒們嘛，的確他比大家都強，可你不能這麼表現，所以他有一個綽號就叫六百零一，他生活裡極可愛。我那本書寫得相當詳細。還有他的心理……。

《秋海棠》這個劇本，我們倒沒有偏見，我們一開始就爭取雅俗共賞。那麼《秋海棠》這個劇本呢原來在我們劇團手裡頭。

邵　您還記得當時那個劇本是誰寫的嗎？

黃　叫康民。是秦瘦鷗的親戚，是他的一個表姪啊什麼人物。這個戲實際上寫得不怎麼樣。本來我們想演的，後來我們就放棄了。結果呢，這個戲後來改了，是費穆，黃佐臨還是……。這個戲原來是我們劇團演的，結果我們放棄了，被他們演了。好像還寫康民的名字，是不是啊？

邵　不是。是費穆、佐臨、顧仲彝編導，就他們仨。

黃　我給你講風格上非常費穆的。按說在形象上啊，我比石揮更合適。我那會兒比石揮更小生一些。柯靈你知道？他請了我，我忘了在哪兒吃飯，也不知道什麼名義，都是名演員，什麼藍蘭啦，請了一桌客，請完就散了，柯靈也走了。我就被請去喝咖啡，沈天蔭（也是一個公司的老闆）、馬徐維邦兩個人請我，他們找我說跟老劉──劉瓊，那會兒是電影皇帝阿，一樣是三千五，我那會兒跟石揮一樣，都是演話劇，最高六百啊，我一下子變成三千五啦，那會兒跟現在一樣電影比話劇拿得多啊。馬徐維邦就是《夜半歌聲》那個老導演。當時中聯公司是被日本人統治的，話劇還沒有，大家還可以自由演。就是說他們讓我進日本人為主導的公司。那會兒小報上的評論是「石揮，黃宗江競爭話劇皇帝」。我沒有想競爭，我這個人一生鬥爭性就不強。我年青時候說過：演員是天才的事業，所以我就想過渡到編劇。如果去了，這下子我也算進入日本人統治的漢奸公司了。剛剛進城的軍隊（指抗戰勝利後的國民黨軍隊，邵注）很狠，王丹鳳他們拍了電影，有了漢奸這個污點就不給演了，後來也淡化掉了。我當時也不是很積極，反正我不想參加這個公司。不過它不但沒有拍過反華電影，連反共電影它都沒拍過。它拍了一個什麼《春江遺恨》啦，鴉片戰爭的。當然那個時候你反英人家也說你是反動的，是不是啊？英美因為是中國的盟友。文革以後我和白楊等受邀請到日本去訪問，川喜多請我們吃飯了。川喜多應該還是被我們承認的，因為他死了以後，我們還是有唁電的。川喜多請我們吃飯，李香蘭陪客。李香蘭要不是日本人的話很可能就槍斃了。李香蘭也是日本國會的什麼什麼（曾任國會議員，邵注）。我跟你講那時候請我們吃飯，吃飯以前他們還表示謝罪。我不能演，那時候公司演戲呢，老大姐戴耘不在了，我就說我要離開了。戴耘是個地下黨，她的孩子都在新四軍裡。蔡老闆是地下黨的，他說沒有人去重慶，我說我去啊，就把這筆旅費給了我了。

邵　蔡老闆是一個什麼人？

黃　蔡老闆叫蔡忠厚，是重慶的地下黨員。我記得為什麼清楚呢？因為十二月八號胡導說我記錯了，不對。因為正是太平洋戰爭一周年，這個我記得清楚的，因為我有這個觀念，一周年正在演《晚宴》，馮喆是我的 B 角，我還是從後台走的，所以我記得清楚。因為這是我的事情，不是胡導的事情，他那麼說不對，說一月幾號。我跟你講後來別人替我演的，就馮喆啊。我

十二月八號為什麼記得清楚，我很感慨啊。因為12月8號一年以後我走的。

邵　申報上查到《晚宴》是十二月三十號開始演的，也許當時你們是綵排吧？胡老的根據是這個。

> 邵註：《黃宗江傳》《中國現代戲劇電影藝術家傳》第一輯（江西人民出版社，一九八一）中寫到：一九四三年一月八日，黃宗江告別了紙醉金迷的「夜上海」。

黃　查報紙什麼的都不準確。可能那是第二次演出。因為我特別記得清楚，沒有趕什麼元旦之類的。我記得很清楚，是十二月八號，我感慨啊，因為太平洋戰爭一年，我這不就離開上海了。因為太平洋戰爭以後呢，我是想離開上海，因為那會兒在精簡啊，所以那會兒去新四軍也不是合適的時候。我跟黃宗英講過去新四軍，她都不記得，因為是我在外邊聯繫的。沒有去成嘛就是組織華藝的事嘛。後來我想一走了之了。大家都知道，因為我們那個時候抗日又用不著隱瞞人啊，想走就走啊。不過也有點擔心啦，萬一被日本人攔住了呢。我去見石揮，他說：「他們來找你，找你拍電影啦？」我說：「我不拍。石揮，我要走了。」「我知道，他們也找過我。」《秋海棠》最後有一句台詞：「這麼大這麼亮的一顆星星墜落了。」我說：「這話太酸了」石揮說：「這個意見我不接受，那各人有各人的看法。」我記得很清楚，因為我有點兒傷心，我跟你這麼真誠，我要走。我說：「石揮，我要走了。」他也知道我要走了，我不跟你競爭了。整個的經過就是如此，我相信我的記憶是真實的。為什麼胡導這篇文章有意思在哪裡呢？這是文革以後，胡導的文章是「憶當年黃宗江在上海舞台上」，這篇文章我也覺得了不起。因為寫人家表演一般都當時寫，過了好幾十年了，已經到文革了，他居然寫我的表演，真了不起的朋友。別的你就可以看我的文章了。《賣藝人家》，這本書解放前我寫的，後來又出了一次。

邵　您到重慶是？

黃　那個時候是走路。界首，商丘，那一路上那好艱難。先到南京，到徐州，到商丘，商丘到界首過去以後呢就是國民黨地區了。坐那個叫架子車，架子車就是人拉的，可以運貨。到什麼地方還坐一段火車，這火車還有危險，日本人有時候轟炸。具體哪一段我不記得了。然後到了洛陽，到西安，最後坐救傷員的大卡車，所謂很多人很多人坐的。其實都很危險，有一次過一個什麼城門洞，我一低頭蹭著我頭就過去了。常常翻車的。你知

道沈福這個導演嗎？沈福一家，他的老婆孩子都是車禍死的。翻車。個把月才到了重慶。我到重慶這段就不跟你說了。

邵　在上海是孤島與淪陷時期，到重慶您也是做演員？您當時覺得……？

黃　一樣。

邵　感覺上面一樣。

黃　我一想關於我的文章啊都放在一起啊，寫關於我的放在一起就夠回憶錄了。這幾本還是很真實的，因為你還可以看出來共產黨的人物啊老左翼啊，像夏衍跟黃佐臨的關係都很好。基本你自己可以看出來的，萬家寶，曹禺，你可以看出我們這些人啦，他那兒主要是在選擇劇本，在表演上他沒法控制啊。是不是啊？主要是在審查劇本上。我跟你講啊，日本人對岳飛，對文天祥都很崇敬的。所以像《文天祥》，人們就作為抗日的戲劇來看。

邵　您說，在表演上是沒法控制的，那您覺得在表演的時候，孤島期和淪陷期有區別嗎？

黃　沒有區別。都是一個師傅教出來的。

邵　不過剛才您的說法對我來說很新鮮，《蛻變》是因為大家都看過了，要換新戲了，但現在一直在強調這是被日本人禁了的。

> 邵註：重新查申報，四一年十一月十六日卡爾登劇場廣告中登了《緊要啓示》，內容為：「《蛻變》因特殊原因，由工部局通知，暫時停演，所有持票諸君，請向本院退票，……事非得已，謹乞鑑原！

黃　完全可能。或左或右……。我的書說到川喜多，陳繼華把這句話給刪了。我們對川喜多是承認的。又不是寫歷史，你刪就刪吧。川喜多他到底請我吃飯沒有呢也沒關係啦。

邵　怪不得，您的書我在胡老家先考貝了一份，後來我買來的這本書（指《我的坦白書——黃宗江自述》）怎麼就沒有這一段了呢?!

黃　什麼沒有啦？

邵　川喜多那一段啊，用舊版本跟新版對比。

黃　我告你我當時還是很簡單，尤其當演員屬於黃佐臨這個藝術流派，黃佐臨要組織苦幹的時候有石揮、史原。

邵　史原後來在《秋海棠》裡邊演趙玉琨。

黃　這個人是沒有什麼文化的。人家說他在文化大革命揭發人最多了，胡說八道，他揭發了八個特務，他也是特務，胡說八道這麼個人。據說有一天他

說「不要黃宗江」，後來我寫了一筆。然後呢，回來之後石揮還怪史原，說你幹嗎這麼說？黃佐臨就不說話了，好幾個星期不表態了。當年的是非問題。我當時因為人家都說不要我了嘛，是吧，我也覺得很不愉快。

邵　當著面說的？

黃　我不在，我當然不在了。後來石揮回來怪史原，那有人聽見的，知道有這個事情。說黃佐臨三個星期沒說話，沒表態，大概黃佐臨也生氣了。後來胡導跟戴耘就拉我另外組織劇團了，就是沒有被苦幹吸收的人。可是上海戲劇界一直認為我是苦幹的，連史料裡頭，連《大百科》裡頭都把我攔到苦幹。最明顯還有黃佐臨的夫人說我是苦幹的，柯靈說我是苦幹的，這個時候其實我已經不是苦幹的了，這個也用不著去爭。很滑稽的事情，可是我一想我在藝術流派裡頭我還真是應該是屬於黃佐臨體系的。另外很注意吸收西方東西的，因為黃佐臨本身就是這麼個人。

邵　但是後來佐臨先生在卡爾登導演《荒島英雄》的時候，報紙上寫著有宗英宗江啊。

黃　人家都以為是。原來要排戲的時候，曾經還派過我角色呢，後來沒演成。後來我到胡導那兒另外組織劇團了。

邵　對，我就很奇怪，我就說《春》和《荒島英雄》是同時上演的，你們怎麼跑場啊？

黃　報紙上有時候不準確就是在這裡。實際上我們倆絕對都沒參加，我們倆都參加《春》了。《春》也是個臨時劇團，沒有多久的。

邵　對，叫美藝劇團吧，演了半截就被榮偉收進去了。

黃　對，後來就演《秋》了。《秋》就是榮偉公司的了。

邵　《秋》您還記得嗎？

黃　《秋》我演過覺新，我主角呢。

邵　觀眾的反應您還記得嗎？

黃　觀眾的反應很好的。反正那個時候話劇很盛的。有一個報有一次寫文章，他說，今天看什麼？就看石揮。石揮成了話劇的代名詞了。那時候美國電影不能進的，沒有電視，所以客觀上話劇就很盛興的。今天話劇衰落有很多原因，一個市場，它跟京劇都比較什麼⋯⋯

邵　你們當時還在別的劇團演出嗎？

黃　個人關係，可是也不是很頻繁，因為都還是有團體的。來來去去還是有很多意思的，這個要走，那個不讓他走啊，這個希望他走啊⋯⋯

邵　我認為當時秋海棠的臉有象徵意義。什麼象徵意義呢？當時不是國統區、淪陷區、邊區嗎？外蒙還屬於中國，地圖就不像現在的大公雞。秦瘦鷗在小說上說了，那個時候中國地圖像一片秋海棠的葉子，秋海棠這個名字就表達了愛國的情緒。對這個可能您完全沒有印象吧？

黃　完全沒有印象。這個符號形象有點兒發揮，這個「秋海棠」，是不是這個演員就叫秋海棠啦？

邵　是他出科以後給自己取的藝名。

黃　我覺得啊，秋海棠就是秋海棠，沒有那麼多。我也不好意思說秦瘦鷗在美化自己，但也不能這麼說，是吧？

邵　當時您沒有覺得有這個意思嗎？

黃　沒有，絕對沒有，沒有半點。

邵　我自己寫了划十字後的秋海棠的臉是「國破山河在」的象徵以後，有點懷疑自己這個觀點是不是太牽強。

黃　我可以大膽地說牽強。

邵　您覺得這段歷史有研究的價值嗎？

黃　我跟你講我不是學者也不是史學家。當然有，歷史啊應該說每一段都有價值的。這段當然很有價值很有價值。你這樣的學者鑽研這麼一個不大的題目。不過這個問題呢，在話劇史裡是應該有一筆的，文化史裡也有一筆的。不過這個問題無論如何你說到天那兒去，在中日戰爭這一筆帳那當然是日本侵略，你無論如何要承認這樣一筆，是不是啊？

邵　對，對。

黃　應該說世界還在進步，不過世界還是很原始，世界還很殘酷，很反動的。將來我們看現在還在戲曲的史前時代。我覺得將來人類再過個千萬年之後啊，看我們現在還在史前時代。還有戰爭。不過，像佛教說的極樂世界，基督教說的天堂，共產黨人說的英特納雄耐爾一定會實現。

邵　那個時候只要不提反日，談別的內容還是有一定自由度的，可不可以這麼說？

黃　日本人無論如何在統治著，是吧？現在不能像李登輝這些人，說日本人比任何時候都好，不能這樣說啊。你可以看我的書，知道張志新嗎？

邵　知道。

黃　我跟你講這個時代很難做比較，不是我不肯說，的確是太難做比較了。燕京大學啊是在美國司徒斯登統治之下，我們還進城，還經過前門，日本人要檢查，他對燕京的還客氣點，我也看見他打人啊，當然我沒受過很直接

的迫害。文化大革命我受過直接的迫害，所以我不能演《秋海棠》啊，雖然川喜多不一定請我吃飯啊。

邵　您看了華影拍的片子嗎？

黃　就是《春江遺恨》。

邵　《春江遺恨》的前邊，《萬世流芳》。

黃　那也是反英美的。

邵　講林則徐的。

黃　《春江遺恨》不也是？

邵　也是。

黃　我不記得了，我也沒想看。反正世界人民都是好的，戰爭販子，搞專制獨裁的都是壞的。有的壓迫比較直接，有的比較間接，個人的總是比較狹隘的，是吧？

邵　您對張善琨有什麼印象嗎？

黃　沒有什麼印象，我沒見過。

邵　如果那個時候要請您拍《秋海棠》的話，製片人就是張善琨吧？

黃　對，對。

邵　川喜多跟軍方有一個協議。

黃　我跟你講，他沒有完全聽軍方的，他不但沒有反華，他連反共他都沒有。

邵　對，對。他要求軍方按照他的意思辦事，軍方答應了。現在有日本學者認為他是保護了中國電影界。您覺得這個說法有沒有道理？

黃　有道理。

邵　川喜多長政請客是您估計的吧，馬徐維邦請完了，接著要正式拍《秋海棠》可能就會是川喜多請了。

黃　這是估計的。因為我跟電影皇帝劉瓊一樣的身價了，川喜多並沒有表示要請我，不過當時啊我們劇團啊有一個外號叫王二爺，

邵　王二爺是中國人嗎？

黃　完全日本人。

邵　您還記得那個王二爺嗎？

黃　我跟你講，我記得李眉，王二爺的女朋友。這個王二爺啊跟這些女士白光她們都是朋友。王二爺非常中國。有回人告訴我王二爺來了，在蘭心樓上客廳哪兒，我趕緊去看，繫個圍巾，戴個風帽，穿件大褂，完全中國式的。後來趙六（註：趙四小姐的弟弟）還說呢王二爺很願意交朋友，去見

一見沒關係。我說那最好還是不見了。他真是一個中國通。後來日本人軍部還是把他整了。哎，這些都很複雜。

邵　當時王二爺把蘭心借給你們，他的女朋友還有趙六他們，搞了一個藝光劇團就像皮包公司一樣，洪謨先生說的，這個您還記得嗎？

黃　我不敢接觸這些人，我躲都來不及了。所以我要趕緊走就是。

邵　當時就知道這麼個王二爺？

黃　我們這個話劇團的老闆已經是王二爺的姘頭了。李眉解放後還在中國。

邵　王二爺後來說就被遣返回國了。軍部發現他有什麼問題就把他弄回去了。

黃　山加少佐。就是中國的王二爺。

邵　大概他就是日本海軍報道部的吧。你們也知道蘭心劇場是通過他租給你們的吧。

黃　我跟你講因為這個趙六啊還有姓沈（註：今年）的，他們都是李健吾的清華同學。說他們要組織一個劇團，就是藝光劇團。後來我們慢慢知道這劇團後來又來了個總經理，是個女的。這個總經理李眉跟山加少佐是不清楚的。李眉是個很能幹的人。後來文革調查李德倫參加漢奸劇社。

邵　是指哪個劇社？

黃　我們這個劇社。華藝和藝光，你比我都熟。我說李德倫那會兒啊是跑龍套的，到底下配配樂，可我那會兒是明星，我是主要演員，連我都不清楚，他根本不懂。後來苦幹的時候黃佐臨是我們的核心。李健吾跟他們是清華的同學，我們慢慢才知道總經理是個女的，慢慢就知道是山加少佐的姘頭啊。那個人很從容也很好，很漂亮。那個人還在，解放後她還在鄭州演戲。

邵　她還在啊？還沒有倒霉？

黃　有時候越有問題的人啊，越不倒霉。這李眉我不知道，後來一直沒有遭災。可是後來運動就不知道了。反正運動初期啊，反正什麼正反肅反的沒事兒。

邵　看來後來話劇界的人也不介入政治的事。

黃　她沒幹壞事兒。當時有個導演叫朱端鈞的坐在前台的經理間跟李眉李小姐說：「我們不要叫宗江走了。」我當然是台柱了。我心想「混蛋，你他媽跟漢奸說不要我走。」

邵　當時都知道您要走了？

黃　我沒有保密啊，還有明星公司的周劍雲請我吃飯還說呢：「你會不會走不出去啊，會不會把你扣留啊。」

邵　人家讓您考慮後果，是吧，如果走不出去反而……。

黃　因為我那會兒很有名了，我已經跟石揮競爭話劇皇帝啦。

邵　石揮演慕容天錫的時候，報上說他是話劇皇帝。

黃　後來小報上就說石揮，黃宗江競爭話劇皇帝。我哪裡想。我剛才不是說了嗎，我臨走去看他演戲，還很不愉快啊。

邵　您後來還改編了一個《大地》的劇本，改編的這一段您還記得嗎？

黃　鬧不清了，我那個劇本找不著了。

邵　原作者是賽珍珠。

黃　劇本啦，後來寄到重慶，我要出書，結果審查委員會審查得一塌胡塗，幾乎沒有通過，擺在那兒都可笑了。比如說我寫王榮親他，我就記得審查的改成親他的嘴。改，它那文字莫名其妙。那會兒重慶審查審得屬害哦。

邵　但是在上海演過呀？

黃　演過演過。

邵　上海的時候沒有審查嗎？

黃　哎呀，所以說這話都很難說了，這種文字獄啊，說實話的，這裡邊真是亂著了，有時候他注意不夠，有時候他故意放鬆，有時候他就是放鬆。

邵　您的《大地》的劇本在上海蘭心上演過啊。

黃　我不在了，我已經去重慶了。

> 邵註：《黃宗江傳》《中國現代戲劇電影藝術家傳》第一輯中寫到：
> 他將脫稿不久的劇本《大地》（此劇本後由朱端鈞導演演出）
> 作為抵押，在劇場老闆那裡拿了一筆錢。

邵　劇本在，後來是朱端鈞、洪謨、胡導先生他們導的。您還記得重慶（的事嗎）？

黃　他後來給我寄去了。

邵　演沒演後來就不知道了。

黃　沒有，根本連劇本都沒出版。我就想要出版，結果一審查，審查得我昏頭昏腦。

邵　黃老入黨了吧？

黃　入黨了。我和我老婆結婚，她比我官兒大得多。她是三五年參加革命，三八年到了解放區入黨。我找她那會兒，她已經是前線話劇團團長，准師級幹部，老革命，我還什麼都不是，我才是連級幹部，還沒「混」進黨內

呢。那麼要是換過來，一個男同志，一個師級幹部，老共產黨員找了一個女的，這個女的是非黨員，連級幹部，也沒有什麼，那很正常。換過來一個女的找這麼個男的，我黨我軍史無前例。

邵　到現在都是。您老伴兒很了不起。

黃　我老伴兒是很了不起。

邵　那個時候你們住在佐臨家，石揮也在學英文。然後翻譯英文著作還在雜誌上發表了，他是不是下了戲後特別刻苦的，你們有時候也教教他。

黃　英文都翻錯了，那沒辦法。多翻譯出一個人來，知道嗎？

邵　連一個人都多翻譯出來了？那是他在創作了。那時候他是不是也經常向你們請教啊？

黃　他上過鐵路大學，剛上一兩年。

邵　黃（佐臨）先生不是留英的嗎？您又是科班出身，這樣的話是不是他經常請教？

黃　黃先生跟我們英文沒有關係。石揮他有一種錯綜（complex，也可譯為情結）。他認為我跟他在競爭，其實我沒有。因為他呢是生活在石家大院兒大地主家庭啊，他跟於是之都是破落戶。我跟你講這種大家的破落戶是最受欺負了，於是之也是這樣的。石揮是於是之的遠房舅舅。於是之家裡也是窮得一塌糊塗，就是最受壓了，比窮人還倒霉了，因為都是闊親戚。石揮當時還當過什麼車童啊，就是列車上服務員啦，還被顧客打過。很多心理上，情感上有問題的都是童年。所以於是之的病啦也跟童年的壓抑有關係。

邵　是，是。這樣的人出人頭地的思想特別的強。

黃　特別的強。其實他可以不自殺，但這個人的性格是要自殺的，他受不了氣。

邵　當時他演《大馬戲團》極受好評，那是四二年的秋天。

黃　那時候我已經跟他分開了。那個戲他演得最好了。

當年還有個笑話，我書裡都寫了。石揮的「人人都是王八蛋」論。最滑稽的就是我從美國當水兵回來，我去看他，那時候他差不多三十幾歲，但顯得很蒼老。我去看他，石揮說：「唉，要錢不要？」我說：「隨便，隨便。」他就給了我比如說現在的壹千塊錢之內吧？我就擱在兜裡。已經沒有競爭性了，很和氣的，兩人出來了。出來到一個汽車站，我要上那汽車，公共汽車來了，我一看，底下有賣小報的，是黃宗江什麼什麼……，我就掏錢想買一張，石揮他就掏錢買了兩張，給我一張，他一張。我拿著這張報紙，石揮一招手，他也看報，這份報第一句就是黃宗江自從被石揮

氣走以後。你說給了我錢，送我出來，還買了一張報，還落了這麼一句話。

邵　他知道報紙上有這麼一句話嗎？

黃　他不知道，他當然不知道。知道他不會買的。那是巧事。

邵　你們燕京幫裡還有異方。異方跟宗英老師結婚十幾天就去世了。您能談談這一段嗎？

黃　人家是搞音樂的，是我同班同學，中學就同班。沒有什麼，因為這個人是一個基督教家庭，它是神招派，可以跟上帝說話，家裡非常迷信。結果家裡要給他沖喜，就給黃宗英結婚了，扶著起來。

邵　他不是還演過話劇嗎？

黃　他基本是搞音樂的，跟李德倫一樣搞配樂的，也演過話劇。

邵　那個時候宗英很年輕啊，十七歲。身體這麼不好，宗英怎麼能夠答應了？作為一個女人。不過這個跟採訪主題不太有關係。

黃　她沒想到會死。我當時已經在重慶了。

邵　她說結婚十八天後啊。我在雜誌上看到還有他最後的照片，去世後的異方和宗英他們幾個拍的照片兒。

黃　現在這段歷史你比我們熟悉了。

邵　我都是看書面的，您已經糾正了我好幾個錯誤了。我讀過《雜誌》上的宗英的《北方來信》。她後來就到異方他們家去了，異方家讓她做修女。

黃　她已經迷進去了，跟她婆婆一塊兒去傳教啦。後來有兩個人來接她去上海演戲，接她的人一個是戴耘就是共產黨地下工作者，還有一個是藍衣社的地下工作者。

邵　國民黨的。

黃　藍衣社比國民黨還厲害，就是戴笠系統的。

邵　她就被接回上海去了。婆婆後來還帶她到神父面前去，神父說：「你怎麼願意走上一條毀滅的道路？」這個您聽說過嗎？

黃　沒有聽說過。

邵　她跟我們講故事講到她十五歲少女時看的是什麼書，特別好玩兒。《小婦人》。最近你們兄妹幾個還有機會見面吧？

黃　因為我們都是無車階級啊，都是這個歲數了，見面也都很不方便的。

邵　過幾天我要到香港去訪問韋偉。

黃　韋偉是讓我們考進來的。我們那會兒已經是名演員了，一百四十六號，韋

偉出來了，哎喲，我們都看上了。韋偉那會兒特別風流樣兒，我們都記住
了。韋偉可sexy（性感）呢。黃佐臨主考。

邵　她後來還演過費穆先生的《小城之春》。

黃　電影挺好的。

邵　現在作為電影的經典了。田壯壯重拍的時候，又請她來現場觀看。黃先
　　生，您能談談張愛玲嗎？

黃　她比我大概大一歲。

邵　一九二〇年生的。

黃　我們基本是一個時代的。

邵　您在四二年底離開上海，張愛玲出名是在四三年以後。

黃　張愛玲四三年出名的吧？我正走了。後來我還看過她的東西，解放前看過
　　她的東西。

邵　有什麼印象？

黃　很真實。可我還是不喜歡張愛玲。

邵　好像洪謨先生比較喜歡張愛玲，其他的老先生都不喜歡張愛玲。

黃　還有她嫁給漢奸，是私生活。不過我以為一個人的生活上也反映一個人的
　　全貌。

邵　您演過戲，覺得人生作戲的成分有沒有？

黃　藝術人生，人生藝術嘛。不是做戲，好的藝術都不做，好的人生也不做。
　　不過人生也是一種藝術。藝術是返樸歸真的。

邵　做到一定的程度進入自由狀態就不是做了。一開始還是得做吧？你們那會
　　兒用「幹戲」這個詞，這個「幹」字讓我很吃驚。我原來以為「幹」是毛
　　澤東普及起來的動詞呢，看來不是。

黃　不是，我們那時候是幹戲。因為不好說你是幹什麼工作的？我幹戲的。因
　　為不好說我是個演員，我是個戲子。我的文章裡反映了這個。今天就到這
　　兒吧。

邵　好的。謝謝，再見！

9
訪韋偉

韋偉，1922 年生，原名繆孟英，廣東中山人，1941 年在上海參加職業話劇團，1948 年主演《小城之春》。1951 年後在龍馬、長城、鳳凰等公司主演了《江湖兒女》、《一年之計》、《妹妹曲》、《少奶奶之謎》等影片。1960年息影。

時間：2006 年 3 月 2 日

地點：香港九龍喜爾登飯店咖啡館

邵　您在黃愛玲老師的訪問記裡邊有關於您參加劇團的前後的一些事情，您當時是在念初中還是高中？

韋　高中畢業了，我已經預備上大學了。我去考大學，不是念文科的，是想念物理。但是因為我的字寫得很難看，我的那個物理導師就說：「繆孟英你別去了，你去完了回來非撞死不可。」我說：「為什麼？」他說：「你考的卷子人家就不看，考的人太多了，所以他就挑頂乾淨的寫得挺可愛的整齊的才看呢，像你這樣子的他扔了。」哎呀，我氣死了，我說：「得了，我不考了。」那時太平洋戰爭已經爆發了，我想考也沒法考。

邵　您說過您當時看了《蛻變》就想演戲了。

韋　是的，因為我想去重慶，我很衝動，是衝動派，幹什麼都很衝動。因為我一向不喜歡日本人。我七八歲時就住在虹口，看見日本人囂張極了，欺負人，我那時不知天高地厚，不喜歡被欺負，也不願意看別人被欺負，我就搗亂。那時候都是日本人打高爾夫球，我一看見高爾夫球就撿起來扔掉。那時候就因為打仗，我想我去重慶，乾脆不要跟日本人有關係。結果沒辦法，我父親不允許。

邵　您父親當時是做什麼的？

韋　我父親是生意人。可是我父親是一個高級知識分子，他今年都一百多歲了，他是金陵大學（從前叫南京匯文書院）畢業的。

邵　您父親現在還在？

韋　不，不在了。他算是一個高級知識分子，他有一點兒小開通，但是還是離不了那種封建的那種想法，他覺得女孩子跑那麼遠，尤其像我那種性格不讓我去。我演戲以他的脾氣更不可能同意了，但是我又喜歡嘛。我就想我不要去重慶也不要去抗日，演戲就是宣傳嘛。

邵　您還記得當時《蛻變》的一些什麼情節嗎？最讓您激動的情節？

韋　石揮和丹尼對群眾的講話最讓我激動，現在我有點模模糊糊的了，太久了。

邵　當時觀眾也非常激動吧？卡爾登劇場九百個觀眾是什麼情景呢？

韋　不得了哦，大夥跟我一樣都熱血沸騰啊，所以我就覺得演戲原來有那麼大的影響力，我幹嗎不演戲呢？剛巧不久，黃佐臨和費穆劇團合併招考演員，我就去投考。

邵 您還記得淪陷期就是太平洋前後的一些具體的事情嗎？當天的事情您還記得嗎？

韋 我老實給你講當天我們都不知道。

邵 您那時在劇團嗎？

韋 沒呢，我是太平洋戰爭以後加入的劇團。八・一三和太平洋戰爭這兩件事我常常搞暈，八・一三那是我人生的一個轉折，因為假如沒有八・一三不逃難啦，我根本就是中學大學一直念下去了，我本來喜歡唸書的，絕對不會演戲的，因為逃難嘛，炸得那樣，家從虹口搬到租界了，覺得唸書實在沒有什麼意思，還不如抗戰呢。

邵 八・一三以後您就從虹口搬到租界了，那麼太平洋戰爭以後日本進駐租界那段時間您有什麼印象嗎？

韋 那時候真是很麻煩的。本來日本兵不進租界的，那麼我又不去虹口，所以好像河水不犯井水，大家都一點兒不在乎也不怕。後來日本人進租界了，接收了工務局，我們都歸它管的嘛。

邵 那段時間您已經沒有上學了？

韋 不上了，我都已經高中畢業了。

邵 您給黃愛玲老師談您的第一齣戲時沒有談到是哪一齣戲。《荒島英雄》您參加了嗎？

韋 《荒島英雄》是我的第一部話劇，我演一個老媽子。

邵 那時候您進了苦幹之後，黃佐臨先生家您也去過吧？

韋 去過，黃佐臨先生一直在做導演，他不教的，他就給你講，然後坐在那兒，我們管他叫閉口嘛他怎麼教呢？不過在苦幹我真是學了不少東西，因為石揮、韓非、張伐他們都是非常好的演員，跟他們演戲真是很開心，他能刺激你有反應。所以《小城之春》能演得好呢也就是說石羽能給我刺激。李偉現在死了，最近陶傑先生訪問我時問我，是不是假戲情真啊？

邵 哦，那個戲就演得這麼逼真啊。

韋 那是真的，因為那是他第一部電影，那會兒他很年輕沒有演戲的經驗。那麼當初演這個戲時我們幾個演員都是新手，相比較我的舞台經驗還較豐富，演過好多話劇，石羽也演過好多話劇，李偉好像沒怎麼演過戲，那麼費先生就給我講：「你要想辦法把李偉帶進戲，不要讓他怕你。」常常有男孩子怕我的，我樣子看上去很凶，人家都不敢惹我。他一怕你不就沒情了嗎？當時我就想辦法讓他進戲，讓他喜歡我。你說戲假情真，他已經死

了，我也不妨承認真的，後來他簡直出不來戲了，他跟我來真的了，後來沒辦法我就從上海跑到香港來了。

邵　哦，是這樣的。當時您進去沒有呢？

韋　沒有，沒有，我可不好意思講，我進戲可是我沒有當真，他拔不出來了，這事不是每個人能做的。

邵　那個戲所以看了很感動人，我前天晚上還看了一遍。韋老師請接著談，您演了荒島英雄以後，然後接著……？

韋　就是《大馬戲團》。

邵　您在裡邊扮演什麼角色？

韋　我本來就什麼也不是，你聽說話劇有場記的嗎？

邵　黃宗英說她當場記的。開始讓她管燈光和效果。

韋　我是第一個。那時候黃佐臨治我，讓我天天在那兒待著，他怕我在那兒頑皮。我喜歡頑皮，佐臨就不喜歡頑皮，但是他要我在那兒學，他就叫我做場記。每一個演員的每一個動作我得記住，黃佐臨排戲很嚴格的，他今天告訴你從這個桌子到那個桌子你演的時候感覺是五步還是六步，你下次排戲走得慢了他就說你記得你上次走幾步嗎？那我就得記下來，因為我是場記，所以每個演員做什麼我都熟得不得了。有一天女主角病了，路珊，她其實想加薪水，因為一天演兩場真是很累的。那個戲生意也不錯的，有很多觀眾。路珊是個很好的演員，就憑她那個嗓子，她的嗓音真好聽啊，我要有她那個嗓子就吃盡天下了。有一天她有點不開心，就打個電話說我今天不來排戲了，我今天連演戲都不能來了，你們看著怎麼辦嘛。她的意思就想負責人去請她，然後要求加錢。我那時候剛從學校出來，也不知道天多高地多厚，大夥都對我挺好的。黃佐臨是整我，我不懂，我以為他是看重我了，讓我做記。其實他是在整我，後來人家跟我講，石揮他們後來都跟我講了。不過我挺喜歡這個劇團，我喜歡這種生活。她不來大家在那兒發愁，說怎麼辦呢？這會功夫找誰去演呢？我根本就不知天高地厚，我說我演呐，我知道站位我知道詞兒，講兩句，噫，有點兒意思。佐臨就馬上給我重排，就讓大夥幫我走戲位，晚上就要演了嘛，那時候已經下午了。我們就走位，一點都沒錯，因為我不害怕，所以也演得很自然。我按照她那個辦法演，沒有創作。因為我個兒比她高，所以站起來我自己覺得比她威風，這一下在圈裡出了名了。當然觀眾也不知道我是韋偉，晚上誰也沒來退票。第二天她就來演戲了，我就演了一場就沒得演了。

邵　但是黃先生就已經看上您了吧？

韋　也沒看上，大夥兒就覺得這個人將來可以演戲，我也就成了。後來一次我去別的劇團看戲，女主角林彬突然在台上小產，第二場就上不去了，有人說韋偉在底下可以上，我說我又沒做過場記，我不知道戲。他們說我們在台上告訴你，我真有點膽子，我就上了。

邵　演的是什麼戲呢？

韋　忘了，全忘了。可是我就記得我上了，結果她的丈夫在報上就寫韋偉是百代公司，什麼戲都能代。

邵　您還記得一九四三年八月，日本人把租界還給汪精衛他們了，也就是說還給中國了，他們有人來請您在蘭心大戲院演《家》嗎？

韋　沒有，沒有人來請過我。因為我出名的不聽話，沒人敢惹我的。況且我那時候有一個朋友成天到我家來找我，那個男人是個日本留學生，跟日本人的關係好極了，所以誰也不敢惹我。他惹了我，這個人會給我出頭，他們吃不了兜著走。

邵　這個人在偽政府擔任了什麼職務？

韋　不知道。

邵　您可以說出他的名字嗎？

韋　姓容，什麼都記不得了。

邵　他就是追您？

韋　追我，我不想跟他那麼近乎，所以我就不查他的家庭。為什麼我老敷衍他呢，我借助他狐假虎威。我說蘭心大劇院怎麼不借給我們演戲，他說，你什麼時候想演我去借。他去借准行。

邵　您真的去借過沒有？

韋　借過，不是給我自己借，給唱京戲的借。

邵　追您的日本人不是王二爺吧？

韋　不是，中國人，他是華僑。他根本就不出面，人家不知道他是誰。他日文好，他跟日本軍部裡頭有幾個人好。他帶我到一個高級軍官那兒去吃晚飯，吃西餐，那個人整個晚上吃飯的時候就放意大利文的《茶花女》，好聽極了，那時候我還不會聽歌劇。這個日本人在軍隊裡任高官，跟他是好朋友。

邵　這個日本人的名字您還記得嗎？

韋　什麼都記不得了，我從來不問的，我看見日本人真討厭死了，那時候沒辦

法嘛，狐假虎威嘛，反正誰都不敢惹我。那個時候我因此得罪很多人。

邵　那個時候您演《秋海棠》的細節您還記得嗎？

韋　記得，記得。

邵　請談一下這段，我們想聽故事。

韋　《秋海棠》也就是我代出來的，懂不懂？

邵　是百代公司節目之一。

韋　嗌……，老實說秋海棠裡沒有我演的角色，那也是費先生想起來讓我做跟包。秋海棠不是角兒嗎？角兒後頭得有跟包嘛，我不是跟秋海棠，我是跟另外一個旦角，因為我是場記嘛，我做完第一次場記，以後什麼戲每次我都要留心大夥兒……，場記就是要記著提詞兒。

邵　誰的詞您都記得。

韋　是的，我本事大極了，所以除了男演員，哪個女演員說不演戲我都馬上能頂上。可逮住機會讓我演戲了，我剛考上，沒資格演，不讓我演。我自己覺得挺不錯的，因為沒經驗嘛。後來沈敏都吃不消了，戲越演越旺，觀眾不會管你誰是誰囉，已經到那個地步了，費先生、黃先生、顧仲彝他們商量趕緊挑個 B 組，張伐、我、汪漪。

邵　那個時候您演秋海棠的情人羅湘綺。

韋　對，我們就排了 B 組了，所以他們就休息了。後來又有 C 組了，再後來黃佐臨又和費穆分開了，黃佐臨一下子把人都帶走了，就我一人不走。可是我也沒演羅湘綺，我也不走。結果就是喬奇演秋海棠，盧碧雲演羅湘綺，夏蒂演梅寶，所以三組人演。

邵　您演秋海棠的羅湘綺的時候，您還記得觀眾反應特別熱烈的是在什麼場合？

韋　是第四幕母女相認。效果最好是第二幕，羅湘綺跟秋海棠定情。

邵　當時演秋海棠的那些男演員京劇都唱得很好嗎？

韋　張伐根本不會，喬奇也不怎麼會，他們倆都不如我呢，石揮懂。

邵　石揮不是請梅蘭芳來指導的嗎？

韋　那是費先生請的。沒有演《秋海棠》呢，我們劇團常常就請人來講，其中就有大戲劇家梅蘭芳給我們講。

邵　那個時候平常就訓練你們唱京劇了？

韋　不是訓練京戲，就讓我們欣賞京劇。那時候我就記得欣賞京劇欣賞音樂，他給我們聽貝多芬交響樂，聽完了就叫我們自己講，各人對音樂的感受不同，有人覺得像流水，有人覺得像放火，有人覺得像打架，什麼感受都有。

邵　是費先生嗎？

韋　費先生黃先生都有。

邵　平常你們除了演戲還有專業課。他們的前身劇藝社，就是在孤島時期你們那個叫職業劇團的前身就是這樣，上圖書館學習，看蘇聯電影，有些還要練芭蕾。

韋　他們還有學斯拉夫斯基，我們沒有斯拉夫斯基，芭蕾舞我們也有，一二三四，二二三四，讓你怎麼站嘛，然後優雅一點嘛。《小城之春》呢，費先生就給我們講你要想著怎麼美，走路那個感覺，因為平常我不太注意，我很粗魯的嘛。

邵　費先生對京劇特別精通，是吧？

韋　梅蘭芳先生非常佩服他。

邵　後來他們合作拍了很多電影。

韋　沒有，就一個《生死戀》。費先生對京戲真是懂得不得了，梅先生就服了他。可是現在我講大夥兒都覺得有點道理，從前我講人家覺得我吹牛，你喜歡費先生就覺得費先生什麼都好。

邵　費先生對京劇大概是造詣很深。

韋　他京劇好，他中國文學很好。那時候他給我們講電影，他說中國的歌詞詩賦就是蒙太奇，就是那個境界。因為我不懂什麼叫蒙太奇。他要不死的話我真是一定很了不起。

邵　現在你也很了不起嘛。您那會兒演戲的時候，您會日語的男朋友去看過嗎？

韋　他已經不是我男朋友了，打完仗他跑還來不及呢。

邵　還沒有打完仗的時候呢？

韋　我不許他來。

邵　你不許他看你的戲啊？

韋　當然不許，他來看戲跟我不相干，你買票進來看，不許來後台找我。

邵　他對您演的戲有過什麼議論嗎？

韋　沒有，他敢議論嗎？我說好就好。明明這東西是甜的，我要說是鹹的他馬上就說鹹的……。

邵　您演戲的時候有沒有日本人來看過？

韋　有，有。

邵　什麼情景？

韋　有一個日本人後來我們做了好朋友了。這個人的名字已經忘了，這個人對

我們真好，很包涵我們的。

邵　是不是一個警察？我聽喬奇先生說過。

韋　不是警察，是在警察局一個部門做一個科長，人家是滿有學問的。

邵　他就住在喬奇先生的隔壁。

韋　這點兒我不知道，我就知道他是在南京路一個警察局，我家就住在那附近，因為老來看戲，一旦與日本人有什麼摩擦就請他去調和。他回了日本後還跟費先生通過信呢。

邵　什麼印象？您能談一下嗎？

韋　戴副眼鏡，挺老實的，我從來不愛跟日本人說話，見了他我跟他說話。

邵　他穿西服還是一般的便衣？

韋　普通襯衫褲子，穿件外套。是個好人。

邵　喬先生說他對他的議論就是什麼戲他沒有演上，他就幫他遺憾，一點兒都不涉及政治。

韋　從來不跟我們講中國日本，就講戲。

邵　講中文。

韋　講中文。

邵　費先生當時跟日本人發生衝突，就請這位先生？

韋　也不是發生什麼衝突。比如我們演一個戲通不過或者怎麼樣，那麼就讓他去疏通，說這個戲不抗日。

邵　當時您知道演戲通過審查很麻煩？

韋　真的麻煩。

邵　怎麼來審查您還記得嗎？

韋　因為我就是演員，我很想知道底下這個戲能演否，就知道日本人挺麻煩的。但是因為認識他以後就沒有什麼太大的麻煩了。

邵　哦，都要送去審查。那麼四三年八月以後《家》演過以後……

韋　《家》這個事我怎麼沒什麼印象呢？

邵　當時一個叫徐卜夫的，是汪政府的一個官員。

韋　徐卜夫我知道這個人，可是那會兒我是一個芝麻大的演員，沒人理我，所以也不會有人讓我去演《家》，我輪不上。

邵　但是後來您演了……

韋　我演瑞玨。怎麼會演瑞玨呢？原來是吳湄演瑞玨，馮喆演大少爺，孫道臨演三弟，魏禹平演老二。

邵　那已經是比較晚了吧？

韋　同茂。排戲排到快演了，下個禮拜就演了，然後重慶來了一個消息，陳萬里（是抗戰時期很有名的記者，吳湄是他的太太）被日本人打死了，犧牲了，消息傳到上海，吳湄就不能演了，一來因為她的心情，二來那個戲要做新娘子的，要穿大紅衣服，按中國人的傳統死了丈夫怎麼可以呢？那就不演了。夏霞說叫小繆來試試看呢，他們不叫我韋偉，叫我小繆，我們家兩姐妹嘛，有大繆，我叫小繆。不叫我試我已經想得不得了了，她一叫我試趕緊去了。朱端鈞排戲，我很喜歡朱端鈞。

邵　他是一個什麼風格？朱先生據說特別的文質彬彬。

韋　文人導演，除了費穆就數他了，根底好得不得了。《傾城之戀》也是他導的呀。

邵　對，對。

韋　我演一個太太，我很喜歡那個角色。

邵　張愛玲去看了嗎？您見過張愛玲嗎？

韋　沒有，我不喜歡張愛玲。

邵　幾乎所有的人都不喜歡張愛玲。您為什麼不喜歡她？

韋　我覺得她太刻薄，我不喜歡人刻薄。

邵　您那個時候就看張愛玲的小說嗎？

韋　嗯。

邵　那個時候就不喜歡她？

韋　嗯。

邵　韋老師，您還記得張善琨組織的聯藝？

韋　我也參加，我還演戲啦，《香妃》第一次就是我。

邵　您是主角。您怎麼參加這個聯藝的？是誰來動員您的？

韋　韓雄飛，韓雄飛娶了孫景璐。

邵　孫景璐也去了聯藝了嗎？

韋　當然去了，她大主角喇。

邵　您跟孫景璐同台演過嗎？

韋　沒有，不大容易。我雖然沒有她們紅，我也不給人當配角。

邵　您在劇場沒有見過張善琨嗎？

韋　怎麼沒見過？我跟他吃過飯，我要不要講給你聽。

邵　就要聽這個故事。

韋　現在講不要緊，這個人死了。張善琨出名的是約女演員去吃飯。這個飯館很有名的，在霞飛路，西菜法國菜好極了，樓上有一個大房間，有沒有床我不知道，他們說有。然後他們就說張善琨專門請女演員在那兒吃飯，吃完飯就上床。從來沒有請我，我就覺得很遺憾，怎麼不請我呢？一定是我不夠資格不夠漂亮囉。有一天居然請我了，人家已經說你不要去沒有好結果吶，我說迷魂藥啊，那不會，假如不是迷魂藥他總不見得強姦我吧，我非去，我就去了。他一句什麼話也沒有，就吃一頓飯，我很失望，他根本沒有引誘我。

邵　哪年的事情？

韋　演完《香妃》以後。

邵　他很君子嗎？

韋　不是很君子，他就給我談戲，談得很好。他很能說故事，我想說故事的人裡頭他口才第一的。

邵　哦，他口才那麼好？

韋　不得了，要不然那麼些女演員跟他上床。他說故事說盡興，人家就跟他上床唄。他又沒有給我說戲。

邵　他是不是知道你那個男朋友不敢啦？

韋　他不曉得。

邵　就只為了給您說戲？

韋　講戲，講聯藝。因為那個時候好像人家有點兒怕我，邪不勝正。我沒要過誰的錢，沒跟誰上過床，反正我就是那個樣。你要惹了我我不怕你，你說我不愛國我愛國，你說我私通重慶你有證據嗎？我跟日本人打過架嗎？沒有啊，那會兒我這個人闖很多禍。

邵　闖的最大的禍是什麼呢？

韋　最大的禍到現在我都很遺憾，據說池寧是共產黨員，他那時候跟毛羽啊跟吳承鏞跟費先生底下的幾個人都是朋友，可是他從來跟其他人都不說話的。池寧做裝置做得好極了，《上海屋簷下》就是他做的。他是共產黨員，我哪知道，後來我才知道。據說有一次日本人要抓他，他就逃了，到後來沒有一個人給我講過這件事。後來有人跟我講就是我闖的禍，我說：「池寧我見過他。」就是我這句話日本人就在上海找他，既然有人見過他嘛。

邵　哦，當時他潛伏起來了。

韋 我又不知道他是共產黨員，我又不知道日本人抓他，我說見過他我怎麼曉得啦。池寧後來被抓起來坐牢的，他後來出來也沒有怪我。

邵 您是無意的。

韋 勝利以後見過他，別人當著他的面就說你趕緊跟池寧道歉，他差點為你送了命，就是你多嘴才知道池寧在上海。我說我什麼時候多過嘴啊？他們說你有沒有說過你見過池寧？我說我有沒有說過記不得了，我哪曉得你那麼大件事呢？後來池寧就說不要去怪她不要去怪她，她不知道無罪。可是到現在我都不知道我在哪兒說的，怎麼說的。

邵 當時您在聯藝排戲的時候張善琨來不來？

韋 不來，不來。

邵 就是偶爾請明星吃飯？

韋 我不是明星，可是我真跟張善琨吃過飯。

邵 後來演《文天祥》的時候您擔任的什麼角色？

韋 我沒有，好像沒有女角，假如有也是孫景璐。

邵 當時演的情景您還記得嗎？

韋 記得。

邵 很轟動吧？

韋 轟動得不得了，演員是張伐。

邵 您還記得當時觀眾的一些什麼反應嗎？

韋 觀眾簡直喜歡得不得了，沒有一個人喜歡日本人嘛，他有幾句詞兒很有名的，當時我背得出現在一句都想不出來了。

邵 當時除了您自己演的戲外，哪出戲您印象最深？

韋 我想應該是《文天祥》。

邵 《武則天》您記得嗎？

韋 記得，我去看過，那是孫景璐啊。

邵 也是孫景璐？您怎麼從聯藝到同茂的呢？

韋 哎呀，聯藝是沒辦法嘛，大夥兒都知道聯藝跟敵偽有關。

邵 據說聯藝當時工資比較高。

韋 不是，除了聯藝沒有一個人有錢出來組織劇團啦。

邵 對，對。苦幹也跑到北京去巡迴演去了，我看您給黃老師談的是您不願意去。

韋 那個時候我覺得他們是漢奸，沒有日本人你怎麼去北京啦？沒有日本人一路照顧，你能坐火車巡迴演出嗎？你還自以為了不起嗎？

邵　那時候您沒到苦幹去是因為……？

韋　我沒有到苦幹去是因為我覺得這些人與黃先生好。

邵　對，當時的演員都是跟導演。

韋　不，我特別喜歡費先生。

邵　那時候您還經常上費先生家裡去。

韋　對了，我是他們家姑奶奶。費先生見了我不管我叫姑奶奶的，費彝民先生一見了我就說姑奶奶來了，姑奶奶來了。

邵　費先生大概也特別喜歡您？

韋　蠻喜歡我的，因為他一直蠻照顧我的。那時候我另外有一個男朋友做生意的，他就跟我講：「韋偉啊你認識的那個是人渣。」這一錘打下來差點兒把我打暈了。

邵　您立刻就跟他斷交了？

韋　那沒有立刻，我就想起壞了，費先生說這個人人渣一定有點道理，本來我就沒有想到他的壞處，太可怕了，他真的是人渣。

邵　費先生和您的關係還是很近的，他很直率的，跟您的關係特別近他才這麼說，要不然他不會說的。

韋　他什麼都肯跟我說。

邵　四三年八月苦幹成立，喬奇他們又組織了另一個劇團演《浮生六記》。

韋　那會兒功夫我哪也沒去，不演戲了，又沒有跟苦幹。為什麼我不肯跟費先生呢？我覺得費先生累死了，一個有用的人都沒有，連我在裡頭，沒有費先生大夥兒喝水都不行，沒錢啦，什麼都得讓費先生背著，還欠了一屁股債呢。

邵　他們就躲出去了。喬奇說他就到蘇州跑碼頭去了，卡爾登借給蓋叫天了，他們就解散了。

韋　沒辦法，費先生那些朋友都支持費先生的。後來我心想這樣下去怎麼得了，算了算了，我先走，你們愛走不走，我頭一個走。

邵　他後來變成新藝劇團您有沒有回到卡爾登？

韋　沒有，沒有。我後來就是等著費先生拍電影來找我的。這是因為黃佐臨拍《夜店》嘛，《夜店》全是話劇演員，大概那個角色沒有人肯演，我那麼想，我一直沒有問過黃佐臨，沒有問過任何人。夜店裡有個林黛玉，又要年輕又要憔悴，誰肯化妝化得那麼憔悴？宋小江就問我你要很憔悴哦，你會不會不肯？我說宋先生怎麼化妝我都接受，我真佩服宋小江，我覺得他

化妝真漂亮，多難看的人到他手裡都能漂亮。你想石揮很難看的怎麼能演秋海棠呢？我說你那個手啊比胡蘿蔔還難看，還做青衣。為什麼有個聯藝，都沒有電影膠片嘛，都得演話劇嘛。後來勝利了張駿祥他們就來接受我們了，說我們都是漢奸嘛。

邵　有這麼一說？

韋　有，連重慶的那些演員也都這麼說，我們加入聯藝了嘛。

邵　但是同茂是共產黨的啊。

韋　是親共的，不能說是共產黨的，它裡頭沒有哪個是黨員啦。

邵　戴耘？

韋　戴耘那時不歸她領導，

邵　黃宗英呢？

韋　她那會兒根本不是黨員。

邵　李伯龍呢？

韋　他也只是親黨，我跟李伯龍那麼熟。

邵　您能談一下您怎麼到同茂的嗎？

韋　他們來找我的，我一聽，我開心死了，又有朱端鈞，又有吳仞之，他們都是有學問的，那一定能排出好戲的。還有宋淇有楊絳，楊絳寫劇本啊。

邵　您和洪謨先生熟嗎？

韋　熟，熟得不得了。

邵　他九十三歲了，特別健康。

韋　他專門排喜劇嘛。白穆在東北老家的媽媽去世，他沒錢奔喪，也沒錢匯回去辦喪事，我們就為他義演。我做所謂監製，沒有名分的，就是說我總管，洪謨編導，我還主演。

邵　為他募捐。

韋　不叫募捐，就是我們為他演一場戲收入歸他。

邵　您還記得是哪年的事情？

韋　記不得了。

邵　後來說唐槐秋他們那個劇團不行了，八大頭牌一塊兒演戲，您演過嗎？

韋　這些事情我記不得了，可是我跟唐槐秋的二女兒唐湘青是同班同學。她比唐若青漂亮多了，可是她不會演戲。

邵　她也演戲，據說演得不太好。

韋　若青特別會演戲。

邵　您還記得當時日本人叫藝人登記這件事？

韋　沒有，我從來沒登記過。

邵　那段時間您看過日本電影嗎？《支那之夜》？

韋　我記不住了。我看過日本電影都是有人介紹的好電影，我記得有個叫高峰秀子又漂亮，戲又好，是不是？

邵　對。李香蘭的演的賣糖女您看過嗎？在演林則徐那部《萬世流芳》裡。

韋　不喜歡她，又矮又難看。

邵　川喜多長政您見過嗎？

韋　沒有。

邵　當時知道這個人吧？

韋　當然囉，董事長嘛。

邵　對，對，董事長。中聯就是在川喜多長政下面拍電影，您演香妃演得這麼好張善琨沒有請您去拍電影嗎？

韋　不，不，從來沒有，我不上鏡頭啊。

邵　怎麼不上鏡頭啊？您認識當年參加中聯的那些演員嗎？

韋　認識啊。

邵　是有意疏遠他們嗎？

韋　也沒有，我覺得各人頭上一片天，你愛幹什麼你幹什麼，我愛幹什麼我幹什麼，我也從來沒說瞧不起他們。當時左傾的人也沒勁，有的人見了我都覺得這個人不正派。共產黨一直都這樣，現在才變好了。它傾向誰，誰就最好，所以那會兒在香港有什麼讀書會我從來不加入。共產黨不喜歡我，從前只有陶鑄喜歡我。

邵　當年淪陷區的四大導演您都接觸過吧？費穆，黃佐臨，朱端鈞，還有吳仞之。吳仞之導過您的戲嗎？

韋　記不得了。《上海屋簷下》是他嗎？

邵　那個更早一點了，

韋　是同茂。

邵　同茂也演過《上海屋簷下》嗎？因為我還沒有把同茂那一段弄得特別清楚。您還記得您當初為什麼到同茂？

韋　好像是馮喆他們來叫我，我就去了。

邵　林彬後來也到了同茂，您去的時候她在嗎？

韋　我記不清了。我記得最清楚的是同茂有吳湄、張可、李伯龍、宋琪，這幾

個人從前我都認識的。演員裡頭有宗英、馮喆、馮林、戴耘、林榛、莫愁，我都跟他們挺好的。

邵　那時候演的什麼戲您印象最深呢？

韋　《家》，因為吳湄不演了，我演大主角嘛。

邵　《家》反覆演過很多次，後來您演的時候還是很叫座嗎？觀眾還是很轟動嗎？

韋　沒有特別轟動，因為我們沒什麼角兒，沒有大明星啊。

邵　黃宗英和您不是明星嗎？

韋　我不是明星，我從來沒有做過什麼明星，真的。但是我真喜歡演戲，我跟石揮、藍馬演過戲。

邵　當時你們做話劇演員生活很清苦？

韋　石揮他們真是苦。你想石揮那時候跟我借錢。

邵　他那麼苦？

韋　演話劇跟我拿一樣的錢，後來張善琨才把演員分成不同的等級拿錢。那會兒我做場記跟石揮拿的錢差不了多少。

邵　他後來是六百塊錢嘛。

韋　這些事我都記不住了，我最記得是大夥兒想吃我就叫我妹妹從家裡拿一大鍋菜到後台來吃，因為我家住得近。

邵　當時你們演戲體力不支的時候是不是特別多啊？石揮在台上昏倒過很多次啊？

韋　那是因為他吃不飽啊，他也真能吃，他裝飯用的碗像痰盂一樣大。

邵　他飯量特別大，據說要吃兩三個人的飯。

韋　他特別能吃，我特別覺得他好，演《大馬戲團》他特別照顧我。

邵　他就是演《大馬戲團》是被封為話劇皇帝的。

韋　他演得真好。

邵　說他對人特別冷，因為他們家道中落，受的氣特別多，他家親戚都是闊親戚，所以他有一種情結，我聽黃宗江說的。他們都不太喜歡他，是吧？

韋　我不知道，我特別喜歡他。

邵　他人緣不太好。

韋　說實話，他又不跟你好，你跟他好什麼呀？他跟我特別好，就是說他蠻照顧我的。我們同台演戲，他就跟我講：「別往前跑，往後退點兒。」因為往前跑我上去跟他說話，觀眾看得見我們嘛，普通人怎麼肯教給你啊。有一次我跟藍馬演戲，他是重慶最有名的演員嘛，我在上海沒什麼了不

起，可是我演戲也從來沒演砸過。台上我什麼戲都演，你說好了你讓我演什麼角色，我要演砸了的話你把我宰了，我這麼說話的。藍馬的戲演得真好，他的《萬水千山》演得多好啊，我非常喜歡他，可是他呢有點兒瞧不起我，他在台上不怎麼跟我合作，好像不願帶著我這個新人，而石揮總帶著我。我又不笨哪會不覺得呢？我就跟石揮講你教我兩手，我說這小子他在台上整我。石揮真教我了，現在都死了可以講了，怎麼教我的呢？藍馬來探監，他是黨員在那兒慷慨激昂的講話，我就應該把注意力集中在藍馬身上，我站在後頭，藍馬在前頭，石揮教我一招，他說你就動著，你好像反應了，我說是嗎？我這麼一動，觀眾就想大概要有戲了，就把吸引力給弄過來了，把他氣得呀給我講：「小繆，你什麼意思嘛，啊？你胡動個什麼勁兒嘛。」我說我胡動個什麼勁兒你心裡明白，你要好好對我我就不動，你不好好對我我就動。他問：「你這高招哪兒來的？」「當然有名人教的了，沒有名人教我那會，你又不教我，反正現在有名人教我，你小心點兒。還有你在台上不許放屁，你放屁我就動。」後來他就規規矩矩跟我演，我真的蠻喜歡他的，除了石揮我覺得他最好，我沒有覺得宗江、趙丹他們演得有他們倆好。我真迷死了金山的戲，真有那麼多女孩子喜歡他，他戲好。

邵　你以前見過胡蘭成嗎？

韋　沒有，漢奸我不喜歡，那時候我是很愛國的。

邵　你們話劇演員在淪陷期也公開講愛國嗎？

韋　大家心中有數，從來對外不講，我們很自重的。

邵　對，當時話劇界好像是一塊淨土。

韋　大家都很自重，從來沒有說你有錢你就怎麼啦。黃佐臨很有錢啦，他是買辦的兒子，金先生也是買辦的女兒。

邵　金先生是丹尼，黃先生本人也當過買辦。

韋　我父親不是很有錢，他是做生意的，他是金陵大學畢業的，應該是高級知識分子，所以我們家也不是那麼看重錢的，我父親活著很講究規矩的，我從小就被教得很有規矩。

邵　是不是當時重慶來的人對你們都有歧視？

韋　當然囉，我一氣之下就不演話劇也不演電影了，我唸書去了，念新聞專科學校。

邵　那就是因為重慶的人回來了。

韋　白楊的丈夫張駿祥找我們談話，談話裡頭根本看不上我們的。我說我不演戲了，不要費神安排我了。

邵　那段時期非常複雜，堅持演戲的反而被誤會。現在這段時間都是空白，沒有人研究過這段話劇和電影，雖然電影出了些回憶錄像童月娟的，但在大陸都不願寫。

韋　童月娟可能說得比較坦白好一點，因為大夥兒都怪張善琨。他要不出來的話大夥兒怎麼辦呢？我可以吃我爸爸的飯，他們怎麼辦呢？所以我沒有說張善琨是漢奸，我沒有對他有太大的意見，他玩兒女人，也得你肯讓他玩兒啊。他請我吃了飯後就沒有下文了，一頓飯完了他從來沒找過我。有人說過我渾身都是刺，人家沒來呢你就刺。費先生說我是箭，他說你對誰都放箭，可是你自個兒就不知道，我真的不知道，很容易誤會。

邵　好的，現在時間快六點了，非常感謝！

10
訪顧也魯

顧也魯（1916 ～ 2009），江蘇常熟人，上世紀四十年代「孤島電影」的代表人物、享有「銀幕袖珍小生」的稱號。

時間：2006 年 8 月 23 日
地點：顧也魯宅

邵　您見過川喜多長政嗎？

顧　見過，他的愛人我也見過。他要我到日本去。

邵　什麼時候說的？

顧　敵偽時期。

邵　他讓您到日本做什麼去呢？

顧　一九四三年，我和周璇拍過《漁家女》，他覺得很好，他說要我去日本玩玩。他在日本也有電影公司嘛。

邵　對，他本來是專門進口歐洲電影到日本業務的。您經常跟他見面嗎？

顧　不是經常見面，見過幾次。

邵　您對他有什麼印象呢？

顧　我跟他說話很少。

邵　要通過翻譯？哦，不對，他的中文說得非常好，他是北京大學肄業的。您覺得跟他說話一點障礙都沒有嗎？

顧　我跟他談話很少。見過，話也沒講過，我也沒去聽過他的報告。他是在後台，我對他也說不上來，我的印象中還不錯，給他講話也很少。

邵　他不是宴請過你們嗎？

顧　後來他到上海來看過我們。

邵　他專門到上海來看您嗎？

顧　也不是看我們，是看張善琨。

邵　他不是把你們所有的演員都宴請過了嗎？

顧　不是，就幾個。有我。

邵　他給您留下什麼印象？

顧　沒有了，不談了，人家已經去世了。您現在是要寫一本書吧？

邵　我要寫關於抗日戰爭時期的上海文化的事，主要以電影和話劇為主。從劇藝社開始到抗日戰爭勝利這一段我已基本做出年表。電影一直有年表，有一位叫清水晶的做的，是川喜多長政下面的人，還有一個叫辻的，他們在日本寫了幾本書，包括我剛才給您看的那本雜誌《中華電影》，里邊有從四二年到四三年中聯公司的歷史。在中國的百年電影中很少提這一段。我現在想對這一段想進行一些歸納，我看過《萬世流芳》，《春江遺恨》。

　　您怎麼沒參加拍攝啊？

顧　我那時算是比較進步的，我連華影都不願意參加，所以他們找我拍林則徐，給我一年的工資，只有幾個鏡頭，我都不肯接。

邵　就是說您從拍了《漁家女》之後基本拍得很少了？

顧　拍了一點，比較少。

邵　我在論文裡引到了您在《上海灘從影記》裡的一段，您說在紀念大東亞戰爭一周年的時候，日本人讓你們演《怒吼吧，中國》，綵排時，在日本人去喝咖啡的時侯您把應呼的口號「打倒英美帝國主義」，呼成「打倒日本帝國主義」了。

顧　是的，台上我就說「打倒日本帝國主義」，我就叫了，底下坐的都是日本通啊。

邵　當時張善琨在下面嗎？

顧　張善琨在。

邵　但是他沒有說話。

顧　當時他們也沒聽清楚，也糊裡糊塗。

邵　我在香港找到很多資料，說張善琨當時是國民黨派他打進來的。

顧　不是。應該說張善琨是商人。他拍過幾部進步影片就是為了賺錢。

邵　他三九年拍的《木蘭從軍》也完全是為了賺錢嗎？

顧　記不清了，您看書吧。

邵　新華被日本合併到中聯時，你們也是沒辦法跟著老闆就過去了？

顧　我們跟張善琨是有合同啊。

邵　你們當時是怎麼樣的合同啊？是一年一簽？

顧　我們那時苦得很啊，張善琨給我簽三年，一年拍六部影片。工資很少，第一年每月只拿五百一十塊錢。

邵　那是很少。跟話劇演員差不多了。

顧　比話劇演員稍微高一點。話劇演員真苦啊。

邵　您覺得到了中聯公司以後比以前在新華電影時有什麼明顯的不同嗎？

顧　有，中聯不同，中聯是日本人管的，日本人認為不能辦的事，他只要說句話就好了。

邵　後來華影最昌盛時有三千多人，中國人占百分之九十，日本人只佔百分之十。你們平常跟日本人是怎麼接觸的？

顧　跟日本人不大接觸的。

邵 基本也可以不接觸嗎？拍片子時他們在現場嗎？

顧 我拍過一部叫《漁家女》，他們派一個日本人來參加我們組來，他說得很好聽，因為有的地方中國人不能去拍外景，要靠日本人。

邵 意思是幫助你們去疏通關係吧。派進來的人會說中國話嗎？

顧 會講一點。

邵 你們平常跟他怎麼溝通，有什麼接觸嗎？或者說他是一個絕對的領導嗎？

顧 我書上有，有一個日本人叫白川，周璇出去唱歌了，我不知道出去了沒有，我忘了，大概也出去了，他躲在被窩裡寫我們的情況報告。

邵 他還是不敢明目張膽啊。因為完全在中國人的環境裡吧。

顧 他不敢。

邵 平常選片子都是張善琨他們的事，你們演員就是派到什麼角色就演什麼角色。

顧 嗯。

邵 您當時認識到川喜多長政是來控制中國文化界的嗎？

顧 我們都不知道，他是後台。說張善琨是漢奸，其實張善琨也並不是，他也是沒辦法。

邵 後來抗戰勝利以後，蔣伯誠還有幾個跟國民黨官員有地下聯繫的專門出示一個證明說：「重慶委託他代表電影界暫時跟日本人表面合作的。」

顧 那時張善琨很紅，他是電影公司的影戲老闆。新華公司那時很紅，出了幾部片子，特別是《貂蟬》就是靠張善琨的關係，在大光明演出。那時大光明電影院都是演美國電影，中國電影是不能在那兒上演的。

邵 據說淪陷後第一部在大光明上演的我們中國片子是《蝴蝶夫人》，劉瓊在四二年演的。您還記得嗎？

顧 不是劉瓊演的。

邵 一九四二年，劉瓊先生有時跟費穆演話劇，有時又在電影公司演電影，這是怎麼回事？

顧 他後來不幹了。四四年我也不幹了。我組織劇團了，名義上是說我們去演話劇賺錢多一些，實際上是不願和日本人合作。

邵 四四年您就算是退出電影圈了？

顧 嗯。

邵 舒適先生也是四四年退出電影圈的吧？

顧 我們都是這個時間離開的。他也組織了劇團。張善琨那時跟我說：「你現在要演話劇？現在所有的華北電影院都是我們日本人掌握的。」我們說沒

關係，我們不能在電影院演我們就在劇場演。

邵　高占非為什麼從重慶回來？

顧　好像也是張善琨請他的吧。

邵　他回來後就演了《萬世流芳》，當年票房是很轟動的。

顧　《萬世流芳》本來是找過舒適，找過劉瓊，他們都表示不願意演。

邵　不願意演也可以，張善琨也不為難你們嗎？您認為張善琨本人跟日本人合作也是無可奈何的嗎？

顧　無可奈何的。

邵　後來他的夫人寫他的傳記也這麼說。現在日本人也這麼說，說後來從蔣伯誠家裡搜出電台來以後，發現張善琨的每一個劇本都經過重慶政府批準的。現在日本學界有一種說法，當時川喜多實際上在日本也受到很多攻擊，認為他包庇中國文化人。

顧　川喜多還不錯的，他的夫人也還不錯的。他的夫人普通話講得很好的。

邵　在您的記憶中，您認為川喜多做過損害中國利益的事嗎？

顧　川喜多還是不錯。對外人家覺得川喜多是代表日本來的。川喜多有一次請我們吃飯，我們都去了，張善琨也在。

邵　李香蘭您見過嗎？

顧　有一部影片他們要我跟李香蘭一起拍，叫《八國聯軍》，那個日本人叫我來演，我說我不演，我要演的話我們那個劇團就要散了，劇團就是靠我嘛。後來我也沒拍。李香蘭我也沒跟她合作過。儘管他們預備要我跟她合作。講這件事我覺得是我一生中最遺憾的事。

邵　您覺得您不應該參加中聯，是嗎？

顧　我不應該拍那麼多民間故事，有一個時期，有十部民間故事，我一個人主演五部。

邵　那是什麼時期？

顧　一九四二年吧，我的書上都有的。

邵　當年的民間故事是否因為張善琨特意為了避免⋯⋯？

顧　民間故事是才子佳人嘛，一般人喜歡看，抗日片子又不能拍。中聯那段是我歷史上的遺憾。

邵　一九四六年蔣介石政府回來對你們另眼看待啦？

顧　不是怕他，我們自己也參加進步話劇電影了，我們自己也不願意。輿論界也不願意，要批評。

邵　日本人來了以後，卜萬蒼這些導演跟以前有什麼明顯的區別嗎？照你們拍戲時的感覺？

顧　那時候有些人就不幹了，費穆就不幹了。

邵　據說金星公司的周劍雲就沒把手上演員的名單交給日本人，這些人就可以不參加拍電影了。

顧　我不大願意談那段時間的事情。

邵　卜萬蒼那本書說您演過《博愛》，您演過嗎？

顧　演出的演員最多。

邵　對，《博愛》所有的人都參加演了嗎？但是您的書裡沒有寫您演過《博愛》啊。您的那本年表上沒有列出您演過《博愛》。

顧　書上寫的《夫婦之愛》。

邵　是《博愛》嗎？

顧　《博愛》里邊有很多小段。

邵　哦，您列的《夫婦之愛》就是這個《博愛》。

顧　嗯。表現的是大小兩個老婆吵架。

邵　您拍《夫婦之愛》的時候，具體說你們新華廠的這些員工是張善琨指揮的吧，還有別人指揮嗎？

顧　有好多好導演呢，一段一段的。我的《夫婦之愛》是朱石麟導演的。

邵　有沒有日本人插進來指手畫腳的？

顧　沒有。這個戲主要說是要跟日本人好，「博愛」嘛，夫婦之間應該好，人與人之間應該好，所有人都應該好。

邵　今天就談到這裡吧。謝謝。

11
訪鳳凰・舒適

鳳凰，1928 年生，淪陷時期的電影童星。

舒適，1916 年生，演員、導演。原名舒昌格。原籍浙江。1939
年肄業於上海持志大學法律系。1938 年起從事戲劇、電影活動，
曾任上海青鳥劇社演員。後相繼加入大同攝影場、國華、金星等
影片公司，主演《歌聲淚痕》、《花濺淚》等影片。1942 年後
在中聯、華影等影片公司主演《白衣天使》等影片。1946 年赴
香港，先後在大中華、永華、長城等影業公司任演員、導演。曾
任香港電影工作者協會福利部部長、長城影業公司藝委會委員。
相繼主演《浮生六記》、《弱者，你的名字是女人》、《清宮秘
史》等影片。中國影協第三、四屆理事。

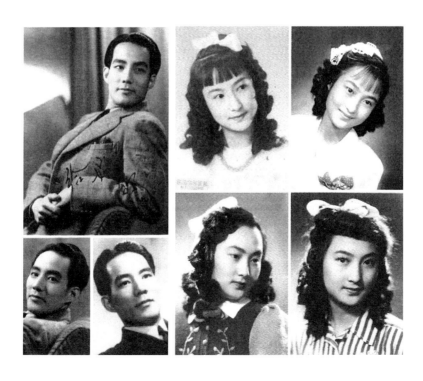

時間：2006 年 10 月 26 日
時間：上海舒適、鳳凰宅
參加者：顧也魯

邵　您感覺在淪陷時期和孤島時期拍片有什麼不一樣？

鳳　那時候年紀還小。在國華我拍戲比較多，因為凡是有小孩的戲不管是男是女的都是我拍。後來華影以後，幾個公司合併了，合併以後這裡頭人員就比較複雜了，有新華、有藝華、有國華，好多公司都合在一起了，那麼拍戲的機會並不多了。本來我在國華時，國華是為我定制的。比如我要演《金玉滿堂》，為我寫劇本，我做主角，為我定做的戲。這樣在國華的兩三年裡我拍了很多戲，我最紅的時候就在國華。後來到華影也拍了幾部戲，一部是《快樂天使》，一部是《丹鳳朝陽》，和王丹鳳一起拍的，還有一部是《火中蓮》，和陳娟娟一起拍的。

邵　後來在華影拍片時有沒有日本人來干涉你們？

鳳　因為我們不接觸上層，如川喜多這些人。要拍片子打電話通知你去，上層人不接觸。

邵　那就是說在拍片的現場也看不見日本人？

鳳　看不見。我拍片時沒有日本人的，都是我們的製片，導演及其他的工作人員。我們接觸不到上層的，我連張善琨都看不見，他是新華的，新華公司的老闆他們都熟悉。我們國華公司的老闆不參加華影。

邵　當時張石川先生沒參加嗎？

鳳　張石川參加的，我們公司老闆不參加。

顧　張石川不是總經理，張善琨是總經理。

鳳　對了，張善琨是總經理，張石川是導演。那個時候國華公司的老闆柳家沒有參加華影。那麼華影掌權的是張善琨。

邵　我在香港看到了一本書，是台灣政府資助出版的，書上說張善琨是國民黨給他指令讓他打進華影的。而且還有幾位老先生，如蔣伯誠專門給他寫證明，我已把它發表出來了，我還沒有聽見別人有意見。因為二十四號開會時大家才拿到我這篇文章，要有人仔細看後才會提出有關問題。我覺得張善琨這個人雖然表面上和日本人合作，其實背地裡從他本人來說還是要幫中國人說話的。

鳳　這個問題你等一會兒問舒適。我聽他說過，那時候張善琨放他們一馬，要

麼留在華影，要麼離開華影去演話劇，當時如果沒有張善琨點頭走不了的。因為他們都是名演員，要張善琨點頭才能走，那個時候張善琨幫了忙了。

顧　張善琨根本就不明擋。比如說我組織了一個話劇團，我叫南藝劇團，張善琨不讓我去，他說你要演這個戲，你從前說過「打倒日本帝國主義」嘛，那是我演一部叫《江舟泣血記》的話劇的事。他說這件事情我們帳還沒有跟你算呢，我們都給你圓過去了。

邵　哦，他直接提到過這件事的啊？

顧　對，他給我們講。

邵　哦，他並不是說沒有聽見。我看了很多材料，我認為他確實有民族心的。

顧　張善琨應該說是一個電影商人。

邵　您當時也看話劇嗎？

鳳　看話劇的，但自己沒有演過。那時候我在唸書，也不在話劇界。拍戲了就去，不拍戲就到學校唸書。

邵　您還記得您看過的電影嗎？日本的電影《支那之夜》您看過嗎？

鳳　這個都不記得了。有時候我們華影有大活動，所有的演員都碰頭，我見過李香蘭。

邵　華影大活動時據說川喜多也沒說過什麼話。

顧　不參加。表面上日本人都不參加。

邵　華影三千人，有三百日本人。它有一個培訓班，搞技術工作的人比較多。還有放映班，所以跟著你們拍片子的人員非常少。

鳳　好像攝製組裡沒有日本人嘛。
　　後來川喜多到上海來過，我們電影局作為統戰邀他到上海，他夫人也來了。我們這些老演員尤其參加過華影的也去參加的。

邵　六幾年？

鳳　應該是六十年代。其實我以前沒見過川喜多，因為那時候我還太小了。那次來上海他跟夫人見了我還說你是鳳凰，哦，他還認識我。我們還一起吃了自助餐，大家都很高興。

邵　解放以後李香蘭來過嗎？

鳳　來過，沒有讓我們去接待。

邵　宗江先生說他到日本訪問的時候，川喜多和李香蘭一塊兒來給他謝罪，就是向中國賠罪吧。

鳳　川喜多在吃飯的時候說了，以前對你們中國做了一些不好的事情，很抱歉。

邵　當年華影被統，你們在底下並沒有明顯地感覺到有什麼變化嗎？

顧　對，像《春江遺恨》他來找你拍戲，我們就不拍。

邵　對。

鳳　不是日本人來給你講，是中國人來給你講。因為一年要拍很多片子。像《春江遺恨》是大片子，他們出面找人演。

顧　後來《春江遺恨》找舒適演林則徐。

鳳　他不演。

邵　我對有些事通過與顧老的談話漸漸地清楚了。第一，在拍片子的時候，日本人也沒法控制，他也控制不了，他也沒有控制。

鳳　我們在拍片子時大概還是張善琨主要在管的。

鳳　（對舒適）敵偽時期，叫你演《春江遺恨》，你不演了，你們要去演話劇了，是張善琨放你們一馬的嗎？就這件事說兩句。那時候張怎麼會肯放你們走的？

舒　那時候在敵偽時期，我們都不喜歡在張善琨那個公司裡工作，拍片子，但是也沒有辦法擺脫困境。後來我們到外面四處聯繫，爭取去濟南、北京、青島這些地方去演戲，趁這個機會就離開了張善琨的公司。那時顧也魯他們早就離開了。我們就自己組織劇團，到濟南、北京、天津這一帶去演出。那時候在敵偽時期沒法子生活啦，生活都是很成問題啊，只有在這種情況下很勉強地度日。

顧　我們那時就靠「淘金」……賺錢啊。

舒　沒那麼好聽，淘不到什麼金。「淘金」這兩個字是不恰當的，沒有這個可能。

邵　那時候你們跑碼頭那劇團叫什麼名字呢？你們都演什麼劇目呢？

舒　就是一般演出的話劇。

邵　您演過張愛玲的《傾城之戀》中的范柳原，您還記得那些觀眾是不是特別熱烈。

舒　沒什麼特別熱烈。那就是捧捧張愛玲的場的。

邵　並不是每一場都滿座？

舒　沒有，哪有啊。

鳳　記得跑碼頭的劇團叫什麼名字？

舒　益友劇團。

邵　這個劇團在歷史上沒有人寫到過。

舒　這個劇團在上海也沒有演出過，就是在外地演出。那時候沒有錢，還借了錢出去演出。

邵　當時你們這個劇團有多少個成員呢？

舒　十幾個人吧。

邵　您就是台柱。

舒　也無所謂台柱，就是混飯吃。

邵　演的什麼劇目您完全不記得了嗎？

舒　記得，就是《蝴蝶夫人》這一類的。

邵　中聯開始拍《蝴蝶夫人》大概是一九四二年，那個時候的主角是劉瓊吧？

舒　這我不記得。

顧　好像沒拍過電影。

邵　拍過的。中聯把十一個公司合到一起時的第一部片子就是《蝴蝶夫人》，在大光明上映的。您在中聯工作時一般還是張善琨指揮。我認為張善琨這個人還是有民族良心的，您認為我這個說法對不對？

舒　他也沒辦法，手底下有那麼一大幫人要吃他的，他得養著他們，對吧？

邵　對。

舒　他是好幾個公司的大老闆啊。

邵　孤島時期，《木蘭從軍》突然演紅了以後，他就成立了三家公司，新華、藝華、華新。

舒　張有一個方便，就是他有一個共舞台，有現鈔可以撈進，每天共舞台唱戲都是客滿的。他就把共舞台的現鈔撈過來貼補這邊，否則的話是搞不下去的。

邵　哦，他就是拍了很多古裝片子很賣錢，比如《貂嬋》。您後來在金星公司待過吧？

舒　是的，我在金星公司待過。

邵　您導演的《亂世風光》，然後喬奇他們一塊兒演的。這個您還記得嗎？

舒　不記得了。

邵　不對，說錯了，是《地老天荒》，是您首次導演，白虹、慕容婉兒、喬奇他們演的，剛好是在太平洋戰爭爆發期間，您還記得嗎？

舒　不是第一次，我老早導演過了。

邵　是喬奇先生說的。

鳳　不是他第一次當導演，他已導過好幾部戲了。喬奇第一次拍電影是他導演的。

舒　電影公司沒有什麼專職的導演，有一個劇本誰上誰就上了。

顧　《秋之歌》是他導演的。

舒　《秋之歌》是的。

邵　您又做演員又做導演這個角色轉換一點不困難嗎？

舒　沒有什麼困難。一部戲完了又來，不是同時。

鳳　他以前在國華也是這樣，一面演戲，一面導戲。張石川最器重他了，他又能寫，又能導。

舒　我也寫，我也幫著導。因為張石川他本人筆底下不行的，不能動筆的，手底下沒有別人，他也很需要我們這樣的人，又能夠演，又能夠導，又馬馬虎虎能編寫。張石川是明星公司的系統。那時候有三個系統，明星公司系統，張善琨的新華公司，還有一個嚴春堂的藝華公司。那個時候就是亂七八糟，也沒有一定的規章制度，反正大家都是演話劇的演戲的，舞台經驗都還是有的，就湊在一起。劇本一發，大家一看，一念，大家一走台，完了就上。

邵　好像那個時候排戲也特別快，幾天就一台戲。

舒　一天一部戲很普通的。

邵　我是覺得你們很了不起，怎麼有這麼好的體力，有這麼好的精力。那時候也是很苦很累，很多演員都倒下了。

舒　很累，也就當飯吃。你不幹就沒飯吃。每一個人每月領不到固定工資，我沒有。

邵　電影公司也沒有簽合同說固定每月給多少錢。

舒　沒有的。

邵　我看鳳凰老師的書，「孤島」時期開始拍戲時一個月給您五十塊。

舒　沒那麼多，十塊差不多了。

鳳　我拿五十塊，你拿四百塊。

舒　反正那時候拿的錢只夠糊口。

鳳　有時間性的。國華、新華有固定工資，他的工資很高的。後來聯營，還要撐下去，沒戲演了，工資越來越少了，去跑碼頭了，有時間性的。

舒　所有的公司讓張善琨集中在一起了。我們那個時候到外碼頭去演出也是張善琨放的，他不放我們也走不了，他明著不講，暗底下是放的，放你們一馬。哦，你們要走你們就走吧。就這麼一句話開了我們的生路，我們才能離開這個偽華影。那時候我們都不願意在裡邊待著，但是沒辦法啊，直接的反抗，或者說我不幹啊，不可能。在那個政治氣候下不可能。後來張善琨和李麗華說：「你們要演話劇就不要拍電影，你們要拍電影的就不要演話劇。」我說：「那好，我們演話劇。」就走了。這就是張善琨放我們一

條生路。所以他在那兒當總經理也不是好當的,人家罵他漢奸。他也不願意在那兒做總經理,但是他又是個頭,他又跑不了,在那種政治條件下他也只能夠幹。到後來對我們眼開眼閉了,你們走就走吧,就這麼樣的情況,把我們放出去演話劇。我們一直演到勝利。那時我還在北京演話劇。

邵　您在外地跑了一段時間的碼頭以後,又回到上海來演過一段時間的話劇?最後在北京演出時抗戰勝利了,是嗎?

舒　是的。後來交通又不通,還是韓非想辦法讓我們坐民用飛機從北京回到上海的。

邵　那個時候韓非也到北京演戲去了?

舒　韓非也在北京。那時候人很多了,路明都在北京,沒法拍電影。只有在話劇界裡演話劇。

　　顧也魯也是最早一批出去混的,我們是後來了。

鳳　他們去跑碼頭了,要走的人都走了,我們在上海的人工資也沒有了。那時華影電影也不拍了,工資也不發了。

邵　張善琨被抓過,這事兒你們知道嗎?就是在蔣伯誠家裡搜出劇本來了。當時華影的很多劇本張要讓重慶審查,日本軍就把張善琨抓到監獄裡去了。

舒　頭一個被抓進去的是周曼華。那麼周曼華一被抓大家有點傻啦,本來也無所謂的。周曼華都要被抓進去,別的男人更容易被抓進去了。

邵　周曼華被抓進去的理由是什麼呢?

舒　沒有理由,什麼叫理由,人家那時候還跟你講理啊?

顧　抗日戰爭勝利以後,我那時候在天藝,很多人都沒辦法了去演話劇。劉瓊為什麼到費穆那兒去演話劇,沒電影演混生活啊。

鳳　勝利以前,華影的後期也不行了,沒工作沒工資嘛。華影后來無形中解散了。

邵　您還記得您那個益友劇團是哪年走的?四三年還是四四年?

舒　不記得了。

鳳　顧也魯先走,他們在顧也魯後面走的。

顧　四四年。

鳳　他們在四四年以後。

顧　張善琨和我談話,我說我合同滿了我不應該簽合同了,我給他說我要辦劇團。他說你要去淘金?淘金就是電影明星去賺錢。他說你演話劇時說打倒日本帝國主義,這筆帳我們還沒給你算呢。華北所有的電影院都是日本人掌握的。

鳳　顧蘭君也拉了劇團出去，找我去，我那時候年齡小，到外面跑碼頭害怕的，就不去。

舒　你老在上海演沒人看啊，怎麼辦呢，到外碼頭是紅得不得了，大家要看上海來的演員演戲。在上海演就不行。沒法維持。就是演張愛玲的《傾城之戀》不行哦。

邵　那個還演了七十多場，但是我看到報紙上最後就半價了，我看也就不行了。

舒　半價了，根本後來我就不演啦。錢也拿不著，因為生意不好，也不夠開銷了。

邵　那時候您見過張愛玲嗎？

舒　不記得了，張愛玲那時候又不是什麼了不起的人物。剛剛出來一個名兒，一看編劇是張愛玲，張愛玲是誰，誰都不知道她啊。那時候她剛剛出頭啊。那個時候她主要是跟周劍雲認識。

邵　後來國民黨回來的時候，你們也有點兒……？

鳳　那時候華影早就解散了。

邵　當年演《清宮怨》是天風劇團，主角是舒先生演的，那是在太平洋戰爭之前，您又演電影又演話劇。是否當時電影演員一直就是這種體系？顧老最早也是從演話劇開始的，後來進了電影公司。當時你們是否是有片子時拍片子，沒片子時可以自由參與別的話劇團演出。比如《清宮怨》，是您跟慕容婉兒合演的，是在費穆先生的天風劇團演的，您當時也是電影演員。

舒　可以，當時電影公司的老闆張石川是老熟人了，因為電影廠養不活我們了，我們又去演話劇，不然的話怎麼辦呢？

鳳　那時候電影廠你拍戲就去，不拍戲就不去，另外找事情做啊。

舒　那時候要錢還得跑到老闆家裡去啊，像我們那時候的老闆是周劍雲，我們就到周劍雲住的公寓裡去問他要錢，因為我們要過日子啊，你不能說壓了我們，你不給錢不行啊。

邵　哦，老闆就巴不得你們有別的活兒幹呢。

舒　次要演員根本就拿不到錢。

鳳　那時候演員演戲也是很苦的啊，有一頓沒一頓的。

邵　舒先生在華影拍戲時肯定沒有跟日本人直接接觸過吧？

舒　沒有，那時候我們都通過一個徐欣夫。

邵　徐欣夫懂日語嗎？

舒　徐欣夫是掌握導演演員的製片，在偽華影的時候他是製片。

邵　實際操作過程中也沒有日本人參加？

舒　沒有，沒有日本人跑到偽華影來指手畫腳的。他不動手，進來幹嗎啊，沒法插手。他那時候就通過張善琨，張善琨下面有個徐欣夫，他來安排我們怎麼來做。也沒拍什麼，沒有片子。

邵　最後四四年有一個《春江遺恨》，可是那個《春江遺恨》還是根據最早《李秀成殉國》這個劇本來的。

　　當年的老演員現在就剩你們仨了。鳳凰老師後來演過話劇沒有？

鳳　沒有。

邵　一次也沒有？

鳳　沒有。他們讓我去跑碼頭，演話劇，由於自己當時年齡小就沒去。

邵　跑碼頭的觀眾群和上海的觀眾群有什麼不同嗎？

舒　跑碼頭生意好啊，看戲的人多。你們是從上海來的演員，有號召力。

邵　一般一齣戲能連續演兩個禮拜？

舒　一齣戲演一個星期就不得了了。那時候是很緊張的，又要拍戲又要演戲，還得做導演。

邵　一天是一場還是兩場？

顧　一般演兩場。

舒　有的時候禮拜天演兩場。

顧　平常也兩場，生意沒有的時候不演。

邵　今天就到這兒吧，謝謝大家。

12
訪狄梵

狄梵，1920 年生，抗日戰爭時期活躍在上海話劇舞台上的著名演員。1949 年，在大光明影業公司製作的影片《水上人家》中扮演阿寶一角。1953 年任上海電影製片廠演員，在經典片《羊城暗哨》中扮演重要角色——女特務八姑。先後拍攝了影片《豪門孽債》、《火鳳凰》、《神鬼人》、《湖上的鬥爭》、《家》、《羊城暗哨》、《聰明的人》等影片。後相繼出演了根據雷雨的話劇改編的影片《燎原和日出》。1994 年，出演了上海電影製片廠拍攝的《紅帽子浪漫曲》一片後，逐漸退出影壇。

時間：2006 年 10 月 27 日

地點：上海虹橋路

狄　我到上海來借讀的。當時真是滿腔熱情。當時聖約翰的一個美國人讓我讀神學，我沒有讀，他說不收取我任何費用。他還給我零花錢，就是我生活都可以解決了。但是我不願意，我就跟他說我想當「大眾喉舌」，就是想做記者，結果也沒有做成。後來一個同學介紹我到一個人家去教書，一個銀行董事長的姨太太家教書，我一方面又在光華附中唸書。那個時候已經進高三了，可是我因為經濟上實在不行了，一方面教書，一方面唸書，我常常趕到學校中午再趕回來，我中午那頓就餓著了。

邵　那個時候您所有的費用都自己掙？

狄　我爺爺託人把我帶到上海來了。

邵　您父母呢？

狄　我沒有父親，母親一個人也養不活我。她也是跟爺爺幹幹活，家裡那時候很困難。蕪湖淪陷了，我唸書也沒轍了，工作也沒轍了，我就投考了中國旅行劇團。

邵　哪一年？

狄　是四〇年，考進去開始是五十二元錢，我也是飽一餐餓一頓的那麼混。當時石揮也是跟我同時進劇團的，我就常常吃石揮的飯。石揮是從洪長興買來的飯，他總叫我「你來你來，」兩個人就合吃那一客飯，因為他打的飯很多，璇宮（劇場）就在洪長興對過。給他羊雜湯，一給給一鍋子。

邵　據說他飯量特別大，吃得特別多。

狄　他飯量大，可是打的也多，他用很大的盒了裝，夠兩個人吃的，他總叫我吃他的飯。

邵　那時候您高三，也吃不了多少啊。

狄　我剛從學校出來，就考進中旅了。沒轍了，我老餓肚子，沒有零花錢，我靠去當舖過日子，我沒有什麼值錢的東西可當。我把一個棉袍子也當了，唯一的手錶也當了，當了幾塊錢，也不夠吃幾天的。

邵　但是您還是拒絕學神學？聖約翰大學如果讀神學，可以提供食膳，什麼都可以解決了。

狄　是都可以解決，但是我不願意讀神學，我不太相信，我的祖父是一個很虔誠的基督徒啊，但是我不是，我從小就受過洗禮，受過見證禮。祖父經常

幫助別人。家裡原來開一個服裝店，他總幫助別人，每到初一十五就拿出幾弔錢來給所謂的叫花子，給他們發放很多錢。但是我都不懂這個，一心就想革命。那時候看了《大眾哲學》，還看了柏克曼的《獄中記》《西行漫記》上下集，思想起了變化。

邵　您是高中的時候看的這些書？高中您一直在上海嗎？

狄　不是，我從安徽蕪湖逃難，廣益女中廣益男中那個校長是我的乾爹，我是這麼過來的。後來抗日戰爭，日本人來了，我們家鄉淪陷了，於是我就逃難出去。後來爺爺安頓好家裡，家裡已經被日本人佔領。在我們家裡的店堂裡就宰牛，他們要吃，家裡被糟蹋得不成樣子了。

邵　給日本兵吃？

狄　是的。我的爺爺就到修道院去。修道院是美國人辦的，也是我們教會的，爺爺就到修道院去做難民避難去了。

邵　您爺爺以前也到美國去學過神學嗎？

狄　沒有，爺爺只是個很虔誠的基督徒。

邵　會英語嗎？

狄　他不會英語，他只不過是一個很虔誠的基督徒。教會裡有什麼事他都走得很快，樣樣事情都願意幫助。家裡雖然開了一個裁縫店，做制服做西裝的，他總是盡其所有來幫助教會。教會有什麼事情都找他。

邵　就是說當時蕪湖還是有這樣的需要啊。

狄　那是日本人沒來之前啊，等到日本人一來全都變了，非常蕭條。

邵　是三七年吧？

狄　三八年吧，日本人打到蕪湖去了，我的爺爺就成了難民了。於是就把我們從農村接回來。找的關係，找的黑幫一類的人，那麼路上可以安全一點。他們路又熟，就把我和母親帶到上海來了，也躲到修道院裡。可是我的爺爺感覺到這個抗日戰爭一時結束不了，他就跟教會的外國人講，求他們把我帶到上海來，聖約翰大學的一個教授是我們安徽蕪湖人，於是就把我們帶到上海來，我就進了培誠女中借讀，大概是高一。上海孤島時期，我當時在學校是很積極的。我的字之所以到現在都寫得不好，是因為自修的時候我從來不寫字，就寫一二三四五六，就寫六行字，用毛筆都寫最草的字，最簡單的字搪塞過去，我就出去活動去了。我們那個時候有個學生組織，跟學聯好像是對立的，學聯當時是很進步的，我也不懂，我只知道它是一個學生組織，有滬江大學的，有聖約翰大學的，有震旦、東吳大學

的，還有少數幾個中學的，都是這個學生組織裡的成員。我們那個學生組織是由滬江大學的一個高材生叫趙國鈞負責的，他後來到哈佛大學當教授了。這個人能幹極了，他替我寫了一篇演講稿子，題目叫《無名英雄》，刊登在《中學生活》第一期上，就是歌頌抗日戰爭中那些普普通通的，默默無聞的人，所以我很佩服他。他借我們學校辦了一所義務小學，聘請我做他們的教務長，我很高興擔任這個角色，於是我總和他們待在一起。我們那個學生組織握手是很特別的，我印象很深，是拉手的。我也不知道是一個什麼學生組織，後來我有一個同學他當時就是地下黨，我也不了解他。我認為我當時很進步，時事研究我都參加，我就不願意參加教會辦的那些什麼玩藝兒。

邵　您考中旅是因為……？

狄　實在沒轍，我在一家人家教書，我同時也在光華附中唸書，我老餓肚子。一清早出去就買一個五分錢的麵包吃了就走了。這家人是一個姨太太家，家裡有兩個孩子叫我做家庭教師。我晚上很疲倦，還要為她念福爾摩斯，我每每念得打盹兒了，她不太認識字。中午回家，保母嫌我窮，就說飯全吃光啦，我就餓一頓，一直要餓到晚上。我老這麼餓我受不了，後來我就考進中旅了。也是四十幾個人取兩個人，我是其中之一。

邵　您和另外一位？

狄　另一個叫劉蓮，後來她不知上哪兒去了。後來我就一直呆在中旅。石揮和我先後進入中旅，我們之間關係很好。他總給我講他的想法，他將來要辦一個劇院，房頂上有一個老鷹什麼的囉。我不愛聽這些，我說您少說這些，打住。我將來想做一個記者，可是我沒有門路可以做記者。我在中旅是敵偽時期，那個時候我們是孤島，就在璇宮大劇院演出。我演戲，他在底下給我寫了三張紙，寫得密密麻麻的，給我提意見，叫我什麼地方應該怎麼樣，我拿著看都沒看就把它撕了。我說你別煩了，我根本志不在此，我說我一心只想做記者，我根本不打算演戲，我也不喜歡演戲，我實際上是要吃飯，沒辦法。那個時候一個月就五十二塊錢，我在那家教書，大概是三十塊錢一個月，我還要帶錢回家去，我覺得很累，而且我也不喜歡教書，我也很疲倦，後來我就不教書了，就離開那兒，租了淮海路上一個環球打字學校四樓的很小的廁所間住下來。我跟我的同學從學校借來了一個雙層的鋼絲床，我讓我同學住在上頭，她已上大學了。我給她煮麵條吃，我就湊著吃一點兒她的東西，房租她出，二十來塊錢吧，我自己五十二塊

錢，我可以花。另外我還要寄錢給我媽媽，那個時候我弟弟媽媽都在安徽蕪湖，我媽媽已經很困難了，很難以為繼了，我還得寄錢給她們。我很窮很窮的，我把身上可當可賣的東西通通當掉了賣掉了，我一無所有了，可是還挺高興，晚上還挺情調的，晚上點一根洋蠟，我就享受那樣的氛圍。那個時候還挺好玩的，還年輕，我才十七八歲吧。我在學校裡頭演講得了第一，這篇演講稿寫得很好，是那個叫趙國鈞寫的，我得了第一。當然我想也不是我說得好，可能就是因為這稿子的內容好。當時的評判員是許廣平、傅東華和周予同，周是一個歷史學家，傅東華當時是國民黨的什麼人，他是搞語文的，他們三個是評判員。於是乎他們跟校長講說這個學生應該培養，可是校長也不聽，校長的弟弟後來還做了高教局的局長，曹未風也是一個莎士比亞專家，不過他死得比較早。曹的愛人很喜歡我，跟我關係比較好，我就在學校裡混混，後來就混到劇團。在劇團後來也混不出來，我也不愛演戲。

邵　請您談談劉瓊先生。

狄　我和劉瓊的結合不是四二年，不是太平洋戰爭爆發那一年。在太平洋戰爭爆發那一年他跟我一塊兒演戲，演《楊貴妃》，我演楊貴妃，他演唐明皇。原來不是他，原來的唐明皇是跟我們一塊兒在中旅的，後來中旅解散了，我們四個人一塊兒從中旅出來的。

邵　中旅是什麼時候解散的？

狄　四二年之前，我記不住了。太平洋戰爭是四二年的……

邵　太平洋戰爭是四一年十二月八號。那時費穆先生有一個天風劇團，

狄　費穆是很欣賞我，我那個時候是一個無名小卒。太平洋戰爭上海成了孤島，前後日期我已經記不住了。到中旅以後，我就跟石揮在一起，因為道不同不相為謀，他喜歡演戲，我不喜歡演戲，我喜歡搞一些活動，我對《大眾哲學》很欣賞。

邵　《大眾哲學》您是在高中學的吧，不是中旅向您推薦的吧？

狄　不是，是在蕪湖。

邵　您到了中旅之後，什麼時候與石揮分開到天風劇團的？

狄　我到了天風，我是天風的基本演員。

邵　您什麼時候離開中旅到天風的？

狄　大概是四一年，太平洋戰爭還沒有爆發。我什麼時候離開中旅的我已記不住了。

邵　為什麼離開您也記不住了？

狄　他們解散了，中旅幹不下去了。

邵　中旅在太平洋戰爭之前沒有解散吧？

狄　太平洋戰爭之前父女鬧矛盾，那個時候我回家鄉安徽蕪湖去看媽媽去了，我不了解，石揮給我寫信他就告訴我說中旅解散了，於是我就跟幾個人，兩個男的，仇銓、冷山、王薇四個人一塊兒到費穆那個劇團去了。

邵　當時費穆也還有一個電影製片廠，他有時侯還在……。

狄　不是，後來在天風時基本上他弄話劇，中旅他弄了個《孔夫子》。後來接著在天風也就在璇宮演出《清宮怨》，是姚克編劇的。當時是舒適、慕蓉婉兒、我。就記得這幾個人，我們在一塊兒演出。舒適是做皇帝吧，我是瑾妃。最後戲結束了，費穆就設了一個慶功宴，請客吃飯，請了大概四桌人。他當場就講我這次認識了一個人，他說的就是我，他說前有藍蘋後有狄梵，藍蘋就是江青囉，他當時很捧江青，他覺得她很好。當時他部部戲都叫我演，他對我另眼相看，因為我那個時候老拿一本馬克思的《資本論大綱》，年青嘛，也許是好表現吧。

邵　但您並沒有參加共青團組織或共產黨組織吧。

狄　沒有，我們那個學生組織當時跟學聯是對立的，學聯是比較左傾的。我們那個組織叫什麼名字我記不住了。時間也很短，都是些公子哥兒，都是震旦的滬江的聖約翰的，家裡都很有錢的一些小姐們，公子哥兒們，我也不知道，叫我做教務長我就做了，都收一些窮苦學生，那個學校實在也沒有辦起來，辦了幾個月就解散了。我也不知道什麼原因解散的，我都是稀裡糊塗的，年紀青嘛，我也大概比較喜歡出風頭，以為左傾戴了紅帽子進出挺神氣的。

邵　沒有人找過您的麻煩？戴著紅帽子？

狄　我們學校有一個老師，是翻譯《靜靜的頓河》的金人，他是共產黨員，我們的語文老師。當時我寫一篇作文，我說我要從資本主義走向社會主義做一個砌路石，他把我這篇作文就貼在牆上了，他說我寫得很好。

邵　您講您在天風演的《清宮怨》，大概是在四一年上半年。太平洋戰爭前後的事您還記得嗎？

狄　太平洋戰爭當中我已經到了卡爾登了，也是費穆這個劇團。我不曉得為什麼要從璇宮搬到卡爾登，叫上海藝術劇團吧？

邵　上海藝術劇團是在太平洋戰爭爆發之後成立的，就是一九四二年四月，第一齣戲也是《楊貴妃》啊。

狄　第一次我演的楊貴妃。我跟仇銓，他跟我一塊兒從中旅去，他演唐明皇，排戲都排得差不多了，忽然換了劉瓊，那時候我跟劉瓊不認識。

邵　是不是因為太平洋戰爭劉瓊退出電影界了？

狄　有這麼一說。

邵　但後來《蝴蝶夫人》還是劉瓊演的吧？

狄　《蝴蝶夫人》是什麼時候啊？

邵　是四二年，太平洋戰爭爆發以後，組織「中聯」之後。

狄　組織中聯是川喜多嗎？

邵　是川喜多，一九四二年五月。其實後來劉瓊還演過《博愛》。都說當時他退出電影圈了，費穆先生也把自己的電影公司解散了，專門演話劇了。從前他是兩邊導的，又導電影又排話劇的。您不知道為什麼劉瓊先生來演話劇了，是吧？

狄　劉瓊來呢他主要是因為票房，因為那個時候劉瓊已經是大明星了。我對大明星印象很壞，從前有一個叫孫敏的，騎著腳踏車在外頭看見女孩子就說：「妹妹，妹妹我來了啊。」挺無聊的，我想像大明星大概都屬於這一類的。對劉瓊我就看不起他，我就對他很反感。那個時候費穆把我找去了，他說我用不著得到任何人的諒解，但是我必須讓你理解我為什麼要這樣做。我沒等他說明理由，我就說「你是一團之長，你有權做任何決定。」我對他很反感，掉臉就走了。

邵　哦，您的意思就是您拒絕演楊貴妃啦？因為劉瓊來了。

狄　楊貴妃我還是演的，我就是表示不合作，對他態度很壞，我就根本不聽他解釋，不聽他說明，我就一下子把他給兌回去了。他後來請我吃飯，在金雀飯店，就是現在的新世界，我說：「我原以為世界上這個角落是比較的乾淨，然而我錯了。」

邵　狄老師是一個特別清純的女學生。

狄　後來我就跟他說我飯也不吃了，我有約會，其實我是餓著肚子的。

邵　導演的飯不吃也可以？

狄　當然不吃，我何必要吃他一頓飯，我和他呆在一塊兒，我多難受。

邵　當時是不是他也把劉瓊請來一塊兒吃飯？

狄　沒有，就單獨請我，還想給我解釋。我不聽他解釋了，我對他很反感。我覺得費穆這個人在藝術上是沒說的，我不敢說前無古人，後無來者，直到現在我沒有看到有比他更強的人。

邵　指哪方面？

狄　在藝術上，在導演手法上，我覺得沒有人能比得上他。當然我沒有跟張藝謀合作過，沒有跟陳凱歌合作過，我不了解。就我接觸的一些導演，比如像戲劇學院的院長，我就不喜歡他，他也算是劇藝社比較好的導演。我不太喜歡這個人，我也不太喜歡他的藝術。我能在台上愛怎麼表演就怎麼表演，我今天想睡覺，想早點回去，我就把當中的詞兒抽掉，我能讓對手接得上，能「碼前」，我就把戲壓縮得很短很短，底下那些觀眾又不懂得，有時候我還不願意演給他們看。這說明當時我戲德極差。

邵　您當時演戲，觀眾反應最熱烈的是什麼戲，您還記得嗎？

狄　我根本不看觀眾，我也不管他們反應如何，我不稀罕這些。

邵　您接著講怎麼跟劉瓊先生談戀愛的故事吧，我想聽聽。

狄　那是幾年以後了。他當時給我講笑話，我們兩人在後台後場候場時，有一個木工吐一口痰，吐得很重的一口痰，他說這口痰起碼有半斤重，我就不笑，就裝著沒聽見似的，我決不捧場。您神氣您是大明星，我得陪著您笑啊，劉瓊大概也覺得很奇怪的，這個人連笑臉也沒有的。我演戲我又不會走台步的，演楊貴妃得走一字步啊。我也根本不會唱京戲，我不喜歡京戲。我也不會走台步，就這麼噠噠噠噠走過去。

邵　費穆先生也不批評您？

狄　當然他曉得我不愉快。

邵　您故意的？

狄　不是故意的，我就不好好演。我不想好好演，我對費穆做的一些事情很反感，我覺得你首先應該給被換下來的人打一聲招呼才對。

邵　他把仇銓換下來沒打招呼嗎？

狄　他也是一個普通演員，他也兢兢業業的。他演這個戲也很高興，他演唐明皇，當然他的扮像沒有劉瓊好，劉瓊個兒高，他個兒比我高一點點，一個大圓臉，確實扮像不好看。

邵　我看仇銓在秋海棠裡邊個兒挺高的嘛。

狄　不是他，那是穆宏。

邵　不是話劇，是電影裡邊。電影裡他演軍閥袁寶藩。

狄　是仇銓嗎？

邵　是仇銓，字幕上打的是仇銓啊。瘦瘦高高的。

狄　不，胖當然也不胖，是個圓臉，個兒並不高，也許把他拍得高。

邵　把他換下來以後他坐冷板凳了？

狄　就這麼被換下來了，就晾著他，我覺得費穆對演員很不尊重。

邵　是不是他有點兒我導演要怎麼著就怎麼著？

狄　就是這樣，我對他這一點很反感。我覺得在藝術上，他是值得敬仰值得崇拜的一個人，可是在做人方面我覺得他太差勁了，不尊重人。您不管他是一個什麼人，他也是一個演員，他兢兢業業，他並沒有犯任何錯誤，你把他突然地換下來，你應該給他打一聲招呼，或者我是為了票房，或者我是有其他原因，你可以跟他說，你跟我說有什麼用啊。他說我用不著得到任何人的諒解，我必須讓你理解。我說我做不到。

邵　因為您要和他配合，您是主角。

狄　我算老幾啊，我只不過是劇團裡的一個普通演員，當時是我拿兩百塊錢，喬奇也是兩百，其餘的就是一百八、一百六、一百四、一百二這樣下去，一個月拿兩百的只有我和喬奇兩個人。

邵　您接著講您和劉瓊老師的故事。

狄　那是在幾年以後，我後來就離開了。費穆下邊有三個小報記者，一個是吳承庸，一個李一，一個毛羽，這三個人對他是惟命是從。也許都認為費先生了不起。

邵　是不是這些小報記者有一場戲，他們就在各種報上寫劇評？

狄　對，他們寫劇評，一方面這些記者也算我們劇團的成員之一。

邵　在您們那兒領工資嗎？

狄　領工資啊。就是我們的人啦。他們把費穆簡直奉為神明了。

邵　評你們演的每一部戲。《申報》《海報》上的劇評都是他們這些人把持了？這就叫捧場是吧？

狄　唉，都是他們把持的。我跟他們很不對付，我不買他們帳的。茶房來跟我說狄小姐您的麵錢某某人已經付掉了，我說拿兩毛錢還給他，一定還給他。我應該領情啊，我不領情。

邵　有沒有流氓來糾纏您？

狄　沒有，我很恨的，膽子挺大的。

邵　請接著講您跟劉瓊的故事吧。

狄　後來我出去跑碼頭演戲去了。

邵　後來您一直在上藝嗎？上藝待到什麼時候？

狄　不，很快就離開上藝了，我不開心，他們也不喜歡我，我就離開了上藝。

以後我就到各個地方去演出。

邵　都是跑碼頭？

狄　到各種各樣的地方。有的時候到中旅，中旅又恢復了，我又跑到中旅去演一陣子，又跑到綠寶劇場去演了一陣子。

邵　綠寶劇場是演文明戲的那家劇團嗎？

狄　它也是演話劇的。

邵　我最早找到資料的就都是綠寶劇場的，它好像說是演文明戲，有時演《少奶奶的扇子》。叫什麼劇團呢？

狄　我也不曉得它叫什麼劇團。

邵　您是怎麼到那兒去的？

狄　他們找我我就去了。

邵　您就隨隨便便地離開了上藝？

狄　我當然很難過，上藝是一個很正經的藝術團體，我到綠寶到中旅都不是正規的演戲的，中旅是為了賺錢，綠寶是挺無聊的一個劇團。

邵　您講講綠寶劇團怎麼無聊，因為這方面資料特別少，我在廣告上看到綠寶不斷有戲在演。

狄　綠寶劇場是在永安公司的四樓，也是演話劇的。

邵　大概多少觀眾？五、六百人？

狄　地方比較小，我記得我曾演俄羅斯的《欽差大臣》，我演媽媽，挺無聊的。後來還演了《閻惜嬌》，都挺無聊的。

邵　他們劇團的作風是能賺錢就演嗎？

狄　是，只要有錢就演。

邵　是不是所有的演員都是臨時湊合起來的。

狄　顧夢鶴也淪落到那個地方了。一些亂七八糟的，草台班子似的，姜明、童毅都在那個劇團裡邊。

邵　姜明後來不是演電影嗎？

狄　當時他也沒轍，不曉得童毅怎麼也在那兒，演《閻惜嬌》。那些戲都挺噁心的，就不像藝術團體。研究劇本啦，就是沒有那種藝術氣氛。

邵　是不是就是因為您那個時候脾氣比較倔，和費穆先生搞僵了。

狄　搞僵了，我就到這兒，後來他居然找了顧仲彝，顧是一個編劇家兼翻譯家，叫他來找我。顧說費先生說的：「你是一條蛟龍，怎麼能老待在淤泥裡呢？」叫我再回去。叫我回去了，我就想著回去吧。我在這實在待不下

邵　去了，這個地方實在亂七八糟的。我回去了，演《小鳳仙》。

邵　《小鳳仙》是在金城演的。

狄　是的，劉瓊在卡爾登演《蔡松坡》。

邵　那已經是四四年春節了。四三年底金城變成話劇院的。

狄　我在那兒演還沒有演完，我就存心跟他搗亂，當時沒有 B 角，但我說我要跑碼頭去了，是存心拆台。那個時候有一個劇團預備到漢口去跑碼頭，我願意去，錢比這兒多。

邵　那個時候您演《小鳳仙》大概是多少錢您還記得嗎？

狄　一點兒不記得了。

邵　生活能過得去嗎？

狄　能，能過得去。當時費穆是對我很好，他真是想把我扶起來演他的戲，而且排他的戲我真是如痴如醉的，我非常地投入，要流眼淚時我眼淚會唰唰地流下來，是人物從心裡流出來的眼淚，而不是演員硬擠出來的眼淚。我非常的陶醉，大概這就是在藝術的海洋裡遨游吧，我有這種感覺。他能把所有的劇本打散了，但是還用原作者的名字，也給他應得的報酬。他沒有劇本兒的，所以現在沒有他的資料。他就口授給您講，他眼鏡像啤酒瓶一樣的厚，近視眼嘛，但是您能夠從他眼睛裡頭看出來他心裡想什麼。我真是很理解他，他給我講，您這個時候心裡想的就是蔡松坡，雖然您面對很多客人，但是您心裡一直在想著他，想著他這個時候到什麼地方了，他有沒有危險，他會怎麼樣？一定心裡頭就想這些。他很少給我講戲，我很理解他。我陶醉極了，他講什麼我就照他說的演，他也很欣賞我。

邵　我還想知道劉瓊先生後來進了中聯、電影，跟張善琨的事……，對他那一段請您談談，說得越詳細越好。

狄　那段後來是他告訴我的，他說張善琨這個人很好，那時候張善琨要搞兩個大戲，一台是表現大東亞共榮圈的，有李香蘭，後來李麗華也加入了，高占非也加入了，當時的男主角都是劉瓊。

邵　一部是《萬世流芳》，還有一部是《春江遺恨》。

狄　對，這兩部電影都找劉瓊，而且酬勞付得很高很高。

邵　黃宗江說當時劉瓊是月薪六千。

狄　他還有暗盤，也就是說明的大概是六千，暗裡也是六千，他可以給您一萬二，張善琨一向是這樣的。當時劉瓊就跟張善琨講，他說我想去演話劇，我原來就是話劇演員。張善琨這個人很聰明，那個大東亞共榮圈是日本人

搞的大托拉斯啊，日本人一手控制了華影，就川喜多他控制了華影。那個時候劉瓊早就跟他簽了合同了，他如果拿著合同跟劉瓊打官腔，劉瓊一點轍也沒有。當時張善琨是放他一馬，就同意他了，合同就被「啪」地撕毀了。張善琨他有這個權啊，可以撕毀合同，那麼就讓劉瓊到外頭去演話劇去了。這樣就給費穆演了《紅塵》。我跳著講啊，柏李一直說劉瓊是個好人，老實。柏李曾經做過劇團的黨委書記，她是于伶的夫人，劉瓊曾經跟于伶演過戲，劉瓊當時已經是大明星了，結果于伶就給了他一個香煙盒子，沒給他酬勞。劉瓊到現在還把這個香煙盒子放在家裡，大概是個銀子的吧，或者是鍍銀的，反正就送他一個煙盒子。劉瓊就告訴我他說張善琨很好，這個人很明事理，他明曉得劉瓊是因為不願意跟日本人合作，他還放你走，這個人做事情很漂亮。

邵　他還說了張善琨什麼嗎？

狄　他就說張善琨他其實是知道我不願意跟日本人合作，您要進大東亞共榮圈那不就做了漢奸了嘛。雖然您出的酬勞那麼高，那就是漢奸啦。

邵　《博愛》劉瓊先生還是演了的。

狄　劉瓊的政治覺悟應該說不是頂敏感的，明顯的有川喜多出面的他知道，沒有日本人正式出面的他不會知道。

邵　但那個不算跟日本合作的。《春江遺恨》是特別合作的。

狄　對，是明顯的，就是大東亞共榮圈的。劉瓊那個人也是政治頭腦很簡單的人，他也不懂得政治，您只要演風花雪夜他都願意演的。

邵　他當年是電影皇帝嘛。

狄　他很出名啊，他就被這個熏倒啦，他也認為您讓我演什麼也都可以啊，只要不是跟日本人合作，太明顯的跟日本人合作，宣揚日本的什麼那他不願意，作為中國人他還有良心吧，他就不願意跟他們合作。

邵　他談到過關於川喜多長政或者日本人的什麼事嗎？

狄　他不跟他們合作。請吃飯什麼的他也不去。

邵　我在有的資料上看見他已經退出了，但又看到有的電影他演過，後來又沒有他了，我弄不清楚是怎麼回事。

狄　就是說，很明顯的跟日本人合作的他不願意演。

邵　後來他就退出華影了吧，再也沒有回到華影了。

狄　合同就撕毀了。因為在香港我跟他吵架，我說張善琨來了你幹什麼要對他那麼客氣，一個普通的管服裝的楊斜你為什麼跟人家發脾氣？我說你這個

人就是看見老闆就不得了啦，底下的小不拉子你就不把人當回事。其實他不是，他就是有氣，他天生有下床氣，他一早上起床他就要發脾氣的。從前有，現在沒有了。也就是他做了大明星以後啊，大概有這麼點兒脾氣。我當時對弱勢群體特別同情，就說你為什麼對管服裝的那麼發脾氣，對張善琨那麼客氣？他後來給我解釋，他說張善琨這個人其實挺好的，他說他明曉得我不願意跟日本人合作，他還放我一馬，讓我走掉，把合同撕掉。他那個時候某種程度上掩護了某些人，讓你們走。

邵　真的，有材料說他當時受重慶指示的，每一個劇本都讓重慶審的，所以他坐過牢。張善琨被抓進去過。

狄　抓進去又放出來的。

邵　對，是川喜多長政保出來的。他最後死在日本，川喜多給他送的葬。狄老師，您覺得自己在抗日戰爭時期演得最好的一齣戲，最受觀眾歡迎的是……？

狄　我沒有演過好戲。我不喜歡演戲，我就到了上影來我才認真地演戲。我本來就不喜歡演戲，就喜歡搞一些政治活動，我的老伴劉瓊講，您蠻好學政治的。我對政治很感興趣。

邵　您現在是黨員嗎？

狄　我不是黨員。

邵　您是不是認為那個時候《楊貴妃》《蔡松坡》都是沒有太大意義的戲？雖然您還是出演，但都是為了生存，為了生活。

狄　不是太有意義，可是演小鳳仙雖然也覺得沒有意義，但是我覺得費穆是一個藝術家，他就講一些很簡單的話，他的詞兒都是臨時編出來的詞兒，我就覺得他這個人挺有意思，我很崇拜他。

邵　也就是說您在費穆先生的上藝演完《楊貴妃》以後就走了，演《小鳳仙》時您又回來了？您從四二年到四四年都是在綠寶這些地方演戲嗎？

狄　是，我根本不大演戲的。吳仞之導了幾個戲，一個《綠窗紅淚》我是女主角，就寫張善琨跟陳燕燕的事情。還有《股票大王》，我也是女主角。

邵　《綠窗紅淚》是寫張善琨和陳燕燕的事啊？

狄　基本上是，但他沒有明說啊。

邵　是周貽白編的劇。他怎麼知道這個故事呢？

狄　他怎麼不知道呢？誰都知道。

邵　當時是不是誰都知道張善琨跟陳燕燕生了一個孩子的事兒啊。這事我還是

前天聽陳明老師說的。我剛知道。

狄　誰都知道。

邵　還編成戲啦。

狄　編成戲啦，當然他是影射他們的，我覺得這個戲挺無聊的。

邵　當時《博愛》裡的《夫婦之愛》也是朱石麟把自己的三角戀愛也編進去了，讓顧也魯他們演。

狄　很抱歉，中國戲我是不大看的。我那個時候都看好萊塢的什麼《守衛萊茵河》啊，《人類的喜劇》，還有《吾土吾民》，是反法西斯的。我都看外國戲，我是洋學校出來的呀。我不看中國戲，我看不起中國電影。

邵　可是後來四三年以後不能看美國電影了以後您怎麼辦呢？

狄　就看看蘇聯電影囉。中國電影我現在也不大要看。

邵　話劇您也不看嗎？就是同行的話劇？

狄　很少。

邵　《秋海棠》您看過嗎？

狄　《秋海棠》看過，《秋海棠》我也演過，我演過羅湘綺。

邵　是嗎？請您談一下這一段。

狄　這一段是苦幹走了以後，全部撤了嗎，跟上藝分家了，費穆就把我找去演《秋海棠》，演羅湘綺。

邵　當時您已經離開上藝了？

狄　我已經離開了，我也不曉得我怎麼會回去的，又演羅湘綺的，我一看那戲我就非常陶醉。不是整個戲，而是第二幕。這應歸功費先生，他能把庸俗的東西變成高雅的。

邵　羅湘綺後來韋偉還演過。您是在她之前還是在她之後？

狄　之前。

邵　苦幹是沈敏演的。

狄　最早是沈敏演的，後來大概就是我了。

邵　您大概演了多長時間？

狄　我不記得，好像是一個冬天。我都穿了羊毛衫褲了，我覺得冷得受不了。

邵　是一九四二年底到一九四三年四月演的，演了四個月。

狄　我是跟喬奇一塊兒演的。

邵　那就是苦幹撤走以後。您對這個戲有什麼特別的印象？演的時候觀眾什麼時候反應特別熱烈？

狄　我覺得我自己很沉在那個戲裡頭，我從來不考慮觀眾的反應如何，我也不懂這些。

邵　但是這部戲裡有什麼打動您的地方嗎？

狄　《秋海棠》的第二幕，我跟喬奇兩個人演的，我覺得我演得很好，我自以為很好。

邵　就是定情的那一段是不是？

狄　哎，我覺得我演得很好，我很投入的，我那是很真實的感情。

邵　在敵偽時期您除了在費先生的那個劇團和綠寶以外，您還到過什麼劇團？

狄　後來又跟他們跑碼頭。

邵　您跑碼頭跑得比較多，是嗎？

狄　也不太多。

邵　您跟舒適合作過嗎？

狄　我就是第一部戲跟他一塊兒演的《清宮怨》。

邵　後來沒有合作過了？他跑碼頭您有沒有跟他一起跑過？

狄　沒有，我自己跑碼頭。

邵　跑碼頭是怎麼組織的？

狄　跑碼頭真是弄得亂七八糟的。一個老闆他弄點錢，他就跟當地的人簽好合同，完了你就……。其實跑碼頭挺玩兒命的，一個炸彈丟下來你碰巧了就被炸死了。

邵　跑碼頭演過什麼戲您還記得嗎？

狄　演《秋海棠》。

邵　到哪裡去演的？

狄　到武漢。

邵　在武漢大概演了多長時間？

狄　大概演了有一兩個月吧。

邵　大概什麼時候呢，是您在上海演了之後吧？

狄　大概是之後。

邵　還演過什麼呢？

狄　我反正是混混。

邵　您演《秋海棠》中的羅湘綺時，秋海棠是誰扮演的？

狄　是不是林雲啊？

邵　我有一個理論，我說秋海棠當時臉上畫了個十字是當時中國的象徵，中國淪

陷區、解放區、大後方。當年演秋海棠的演員誰也沒想到，導演也沒想到。其實秦瘦鷗在他的小說裡已經說明了，您對這個解釋也是第一次聽說吧？

狄　我也沒聽說過，我也沒有仔細研究過那個劇本。

邵　誰都沒有這麼想過。白穆先生一聽就說是這麼回事兒，但說應該想起來啊，國民黨當局來接收的時候，我們淪陷區的人也有話說啊。因為現在一直把淪陷區那一段認為是敵偽時期，認為那一段沒有什麼可談的，您對這一點有什麼想法？

狄　到不完全是這樣，我覺得劉瓊演的幾個戲還是比較好的，他演岳飛，演《明末遺恨》，演《葛嫩娘》，還有其他的。

邵　對，那那是他在劇藝社的時候演的吧。

狄　不是劇藝社，可能是孤島時期。我都記不清楚，而且我都是聽他講的，我沒有親眼看過，我不看那些戲的。我後來到中旅去我也很少看，因為唐氏父女對演戲態度真差，白天演戲，晚上在賭台上賭錢，去抽大煙。我覺得他們這些人都很無聊，就這樣生活。

邵　您對演藝圈的人能看得上的沒有幾個吧？

狄　在演藝圈裡石揮是比較好的，就是他一門心思講藝術，他很用功，我也不覺得他好，我覺得為什麼不講講哲學講講別的呢？他們這些人都不談這些的。但是後來到四五年抗戰勝利以後，也是費穆那個劇團，毛羽導了一個戲叫《妙峰山》，他找了劉瓊演男主角，找我去演女主角。我那個時候在杭州演出，演《金小玉》。

邵　在杭州還演過《金小玉》？那是勝利之後了。

狄　也許不是勝利以後，是將近勝利的時候。

邵　杭州演《金小玉》是什麼劇團啊？

狄　我記不住了。

邵　請接著講《妙峰山》。

狄　《妙峰山》他們來找我，那時候我正在杭州蘇州演戲，叫我到卡爾登去演《妙峰山》，有劉瓊還有我，有劉戴耘，劉戴耘是個黨員，她就是劉權的媽媽，她很好。後來我去演戲的時候我就發現劉瓊跟陸鴻恩跟黃貽鈞特別好，後來陸黃這兩個人做了交響樂團的正副團長。這兩個人比較好，而且都喜歡看書。我那個時候對俄羅斯小說，像屠格涅夫囉、契可夫、托斯妥也夫斯基的小說都看，屠格涅夫的小說看得最多。還有阿志巴綏夫的《沙寧》，《沙寧》是一部典型的虛無主義的代表作。當時我們都很欣賞，我

很喜歡這本書，劉瓊也很喜歡這本書，於是乎我們就有了共同的話題，共同語言了。我記得劉瓊還把這本書改編成劇本叫《生離死別》，他自己任男主角。我從這個時候對劉瓊的看法改變了，我覺得電影明星還看書呢，而且是看俄羅斯文學，我就覺得這個人還是不錯的。

邵　你們是在戰後才結的婚？

狄　四五年，我們就演那個戲，演男女主角嘛，後來也就談戀愛了。

邵　在《妙鋒山》之前您跟劉瓊就演過《楊貴妃》，然後就和劉先生掰了。

狄　我不大理他，有時候在跳舞場碰見他，看到他跟黃貽鈞陸鴻恩坐那兒喝咖啡。

邵　跳舞場當時是個什麼情景，您能談談嗎？

狄　哦，跳舞場，我很愛跳舞的，我跟白穆跳得最多了。

邵　是不是隨便買一張票就進去跳舞了？

狄　那個時候我也不曉得。我們日夜場之間啦，我們有十幾個人一塊兒到跳舞場去，那個時候那個舞場叫四姐妹。我不記得了到底買票不買票了，誰花的錢。

邵　跳舞場就是像現在電影上演的那樣嗎？旁邊有人坐著喝咖啡，中間有個樂隊，大家都在跳舞，還有舞女。

狄　那個時候我們都是挺窮的，可是很愛跳舞。到了日夜場之間我們妝都不下就跟著一塊兒去跳舞了。有十幾個人，我們在那兒演很蹩腳的戲，那個時候張善琨是老闆，在聯藝劇團。

邵　您還去過聯藝啊？

狄　聯藝我也待過。

邵　聯藝您是怎麼進去的？誰把您拉進去的？

狄　我也不曉得。聯藝我去得比較晚，也不曉得誰叫我去的。

邵　它就演了三個戲啊，先演《香妃》，後來是《文天祥》《武則天》。

狄　不，還有《袁世凱》什麼的。

邵　你們演《袁世凱》的時候，您知道上邊還是張善琨嗎？

狄　是張善琨，沈天蔭是他的具體主管人。哦，我是孫景璐叫我去的。那個時候孫景璐跟我很接近，我跟孫景璐和韓雄飛總是在一起玩兒。

邵　您在聯藝演的是什麼戲呢？

狄　我記得演袁世凱的是陳述，他拿個袁大頭做個樣子，化袁世凱的妝。我演六姨太，袁世凱的第六個姨太太。

邵　那個時候你們就是經常到跳舞場去？

狄　也不經常。

邵　聯藝發多少工資您還記得嗎？

狄　不記得了，我對數字記憶最糟糕了。

邵　您瞻養媽媽和弟弟到什麼時候？

狄　後來媽媽就到上海來了，住在一個很蹩腳的地方。後來我跟劉瓊就到香港去了。

邵　那是戰後您媽媽從蕪湖出來的？弟弟到自立為止一直是您撫養的嗎？

狄　弟弟一直是我負擔的，一直很苦，弟弟總吃嗆餅過日子。我也吃得很苦。我們都很苦的。

邵　總的來說，抗戰八年您主要是靠演劇把全家的生活維持下來的？

狄　哎，勉強維持。我媽媽簡直就像做保姆一樣。

邵　您媽媽也做點兒事兒？

狄　媽媽也是伺候人家，人家打牌伺候伺候，就那樣靠一點兒錢過日子的。我也很苦，我也沒錢，那個時候買一雙套鞋是不得了的禮品啦，沒錢啦，所以我到現在還很節約的。

邵　敵偽時期您還聽過劉瓊說過什麼與日本人有關係的事？跟張善琨有關係的事？

狄　他跟日本人就是第一個不合作。他不曉得是拍了一個什麼戲，汪精衛把他們找到南京去，那時汪已是漢奸了。這個黃宗江寫過，他說一拍照，他總躲起來，就往下一縮，就拍不著他，照片裡頭沒有他。他去也去了，他不敢不去，可是他就是態度上跟他們不合作。他也悄悄地講過汪精衛的壞話，他說汪精衛要是做了演員咱們都沒有飯吃了。有人說他是大聲講的，他說他不敢大聲講。他不想逞英雄，劉瓊比較含蓄的，這個人不大愛多說話。

邵　我是看到黃宗江這麼寫的，他可能也是聽劉瓊先生說的吧。

狄　唉，他也是聽他們講的。劉瓊朦裡朦咚的，他知道國民黨不好，但是共產黨如何他不清楚，他似乎也沒有強烈的慾望想知道這些事兒。他曾經讓他的前妻嚴斐到新四軍去過，看看那邊情況怎麼樣，他也想去，但是他確實不了解，一直到了香港，他看了《思想問題》，才覺得共產黨好。他打了草稿，即看《思想問題》讀後感，我幫他寄給了《大公報》。香港《大公報》的編輯司馬文森來跟劉瓊整整談了四個小時，劉瓊就變了，變了一個人了，他後來不願意跟國民黨邵氏公司合作，他覺得他們的經濟來源都是從台灣來的。

邵　他什麼時候從香港回來的？

狄　五二年一月份被驅除出境的。他後來參加了民主同盟。他一直非常聽司馬文森和洪道（珠影廠的廠長）他們兩人的話，就是他們怎麼講，他就怎麼做。對他們有點惟命是從的。這兩人當時都是香港文藝界的地下領導。

邵　敵偽時期您看過《萬世流芳》嗎？

狄　沒有看過。

邵　看過日本人在這兒演的《支那之夜》嗎？

狄　也沒看過。

邵　在敵偽時期您直接接觸過日本人嗎？

狄　也沒有。就過橋很可怕，日本人要打人的，那個我有點怵，我不過去。

邵　就是外白渡橋？

狄　哎，外白渡橋，日本人在那兒站崗而且還要打人，過去首先要給他鞠躬，我憑什麼要給你鞠躬啊。

邵　對敵偽時期您還有什麼要說的嗎？三七年到四五年之間。

狄　那個時候我就愛看書，我看魯迅的書看得很多，我很崇拜魯迅，我覺得他罵人罵得痛快。

邵　時間不早了。謝謝您。

美學藝術類　PH0043

抗日戰爭時期上海話劇人訪談錄

作　　者／邵迎建
錄音打字／邵小捷
主　　編／蔡登山
責任編輯／蔡曉雯
圖文排版／蔡瑋中
封面設計／王嵩賀

發 行 人／宋政坤
法律顧問／毛國樑　律師
出版發行／秀威資訊科技股份有限公司
　　　　　114台北市內湖區瑞光路76巷65號1樓
　　　　　電話：+886-2-2796-3638　傳真：+886-2-2796-1377
　　　　　http://www.showwe.com.tw
劃撥帳號／19563868　戶名：秀威資訊科技股份有限公司
　　　　　讀者服務信箱：service@showwe.com.tw
展售門市／國家書店（松江門市）
　　　　　104台北市中山區松江路209號1樓
　　　　　電話：+886-2-2518-0207　傳真：+886-2-2518-0778
網路訂購／秀威網路書店：http://www.bodbooks.com.tw
　　　　　國家網路書店：http://www.govbooks.com.tw

2011年7月BOD一版
定價：320元

國家圖書館出版品預行編目

抗日戰爭時期上海話劇人訪談錄 / 邵迎建著. -- 一版. --
　臺北市 : 秀威資訊科技, 2011. 07
　　面 ; 公分. -- （美學藝術 ; PH0043）
　BOD版
　ISBN 978-986-221-776-4（平裝）

　1. 舞台劇　2. 訪談

982.61　　　　　　　　　　　　　　　　100010489

讀者回函卡

感謝您購買本書，為提升服務品質，請填妥以下資料，將讀者回函卡直接寄回或傳真本公司，收到您的寶貴意見後，我們會收藏記錄及檢討，謝謝！
如您需要了解本公司最新出版書目、購書優惠或企劃活動，歡迎您上網查詢或下載相關資料：http:// www.showwe.com.tw

您購買的書名：＿＿＿＿＿＿＿＿＿＿＿＿＿＿＿＿＿＿＿＿＿＿＿

出生日期：＿＿＿＿＿年＿＿＿＿＿月＿＿＿＿＿日

學歷：□高中 (含) 以下　　□大專　　□研究所 (含) 以上

職業：□製造業　□金融業　□資訊業　□軍警　□傳播業　□自由業
　　　□服務業　□公務員　□教職　　□學生　□家管　　□其它＿＿＿

購書地點：□網路書店　□實體書店　□書展　□郵購　□贈閱　□其他

您從何得知本書的消息？

　□網路書店　□實體書店　□網路搜尋　□電子報　□書訊　□雜誌

　□傳播媒體　□親友推薦　□網站推薦　□部落格　□其他＿＿＿＿＿

您對本書的評價：（請填代號　1.非常滿意　2.滿意　3.尚可　4.再改進）

　封面設計＿＿＿　版面編排＿＿＿　內容＿＿＿　文／譯筆＿＿＿　價格＿＿＿

讀完書後您覺得：

　□很有收穫　□有收穫　□收穫不多　□沒收穫

對我們的建議：＿＿＿＿＿＿＿＿＿＿＿＿＿＿＿＿＿＿＿＿＿＿＿

＿＿＿＿＿＿＿＿＿＿＿＿＿＿＿＿＿＿＿＿＿＿＿＿＿＿＿＿＿＿＿

＿＿＿＿＿＿＿＿＿＿＿＿＿＿＿＿＿＿＿＿＿＿＿＿＿＿＿＿＿＿＿

＿＿＿＿＿＿＿＿＿＿＿＿＿＿＿＿＿＿＿＿＿＿＿＿＿＿＿＿＿＿＿

11466
台北市內湖區瑞光路 76 巷 65 號 1 樓

秀威資訊科技股份有限公司 收

BOD 數位出版事業部

⋯⋯⋯⋯⋯⋯⋯⋯⋯⋯⋯⋯⋯⋯⋯⋯⋯⋯⋯⋯⋯⋯⋯⋯⋯⋯⋯⋯⋯

（請沿線對折寄回，謝謝！）

姓　　名：＿＿＿＿＿＿＿＿＿　年齡：＿＿＿＿　性別：□女　□男

郵遞區號：□□□□□

地　　址：＿＿＿＿＿＿＿＿＿＿＿＿＿＿＿＿＿＿＿＿＿＿＿＿＿＿

聯絡電話：(日)＿＿＿＿＿＿＿＿＿＿　(夜)＿＿＿＿＿＿＿＿＿＿＿

E-mail：＿＿＿＿＿＿＿＿＿＿＿＿＿＿＿＿＿＿＿＿＿＿＿＿＿